国家社科基金
后期资助项目

西方现代戏剧叙事转型研究

Narrative Transition of
Modern Western Drama

冉东平 著

图书在版编目(CIP)数据

西方现代戏剧叙事转型研究 / 冉东平著 .—北京：北京大学出版社，2017.8
(国家社科基金后期资助项目)
ISBN 978-7-301-28559-6

Ⅰ.①西… Ⅱ.①冉… Ⅲ.①戏剧研究—西方国家—现代 Ⅳ.① J809.5

中国版本图书馆 CIP 数据核字 (2017) 第 181635 号

书　　　名	西方现代戏剧叙事转型研究 XIFANG XIANDAI XIJU XUSHI ZHUANXING YANJIU
著作责任者	冉东平　著
责任编辑	初艳红
标准书号	ISBN 978-7-301-28559-6
出版发行	北京大学出版社
地　　　址	北京市海淀区成府路 205 号　100871
网　　　址	http://www.pup.cn　　新浪微博：@北京大学出版社
电子信箱	alicechu2008@126.com
电　　　话	邮购部 62752015　发行部 62750672　编辑部 62759634
印刷者	三河市北燕印装有限公司
经销者	新华书店
	730 毫米 ×1020 毫米　16 开本　15.25 印张　265 千字 2017 年 8 月第 1 版　2017 年 8 月第 1 次印刷
定　　　价	42.00 元

未经许可，不得以任何方式复制或抄袭本书之部分或全部内容。
版权所有，侵权必究
举报电话：010-62752024　电子信箱：fd@pup.pku.edu.cn
图书如有印装质量问题，请与出版部联系，电话：010-62756370

国家社科基金后期资助项目
出版说明

后期资助项目是国家社科基金项目主要类别之一，旨在鼓励广大人文社会科学工作者潜心治学，扎实研究，多出优秀成果，进一步发挥国家社科基金在繁荣发展哲学社会科学中的示范引导作用。后期资助项目主要资助已基本完成且尚未出版的人文社会科学基础研究的优秀学术成果，以资助学术专著为主，也资助少量学术价值较高的资料汇编和学术含量较高的工具书。为扩大后期资助项目的学术影响，促进成果转化，全国哲学社会科学规划办公室按照"统一设计、统一标识、统一版式、形成系列"的总体要求，组织出版国家社科基金后期资助项目成果。

<div style="text-align:right">

全国哲学社会科学规划办公室
2014年7月

</div>

序

"自有戏剧以来,它始终是自然的一面镜子。""自然"是那么丰富多彩,"镜子"又是那么神奇瑰丽,戏剧成为西方文学中最重要的一个分支,众星灿烂、成果辉煌,我们想到酒神节上的希腊悲剧,想到环球剧场的莎士比亚,想到永远等待不到的戈多……这里有无数佳作名篇,从亚理斯多德的《诗学》开始,吸引了多少天才的思想家和理论家进行探索和思考。戏剧理论是一座巨大的美学宝库,是西方学术最重要的内容之一。

我也是这座宝库的探索者,20世纪80年代我做过亚理斯多德的悲剧理论,这是我进入学术殿堂的起步。90年代中期我在做一个新历史主义同莎士比亚戏剧的项目,其时南京大学外国文学研究所举办了一个讲习班,邀请我开新历史主义的讲座。授课时我认识了东平,知道了他在研究西方戏剧,从此,两位探索者因戏剧理论而结缘。

此后,除了在学术会议上常常见面外,东平又两度离开岭南热土,北上石城,来到南京大学随我做访问学者。他报考了博士,论文题目是《西方现代派戏剧叙事研究》,有多年苦读的基础,又广泛吸纳新知,他以很好的成绩取得博士学位。但是东平还是不满足,孜孜不倦,继续修订和补充这篇博士论文,又过去了差不多十年之久,才终于完成这部《西方现代戏剧叙事转型研究》。

为一部二十多万字的著作,从青春年少到渐生华发,东平花费了二十多年的时光,这正反映了东平的性格:认真、求实、不计浮名;不过从另一方面说,这也关系到论题的难度。他所研究的是西方现代戏剧叙事的转型,"西方现代戏剧"包含了许多流派、不同国家的众多作家;既然是"转型",这就包含同古代戏剧的联系和区别,必须具备古代戏剧的丰富知识;研究"叙事",又关系到近几十年来新起的叙事学,必须通晓现代叙事学的基本理论和批评实践。

面对种种难题,东平知难而上,他阅读了19世纪末期以来,西方现代和后现代戏剧的大量作品。他从清理传统和现代的戏剧叙事理论入手,然后从不同角度进行剖析,分别从范式、功能和形态三个层面考察现代戏剧的叙事问题,把它同古典戏剧的叙事进行多层次的比较和对比,把现代戏剧叙事的文本形式和价值目标同理论的变革联系起来分析,把叙事中的语言媒介同剧场艺术、导演艺术和舞台呈现结合起来考察。他显示出开阔的眼界和丰富

的资料占有、对戏剧史和戏剧理论史的熟练把握以及缜密的理论思维和文本辨析能力。我们看到了深厚的学养,也看到了可贵的创新。在一个宏大的课题面前,东平献给读者和中国学术界的,不是一种尽善尽美的成果,而是一部呕心沥血的著作;他没有穷尽全部课题的全部内涵,但是他走在这个领域的前列。

辛勤耕耘有了丰硕的收获。现在本书即将付梓,东平教授正在英伦访学,继续研究西方戏剧。美丽的英格兰!那是许许多多伟大戏剧家的故乡,我相信,艾汶河上的天鹅虽已远逝,但它留下的身影会给东平更多的灵感,我相信他会有更多的收获。

<div style="text-align:right;">
杨正润

2017年2月,黄浦江畔
</div>

前　言

　　西方现代戏剧①叙事范式的形成可追溯到19世纪末,其转变是同整个西方现代思想文化观念的转向同步发生的。从亚理斯多德开始,经过布瓦洛、狄德罗、黑格尔等人形成的传统戏剧叙事理论在19世纪末期遭到了严重挑战;尼采、弗洛伊德、布莱希特、尤奈斯库、阿尔托、格洛托夫斯基、谢克纳等人的戏剧理论和表演体系为西方现代戏剧打下了理论基础。

　　叙事范式的转变与西方现代戏剧的生成息息相关。现代戏剧打破了从亚理斯多德到黑格尔所形成的戏剧"情节整一"的线性叙事,以及古希腊以来遵循的"摹仿说"原则,叙事范式呈现出多元化发展态势:其一,浓郁的哲理性、寓意性和主题先行的特点使现代戏剧的明叙事和暗叙事的范式应运而生,剧作家的主观意象通过有形的故事情节找到了艺术的外壳;明叙事为剧作家的哲理性沉思提供了形式的支撑,暗叙事的思想内涵深化了观念戏剧的主题。其二,戏剧性与叙事性叙事范式平行发展、互补共生;人物性格的冲突不再成为推动戏剧情节向前发展的动力,观念戏剧的戏剧性来源于意志和观念之间的冲突和碰撞所产生的力量。叙事性叙事弥补了戏剧性叙事的不足,力图通过调动一切叙事性因素来唤起观众的理性思考。其三,线性与散发性叙事常常交替出现。散发性叙事突破了传统戏剧的线性模式,使戏剧时空产生了立体的变化。在现代戏剧中,线性叙事是按照矛盾发展原则进行的,即矛盾的发生、发展、高潮、结尾;而散发性叙事则消解线性叙事原则,按照全方位进行,具有随意性、跳跃性、无序性、立体性的特点。其四,主体性与客体性叙事是一种相互融合的范式。剧作家力图将主观意象转变成有意味的艺术形式,主体性叙事遵循着非摹仿性、非理性的原则,强烈的主观意象成为戏剧的主要特色;而客体性叙事是一种"物"的叙事,是物化精神的象征;"物"具有形式的不确定性、扩张性、不可知性、不可抗拒性。主体性叙事与客体性叙事以非理性为基础,两者交替补充。其五,整一性与碎片性叙事是对立统一的叙事范式,也是剧作家理性与非理性叙事美学思想的艺术形式。碎片性叙事

①　本书所指的西方现代戏剧,其研究范围主要限定在从19世纪末以来出现在西方戏剧舞台上的现代主义戏剧和后现代主义戏剧,而20世纪西方现实主义戏剧以及苏联社会主义现实主义戏剧不在本书研究范围之内。

动摇了传统戏剧"情节整一"的基础,剧作家强烈的主体意识力图突破情节的束缚,使传统戏剧结构在剧作家主体意识的冲击下出现松动,以此消解戏剧"情节整一"的影响。其六,意识流叙事与无意识叙事是运用人物意识自由流动作为叙事导向和方法的叙事。意识流叙事的叙事模式主要是通过人物的自由联想、内心独白、时序颠倒来表现现代人的心理活动,将理性和非理性戏剧要素糅合在一起。而无意识叙事虽然也将意识的自由流动作为主要形式,但充满着欲望本能,具有强烈的非理性色彩,形式上呈现无序混乱的状态。其七,导演制的建立使导演的创作意图和个性在舞台叙事中越加明显突出,传统的剧作家主导戏剧的状态逐渐被导演所取代;叙事主导地位的更替其实是一种西方戏剧美学思想原则的转变,是一种"再现"美学原则向"表现"美学叙事原则的转变。

戏剧视角、戏剧语言、戏剧节奏、戏剧时空、戏剧结构等是戏剧中基本的、稳定的、能够改变叙事走向并具有功能性的元素,是不可或缺的戏剧成分。在舞美上,叙事视角呈现多维的、立体的、动态的、开放多元的趋势,布景、灯光、服装、道具、音响等作为相对独立的叙事要素参与整个戏剧的叙事。在语言上,由于戏剧的观念性、哲理性,语言有一种逐渐摆脱人物性格的倾向,不再起着塑造人物性格的作用,成为飘浮在人物性格之上的叙事现象以及剧作家主观感受的艺术媒介;语言的观念性、狂欢化、能指与所指的分离也改变了戏剧语言客观反映现实的功能。在节奏上,由于剧作家和舞台导演观念的转变,西方现代戏剧呈现出多种戏剧节奏并存的现象,除传统的戏剧节奏以外,还有静止戏剧、狂欢化戏剧等多种叙事节奏。在时空观念上,现代戏剧打破了传统的时空观;时空的象征性、写意性、符号性给戏剧创造了假定性的时空,心理时空取代了写实时空,用戏剧时空的模糊性、流动性来突破传统戏剧的多种限定。在结构上,西方现代戏剧具有鲜明的观念性色彩,体现出剧作家的主观意识,使戏剧结构带有强烈的写意性、开放性,形成循环结构、戏中戏结构、链条式结构等模式。

叙事范式的转变使现代戏剧的叙事形态应运而生,具有动态性、整体性、观念性的特点。在现代戏剧叙事转型中,静止戏剧、悲喜剧、境遇剧、狂欢化戏剧、叙事体戏剧、独白型戏剧、文献戏剧等开始形成,它们不仅仅是戏剧的物质形态,也是剧作家和舞台导演的精神形态。

目 录

第一章 导 论 ·· 1
第一节 传统戏剧叙事理论的发展脉络 ······················ 3
第二节 现代戏剧叙事理论研究综述 ························ 18

第二章 叙事范式论 ·· 44
第一节 明叙事与暗叙事 ·································· 45
第二节 戏剧性与叙事性叙事 ······························ 54
第三节 线性与散发性叙事 ································ 61
第四节 主体性与客体性叙事 ······························ 68
第五节 整一性与碎片性叙事 ······························ 77
第六节 意识流叙事与无意识叙事 ·························· 84
第七节 剧作家叙事与导演叙事 ···························· 92

第三章 叙事功能论 ·· 104
第一节 多维舞台视角 ···································· 104
第二节 叙事语言功能的转变 ······························ 117
第三节 多重叙事节奏 ···································· 124
第四节 写意性的叙事时空 ································ 133
第五节 叙事结构 ·· 142

第四章 叙事形态论 ·· 151
第一节 静止戏剧 ·· 151
第二节 境遇剧 ·· 163
第三节 狂欢化戏剧 ······································ 174
第四节 悲喜剧 ·· 183
第五节 叙事体戏剧 ······································ 195
第六节 独白型戏剧 ······································ 209
第七节 文献戏剧 ·· 217

参考书目 ·· 229

第一章 导 论

叙事是一种意义的表述,它不仅仅是作家表述意义的方法,也是一种范式;戏剧叙事是一种舞台的叙事,通过舞台诸多叙事要素来对意义进行表述;戏剧的舞台叙事是一种综合性表述意义的叙事活动,它涉及叙事观念、叙事视角、叙事功能、叙事方法、叙事形态等诸多范式问题,因此戏剧叙事是剧作家和舞台导演表达观念、传递思想的艺术载体和方法,是一种戏剧意义的表达。戏剧叙事的研究具有重要的学术意义,它能够改变传统分析戏剧的格局,使戏剧研究具有一种开阔的学术视野,让戏剧纵向发展的观察与横向融合的比较成为可能,也使研究者更加清晰地了解戏剧内部各个叙事要素之间互动、传承、冲突和融合的运行机制,探寻剧作家、导演的叙事观念是如何通过不同的叙事形式表现出来,以及戏剧各个要素在运动状态中的内在动力和深层次原因。

舞台叙事包括语言叙事和非语言叙事。在传统戏剧中语言叙事是戏剧的基础,但在现代戏剧中语言的地位和功能发生了变化;由于戏剧的观念性、哲理性,语言塑造人物性格的功能弱化了,有一种逐渐摆脱人物性格的倾向,成为飘浮在人物性格之上的叙事现象以及剧作家主观感受现实的艺术媒介;戏剧语言的观念性、狂欢化、能指与所指的分离也改变了传统戏剧语言反映现实的叙事功能。在现代舞台的叙事中,语言不是唯一的叙事载体,舞台叙事还存有非语言叙事,语言叙事只有同非语言叙事共同努力才能完成整个戏剧的叙事活动。

非语言叙事在现代戏剧的舞台叙事中,同语言叙事一样起着非常重要的作用,舞美中的布景、灯光、道具、服装、音响等作为独立的叙事要素在舞台上越来越发挥着重要的作用,形成多维的视域。舞美的诸多叙事要素在同戏剧语言、戏剧节奏、戏剧时空、戏剧结构等的合作中共同发挥着功能作用,推动着戏剧形态向前运动。从舞台剧的艺术特性来看,西方现代戏剧更倾向于非语言叙事,这同戏剧追求剧场性、形体语言,以及逐渐摆脱传统戏剧重文学性等倾向是一致的。客观地讲,非语言叙事弥补了现代戏剧在语言叙事过程中逐渐被弱化的状态,填补了许多叙事空间,从而使西方现代戏剧同传统戏剧拉开了距离。

西方现代戏剧叙事转型研究涉及叙事观念等诸多范式问题。从19世纪末到20世纪西方现代戏剧的叙事范式是在整个西方思想文化转型的背景中逐渐产生的,是在诸多叙事要素的冲突、融合等运行机制的发展中形成的,因此叙事范式的转变成为西方现代戏剧生成的先决条件。从西方戏剧的发展规律来看,任何现代思想观念的发展总是在传统思想的基础上形成的,现代戏剧在摒弃传统现实主义叙事观念和模式的同时,仍然与其有着千丝万缕的联系,譬如:在叙事模式上现代戏剧没有摆脱从头到尾的叙事态势,许多戏剧同传统戏剧一样仍然保留着用故事事件引导出戏剧情节的叙事方法;戏剧的假定性、戏剧悬念、舞台幻觉、幕的划分仍然在舞台上使用;虽然现代戏剧充满着浓郁的观念色彩,但绝大多数戏剧仍然将现实和社会生活作为戏剧表现的主要内容。

尽管上述情况的确存在,但这并没有改变西方现代戏剧作为一种独立的叙事艺术所具有的艺术特性。现代戏剧打破了传统戏剧一贯遵循的"摹仿原则",许多剧作家以主观感受真实性原则[①]来衡量戏剧;散发性原则突破了传统戏剧线性叙事模式,使戏剧叙事呈现出随意性、跳跃性和无序性的特点,以此来消解戏剧"情节整一"原则;戏剧的碎片性叙事使剧作家力图摆脱戏剧情节的束缚,使传统戏剧结构在剧作家主体意识的冲击下出现松动,动摇了戏剧是一个有机整体的叙事观念;观念性戏剧的戏剧性来源于观念与意志之间的冲突,而不是像传统戏剧那样将人物性格的冲突作为戏剧发展的动力;叙事性戏剧力图用叙事性代替戏剧性,陌生化效果代替感情共鸣,调动一切叙事性因素来唤醒观众的理性思考,对戏剧的内容进行反思;现代戏剧提升了舞台道具的地位,强调"物"的客体性叙事和物化精神,强调主体性叙事的重要性以及客体性叙事的相对独立性。内心独白成为剧中人物表现意识和无意识自由流动的重要手段;西方现代戏剧的舞台叙事逐渐成为以导演为主体的叙事,对声光电的追求、对舞台空间概念的重新界定、对演剧理论的大胆创新使得传统剧作家主导戏剧的地位逐渐被现代导演所取代。

由于剧作家、舞台导演独辟蹊径从戏剧的各个叙事要素入手进行探索,使得叙事范式和叙事理论层出不穷;现代叙事观念、叙事手法和叙事范式的

① 主观感受真实性原则严格区别于现实主义真实性原则。西方现代作家承袭并发展了叔本华与尼采的唯意志论、柏格森的直觉主义、克尔凯郭尔有神论存在主义等非理性哲学思想,将人的存在作为主体存在本身,认为非理性的心理本能才是人的最真实的存在;他们在文艺创作中将笔触深入人物内心深处,触及理性意识之外的非理性领域,对下意识、潜意识、怪诞的联想、痛苦的意念以及噩梦般的幻觉加以开拓性的描写;主张作家通过作品将人的主观意向、欲求、情感等表现出来,从而来表达自己的哲学思想以及个人的主观感受,创造出一种用主观感受真实性来反映现实的新型作品。

改变使得许多现代戏剧的叙事形态应运而生,这些戏剧叙事形态不仅仅是戏剧的物质形态,也是剧作家和舞台导演的精神形态。

第一节 传统戏剧叙事理论的发展脉络

从古希腊亚理斯多德开始一直到19世纪的黑格尔,西方传统戏剧已形成了一个完备的戏剧叙事理论,并在叙事观念上有一种传承精神,这就是沿着亚理斯多德所认同和倡导的"摹仿说"①和戏剧"情节整一"②原则向前发展,因此这种叙事观念成为后来贯穿整个西方传统戏剧叙事理论的一个美学原则。在西方戏剧发展史上,"摹仿说"作为戏剧创作的指导思想影响西方戏剧长达两千年之久,这种以摹仿现实为宗旨的叙事范式使剧作家关注的目光投向了客观的外部世界。客观外界在剧作家的眼睛里自始至终是一种被审视、被思索的对象,戏剧就像一面反映客观外界的镜子,时时刻刻呈现出客观世界的状态。"摹仿说"在西方源远流长,从古希腊的"艺术摹仿自然"、莎士比亚的"镜子说"、狄德罗的"美在关系"、黑格尔"一般世界理论"和"伦理实体"等都表现出一脉相承的理论特点。同样,亚理斯多德的戏剧"情节整一"叙事原则也从戏剧叙事理论方面为"摹仿说"提供了具体的艺术模式,并直接影响了17世纪法国古典主义戏剧对"三一律"原则的制定,以及后来黑格尔的悲剧冲突理论的形成,这都为西方戏剧叙事理论提供了依据。

一

古希腊戏剧理论家亚理斯多德(公元前384—公元前322)在《诗学》的第6章中为悲剧进行了界定:"悲剧是对于一个严肃、完整、有一定长度的行动

① "摹仿说"是古希腊文论中的基本理论范畴,是"再现说"的雏形。"摹仿说"是古希腊的传统理论,最早可追溯到赫拉克利特、留基伯和德谟克利特那里。在柏拉图之前"摹仿说"有朴素的唯物主义性质,但到了柏拉图这里发生了变化,因为柏拉图"摹仿说"的哲学基础是"理念论",其文学理论具有客观唯心主义性质。亚理斯多德的"摹仿说"具有唯物性、辩证性和发展性,是赫拉克利特以来"艺术摹仿自然"的发展,并与后来莎士比亚的"镜子说"、狄德罗的"美在关系"、车尔尼雪夫斯基的"美即生活"一脉相承。
② 亚理斯多德的戏剧"情节整一"源于毕达哥拉斯学派提出的"美在整一(和谐)"的思想。亚理斯多德"情节整一"的戏剧观点是"美在整一(和谐)"的思想在戏剧中的具体体现,也是亚理斯多德"有机整体论"的具体运用。正如他在《诗学》第8章中指出:"情节既然是行动的摹仿,它所摹仿的就只限于一个完整的行动,里面的事件要有紧密的组织,任何部分一经挪动或删削,就会使整体松动脱节。要是某一部分可有可无,并不引起显著的差异,那就不是整体中的有机部分。"

的摹仿。"①从亚理斯多德的悲剧定义中我们可以看出戏剧是行动的摹仿,从古希腊的美学传统来看亚理斯多德的"摹仿说"具有承前启后的作用。"摹仿说"作为一个艺术范畴并非亚理斯多德首创,而是古希腊的传统观念。根据亚理斯多德的《论世界》的记载,赫拉克利特就有艺术摹仿自然的说法,留基伯和德谟克利特也谈到过人由于摹仿天鹅和黄莺等鸟类的鸣叫而学会了唱歌。"摹仿说"在柏拉图(公元前427—公元前347)之前具有朴素的唯物主义性质,到了柏拉图这里有新的变化,柏拉图在《理想国》卷十集中探讨了"摹仿性诗"的"本质真相",但"摹仿说"在柏拉图的思想中却成为其客观唯心主义"理念论"的组成部分。就"摹仿说"而论,亚理斯多德的摹仿理论具有唯物主义成分,亚理斯多德没有像柏拉图那样将摹仿高高悬置在空中,而是将戏剧艺术尽量贴近现实生活使其具有创造性。玛丽·克雷格斯认为:"亚理斯多德的艺术家不是一个摹仿者,而是一个创造者,这种创造能力让艺术家在亚理斯多德的世界里要比在柏拉图的《理想国》中那些受怀疑的诗人更能成为一个重要的角色。"②"对亚理斯多德来讲,艺术家是重要的,因为艺术要求在一个没有秩序和混乱的自然世界里建立秩序。"③

亚理斯多德《诗学》的"摹仿说"具有方法论的特点。首先,他强调戏剧在反映现实时具有辩证性和动态性,《诗学》第9章中谈到"诗人的职责不在于描述已发生的事,而在于描述可能发生的事,即按照或然律或必然律可能发生的事"④。其次,这种摹仿具有可知性、完整性和叙事的线性范式,"悲剧是对于一个完整而具有一定长度的行动的摹仿(一件事物可能完整而缺乏长度)。所谓'完整',指事之有头、有身、有尾"⑤。戏剧是一个整体,即有头、有身、有尾,三位一体,有机地统一在一起。"特别是文学要求对一个事件有一个独特的叙事方法,所以用文字描写的要有开头、中间和结尾。对亚理斯多德来说,艺术与文学要完成自然界留给人们的一个不完整的写作过程。自然界仅仅给我们表现了一个事件、现象、感性的经验(像看见李子树盛开那样);而艺术则通过创作一个秩序来理解这些事情和经验,并提供给我们一种意义。"⑥从事件的发展过程来看,戏剧遵循着矛盾发展的规律,矛盾的发展和

① 〔古希腊〕亚理斯多德:《诗学》,罗念生译,上海世纪出版集团,2006年,第30页。
② Mary Klages, *Literary Theory: A Guide for the Perplexed*, London, New York: Continuum, 2006, p.16.
③ Ibid., p.17.
④ 亚理斯多德:《诗学》,罗念生译,上海世纪出版集团,2006年,第39页。
⑤ 同上书,第35页。
⑥ Mary Klages, *Literary Theory: A Guide for the Perplexed*, London, New York: Continuum, 2006, p.17.

情节的叙事呈线性叙事向前推进,展现出一种从头到尾的运动发展态势,直到结局。再次,摹仿具有审美特性和因果关系,"悲剧所摹仿的行动,不但要完整,而且能引起怜悯与恐惧之情。如果一桩桩事件是意外的发生而彼此间又有因果关系,那就最能[更能]产生这样的效果"①。最后,摹仿是以舞台叙事为基础的,在这里亚理斯多德特别强调戏剧情节是戏剧叙事的基础。因为戏剧是一门综合性的艺术活动,其叙事方式不同于史诗,而是通过戏剧舞台来完成,这其中包含着戏剧的叙事观念、叙事视角、叙事语言、叙事动作、叙事音响效果等多种叙事要素,以此构成戏剧叙事的整个运动状态。

戏剧"情节整一"的叙事原则同亚理斯多德的"摹仿说"形成有机的联系,并同戏剧矛盾的发展态势相一致。亚理斯多德在《诗学》中从戏剧叙事的角度将戏剧划分成六个要素,即情节、性格、言词、思想、形象和歌曲,"六个成分里,最重要的是情节,即事件的安排;因为悲剧所摹仿的不是人,而是人的行动、生活、幸福[(幸福)与不幸系于行动];悲剧的目的不在于摹仿人的品质,而在于摹仿某个行动;……因此悲剧艺术的目的在于组织情节(亦即布局),在一切事物中,目的是至关重要的"②。亚理斯多德在分析戏剧的六个戏剧要素中最推崇的是情节,"情节乃悲剧的基础,有似悲剧的灵魂。"③可以说亚理斯多德抓住了舞台戏剧的最关键的要素,即情节。从戏剧叙事的角度来讲,古希腊悲剧的情节是戏剧中最活跃的因素,同时也是戏剧的叙事基础,无论戏剧的场面多么壮观,人物的心灵多么复杂,都要将其锤炼成一个完整的行动,"行动的整一是古人第一戏剧原则"④。一部戏剧从矛盾的发生、发展、高潮、结尾,尽管同人物命运有直接关系,但人物命运的变化是伴随着情节的变化显示出来的。"如果有人能把一些表现'性格'的话以及巧妙的言词和'思想'连串起来,他的作品还不能产生悲剧效果;一出悲剧,尽管不善于使用这些成分,只要有布局,即情节有安排,一定能产生悲剧的效果。"⑤在古希腊悲剧形成的初期,由于戏剧人物的性格大多固定不变,面具被广泛地使用,语言华丽而缺乏动作性,那么这些静止的戏剧要素靠什么来连接呢,实际上主要靠戏剧情节,因为"戏剧动作是激起观众感情最迅速的方法"⑥。剧作家必须依靠整一的戏剧情节和动作来布局以产生戏剧性,所以亚理斯多德说:"悲

① 亚理斯多德:《诗学》,罗念生译,上海世纪出版集团,2006年,第40页。
② 同上书,第31页。
③ 同上。
④ George Pierce Baker, *Dramatic Technique*, Boston:Houghton Mifflin, 1919, p.121.
⑤ 亚理斯多德:《诗学》,罗念生译,上海世纪出版集团,2006年,第31页。
⑥ George Pierce Baker, *Dramatic Technique*, Boston:Houghton Mifflin, 1919, p.21.

剧中没有行动,则不成为悲剧,但没有'性格',仍然不失为悲剧。"①戏剧的"情节整一"是将多线索的故事情节锤炼成一个完整的行动,按照矛盾的发展规律来编排戏剧,只有这样才能产生惊心动魄、震撼人心的戏剧效果,使戏剧情节跌宕起伏、峰回路转。

亚理斯多德对戏剧"情节整一"的认识并不是孤立的,而是将"情节"放回到戏剧中来分析。在《诗学》中,亚理斯多德认为戏剧情节所叙述的事情应符合事物的发展规律,做到情节的偶然性与必然性的统一。这种情节的偶然性与必然性在亚理斯多德戏剧理论中是要求戏剧情节要采用"发现"和"突转"的叙事方法,并认为这种方法是戏剧成败的关键。亚理斯多德对情节的论述是对毕达哥拉斯学派提出的"美在整一(和谐)"思想的继承和发展,以及要求戏剧在叙事过程中应符合秩序、整一、匀称、和谐一体的"情节整一"叙事原则。

亚理斯多德的《诗学》在西方戏剧发展史上有着极其重要的地位,"亚理斯多德的《诗学》在西方传统中是第一部详尽准确评述文学批评的著作"②。他第一次从戏剧叙事的角度为后人阐述了戏剧是什么,如何运用各种叙事功能和方法来完成一个行动的摹仿,真正做到戏剧矛盾发展时的"情节整一"原则;同时声明戏剧的叙事是用人物的动作、语言、舞台音响等要素来完成,而不是像史诗那样采用叙述的方式,仅仅局限在语言的叙事活动中。亚理斯多德的《诗学》为后人指明了理论方向,对欧洲戏剧的发展产生了深远的影响。

二

如果说亚理斯多德的"摹仿说"与戏剧"情节整一"美学原则在西方戏剧萌芽时期为叙事理论和舞台实践指出了发展方向,17世纪法国古典主义戏剧则将这种戏剧观念进一步深化,尤其是在舞台实践上竭力将时间、地点和故事情节三大戏剧要素高度集中在一起,使戏剧在处理矛盾冲突时更加集中、规范、有效,并在极短的时间内完成整个戏剧动作。

法国古典主义戏剧在戏剧叙事观念上继承了亚理斯多德的"摹仿说",但摹仿的内容并没有像古希腊戏剧那样仅仅停留在对神话、传说以及史诗素材的摹仿上,而是使戏剧的内涵更具有强烈的政治性、观念性和时代色彩。法国古典主义的政治性和观念性成为戏剧向前发展的动力和方向,一切叙事方法必须遵循"理性"的创作原则,即主题先行原则;为王权服务,歌颂国王是衡

① 亚理斯多德:《诗学》,罗念生译,上海世纪出版集团,2006年,第31页。
② Mary Klages, *Literary Theory: A Guide for the Perplexed*, London, New York: Continuum, 2006, p.14.

量一切文艺的标准。我们知道在亚理斯多德的《诗学》中,"思想"在戏剧六个要素中仅排第四位,而且仅限于道德、伦理和修辞方面,在《诗学》第 6 章中亚理斯多德这样写道:"'思想'是使人物说出当时当地所可说,所宜说的话的能力,[在对话中]这些活动属于伦理学或修辞学范围;旧日的诗人使他们的人物的话表现道德品质,现代的诗人却使他们的人物的话表现修辞才能。"①17 世纪的法国古典主义戏剧所处的环境与古希腊戏剧完全不同,它所面对和歌颂的是法国君主制度以及稳固的中央集权,因此歌颂王权、歌颂国王成为法国古典主义戏剧的主旋律和政治任务。具体到戏剧中就是每位剧作家必须遵守法国古典主义的理性原则,正如布瓦洛(1636—1711)在《诗的艺术》(1674)中说:"首须爱义理;愿你的一切文章,永远只凭着义理获得价值和光芒。"②按照布瓦洛来看,对于艺术家最重要的是热爱理性,用理性来使自己的作品获得光芒和价值。法国古典主义者多半是笛卡儿哲学的信徒,"尊重理性"是布瓦洛戏剧美学的基本思想原则,布瓦洛认为只有将这种理性原则贯穿在戏剧的始终才能使作品有意义。"你心里想得透彻,你的话自然明白,表达意思的词语自然会信手拈来。"③"情节的进行、发展要受理性的指挥,绝不要让冗赘的场面淹没了剧本的主题。"④法国古典主义戏剧所坚持的理性原则使欧洲戏剧叙事理论发生了变化,原来亚理斯多德的《诗学》将"情节"放在首位,而现在却将戏剧的"思想",即理性放在戏剧的首位。尽管这样,法国古典主义戏剧仍然没有脱离"摹仿说"的艺术传统,以及用故事情节来反映现实的叙事范式。

　　法国古典主义戏剧在叙事上沿用了亚理斯多德的叙事理论,其叙事范式的基本走向同古希腊以来的传统戏剧一样呈现出线性发展态势。法国古典主义戏剧在叙事观念与叙事方式上是一致的,即在古典主义理性原则的指导下戏剧艺术形式的整齐划一,这同亚理斯多德的戏剧"情节整一"叙事理论是一脉相承的。"三一律"原则是法国古典主义戏剧遵循的艺术原则,"三一律"原则的核心内容就是要求戏剧的情节、地点和时间三者高度集中、统一。每部戏剧必须做到故事情节单一,事件始终发生在一个地点,故事时间要在一昼夜(24 小时)之内完成。虽然说评论家对"三一律"原则在西方戏剧发展史上存有较大的分歧和争论,但作为一个艺术原则,它在西方戏剧理论和舞台实践中曾起过积极的规范作用。首先,法国古典主义戏剧的"三一律"原则在

① 亚理斯多德:《诗学》,罗念生译,上海世纪出版集团,2006 年,第 32 页。
② 伍蠡甫、胡经之主编:《西方文艺理论名著选读》,北京大学出版社,1985 年,第 182 页。
③ 同上书,第 186 页。
④ 同上书,第 208 页。

故事地点的论述上丰富了亚理斯多德的戏剧理论,对戏剧"情节整一"起到了规范作用和理论支撑。古希腊戏剧对戏剧空间的概念是比较笼统和模糊的,乔治·贝克说:"行动的整一是古人第一戏剧原则,时间整一和地点整一仅仅是前人的推论结果,当歌队在戏剧中需要表现危机之时,古人很少严格地遵循时间与地点整一原则。"①在古希腊,由于舞台技术条件比较落后,舞台上没有大幕布景,只有非常简陋的场景布置,场与场之间只能用歌队的演唱来连接,没有像现代戏剧那样能够形象具体地展现出戏剧的空间。剧情发生地点是一个大致的范围,这种范围一般比较大,因此亚理斯多德在《诗学》第24章中只能笼统地说:"悲剧不可能摹仿许多正发生的事,只能摹仿演员在舞台上表演的事。"②虽然欧洲戏剧到了莎士比亚时代舞台的条件大大改善了,但舞台上还不能满足展示具体的写实性环境,演员只能利用戏剧的台词、象征性的场景以及简单的道具来显示舞台空间的转换。因此法国古典主义戏剧以戏剧原则明确将戏剧地点固定下来,这为当时和后来戏剧的发展找到了理论的依托点。其次,古希腊戏剧对时间的观念也是模糊的,亚理斯多德在《诗学》第5章也仅仅从侧面有所论述:"悲剧力图以太阳的一周为限。"③依据有关资料判断,亚理斯多德的"悲剧力图以太阳的一周为限",是指古希腊戏剧节比赛中每位参赛者应将参赛的三出悲剧和一出萨堤洛斯剧在一个白天内演完,在这里一天不是指戏剧的内部时间而是指观众的观剧时间。亚理斯多德认为戏剧情节的长度应以容易记忆为限,《诗学》在第26章中强调了时间的意义:"还有一层,悲剧能在较短时间内达到摹仿的目的(比较集中的摹仿比被时间冲淡了的摹仿更能引起我们的快感,试把索福克勒斯的《俄狄浦斯王》拉到《伊利亚特》那样多行,再看它的效果)。"④亚理斯多德在这里强调戏剧的内部时间应尽力缩短在一个合理的长度,使戏剧在短时间内达到摹仿的目的。

 法国古典主义戏剧之前,戏剧理论家对戏剧的时间并没有在理论上给出一个比较明确的定义,许多人只是根据亚理斯多德《诗学》中一些句子来推测戏剧的内部时间应该是一个什么样子。由于西方戏剧的写实性,它要求戏剧的舞台时间也应具有写实性,这种艺术的需求与这种需求实际上在舞台上不能得到满足的矛盾直到文艺复兴时期才引起戏剧理论家的注意。情节、地点和时间的整一律虽然说不是法国古典主义戏剧首次提出来的,但是法国古典

① George Pierce Baker, *Dramatic Technique*, Boston: Houghton Mifflin, 1919, p.121.
② 亚理斯多德:《诗学》,罗念生译,上海世纪出版集团,2006年,第85页。
③ 同上书,第28页。
④ 同上书,第99页。

主义戏剧应该是首次在舞台实践中集中使用的。时间的整一律和地点的整一律使戏剧舞台的叙事在虚实场景的处理中更加规范和集中,使戏剧叙事的目标更加明确,选材更加慎重,矛盾的设计更加巧妙,尤其是"三一律"原则被广泛推广和使用强化了欧洲戏剧的时空叙事概念。

戏剧是一种时空艺术,是一种在运动状态中戏剧存在的基本形式。从古希腊的艺术分类来看,史诗属"时间的艺术",它存在于事件先后顺序的时间流动中;而绘画、雕塑等属于一种空间艺术,因为它占有空间,存在于一定的空间范围之中。戏剧同史诗、绘画、雕塑不同,它不仅占有空间,而且在时间上有叙事的顺序,因而戏剧是一种兼有时间和空间的叙事艺术,被人们称为"时空综合艺术",也正是这种艺术的时间性和空间性在戏剧舞台上不断地推动着事件的发展。法国古典主义戏剧的"三一律"原则在西方戏剧发展史上对戏剧的规范化起到过积极作用,它强调了戏剧在组织故事情节时在时间与空间方面表现出的重要性。但我们也应看到,随着时间的推移,法国古典主义所固有的理性原则,用理性来排斥感情,强调丑怪与优美、滑稽与崇高等的严格分离,悲剧与喜剧的泾渭分明、互不渗透等思想,使"三一律"原则越来越成为阻碍欧洲戏剧向前发展的条条框框,这也成为18世纪末、19世纪初欧洲浪漫主义戏剧思潮崛起和形成的主要原因。

三

18世纪欧洲的启蒙运动不断深入,使得欧洲戏剧的审美品位发生了巨大变化,戏剧平民化的倾向越来越明显,这种审美品位的变化是与亚理斯多德以来"艺术摹仿自然"的戏剧理论在本质上是一致的,是对"摹仿说"理论的进一步深化和补充。在启蒙运动思想变革的背景中,1758年法国启蒙思想家狄德罗(1713—1784)继《家长》一剧之后发表了长篇论文《论戏剧诗》,在这篇论文中狄德罗提出了"正剧"的概念,为丰富欧洲戏剧叙事理论作出了贡献。由于悲剧和喜剧产生的原因、功能和作用不同,欧洲戏剧从古希腊以来可谓悲剧与喜剧泾渭分明,分别属于两种截然不同的戏剧理论范畴。古希腊对悲剧和喜剧的人物、题材等有严格规定,这在《诗学》以及其他著作中都有明确的论述,这种情况一直延续到文艺复兴和法国古典主义时期。悲剧与喜剧的严格分离极大削弱了戏剧反映生活的真实程度,这与启蒙运动时期戏剧平民化的发展趋势是不合拍的,也是不合时宜的,因此狄德罗在《论戏剧诗》中提出"正剧"的概念以适应时代的要求和社会的发展。

"正剧"也被称为"严肃戏剧",其核心就是现实主义的戏剧理论,这是古希腊以来"摹仿说"的继续和发展。在狄德罗之前,文艺复兴时期的莎士比亚

和后来的法国古典主义戏剧都向写实的方向作出了努力,但在他们的戏剧中传奇的、浪漫的、政治的、观念的色彩还是比较浓厚。尽管许多剧作家努力使自己的戏剧贴近现实,但传统的戏剧美学思想使戏剧无法深入到日常生活中去,因此欧洲戏剧真正走向现实主义的第一步,真正践行"艺术摹仿自然"的思想还是从18世纪欧洲启蒙运动和狄德罗提出的正剧开始。狄德罗现实主义戏剧理论的核心内容就是真实,对真实的强调和论述是欧洲戏剧发展史上一次观念上的转变。狄德罗认为戏剧之所以具有审美教育作用和审美情趣,就是因为戏剧能真实、自然地反映客观现实。狄德罗把"真实"作为戏剧创作和演出的基本原则,把"真实"同"自然"联系起来,在这里狄德罗的自然就是指普通的社会生活,狄德罗说:

> 但是在艺术中,如同在自然界一样,一切都是相互联系着的,人们如果接近真实的某一方面,也就会接近它的很多别的方面。那时我们在舞台上将看到一些自然的情景,而这正是一向与天才以及巨大效果为敌的礼仪所摒弃的东西。我将不倦地向我们法国人呼吁:真实!自然![①]
>
> 艺术中的美和哲学中的真理有着共同的基础。真理是什么?就是我们的判断符合事物的实际。摹仿的美是什么?就是形象与实体相吻合。[②]

为了达到真实,狄德罗要求人物形象要逼真,戏剧的情节、事件以及舞台的布景、演员的服饰等都要合乎现实的要求,狄德罗的"真实观"同古希腊以来的"摹仿说"在戏剧叙事观念上应同出一源。

在"真实观"的基础上,狄德罗在戏剧叙事理论上提出了"悬念""舞台幻觉"以及"情境与性格"等诸多理论问题,这些问题的提出是对亚理斯多德的戏剧"情节整一"叙事理论的发展和补充。"悬念"的产生是源于观众紧张、好奇的心理,这种紧张、好奇的心理是随着剧情的发展逐渐增强并形成一种观赏的心理现象。英国戏剧理论家阿契尔在《剧作法》中说:"戏剧艺术的主要秘密存在于一个词语'紧张'。产生、维持、悬置、增强和消除紧张状态是剧作家技巧的主要目的。"[③]"紧张"源于戏剧的"悬念",而"悬念"是观众对戏剧情节发展结果的一种期待,它涉及观众的观剧心理,以及戏剧对观众产生的舞台幻觉。"对观众来说,应该让他们对一切都了如指掌。让他们作为剧中人

[①] 《狄德罗文集》,王雨、陈基发编译,中国社会出版社,1997年,第203页。
[②] 同上书,第237页。
[③] William Archer, *Play-Making*, New York: Dodd, Mwad & Company, 1926, p.193.

的心腹,让他们知道发生了什么事情,正在发生什么事情,而在更多的时候,最好把将要发生的事情也向他们明白交代。"①"由于保密,诗人为我布置了片时的惊奇;可是,由于把内情透露给我,他却引起我长时间的悬念。"②阿契尔也有同样的戏剧主张:"一个剧作家决不能对他的观众保守秘密,这经常被看成是一种权威的原则。"③"悬念"的表象是观众紧张、好奇的心理引起的,但是如果我们深究其原因应该归于戏剧"情节整一"所带来的戏剧效果,因为"情节整一"的叙事特性使戏剧"悬念"不断增强成为可能。"悬念"的产生与剧作家的编剧有着密切的关系,正如乔治·贝克所说:"所有剧作家共同的目标是什么呢?有两点,第一,尽可能快速抓住观众的注意力;第二,使观众的兴趣保持稳定,并不断增强,直至戏剧的舞台大幕落下。"④线性叙事范式为戏剧"悬念"的产生提供了条件,因为戏剧的线性叙事范式与预知后事如何的观剧心理倾向在本质上是一致的。如何运用"悬念"技巧让观众始终处于预知后事如何的心理状态,这是考验剧作家和导演能力的最重要的方面。在剧场中,观众是由不同的年龄、性别、职业所组成,要想使他们全身心地看完一场戏剧并非是一件容易的事情,所以"悬念"是保持观众注意力的有效方法。

 同戏剧悬念密切相关的是"舞台幻觉"。从戏剧创作实践来看"舞台幻觉"是形成戏剧"悬念"的前提条件,同时"舞台幻觉"也从戏剧性方面加深了观众对舞台所呈现出事件的可信度。"舞台幻觉"属于舞台的戏剧性问题,它同"悬念"一样都是线性叙事的产物,只有在线性叙事的基础上才能有条件地产生舞台幻觉。狄德罗从舞台表演的角度进一步论述了形成"舞台幻觉"的原因,并要求演员要真正地生活在舞台上:"无论你写还是表演,不要去想到观众,只当他们不存在好了。只当在舞台的边缘有一堵墙把你和池座的观众隔开,表演吧,只当幕布并没有拉开。"⑤让角色真正生活在舞台上,使舞台下面的观众通过"第四堵墙"来观察仿佛生活在舞台上的戏剧人物,使观众形成一种舞台幻觉,以造成视觉上的冲击。舞台幻觉使观众在观看戏剧时仿佛身临其境,有一种置身于戏剧之中的感觉,这种感觉一方面来自于戏剧所引起观众的感情共鸣,使观众在感情上有认同感;另一方面也在于剧作家通过戏剧情节的发展引起观众对戏剧的一种期待,形成戏剧悬念,使观众欲罢不能,在戏剧的引导下继续观看下去。舞台幻觉与戏剧悬念是影响观众的一对

① 伍蠡甫、胡经之主编:《西方文艺理论名著选读》,北京大学出版社,1996年,第243页。
② 同上书,第244页。
③ William Archer, *Play-Making*, New York: Dodd, Mwad & Company, 1926, p.305.
④ George Pierce Baker, *Dramatic Technique*, Boston: Houghton Mifflin, 1919, p.16.
⑤ 伍蠡甫、胡经之主编:《西方文艺理论名著选读》,北京大学出版社,1996年,第246页。

孪生姐妹,缺一不可,但是它们的产生同戏剧"情节整一"以及戏剧矛盾的线性叙事有着密切的关系。

狄德罗的"情境与性格"是戏剧叙事理论的又一个现实主义命题,是19世纪现实主义"典型环境与典型性格"的雏形。狄德罗在《论戏剧诗》中这样说道:"人物性格要根据情境来决定。"①在这里狄德罗首次提出了"情境与性格"的问题,并且将"性格"同戏剧中的各种人际关系以及环境联系起来。戏剧是人物性格发展的历史,也是各种人际关系不断裂变、重组、发展的过程。人物性格的发展过程是戏剧情境不断裂变、矛盾不断激化并逐渐走上和解的过程,"高尔斯华绥先生曾经讲过:'人物就是情境',这种情况之所以出现是因为人是一种存在,他的心中有矛盾冲突,或者与他人和环境有不可调和的冲突。"②"情境与性格"的矛盾冲突属于线性叙事范式的一部分,因为"情境与性格"强调戏剧运动的发展过程。在古希腊人物性格并没有放在十分重要的地位,这在亚理斯多德的《诗学》中有过论述,亚理斯多德认为"情节"在戏剧中是首要的,而人物性格只是情节的附属品。《诗学》第6章中有这样一段话:

> 六个成分里,最重要的是情节,即事件的安排;因为悲剧所摹仿的不是人,而是人的行动、生活、幸福[〈幸福〉与不幸系于行动];悲剧的目的不在于摹仿人的品质,而在于摹仿某个行动;剧中人物的品质是由他们的"性格"决定的,而他们的幸福与不幸,则取决于他们的行动。他们不是为了表现"性格"而行动,而是在行动的时候附带表现"性格"。③

亚理斯多德在《诗学》中并不看重"性格",因为戏剧摹仿的是人物的行动而不是人物性格,人物性格仅仅是行动附带表现出的现象,这样人物"性格"在戏剧中是被悬置起来的,"性格"具有与生俱来的现象。狄德罗对"情境与性格"的论述弥补了亚理斯多德戏剧理论在这方面的缺失,使戏剧人物的塑造更能接近现实。在戏剧中情境是戏剧情节的基础,是人物性格形成的孵化器,它具有引起戏剧矛盾的产生以及戏剧矛盾进一步发展的作用。同样,在戏剧中戏剧人物处于一定的人际关系之中,在境遇的作用下形成并表现出一定的性格特性,有什么样的人物性格就决定着他发出什么样的戏剧动作,并影响着人际关系,从而产生戏剧冲突。狄德罗的"情境与性格"是一种动态的关系,

① 伍蠡甫、胡经之主编:《西方文艺理论名著选读》,北京大学出版社,1996年,第246页。
② George Pierce Baker, *Dramatic Technique*, Boston: Houghton Mifflin, 1919, p.240.
③ 亚理斯多德:《诗学》,罗念生译,上海世纪出版集团,2006年,第31页。

而不是一成不变的;由于生活本身是复杂的,这就决定了戏剧人物性格的复杂性、多样性。戏剧发展的核心动力是人物性格之间的冲突,人与环境的矛盾。人与情境的冲突必将引起人物性格的裂变和戏剧境遇的变化,因此"情境与性格"的矛盾运动状态基本上是沿着线性的叙事范式进行的,是直线的、循序渐进的、直奔戏剧的结尾。

虽然戏剧情境与人物性格在狄德罗的《论戏剧诗》中并没有一个完备的理论论述,但"情境与性格"的提出预示着欧洲戏剧已经开始从古典主义戏剧向现实主义戏剧转移,显露出近现代现实主义戏剧的曙光。狄德罗的"悬念""舞台幻觉"和"情境与性格"等也说明了欧洲戏剧叙事理论与戏剧实践已经开始注意到戏剧内部矛盾的变化,这同戏剧的不断发展和社会的进步是分不开的。

四

黑格尔(1770—1831)的戏剧理论是对亚理斯多德以来的欧洲戏剧叙事理论的总结和超越,具有划时代的意义。在黑格尔的《美学》(1835)中,戏剧叙事的美学思想是从他的哲学理论体系中演绎出来的,黑格尔认为"戏剧体诗又是史诗的客观性和抒情诗的主体性原则这二者的统一"[①],是诗艺和一切艺术样式的最高形式。而黑格尔的"冲突论"是其戏剧叙事理论的基石和戏剧诗的基本特征,也是黑格尔"美是理性的感性显现"的形象体现。黑格尔在"冲突论"这一理论的基础上生发出多种戏剧理论,如:悲剧论、喜剧论、情境与情致、和解论等。

黑格尔的"冲突论"与亚理斯多德的悲剧理论一脉相承。亚理斯多德在《诗学》中说:"悲剧是对于一个严肃、完整、有一定长度的行动的摹仿。"[②]在亚理斯多德这一悲剧定义中包含着戏剧情节的整一、戏剧的或然律和必然律的深刻含义;戏剧"情节整一"是亚理斯多德的独到见解,这种思想在黑格尔的戏剧理论中得到了继承和发展,然而黑格尔是站在哲学的高度来阐释这一理论,并将亚理斯多德的"情节整一"理论上升到悲剧冲突论。

在《美学》中,黑格尔按照辩证法的正、反、合三段式将艺术进行分类,这三段是史诗、抒情诗和戏剧,戏剧属于第三个环节,也是最后、最高的阶段。戏剧是综合了史诗(正)和抒情诗(反)中的合理性因素形成更新更高的统一体。"戏剧无论在内容上还是在形式上都要形成最完美的整体,所以应该看作诗乃至一般艺术的最高层。"[③]就艺术的冲突而论,黑格尔认为并非一切艺

① 〔德〕黑格尔:《美学》(第三卷,下册),朱光潜译,商务印书馆,1981年,第241页。
② 亚理斯多德:《诗学》,罗念生译,上海世纪出版集团,2006年,第30页。
③ 黑格尔:《美学》(第三卷,下册),朱光潜译,商务印书馆,1981年,第240页。

术都有冲突,雕刻、绘画则表现出一个瞬间的空间,将内容限定在一个时间点上,无法展示出矛盾冲突的整个过程;而音乐否定了空间性而将艺术的可见性化作心灵可感受的形式。黑格尔认为在诗艺中史诗是客观原则的代表,是可以把理念显现为冲突和动作,但是,由于史诗是通过隐性作者来讲述的故事,而不是亲临现场展示出来的,故有其不足;抒情诗是侧重于内心精神的表述,也不是将这种内心情绪展现于戏剧舞台上,同样有其局限性。相对于史诗和抒情诗,戏剧则完美地融合了这两个方面,使戏剧一方面表现出了外在的运动过程和原因,同时又通过戏剧情节的表述将主体的心理外在化,使史诗的客观性原则和抒情诗的主体性原则统一起来。黑格尔说:

> 戏剧之所以要把史诗和抒情诗结合一体,正是因为它不满足于史诗和抒情诗分裂成为两个领域。要达到这两种诗的结合,人的目的、矛盾和命运就必须已经达到自由的自觉性而且受过某种方式的文化教养,而这只有在一个民族的历史发展的中期和晚期才有可能。[①]

戏剧要达到史诗的客观性原则和抒情诗的主体性原则的统一,必须吸纳这两种艺术形式的优势性因素,即通过可见行动和情节使戏剧直奔结局,同时将戏剧人物内心生活和精神世界同外在情节相联系,使戏剧的动作与人物的性格、意志浑然一体,戏剧的主体成为戏剧行动的来源。在这里黑格尔将人物的动作同人物的性格、目的、意志联系得更加紧密,而不是像亚理斯多德认为的那样性格是情节附带着表现出来的东西。

黑格尔的"冲突论"是运用矛盾发展原理来揭示戏剧,是以冲突为叙事基础的艺术形式,这是对自古希腊亚理斯多德以来一直占统治地位的"悲剧是对于一个严肃、完整、有一定长度的行动的摹仿"的戏剧理论进行创造性的革新和发展。关于冲突的具体过程,黑格尔给了我们一个独特的公式,即一般世界情况→情境(冲突)→情致(发出动作的个体人物)。人的任何活动都是在一定的境遇或环境中进行的,这个环境包括个人的生活环境和时代的历史背景,按照黑格尔所说的就是一般世界情况。"一般世界情况"在戏剧开始之前是一个处于未分裂的普遍性状态,这种背景还不能直接引起具体的人物动作,只能将具有普遍性和一般状态具体到特定的环境中才能作为引发冲突的环境。这种环境具有推动和激发人物发出动作的各种因素和条件,这其中包括个别人物行动的意志、情欲,即情致,使戏剧人物动作完全体现某种普遍力

[①] 黑格尔:《美学》(第三卷,下册),朱光潜译,商务印书馆,1981年,第243页。

量,推动矛盾的发展和解决。在这里戏剧情境是十分重要的,它决定着戏剧矛盾的发生、发展和结局,决定着戏剧发展的目标和方向。

戏剧是以冲突为基础的,而戏剧冲突则成为形成戏剧结构的重要因素之一,在这一点上黑格尔从戏剧冲突的角度继承了亚理斯多德戏剧"情节整一"的理论。黑格尔认为戏剧"情节整一"是戏剧冲突的运动形态,即戏剧冲突过程的完整、单纯和快速。戏剧冲突的整个过程也就是矛盾的发生、发展、高潮和结尾的过程,形成一个独立完整的叙事整体。黑格尔认为戏剧矛盾的发展依靠人物的动作,而人物的动作又受制于戏剧的矛盾冲突,而这一切又决定了戏剧的结构形式。

黑格尔的戏剧冲突论是他的戏剧叙事理论的核心内容,黑格尔在论述戏剧冲突时并没有拘泥于前人的思想和艺术法则,而是实事求是地寻找戏剧在处理时间、地点的最佳之点。黑格尔说:

> 动作如果在它的全部内容和冲突上都很简单,它从斗争到结局所占的时间也最好要紧凑些。但是动作如果需要许多不同的人物参加,而这些人物的发展阶段又需要许多在时间上先后隔开的情境,那就绝对不可能遵守一种形式上的时间的整一性,规定出一种刻板的期限。①

黑格尔比起法国古典主义戏剧家们来说,在处理时间和地点上具有更多的灵活性和伸缩性。

在悲剧方面,黑格尔戏剧叙事美学的核心概念是"伦理实体"。所谓"伦理实体"就是理念在伦理领域中的最高形式,是一种客观存在的、普遍合理的社会道德力量的实体或总体。按照黑格尔所说伦理实体具体到社会内容,它应该包括永恒的、宗教的和伦理的关系,例如家庭、国家、教会、名誉、友谊、社会地位、价值,而在浪漫传奇的世界里特别是荣誉和爱情。"伦理实体"是许多普遍的社会伦理力量的和谐统一。在悲剧中,冲突是戏剧叙事的基础,但在黑格尔看来这实质上是伦理实体的自我否定和否定之否定的矛盾运动过程;当这种伦理实体具体运用到戏剧叙事中就会产生普遍伦理的力量与个人"情致"的关系;伦理实体不仅仅能够转化成为个人的情致,支配着人物的行动,而且还预示着矛盾冲突的走向和发展过程,具有内容的合理性和必然性。黑格尔的"伦理实体"学说丰富了冲突论的内涵,蕴含着重大的社会伦理道德力量,它突破了悲剧冲突仅仅在个人冲突的范围之内的局限。

① 黑格尔:《美学》(第三卷,下册),朱光潜译,商务印书馆,1981年,第251页。

黑格尔悲剧的本质是一种普遍的伦理力量的自我分裂与重新和解的过程。由于这种普遍力量是一种稳定的、和谐的状态，当它进入现实世界以后就成为戏剧人物的"情致"，每一个个体人物所拥有和代表着普遍力量的一方面和一种力量，这样势必要发生分化和对立，他们所代表的从某一个方面来讲是合理的，但是他们各自向着自己的目标运动时必然发生冲突，为了维护自己的存在将会损害和否定对方的存在，他们具有两善又具有两恶的特性，黑格尔认为矛盾双方经过否定、否定之否定之后最终达到和谐。黑格尔说：

> 通过这种冲突，永恒的正义利用悲剧的人物及其目的显示出他们的个别特殊性(片面性)破坏了伦理的实体和统一的平静状态；随着这种个别特殊的毁灭，永恒正义就把伦理的实体和统一恢复过来了。①

黑格尔对悲剧的审美功能的认识没有重复亚理斯多德"怜悯与恐惧"的理论，他认为戏剧人物的遭遇并不令人恐惧，应该感到恐惧的是普遍的力量(伦理实体)遭到破坏；戏剧人物遇到的痛苦不足怜惜，应该同情的是在这些人物的内心世界中还存在着高尚的品质。

黑格尔的这种戏剧叙事理论是一种理想的模式，在现实中并不多见，黑格尔认为能够体现这种思想的有古希腊的戏剧《安提戈涅》。在黑格尔这一理论论述中蕴含着辩证思想，在对待善与恶的问题上黑格尔没有走极端，没有绝对化，而是用一种发展的、变化的眼光看问题。黑格尔对戏剧的认识是深刻的，当他把冲突论引入戏剧时他已经为人们指出了一条新的道路，他的冲突论犹如一条红线串起了所有戏剧问题和元素，如：悲剧、喜剧，以及戏剧动作、戏剧情节、戏剧情境、人物性格、戏剧的审美功能和审美情趣等。但是当我们在看到黑格尔戏剧叙事理论深刻的一面时，也应看到他的一切戏剧理论都是建立在"美是理性的感性显现"的哲学基础之上的。

在黑格尔生活的18世纪至19世纪，欧洲戏剧叙事理论迅速发展，出现了众多的戏剧理论家。他们从不同视角对欧洲戏剧理论进行了丰富、发展、创新和总结。法国、德国、俄国等在一百多年中涌现出一批又一批的戏剧理论家，如：法国的伏尔泰、狄德罗、卢梭、雨果、左拉；德国除黑格尔以外，有莱辛、康德、谢林、席勒；俄国的别林斯基、车尔尼雪夫斯基；等等。在戏剧界古典主义戏剧、浪漫主义戏剧、现实主义戏剧和自然主义戏剧之间的争论与冲突、消解与融合，此起彼伏。一部又一部的戏剧理论著作和论文层出不穷，

① 黑格尔：《美学》(第三卷，下册)，朱光潜译，商务印书馆，1981年，第287页。

如:莱辛的《汉堡剧评》(1769)、席勒的《论悲剧艺术》(1793)、雨果的《〈克伦威尔〉序》(1827)、别林斯基的《戏剧诗》、车尔尼雪夫斯基的《论亚理斯多德的〈诗学〉》、左拉的《戏剧中的自然主义》(1881)等等,欧洲戏剧理论的发展呈现出欣欣向荣、蒸蒸日上的景象。

18—19世纪一百多年间,人们对欧洲戏剧的认识发生了巨大的变化,戏剧理论由原来戏剧是什么以及戏剧的各种叙事功能在戏剧艺术实践中的作用,发展到从美学的、哲学的角度来研究和认识,将戏剧作为一种完善道德、改造社会的工具。从整个欧洲戏剧发展态势来看,戏剧的叙事观念仍然在沿用自古希腊以来倡导的"摹仿原则",戏剧理论没有脱离艺术反映自然的发展轨道。就是在19世纪初期古典主义与浪漫主义对"真实性"的争论中两者都没有脱离"摹仿说"的美学范畴,只是两种创作原则在看待外部事物的角度上不同。正如布瓦洛曾经说:"我们永远也不能和自然寸步相离。"①"你们唯一钻研的应该是自然人性。"②当然,布瓦洛强调的自然和自然人性是有特殊内涵的,"好好地认识都市,好好地研究宫廷,二者都是同样地经常充满着模型"③。布瓦洛要求文艺要研究自然、贴近自然,其目的就是为王权服务、为宫廷服务。在叙事范式上,布瓦洛要求古典主义遵循典雅原则,在题材和语言风格方面保持一种纯洁性,悲喜剧人物要界限分明。针对古典主义的艺术主张,雨果也要求戏剧要反映生活的真实,而这种真实则产生于两种典型之中:即崇高优美与滑稽丑怪的自然结合,以及美丑的统一。雨果在评判古典主义的时间和地点整一律时这样说道:"时间一致的规则也不会比地点一致的规则更经得起一驳。把剧情勉强地纳入二十四小时之内,就好像把情节硬塞在过道里一样可笑。"④雨果针对法国古典主义戏剧盲目崇拜希腊戏剧,并恪守地点整一律是这样评价的:"我们已经指出,古代的舞台异乎寻常的宽阔,可以环抱整个一带地方,诗人可以根据剧情的需要,任意地从剧场的这一端转移到另一端去,这就差不多相当于现在的更换布景。"⑤雨果认为古希腊的戏剧在演出中是因地制宜,寻找适合自身要求的艺术法则,而法国古典主义戏剧却具有极大的盲目性,损害了艺术的真实性和生活的真实性。雨果认

① 〔法〕布瓦洛:《诗的艺术》,见《西方文艺理论名著选读》(上卷),北京大学出版社,1985年,第208页。
② 同上书,第206页。
③ 同上书,第207页。
④ 〔法〕雨果:《〈克伦威尔〉序》,见《西方剧论选——变革中的剧场艺术》,北京广播学院出版社,2003年,第315页。
⑤ 同上书,第314页。

为法国古典主义戏剧的"一致律像把剪刀剪断了作家想像的翅膀"①。"戏剧中不能有三个一致律,正如绘画中不能有三条地平线一样。"②在戏剧的叙事范式上,虽然雨果反叛法国古典主义"三一律"原则是彻底的,但是他的《欧那尼》在戏剧叙事上没有违背戏剧"情节整一"的创作原则。

对真实性的探求,浪漫主义戏剧已经达到它那个时代力所能及的程度,但这种真实性也只是浪漫主义的真实性,与现实主义戏剧的真实性原则还相差甚远。正如巴尔扎克曾发表《〈欧那尼〉或者卡斯提的荣誉》一文,针对《欧那尼》中人物性格的塑造、细节的处理等问题提出了尖锐的批评。虽然巴尔扎克是对雨果的一个剧本进行评述的,但却反映出现实主义与浪漫主义在对待"真实性"问题上存在比较大的分歧。

欧洲戏剧从古希腊以来一直坚持着"艺术摹仿自然"的创作原则,从亚理斯多德、布瓦洛、狄德罗、莱辛、席勒、黑格尔、雨果、别林斯基、车尔尼雪夫斯基,一直到左拉的自然主义原则等。虽然一些戏剧理论家还不能摆脱唯心的、机械的、浪漫的思想局限性,但总体上他们奉行和坚持着用戏剧来表述自己的所见所闻的思想,剧作家以创作主体的姿态对外部客观现实进行观照、进行解释;我们从整个欧洲戏剧史来看"摹仿自然"、戏剧"情节整一"以及坚持理性原则等就像一条红线一样贯穿着西方传统戏剧发展的始终。

第二节　现代戏剧叙事理论研究综述

西方现代戏剧的叙事范式是伴随着整个西方思想文化观念的转型开始形成的,叙事范式的转变成为西方现代戏剧生成的先决条件。西方现代戏剧的叙事范式涉及戏剧的叙事观念、叙事方式、叙事功能、叙事形态等多种叙事要素。它在叙事观念上突破了传统戏剧的"摹仿说",颠覆了传统戏剧美学思想,强调戏剧的观念性、静止性、狂欢性、叙事性以及用主观感受真实性原则去反映现实。许多戏剧家关注的内容不再仅仅是对外部世界和人物行为的摹仿,而是对人内心世界中的非理性活动,即人物内心的直觉、痛苦的欲念、无序的意识等进行挖掘。在叙事方法上,主观感受真实性原则成为剧作家和舞台导演进行戏剧创新的依据和指导思想,他们通过象征的、唯美的、主观的、荒诞的方法表达戏剧的主题,摒弃传统现实主义客观真实性原则。

西方现代戏剧在叙事方法上打破了传统戏剧"情节整一"的叙事方法,剧

① 〔法〕雨果:《〈克伦威尔〉序》,见《西方剧论选——变革中的剧场艺术》,北京广播学院出版社,2003年,第316页。
② 同上书,第317页。

作家的主观意象和无意识思维方式使戏剧情节的发展不再具有整一、均匀、和谐的特点,而是呈现出无序、随意、无规律性的发展态势。在叙事功能上,西方现代戏剧走的是一条淡化戏剧冲突、淡化戏剧情节、消解语言功能、消解人物性格、弱化戏剧性、用写意时空与心理时空代替写实时空、突破传统的戏剧结构、强调用多维舞美要素参与叙事以及观众用理性思考来取代感情共鸣等。

在传统向现代戏剧的叙事转型中,1872年尼采发表的《悲剧的诞生》成为西方戏剧转变的重要标志,也是西方现代戏剧叙事理论的开始。尼采《悲剧的诞生》对西方文艺理论界产生了深远的影响,正如有学者所说:"也许尼采对文学的影响要比他对20世纪哲学的影响更加强烈。"[①]这也使得后来的弗洛伊德、布莱希特、阿尔托、马丁·艾斯林、格洛托夫斯基、谢克纳等诸多戏剧理论家以尼采为先锋不断用自己的理论丰富、完善西方现代戏剧的叙事理论和表演体系。

<center>一</center>

1872年尼采发表了《悲剧的诞生》,一般认为这是欧洲戏剧在叙事观念上从传统向现代转变的重要标志之一。就悲剧而论,从亚理斯多德到黑格尔对悲剧的论述主要集中在悲剧的性质、功能、效果,以及将戏剧上升到哲学的、社会的高度来认识,基本上将戏剧视为一个审美的客体,以主体关照客体的方式从外部来认识和丰富它。在传统戏剧中很少有戏剧理论家从人的主体性和非理性的视角来认识这些要素在悲剧形成过程中的重要作用,然而这种状况自尼采《悲剧的诞生》发表以后开始发生转变,欧洲戏剧理论家关注的目光开始由理性向非理性转移。继《悲剧的诞生》发表,西方戏剧理论界先后出现了弗洛伊德、阿尔托等对戏剧的论述,他们摆脱了西方传统理性的束缚,将戏剧叙事的视野延伸到人的内心世界以及非理性领域中去,对影响戏剧发展的人的意志、欲望、直觉、情致等进行重新认识和审视。

在《悲剧的诞生》中,尼采不像黑格尔那样将悲剧的产生放在其哲学体系之中进行考察,而是借用古希腊神话中太阳神,即日神阿波罗和农业之神,即酒神狄奥尼索斯来说明悲剧的起源、本质和功能。日神在希腊人心中是光明之神,庄严肃穆、安静祥和,以其光辉使万物呈现出美的外观,给人以梦幻和遐想,忘却暂时的痛苦,沉溺在生命的欢乐之中。而酒神却狂放不羁,纵情欢

① Walter Kaufmann trans. and ed., *Basic Writings of Nietzsche*, New York: Modern Library, 1992, p. x.

乐，任其原始本能和情感自由宣泄和流淌，从而恢复人的本真，冲破一切束缚，回归原始自然的体验。"尼采将日神作为一种希腊文化的象征而这只能在壮丽典雅的古希腊神庙和雕塑中发现这种特性：严谨、适度、和谐，但同时他也意识到只有在对比中才能从酒神的狂欢节发现希腊世俗文化的另外一半，只有这样才算完整懂得希腊艺术，然而这并不损害他赋予'日神'的意义。"①日神精神与酒神精神，这是根植于人的本能深处的两种截然不同的原始本能冲动，一种是肯定生命的日神冲动，一种是否定生命而复归宇宙本体的酒神冲动。在艺术中造型艺术源于日神冲动，而音乐源于酒神冲动，悲剧正是造型艺术与音乐艺术的结合，两者融为一体，兼而有之，所以尼采说，悲剧是"酒神智慧借日神艺术手段而达到的形象化"②。

在《悲剧的诞生》中，尼采更倾向于酒神精神，他认为悲剧是一种酒神艺术。在希腊神话中，狄奥尼索斯具有传奇的经历，他的诞生、受难、死亡、第二次诞生，这种奇异的经历以及酒神仪式上的沉醉与狂欢，使悲剧在形成过程中更具有原始的本真色彩。据说悲剧是从祭祀酒神的合唱队而来，这种合唱队也称萨提儿歌队，萨提儿是酒神的仆从和伙伴，人们通过他来讲述酒神的故事。"合唱队伴随着希腊悲剧的产生和衰落，……合唱队首先是音乐现象，从这其中日神才得以诞生：'按照这种见识我们认为作为合歌队的希腊悲剧在赋予想象的日神世界则起着不断更新变换的作用。'"③在悲剧产生之前，合唱队是以歌唱的形式呈现于希腊人面前，人们在歌唱酒神时处于一种迷狂状态之中，将戏剧动作、音乐、道白当成一种幻象，观众在这种情景交融之中达到了物我两忘的境界。正如尼采所说："酒神信徒结队游荡，纵情狂欢，沉浸在某种心情和认识之中，他的力量使他们在自己眼前发生了变化，以致他们在想象中看到自己是再造的自然精灵，是萨提儿。"④悲剧故事中主人公的被毁灭更使他们感到生命力的张扬和不可战胜，为此欢欣鼓舞、放纵欢乐。当酒神仪式向着悲剧艺术发展时，观众从狂热的参加者分离出来作为单纯的旁观者时，悲剧就诞生了。如鲁狄格·萨福兰斯基在评述尼采《悲剧的诞生》

① Walter Kaufmann trans. and ed., *Basic Writings of Nietzsche*, New York: Modern Library, 1992, p.9.
② 《悲剧的诞生——尼采美学文选》，周国平译，生活·读书·新知三联书店，1986年，第96页。
③ Kai Hammermeister, *The German Aesthetic Tradition*, London, New York: Cambridge University Press, 2002, p.140.
④ 《悲剧的诞生——尼采美学文选》，周国平译，生活·读书·新知三联书店，1986年，第30页。

时写道:"尼采发展了他的希腊悲剧起源于酒神节日的论题。"①

在悲剧诞生的过程中,尼采认为音乐起着重要的作用。"酒神狄奥尼索斯狂纵不羁、纵酒欢乐,音乐与舞蹈是主要形式。"②同样叔本华也认为音乐不同于其他艺术那样是现象的映象,而是意志本身的直接映象;音乐是最纯粹的,从内心世界流淌出来的原始旋律,是一种意志的客观化,是一种非语言、非形象的表达。狄奥尼索斯音乐是一种内心的、无形的原始痛苦的回响,当音乐追求形象表现冲动不断增强时,狄奥尼索斯的音乐艺术借助日神的造型艺术进一步升华,成为悲剧的雏形。

尼采在《悲剧的诞生》中特别强调意志、原始冲动、醉等非理性因素,将这些因素作为推动悲剧产生的主要动力。尼采与黑格尔在悲剧的产生原因方面有较大的差异,黑格尔认为悲剧的产生是史诗与抒情诗相统一的最高形式,是一种"理性的感性显现"。"大致说来,黑格尔的悲剧理论是他关于对立面的统一或否定之否定的更为广泛的哲学原理一个特殊的应用。"③在黑格尔看来,整个世界就是一个绝对理念,主客观精神的辩证统一,以强调悲剧的理性色彩。从亚理斯多德到黑格尔以及后来的别林斯基、车尔尼雪夫斯基等理论家,他们都有一个共同的理论特点,那就是强调悲剧的理性内涵。而尼采的《悲剧的诞生》却具有特殊的理论意义,因为它使世人听到了另外一种声音,看到了悲剧的产生存在着另外一种因素和动力,这就是戏剧理论界所忽视的因素,即非理性因素。

针对西方理性思潮的自大和膨胀,康德(1724—1804)、叔本华(1788—1860)等人开始怀疑理性的绝对性,并转而对非理性因素进行关注。虽然康德的理论学说是理性主义的,但是也正是康德的不可知论,认识工具(如时空、因果律等)相对性的理论,以及叔本华的生命意志学说将哲学的研究视野转向人的非理性层面,揭示人行为的深层动力,这些都为尼采从酒神精神、意志、原始冲动来探寻悲剧的起源铺平了道路。尼采是把人的原始本能看作艺术的动力,是一种非理性的因素,并将其上升到艺术本体的高度来认识。从本质上说,尼采的权力意志学说正是这种非理性的哲学,这种权力意志表现出一种积极、能动、扩张、征服的特征,它狂放不羁,永不停息,以不同的形式来展现自我,而艺术正是这种意志的表现形式,这是一种原始本能的、生命的原动力的表现载体。尼采对非理性的认识要比叔本华更积极、更乐观、更

① Rüdiger Safranski, *Nietzsche: A Philosophical Biography*, trans. by Shelley Frisch, London: Granta Books, 2002, p. 60.
② Ibid., p. 66.
③ 朱光潜:《悲剧心理学》,安徽教育出版社,1996 年,第 155 页。

主动。

尼采的《悲剧的诞生》关注非理性内心世界的艺术表现,他把酒神冲动看成是"通往悲剧诗人心理的桥梁",探索人类自觉意识阈限下的深度心理,扭转理性主义戏剧美学的一统天下,并对自亚理斯多德以来的戏剧理论进行反思。针对"悲剧是对于一个严肃、完整、有一定长度的行动的摹仿",尼采认为:"悲剧从悲剧歌队中产生,一开始仅仅是歌队,除了歌队什么也不是。"[1]"酒神信徒结队游荡,纵情狂欢,沉浸在某种心情和认识之中,他的力量使他们在自己眼前发生了变化,以致他们在想像中看到自己是再造的自然精灵,是萨提儿。"[2]尼采告诉我们悲剧产生于萨提儿歌队,希腊悲剧从音乐精神中诞生。处在酒神状态中的希腊人就像"着了魔,就像此刻野兽开口说话、大地流出牛奶和蜂蜜一样,超自然的奇迹也在人身上出现:此刻他觉得自己就是神,他如此欣喜若狂、居高临下地变幻,正如他梦见众神变幻一样。人不再是艺术家,而成了戏剧艺术品:整个大自然的艺术能力,以太一的极乐满足为鹄的,在这里透过醉的颤栗显示出来了"[3]。尼采又认为:"悲剧歌队的这一过程是戏剧的原始现象:看见自己在自己面前发生变化,现在又采取行动,仿佛真的进入了另一个肉体,进入了另一种性格。这一过程发生是戏剧发展的开端。"[4]尼采认为戏剧的产生不是对行动的摹仿,而是来自酒神精神,"所以戏剧是酒神认识和酒神作用的日神式的感性化"[5]。尼采的这一思想从根本上否定了摹仿说以及剧作家可以通过戏剧揭示社会生活本质和规律的观点,也否定了戏剧观众与剧场在传统戏剧中的地位。

尼采的悲剧观是对黑格尔、叔本华的戏剧观的否定和超越。在黑格尔看来,整个世界都是一个绝对理念,黑格尔从他的绝对理念中推导出悲剧产生于两种互不相容的普遍力量(伦理实体)的冲突,冲突双方各具有合理性,又具有片面性,最后经过双方矛盾冲突达到同归于尽,虽然个体在冲突中毁灭了,但他们所坚持的伦理精神却在这个冲突中得到保留并达到普遍的和谐。而叔本华的悲剧观同黑格尔的悲剧观有本质不同,叔本华认为冲突双方所坚持的不是伦理精神,而是由"意志"产生出来的"欲望"。在这里叔本华所说的"欲望"是本能的、非理性的,与黑格尔理性的"伦理精神"存在着本质的区别。

[1] 《悲剧的诞生——尼采美学文选》,周国平译,生活·读书·新知三联书店,1986年,第25页。
[2] 同上书,第30页。
[3] 同上书,第6页。
[4] 同上书,第32页。
[5] 同上书,第33页。

但是叔本华在肯定非理性的、本能意志的同时却走向了悲观主义的方向,他站在个体的立场上发现悲剧的意义就在于无过失的冲突双方通过相互摧残,同归于尽走向荒诞性,以此劝告人们放弃生命意义,走向虚无。尼采的悲剧理论把叔本华的理论作为自己理论的出发点,尼采也认为世界的本质是意志,是一种非理性的冲动,但是与叔本华不同的是尼采认为世界的本质是永恒的,个体的生命虽然被毁灭但又不断产生。尼采与叔本华最大区别就是尼采对待生命采取乐观的态度,他肯定了生命,也肯定了痛苦,尼采的本体论清除了叔本华的悲观成分,同时又注入了奋斗和创造的强力意志精神。

尼采深入研究了希腊悲剧的起源,针对从亚理斯多德以来赋予悲剧的一切意义,即戏剧本质、戏剧审美、戏剧功能、戏剧家、剧场和观众等理论性观点进行了颠覆,提出了自己的见解,指出了艺术的出路和前途。尼采的悲剧叙事观是西方戏剧发展史上从传统向现代戏剧理论和舞台实践转变的标志,预示着传统戏剧叙事美学的终结和现代戏剧叙事美学的开始。

二

继尼采之后,弗洛伊德(1856—1939)的精神分析学说对西方现代戏剧的影响是一个显著的坐标,他的许多理论,如:无意识、梦、幻想、欲望、本能冲动等理论观点早已超出了一般心理学的范畴。弗洛伊德的精神分析学说在西方社会科学的各个领域中产生了广泛而深远的影响,成为认识自身以及理解人的行为动机、人格和精神活动的方法之一。弗洛伊德"是20世纪最重要的思想家之一,这是因为他的观点几乎已经渗透到西方文化的每一个方面"[①]。从戏剧美学来讲,弗洛伊德的无意识理论和梦的解析不仅仅影响西方现代戏剧的批评理论和创作实践,而且从根本上对亚理斯多德以来西方戏剧所建立起来的摹仿理论和戏剧"情节整一"原则进行了颠覆和反叛。

弗洛伊德的无意识理论属心理学的基本范畴,其内容包含着三个部分,即意识、前意识和无意识,其中无意识是心理活动的基本动力,并且在暗中不断影响着意识的价值取向。无意识是一种性本能的冲动,也是欲望的集合体,其往往通过梦的形式表现出来,正如弗洛伊德所说:"因此梦的内容乃是一种愿望的满足,而它的动机就是愿望。"[②]弗洛伊德认为无意识有很强的非理性,像一口沸腾的大锅,在表现形式上呈现出无序性、盲目性、非理性的特点。无意识在人类精神活动中是广阔有力的、起决定性作用的,但是,由于无

① Mary Klages, *Literary Theory: A Guide for the Perplexed*, London, New York: Continuum, 2006, p.63.
② 车文博主编:《弗洛伊德文集》(第一卷),长春出版社,1998年,第344页。

意识在现实生活中处处受到伦理道德的限制和约束,因而在现实生活中它无法直接地、不加掩饰地呈现出来,只能通过其他方式表现出来,其中梦是无意识的表达方式之一。"按照弗洛伊德《梦的解析》,梦是愿望在现实中的象征性实现,这使它们受到现实的抑制。通常这些愿望在意识中是不能直接表达的,因为它们是被禁止的,所以只能通过奇怪的方法出现在梦中,而通过这种方式将真实的愿望隐藏和伪装在梦的背后。"① 可以这样说:"对弗洛伊德来讲,梦最终被认为是'通往无意识的捷径'。"② 无意识是一种无法在现实中得到满足的愿望,然而无意识理论对文学的影响则主要是弗洛伊德将自己的理论学说平移到文学艺术批评之中,使自己的精神分析学说在嫁接的过程中找到了自己适合生长的土壤。弗洛伊德认为文学艺术与梦有许多共同的特点,两者都属于被压抑的本能欲望的冲动,只不过梦是这种冲动的替代品,是一种精神现象。正如弗洛伊德在《精神分析引论》(1920)中所说:"梦的解析意味着寻求一种隐含的意义。"③

弗洛伊德在无意识和梦的理论基础上又提出了文艺创作如同白日梦相类似的观点,他把作家与做梦者、作品与白日梦相提并论。白日梦是人的幻想,它源自于儿童时代的游戏,儿童能从游戏中得到愿望的满足,但是成人在现实世界中却不可能像儿童那样从中获得满足,只能通过文学创作将自己的意愿表达出来,"一篇作品就像一场白日梦一样,是我们幼年时代曾做过的游戏的继续,也是它的替代物"④。由于弗洛伊德的无意识理论完全是从医学的角度对精神病患者在临床试验中的表现提出自己的理论主张,以此作为一种衡量和评论文学艺术的标准,因此遭到了许多人的非议。尽管如此,我们无法否认弗洛伊德的理论对于我们观察现实事物具有开拓性意义,从客观上讲它已经改变了人们认识世界、认识自身的观察视角。

从亚理斯多德一直到黑格尔,西方戏剧基本上沿着"艺术摹仿自然"的方向向前发展,观照现实、摹仿现实,这是文学艺术的基本特性。以"摹仿说"为创作原则的西方戏剧充满着鲜明的理性色彩,强调理性,漠视或忽视人的非理性内心世界,这是西方传统戏剧在表现人的内心世界时的突出特点,然而这种状况到了弗洛伊德这里却发生了根本的改变。弗洛伊德认为:非理性心

① Mary Klages, *Literary Theory: A Guide for the Perplexed*, London, New York: Continuum, 2006, p. 64.
② Jerome Neu ed., *The Cambridge Companion to Freud*, London, New York: Cambridge University Press, 1991, p. 2.
③ S. Frend, *A General Introduction to Psychoanalysis*, New York: Horace Liveright, 1920, p. 66.
④ 〔奥地利〕弗洛伊德:《创作家与白日梦》,湖南文艺出版社,1986年,第143页。

理和人的本能冲动是人行为的原始动力,因为在现代戏剧中人物的许多行为和动机是无法运用理性来加以解释的,只有借助非理性来表现,因此弗洛伊德无意识理论和梦的解析为西方现代戏剧作家和舞台实践者提供了理论依据。弗洛伊德的无意识与梦的解析客观上启迪了西方现代戏剧作家和舞台导演,使他们能够突破现实生活的各种束缚和限定,张扬主体性和创造力,使戏剧成为剧作家和舞台导演主观意识的形象化,以引导观众关注意识之外的无意识世界。弗洛伊德的无意识理论和梦的解析使我们重新审视西方戏剧的叙事观念、叙事形式等诸多问题,对传统剧作家以摹仿理论为原则进行重新评判,因为许多西方现代戏剧的创作不再像传统戏剧那样是对行动的摹仿,而是剧作家一种主观意识的自我呈现。戏剧不再以外部客观世界作为戏剧创作的参照物,而是将内心世界作为最真实的标准和艺术的源泉,在这里弗洛伊德的理论观点与英国剧作家王尔德的文艺观是不谋而合的。因为王尔德认为:不是艺术摹仿现实,而是现实摹仿艺术,王尔德的艺术观同弗洛伊德的精神分析理论在艺术与现实生活的关系问题上一脉相承。

我们运用弗洛伊德的无意识理论和梦的解析来理解西方现代戏剧作品比较容易找到它们之间的切合点,尤其是那些主观意识比较强烈的象征主义戏剧、表现主义戏剧和荒诞派戏剧,应该说这些戏剧都是剧作家和舞台导演主观情感的结晶,譬如:戏剧情节的无序性、跳跃性、非理性,吻合了人的无意识变化的特点;还有一些西方现代戏剧的戏剧场面不再用戏剧人物的性格以及精神作为相互联系的纽带,而是采用一种破碎的、拼图式的方法来衔接,像梦一样随意变化,戏剧已经成为剧作家主观意识流动的叙事形态。斯特林堡在《一出梦的戏剧·前言》(1902)中曾经总结梦与戏剧的关系时说道:在戏剧中"任何事情都可能发生,任何事情都是可能的和似确有的,时间和空间是不存在的;在几乎没有任何现实的基础上展开自己的梦想,编织新的图案,将记忆、经历、自由想象、荒谬和即兴整合起来"①。"1902年的《一出梦的戏剧》使斯特林堡的创作完全进入一种非理性幻觉的领域。"②应该说斯特林堡的《通向大马士革》和《一出梦的戏剧》比较早地从戏剧实践上印证了弗洛伊德梦的理论,同样弗洛伊德的无意识理论和梦的解析为揭开西方现代戏剧情节的无序性、跳跃性、梦幻性、非理性提供了理论基础和思路。

在弗洛伊德的理论学说中,他不仅用自己的精神分析学理论来解释戏剧和剧作家的关系,而且还解释了观众的观剧心理,譬如古希腊索福克勒斯的

① Frederick J. Marker and Lise-Lone Marker, *A History of Scandinavian Theatre*, Cambridge, New York: Cambridge University Press, 2006, p.211.

② Joseph T. Shipley, *Guide to Great Plays*, Washington: Public Affairs Press, 1956, p.755.

《俄狄浦斯王》成为弗洛伊德在理论创作中多次引用的例证,形成了"俄狄浦斯情结处在充满活力发展的弗洛伊德理论中心"①的局面。在弗洛伊德看来俄狄浦斯杀父娶母并不是命运作祟,而是主人公内心性压抑的结果。在论述中弗洛伊德不但将这种理论作为解释俄狄浦斯有恋母情结,同时也用这种观点对观众的观剧心理进行解释,剖析观众之所以被这部戏剧触动的原因。弗洛伊德写道:

> 如果《伊谛普斯王》感动一位现代观众不亚于感动一位当时的希腊观众,那么唯一的解释只能是这样:它的效果并不在于命运与人类意志的冲突,而在于表现这一冲突的题材的特征,在我们内心一定有某种能引起震动的东西,与《伊谛普斯王》中的命运——那使人确信的力量,是一拍即合……他的命运打动了我们,只是由于它有可能成为我们的命运,因为在我们诞生之前,神谕把同样的咒语加在了我们的头上,正如加在他的头上一样。②

在这里亚理斯多德所谓悲剧引起的怜悯与恐惧以及净化和宣泄被弗洛伊德的无意识理论、梦、性愿望和性取向的解析所代替,弗洛伊德通过自己的无意识、梦、性冲动等理论彻底颠覆了西方传统戏剧的叙事原则,为传统戏剧向现代戏剧的转向以及形成新的叙事范式找到了道路;"弗洛伊德的影响继续扩大和流行,他给我们一个新的有力的方法去思考,调查人的思想、行为以及相互影响"③。弗洛伊德及其理论影响了西方现代戏剧的发展方向,为西方现代戏剧的发展提供了理论支持。

三

在20世纪西方戏剧发展史上,斯坦尼斯拉夫斯基(1863—1938)占有显著的地位,他被世人认为是西方传统戏剧的集大成者,他的体验派表演体系影响着西方戏剧的发展进程。虽然在20世纪上半叶,苏联的梅耶荷德(1874—1940)等人曾经试图使自己的表现派表演体系能与之并驾齐驱、平分秋色,但是真正能在戏剧理论和舞台实践中与斯坦尼斯拉夫斯基形成对峙,

① Jerome Neu ed., *The Cambridge Companion to Freud*, Cambridge, New York: Cambridge University Press, 1991, p.161.
② 弗洛伊德:《弗洛伊德论美文选》,知识出版社,1987年,第15页。
③ Jerome Neu ed., *The Cambridge Companion to Freud*, Cambridge, New York: Cambridge University Press, 1991, p.1.

并平行发展的只有后来的布莱希特(1893—1956)。关于布莱希特的历史地位,彼得·布鲁克(1925—)曾在他的《空荡的空间》中说:"布莱希特是我们时代的重要人物,当今戏剧界从事的研究,从某些方面来讲都是他戏剧理论的开始和回归。"①布莱希特对西方现代戏剧的影响是深远的,这种影响不仅仅使布莱希特从戏剧的创作、理论与表演等方面拉开了传统与现代的距离,而且创建了从戏剧创作到舞台表演等一整套叙事理论。

布莱希特戏剧的核心理论是:"间离效果",也称"陌生化效果"。布莱希特认为,一切熟知的事情,就是因为熟知,人们以为这是理所当然、明白了然,放弃对其深究和思索。布莱希特针对这种现象提出"间离效果"理论,他认为戏剧应借助种种艺术手段,将表面的东西陌生化,让所表现的内容失去人们熟知的习惯,使人感到震惊和猛醒,引导人们思考和寻找现象背后的社会本质。"对布莱希特来讲戏剧的目的是'教会我们如何去生存',观众不应仅仅去感受,而应去思考。布莱希特面对旧的资产阶级戏剧不是鼓励一种被动的认同,而是试图激励一种反应。"②布莱希特认为"间离效果"作为戏剧的指导理论对剧作家来说是一个编剧技巧,对演员来说是一种表演技巧,对观众来说是一种观剧的心理问题。在戏剧创作上,布莱希特不主张戏剧从头到尾集中围绕主人公的一个事件来安排情节,原因是

> 那个时代的戏剧所关注的是个人,特别是一些大人物和有一些问题的个人。用这种方法能够使观众在情感上同戏剧主人公在人生经验上保持一致,这所起的作用成为永恒的、复杂的人性的范例。这种戏剧的形式虽然还发挥着作用,但已经过时,因此布莱希特说个人作为一个主要社会和经济的重要因素已经停止。……"旧"的戏剧形式如今毫无用处,不仅因为个人不再是历史舞台的中心,而且因为是非个人的、集体的力量所形成的现代社会不可能提供像从前个人主导,即按照亚理斯多德式戏剧将人物情感共鸣作为关注点。③

因此,布莱希特不主张用戏剧性的情节来迷醉观众,其目的就是要避免观众与戏剧人物之间产生感情共鸣,给观众的理性思考留下空间。

① John Fuegi, *Bertolt Brecht*: *Chaos*, *According to Plan*, Cambridge, New York: Cambridge University Press, 1987, p. 8.
② James Roose-Evans, *Experimental Theatre from Stanislavsky to Peter Brook*, New York: Universe Books, 1984, p. 68.
③ Robald Speirs, *Bertolt Brecht*, Houndmills, Basingstoke, Hampshire: Macmillan, 1987, p. 40.

西方传统戏剧之所以能够在戏剧中牢牢地抓住观众,其主要原因就是戏剧集中围绕着主人公个人命运来安排情节,力图在演出中形成舞台幻觉,造成戏剧悬念使观众陷入人物感情的漩涡之中,与观众形成感情共鸣。然而这种戏剧的叙事方法在现代社会中越来越显示出一定的局限性:"布莱希特的主要论点是戏剧改革是一种历史的要求:'旧的戏剧形式已不可能表达我们所看到的当今世界'。"①布莱希特的"间离效果"就是要打破这种固有的、不变的、不可施加影响的观演思维模式和第四堵墙的叙事效果。"打破第四堵墙就是除掉舞台的神秘,同观众建立一种自然的关系。"②布莱希特深刻地指出"熟悉的东西"对观众的麻痹和危害性是很大的,它助长了观众依赖自己一贯具有的被动接受的欣赏习惯,对戏剧中所发生的一切不做思考和深究,这种欣赏习惯削弱了观众理性思维的能力,使观众形成了一种戏剧中所发生的一切都是不可更改的习惯,这种观演所建立的关系是不合时宜的、不符合时代的要求。

布莱希特的"间离效果"理论不仅仅为剧作家提供了戏剧创作的要求,而且也对演员同样提出了表演的要求。他要求演员在表演时应处理好演员与角色的关系,以及由此引发和产生的观众与角色的关系。布莱希特认为演员在舞台上是演戏而不是生活,倡导演员与角色的分离,打破第四堵墙和舞台幻觉。马丁·艾斯林在《布莱希特:其人其作》一书中借用布莱希特的话这样写道:"他说对于'叙事剧'的演员可以断言:'他不仅仅是在扮演李尔,他就是李尔',这是一种致命的评价。"③布莱希特要求演员不是将自己融化在角色中,而是表现角色,解释角色以及角色行为的原因和目的。

> 如果演员采用以情动人的表演风格,追求完全地融入角色,完全运用情感来使观众接受舞台上所发生的一切,观众非常容易被牵着走,迷失在感情漩涡之中,放弃了艺术欣赏的自由和鉴赏的态度,这是布莱希特反对的。他建议演员要控制角色(不是变成角色),表现角色(不是将他自己改变成剧中人物)。演员在舞台上是演员自己,同时也是剧中人。④

① Robald Speirs, *Bertolt Brecht*, Houndmills, Basingstoke, Hampshire: Macmillan, 1987, p.40.
② Antony Tatlow and Tak-Wai Wong ed., *Brecht and East Asian Theatre*, Hong Kong: Hong Kong University Press, 1982, p.38.
③ Martin Esslin, *Brecht: The Man and His Work*, New York: Doubleday & Company, Inc., 1960, p.140.
④ Antony Tatlow and Tak-Wai Wong ed., *Brecht and East Asian Theatre*, Hong Kong: Hong Kong University Press, 1982, p.38.

那么,这样处理观演关系是不是戏剧就不需要戏剧性和情感呢?其实不然,在这里布莱希特对演员提出了更高的要求,他不仅要求演员要有更高的表演戏剧的能力,而且力争不让观众陷入角色的感情漩涡之中,使观众在戏剧情节的进展中冷静思考眼前所发生的一切。"戏剧的目的就是要阻止演员与角色的感情共鸣从而阻止观众与角色的感情共鸣"①,不是让观众只关心主人公的命运,而是要让观众在戏剧中始终处于主动自由的状态,思考主人公为什么有这样的命运,难道不能有其他的命运吗?"要打破舞台幻觉,仍然不是最终结果。间离效果有其积极的一面,在观众和角色之间培养一种认同习惯,在他们之间形成一种距离,能够使观众用一种间离的、批评的精神来看待戏剧的动作;将熟悉的事物、看法、场景放在一种新的、陌生的光线之中,通过惊讶和惊叹形成对人的处境一种新的理解。布莱希特指出,对人的最大发现就是当人们看到熟悉的事物时仿佛以前从来没有看到过——牛顿对掉落的苹果,伽利略对摇摆的枝形吊灯,观众应该以同样的方法被教会用一种批评和陌生的眼光去发现人们之间的关系。"②从戏剧创作和戏剧表演上,布莱希特力图用叙事性来代替戏剧性,用间离效果来代替感情共鸣。

亚理斯多德在《诗学》中论述悲剧时说:戏剧应将纷繁复杂的情节锤炼成一个完整的行动,也就是说戏剧要围绕着主人公的命运将众多线索锤炼成一个完整的情节。但是布莱希特的戏剧理论、戏剧创作和演剧方法改变了西方传统戏剧运用戏剧性来处理戏剧叙事的基本特性,尤其是打破了亚理斯多德的戏剧"情节整一"叙事原则。布莱希特试图打破那种从头到尾用一个完整的事件来处理戏剧情节的做法,而是采用多个事件、多个场面、多个角度来表现人物,即运用片断式戏剧结构来安排戏剧。从传统的观剧心理来看,戏剧情节应有头、有身、有尾才比较符合观众的欣赏习惯,戏剧悬念也正是在这样的状况中产生的,但是这往往会使戏剧故事牵着观众的注意力走,使观众迷失在舞台幻觉之中。"戏剧必须尽最大努力将逼真的舞台幻觉消灭在萌芽状态。""无论任何时候都要让观众明白:他们这时看到的不是一个正在发生的真实事件,而是正坐在剧院,听着在过去的某时某地发生故事的叙述(或许生动的表述)。"③布莱希特的"间离效果"理论打破了传统戏剧的叙事模式,通过多角度、多事件围绕着主人公来写,积极采用片断式戏剧结构,使每一件事情的矛盾冲突从开始到结尾都在一定的场景中发生和解决,这就避免了观众

① Martin Esslin, *Brecht: The Man and His Work*, New York: Doubleday & Company, Inc., 1960, p. 139.
② Ibid., p. 138.
③ Ibid., p. 133.

从戏剧一开始就跟着剧情走,使观众能从舞台幻觉中回到现实中来,对舞台上发生的一切进行思考。

布莱希特的戏剧观与亚理斯多德的戏剧观相比,在反映社会生活的本质上虽然没有质的区别,但由于两种戏剧观出现在不同的时代背景中,其理论内涵以及具体叙事方法各有特点。从亚理斯多德到斯坦尼斯拉夫斯基的戏剧在叙述事件时力图将观众拉进戏剧,用以情动人的方法来暗示观众一种意义,对戏剧的结局比较重视,事件的发展呈直线态势。马丁·艾斯林在其书中评价道:

> 按照布莱希特所谓的"亚理斯多德式"戏剧就是在观众中形成恐惧和怜悯以达到情感净化的目的,使他的心情能够得到缓解,精神焕然一新。这种戏剧效果能使观众进入新的舞台幻觉中来,能使观众的每一个个体进入戏剧动作之中,通过和英雄在感情上发生共鸣以达到忘我的程度,这种奇妙的舞台幻觉效果使观众进入一种催眠般的、舞台的恍惚迷离之中,布莱希特认为这是一种肉体的堕落和彻头彻尾令人厌恶的事情。①

布莱希特要使观众真正成为一个观察者,让观众在戏剧面前不是被动的,而是积极的、主动的,将观众的感受变成智慧和行动,"以他的观点来看观众不应被情感所陶醉,而是应该去思考。但是当观众同戏剧的角色在情感上保持共鸣时往往就使得观众思考问题变得不可能。观众的脑海里充满着英雄的东西,因此在看戏时他是从看到的东西来判断的。当观众屏着呼吸跟随着戏剧情节的进展观赏时,无疑他们都接受他们眼前所看到的一切。观众没有时间,也没有独立的判断意识坐下来对戏剧中的社会和道德意义进行一种真正批判精神的评判。"②从这里可以看到布莱希特戏剧理论在戏剧实践中的重要性和紧迫性。

亚理斯多德式的戏剧之所以更容易满足个人的意愿,符合个人的欣赏习惯,这同西方社会的理性思维模式,即戏剧"情节整一"相合拍的,符合古希腊倡导的和谐、秩序、整一、匀称的美学范畴。而布莱希特则将自己关注的重点放在戏剧的过程中,即在事件的发展过程中来显示世界是可以改变的,而且正在改变的思想,这符合现代社会的发展趋势和时代要求。因为戏剧不再仅

① Martin Esslin, *Brecht: The Man and His Work*, New York: Doubleday & Company, Inc., 1960, p. 132.
② Ibid., p. 133.

仅是一种娱乐观赏、讲述故事的艺术形式,而是要启迪人们的智慧,促使人们行动起来去改变现实。布莱希特改变了戏剧"情节整一"带来的弊端,打破了传统欣赏戏剧的习惯,把不可改变的变为可改变的,顺应了瞬息万变的时代发展趋势。

布莱希特的戏剧、戏剧理论以及叙事体戏剧表演体系对现当代西方戏剧界的影响是巨大的、深远的,玛丽·鲁克赫斯特在自己的书中谈到布莱希特的地位和戏剧理论对后世的影响时说道:

> 布莱希特的剧作家理论和实践在德语地区、城市中心以及东欧戏剧中已引起有系统的、具有社团规模的艺术革新,在布莱希特模式影响下许多剧作家引领着戏剧实践并打破传统的演剧模式。加拿大和美国专业剧作家从1970年开始,尽管伴随着许多激烈的争论,但如今有关组织已经建立。在不讲德语的西欧:斯堪的纳维亚、荷兰和法国,剧作家对布莱希特的理论也是熟悉的;尽管英国和西班牙剧作家对布莱希特理论倾向于采用短期规划,并不认为这是戏剧创作所不可缺少的,关于如何去运用这些理论还存有更大的误解,但是在英国把布莱希特作为享有国际声誉的剧作家以及占据着20世纪最杰出戏剧思想家地位之一是毫无疑问的。官方组织中的剧作家最近在认同这种看法的人数急剧增加,超出了过去5年来的数字。①

布莱希特的一生不仅在戏剧创作上取得了很大的成就,作为导演以及他的叙事体戏剧表演体系对西方戏剧也产生着深远的影响,他与斯坦尼斯拉夫斯基在西方戏剧舞台上并驾齐驱,引领着西方戏剧舞台的发展方向,并影响着一代又一代的舞台导演。

导演制的建立使西方现代戏剧舞台出现了风格各异、异彩纷呈的繁荣局面。从西方舞台剧的发展来看,由于导演强调戏剧的表意性、突出导演的主体意识,20世纪的西方现代戏剧有一种逐渐摆脱斯坦尼斯拉夫斯基的影响,而倾向于布莱希特叙事体戏剧表演体系的演剧观念的趋势,这两种表演体系此消彼长、交替发展。在这种大的演剧环境中,涌现出无数的优秀导演,他们为戏剧发展进行了不懈的努力。在德国除布莱希特之外,曾出现过众多的杰出导演,如:萨克斯-梅宁根、奥托·布拉姆、马克斯·莱因哈特;在法国有安

① Mary Luckhurst, *Dramaturgy: A Revolution in Theatre*, New York: Cambridge University Press, 2006, p.109.

德列·安托万、雅克·柯泼、路易·儒韦、蒂龙·格斯里、让-路易·巴罗、安托南·阿尔托,在美国如大卫·贝拉斯科、阿瑟·霍普金斯、哈罗德·克勒曼、谢里尔·克劳福德、罗伯特·刘易斯、理查德·谢克纳;另外还有瑞士的阿道夫·阿庇亚,英国的戈登·克雷格、哈利·格兰维尔-巴克、琼·莉特尔伍德、彼得·布鲁克,波兰的耶日·格洛托夫斯基,以及意大利的达里奥·福,等等。

在布莱希特和斯坦尼斯拉夫斯基两大表演体系影响下,一大批舞台导演努力突破传统、改革创新,逐渐成为戏剧舞台探索与实践的中坚力量。西方现代戏剧的导演力图从传统的文字中挣脱出来,以建立自己的舞台叙事体系,如1938年安托南·阿尔托(1896—1948)发表的《残酷戏剧》是西方戏剧由演员中心向导演中心转移的理论标志之一,他强调戏剧导演应摆脱戏剧文本的束缚,在戏剧舞台的叙事中担当起主导作用。"我们一定要摆脱对于剧本与书面诗篇迷信般尊重的观念。"①阿尔托这种极力主张摆脱剧本文字的束缚可以说代表了许多导演对戏剧舞台的认知和理解,促使他们独辟蹊径,从戏剧的各个叙事元素出发进行大胆的革新和实验,探寻戏剧的艺术本质。譬如:在现代戏剧舞台上导演对光的理解和运用成为舞台叙事一个新的领域,正如马克斯·凯勒在他的书中说道:

> 在这里,光的设计能够控制着颜色的范围和幻觉的效果,以及节奏的变化和聚光灯照明的合成。它总是强制地使用聚光灯照明的多种功能和颜色的变化,让所有灯光角度和颜色合成并最大限度地呈现出来。在光的反映中每一个事情都是可能的,在技术上是行得通和有效的。②

法国导演安德列·安托万(1858—1943)说:

> 灯光是舞台剧的生命,是舞台装饰的灵丹妙药,是舞台演出的灵魂。如果处理得好,单单灯光就能给一堂布景创造出气氛、色彩、深度和透视感。灯光可以在观众身上产生物质作用,它那具有魅力的氛围,会奇迹般地增添一部戏剧作品的深刻内涵。③

① 杜定宇编:《西方名导演论导演与表演》,中国戏剧出版社,1992年,第246页。
② Max Keller, *Light Fantastic : The Art and Design of Stage Lighting*, Munich, Berlin, London, New York: Prestel, 2006, p.213.
③ 〔法〕安德列·安托万:《在第四堵墙后面》,见杜定宇编:《西方名导演论导演与表演》,中国戏剧出版社,1992年,第25页。

对光的舞台叙事有深刻理解的导演还有:大卫·贝拉斯科、阿道夫·阿庇亚、安托南·阿尔托等,随着现代科技运用于舞台,导演追求声光电的舞台叙事效果已成为一种艺术潮流。

导演的舞台实验成为第二次世界大战之后西方现代戏剧在舞台叙事中新的增长点,在这方面耶日·格洛托夫斯基对戏剧本体的实验也是比较突出的。1968年耶日·格洛托夫斯基(1933—1999)发表了《迈向质朴戏剧》,他企图通过舞台实验找到戏剧存在的基本形式,这就是戏剧存在的本体,"我们力求清楚地阐明什么是戏剧,阐明这种活动与其他种类的演出或表演的区别和不同"。① 除耶日·格洛托夫斯基之外还有导演在戏剧环境与空间方面进行探索,如理查德·谢克纳的环境戏剧理论对戏剧空间和观众在20世纪西方戏剧中所起的作用进行了重新定义,这为打破传统戏剧的舞台空间与观众观剧空间之间的界限重新进行了理论上的阐释。

四

安托南·阿尔托(1896—1948)被马丁·艾斯林认为是架起西方现代戏剧通向后现代戏剧的桥梁,他在《荒诞派戏剧》中写道:"在理论上,阿尔托在20世纪30年代初,便提出了荒诞派戏剧的某些基本倾向,但无论是作为戏剧家还是作为导演,他均没有机会把其想法付诸实践。阿尔托是荒诞派戏剧的先锋及今天的荒诞派戏剧之间的桥梁。"② 马丁·艾斯林认为阿尔托是荒诞派戏剧理论的先驱者,他的戏剧理论体现了荒诞派戏剧的基本倾向,引领了荒诞派戏剧的发展。马丁·艾斯林对阿尔托的评说并非言之无物,阿尔托提出的"残酷戏剧"理论以及对戏剧语言、导演作用等都具有颠覆传统的力量,并预示着西方现代戏剧的发展进程,具有标新立异的作用。

阿尔托的《残酷戏剧》与"残酷戏剧"理论对后世西方戏剧的发展起着重要的影响,具有破旧立新的观念。首先在理论上他颠覆了自亚理斯多德以来所倡导的戏剧"净化说"理论,消解了戏剧的审美作用、理性原则和寓教于乐的戏剧观念,并对以剧作家作为戏剧中心的思想进行了彻底的否定。"残酷戏剧"是阿尔托戏剧思想的核心概念,所谓残酷戏剧并不是专门针对身体的残酷以及肉体上的伤害而言,而是在精神上对观众起到一种振聋发聩的刺激作用。"今天我们都有贬低一切的怪癖,所以我一说'残酷',它立即让大家想到'血'。然而'残酷戏剧'是指这戏剧难度大,而且首先对我本人是残酷

① 〔波兰〕耶日·格洛托夫斯基:《迈向质朴戏剧》,尤金尼奥·巴尔巴编,魏时译,中国戏剧出版社,1984年,第5页。
② 〔英〕马丁·艾斯林:《荒诞派戏剧》,刘国彬译,中国戏剧出版社,1992年,第242页。

的。在演出方面,这绝不意味着我们相互施暴,相互撕裂身体、挖掘内脏,或者,像亚述皇帝一样,相互寄赠装着切得整整齐齐的人的耳朵、鼻子或者鼻孔的口袋。我说的残酷是指事物可能对我们施加的、更可怕的、必然的残酷。"①在阿尔托看来残酷就是一种决定性的影响和不可回避的效果,是一种强制性的、必然的戏剧力量,这与亚理斯多德对戏剧的认识完全不同。亚理斯多德在《诗学》中认为:"悲剧是对于一个严肃、完整、有一定长度的行动的摹仿;它的媒介是语言,具有各种悦耳之音,分别在剧的各部分使用;摹仿方式是借人物的动作来表达,而不是采用叙述法;借引起怜悯与恐惧来使这种情感得到陶冶。"②阿尔托将戏剧对观众的作用看成像瘟疫一样具有一种震撼的作用,这种震撼具有压倒性、必然性以及毁灭性,它会撕毁一切假面具使观众看到真相,还原事实的本真面目,从而达到一种新的精神境界,使思想达到平衡。

阿尔托认为戏剧不存在审美,观众在观看戏剧时不是在消遣而是看病,这里不存在戏剧的净化和陶冶作用,戏剧像一场疾病或者瘟疫,只有将观众原有思想中所具有的观念彻底打破,撕下一切虚假和浮华的东西才能够起到作用。他说:"戏剧和瘟疫都是一种危机,以死亡或痊愈作为结束。瘟疫是一种高等疾病,因为在这场全面危机以后只剩下死亡或者极端的净化。戏剧同样是一场疾病,因为它是在毁灭以后才建立起最高平衡,它促使精神进入谵妄,以激扬自己的能量。最后我们可以说,从人的观点看,戏剧与瘟疫都具有有益的作用,因为它促使人看见真实的自我,它撕下面具,揭露谎言、懦弱、卑鄙、伪善,它打破危局及敏锐感觉的、令人窒息的物质惰性。它使集体看到自身潜在的威力、暗藏的力量,从而激励集体去英勇而高傲地对待命运。而如果没有瘟疫和戏剧,这一点是不可能的。"③阿尔托认为戏剧具有去弊存益、破旧立新的作用,有一种对旧的思想摧枯拉朽的力量;它使人在危局中警醒,从迷茫困境中奋起,以高傲的态度对待命运。就像阿尔托所说的那样:"有人认为残酷就是血腥的严酷,就是毫无意义地、漠然地制造肉体痛苦,这种理解是错误的。……残酷并不是流血、肉体受苦、敌人受难的同义词。……残酷首先是清醒的,这是一种严格的导向,对必然性的顺从。没有意识,没有专注的意识,就没有残酷。"④阿尔托的戏剧理论不强调怜悯与恐惧,而是突显观

① 〔法〕安托南·阿尔托:《残酷戏剧》("与杰作决裂"),桂裕芳译,商务印书馆,2015年,第81页。
② 亚理斯多德:《诗学》,罗念生译,上海世纪出版集团,2006年,第30页。
③ 安托南·阿尔托:《残酷戏剧》("戏剧与瘟疫"),桂裕芳译,商务印书馆,2015年,第29页。
④ 安托南·阿尔托:《残酷戏剧》("论残酷的信件·第一封信"),桂裕芳译,商务印书馆,2015年,第108页。

剧之后对现实的一种清醒认识,对事物必然性的肯定,对外部世界的严峻和发展趋势的态度。"我所说的残酷,是指生的欲望、宇宙的严峻及无法改变的必然性,是指吞没黑暗的、神秘的生命旋风,是指无情的必然性之外的痛苦,而没有痛苦,生命就无法施展。"①这种对外界的严峻性和必然性的强调,迫使人们面对外部环境要努力拼搏,在恶劣的境遇中去追寻存在的价值。

阿尔托的戏剧理论实际上有着更加广阔的含义,当别人以狭隘的眼光来看待残酷戏剧时,阿尔托会及时更正这种看法,他说:"我承认既不理解也不同意那些对我的名称的指责,因为我觉得创造及生命本身的特点正是严峻,即根本性的残酷;是它不屈不挠地将事物引向不可改变的终点。"②残酷是一种生命力,是一种事物发展的必然性,因为"努力是一种残酷,通过努力来生活也是一种残酷"。"情欲是一种残酷,因为它排除偶然性;死亡是残酷,复活是残酷,耶稣变容是残酷,因为在各个方向、在这个封闭的环形世界中,真正的死亡没有立锥之地。"③人的存在本身就是一种残酷,因为"在被表现的世界中,从形而上学的意义上讲,恶是永恒的法则,而善则是一种努力,而且已经是双重残酷了"④。在阿尔托看来残酷是生活的代名词,一种无所不包、涵盖一切的概念,远远超出了字面的意思。"我说'残酷',就好比在说'生活',好比在说'必然性'。我特别要指出,对我来说,戏剧是行动,是永恒的发挥物,它里面没有任何僵化的东西,因为我把它比作真正的行动,也就是说具有活力的神奇的行动。"⑤从大的方面来讲,阿尔托的戏剧理论没有脱离戏剧反映生活的框架:"我本该明确我之使用残酷一词的特殊意义。它并不具有暂时的附属意义,并不意味着暴虐狂及精神反常,并不意味着畸形的感情及不健康的态度,也就是说,它决不具有状况的含义。我决不是指作为恶习的残酷或作为恶念萌生的残酷,因为这样的残酷正如受感染的肉体上长出病态赘疣一样,必须通过流血才能表达出来。恰恰相反,我指的是一种超脱的、纯洁的感情,一种真正的精神活动,而这种活动是对生活本身的动作的仿制。……无论偶然事件是多么盲目地严峻,生活不能不进行,否则就不称其为生活了。这种严峻,这种无视严峻,并且在酷刑及践踏中进行的生活,这种

① 安托南·阿尔托:《残酷戏剧》("论残酷的信件·第一封信"),桂裕芳译,商务印书馆,2015年,第109页。
② 同上书,第110页。
③ 同上。
④ 同上。
⑤ 同上书,第124页。

铁面无情的、纯洁的感情,其本身就是残酷。"①戏剧是一种生活的反映,是一种行动的表现和生活态度。虽然在这里用词不同,但阿尔托的戏剧理论从另类的视角阐明了古希腊最基本的观点"艺术反映自然"的思想,因此他的理论既是对亚理斯多德戏剧理论的彻底颠覆,同时又是从大的理论范围坚决捍卫了西方传统思想,在戏剧理论上表现出深刻的片面性。

戏剧是如何产生的,对于这个问题的解释阿尔托既不同于亚理斯多德的"摹仿说"和黑格尔的"悲剧冲突说",也不同于尼采的"酒神精神"的看法,他强调的是在戏剧作用下一种对人的象征精神和符号的作用,他说:"戏剧像瘟疫一样,将存在的和未存在的联系起来,将潜在可能性和物质化的自然中所存在的东西联系起来。戏剧找回了象征和典型符号的概念,它们作用于我们突然清醒的头脑,如休止符、延长符、凝滞的血流、冲动的呼喊,以及急性增长的形象。戏剧使我们身上沉睡着的一切冲突苏醒,而且使它们保持自己特有的力量。给这些力量以命名,这些名字被我们尊为象征,于是在我们眼前爆发了象征之间的冲突,它们相互间凶猛地践踏;而且,只有当一切真正进入到令人难以忍受的时候,只有当舞台上的诗维持已实现的象征并使其白热化时,才有戏剧。"②正是这种象征精神和符号作用使得戏剧能够作用于人的无意识。"戏剧之所以像瘟疫,不仅仅是因为它作用于人数众多的集体,而且使人心惶惑不安。"③"一部真正的戏扰乱感官的安宁,释放被压抑的下意识,促进潜在的反叛,而这反叛,只有在潜伏时才有价值,一出真正的戏还迫使聚集起来的集体采取一种英勇而挑剔的态度。"④

关于"残酷戏剧",在杜定宇的《西方名导演论导演与表演》中编者对阿尔托有比较中肯的评价:"他认为:艺术的核心是纯洁的感情,戏剧应以持久的不受禁令约束的方法,将意识和下意识、现实和梦想混合在一起,解放人类深藏的、狂暴的和色情的冲动,使观众经受一次尖锐而深刻的经历,以抗拒传统文明所强加的人为的道德标准和等级制度;戏剧要能表现出人类灵魂深处的真正现实,表现出其中无情的野蛮状态,从而震撼观众使其哭喊出来,起到振聋发聩的作用;这就是'残酷戏剧'。因此人们进剧院看戏如同去看医生,不是去消遣是去治病。"⑤马丁·艾斯林将阿尔托看成是荒诞派戏剧的先锋和通

① 安托南·阿尔托:《残酷戏剧》("论残酷的信件·第三封信"),桂裕芳译,商务印书馆,2015年,第123页。
② 安托南·阿尔托:《残酷戏剧》("戏剧与瘟疫"),桂裕芳译,商务印书馆,2015年,第25页。
③ 同上书,第24页。
④ 同上书,第25页。
⑤ 安托南·阿尔托:《残酷戏剧》("第一宣言"),荣广润译,见《西方名导演论导演与表演》,中国戏剧出版社,1992年,第259页。

向荒诞派戏剧的桥梁是因为荒诞派戏剧从实践上印证了阿尔托的理论主张,如他在《荒诞派戏剧》中所说:

> 在荒诞派戏剧里,观众面对的是一种剧中人物生存的荒诞环境,一种能够让观众看到冷酷、绝望的处境。消除幻觉以及隐隐的恐惧和焦虑之感,观众能够有意识地面对这种境遇,而不是盲目地去感受暧昧的言词和表面的乐观主义幻想。通过观看这些,观众能从焦虑中解脱出来,这就是世界文学中表现出面临大难时的幽默和黑色幽默的特性,而荒诞派戏剧则是这种艺术特性最新的范例。它引起的不安源于戏剧幻觉的存在与明显的现实生活所形成格格不入的情况,而这一切将使本质荒诞的世界在开怀大笑中分崩离析。焦虑与陷入这种舞台幻觉的诱惑力越大,这种治疗的效果越显著,《等待戈多》(1952)在圣昆廷监狱的演出就说明了这一切。①

在阿尔托的戏剧理论中,除了对"残酷戏剧"进行界定之外,他也对导演、戏剧语言等问题进行了阐释。在导演方面阿尔托说:"典型的戏剧语言应围绕演出来构成:不是简单地将演出看成剧本在舞台上的折射,而是看作所有戏剧创作的出发点。正是在这种戏剧语言的使用和处理中,过去剧作者与导演之间分家的状况将被废除,由一位独特的'创造者'来取代,场面与情结的双重职责都将移交给这位'创造者'来完成。"②导演主导戏剧是20世纪西方戏剧舞台表现出的一个显著的特征,这是从古希腊戏剧产生以来的重要转折。在《残酷戏剧》("第一宣言")中,阿尔托认为在戏剧舞台上导演起着决定性作用,戏剧的主导权应该移交给导演,而不是剧作家,从西方戏剧发展史可以看到剧作家和导演孰重孰轻这是传统戏剧与现代戏剧的重要分界线。西方现代戏剧理论家认为戏剧不是剧作家剧本的简单折射,而是导演的二度创作,那种戏剧是一剧之本的看法已经过时。但阿尔托面对20世纪上半期西方戏剧的舞台状况非常遗憾地说:"我们的戏剧纯粹是话语的,它不了解戏剧之所以为戏剧的特点:即舞台空间里的一切,可衡量的、有轮廓的、有空间有密度的东西,如运动、形式、颜色、震动、姿势、呼喊。"③

为了降低剧作家的作用,阿尔托在他的理论中将戏剧的对话功能降低到

① Martin Esslin, *The Theater of the Absurd*, New York: Overlook Press, 1973, p.364.
② 安托南·阿尔托:《残酷戏剧》("第一宣言"),荣广润译,见《西方名导演论导演与表演》,中国戏剧出版社,1992年,第235页。
③ 安托南·阿尔托:《残酷戏剧》("论巴厘戏剧"),桂裕芳译,商务印书馆,2015年,第56页。

历史的最低位,颠覆戏剧以对话为主导的戏剧理念,突显以形体动作来代替语言等戏剧的发展趋势。阿尔托对语言在戏剧中的地位进行了质疑,他说:"在戏剧中,话语至高无上,这个概念根深蒂固。戏剧仿佛只是剧本的物质反映,因此,戏剧中凡是超出剧本的东西均不属于戏剧的范畴,均不受戏剧的严格限制,而似乎属于比剧本低一等的导演范畴。""戏剧如此从属话语,我们不禁要问,难道戏剧没有它自己的语言吗?难道它不可能被视作独立的、自主的艺术,如同音乐、绘画、舞蹈一样吗?"①为什么阿尔托反对语言,因为他认为语言只能够表达人的心理活动,"西方戏剧中的话语一向用于表达在日常现实中人及其所持有的心理冲突。这些冲突可以用话语做清楚的解释。""应该说,戏剧范畴不具心理性,而具造型性与有形性,问题不在于戏剧的有形语言是否能达到与字词语言同样的心理后果,它是否能像字词一样表达感情和激情,问题在于在思想和智力范围内,是否有些姿态是字词所无法表达的,而用动作及空间语言来表达便精确得多。"②从阿尔托对戏剧语言的质疑到摒弃语言在戏剧中的功能,最后采取行动这就顺理成章了,他说:"我们一定要摆脱对于剧本与书面诗篇迷信般尊重的观念。书面诗篇只有读一次的价值,过后就该扔掉。"③按照阿尔托的意思戏剧的语言功能应该被人摒弃,那么被抛弃后用什么东西来替代语言的位置呢,他提出了人的形体动作以及非语言性的舞台动作。"在舞台上,让依靠口头语言或台词的表达高于依靠姿势动作来表现的客观表达方式,高于依靠感官及空间手段打动人们精神的一切客观表达方式,就是背弃舞台形体表现的必要性,并且是与舞台要求相对立的。"④"我认为舞台是一个有形的、具体的场所,应该将它填满,应该让它用自己具体的语言说话。我认为这个具体语言,是针对感觉,独立于话语之外的,它首先应该满足的是感觉。感觉有它的诗意,正如语言有诗意一样。我所指的有形的、具体的语言,只有当它所表达的思想不受制于有声语言时,才是真正的戏剧语言。"⑤阿尔托在这里提到的真正的语言是指音乐、舞蹈、造型、哑剧、模拟、动作、声调、建筑、灯光及布景。

① 安托南·阿尔托:《残酷戏剧》("东方戏剧与西方戏剧"),桂裕芳译,商务印书馆,2015年,第69页。
② 同上书,第71页。
③ 安托南·阿尔托:《名著可以休矣》,李三宏译,见《西方名导演论导演与表演》,中国戏剧出版社,1992年,第246页。
④ 安托南·阿尔托:《东方戏剧与西方戏剧》,吴保和译,见《西方名导演论导演与表演》,中国戏剧出版社,1992年,第256页。
⑤ 安托南·阿尔托:《残酷戏剧》("演出与形而上学"),桂裕芳译,商务印书馆,2015年,第35页。

阿尔托对戏剧演出环境有自己的心得,他的理论对西方传统的演剧模式提出了质疑和改革,力图打破第四堵墙的观演模式和界限,使观众进入到演出区域,深入其中,设身处地,而不是游离在外。"为了从四面八方抓住观众的敏感性,我们提倡一种旋转演出,舞台和戏厅不再是两个封闭的、无任何交流的世界了,旋转演出将它的视觉和听觉形象散布在全体观众中。"①"因此在'残酷戏剧'中,观众坐在中央,四周是表演。"②这种戏剧的观演理念在20世纪后半期成为西方现代戏剧的观演模式之一,并使我们想到了理查德·谢克纳的环境戏剧理论。阿尔托极力强调观众与戏剧演出融为一体,打破第四堵墙,打破演出区域与观看区域的界线,使观众能彻底感受到戏剧的震撼力。阿尔托说这种观剧效果犹如蛇与音乐的关系一样,蛇在音乐的震动中仿佛在细细地按摩它长长的身体,"所以,我主张像弄蛇一样对待观众,通过观众的机体而使他们得到最细微的概念"③。在这里观众受戏剧的影响不是亚理斯多德的怜悯与恐惧从而达到净化,也不是狄德罗的戏剧悬念和舞台幻觉,而是通过人的感官和机体感受外界刺激所带来的心理改变。

阿尔托是一位极具实验性的导演和剧作家,他的"残酷戏剧"理论对于西方现代戏剧的发展具有前瞻性和先锋性,如对戏剧审美功能的颠覆、强化导演在戏剧中的作用、弱化语言在戏剧中的功能以及演剧环境的变革等都进行了全新的认识,正像马丁·艾斯林所说的那样:阿尔托架起了通向荒诞派戏剧的桥梁。虽然阿尔托的戏剧理论遭到许多人的质疑和批驳,但实际上他的理论并没有从根本上脱离西方传统戏剧反映现实的理论范畴,其戏剧理论具有深刻的片面性,这也使得我们认识到戏剧艺术理论可以是多元的、有差异性的。

五

1961年马丁·艾斯林(1918—2002)发表了《荒诞派戏剧》一书,这是第一部对正在发展中的荒诞派戏剧进行理论上论述的著作。从1950年尤奈斯库(1909—1994)《秃头歌女》(1950)上演开始,荒诞派戏剧从产生、发展、高潮到60年代逐渐衰微,对西方戏剧界产生了巨大的影响。马丁·艾斯林敏锐地察觉到"对荒诞派戏剧能否发展成为一个独立的戏剧形态,以及一些新发现的形式和语言并最终是否同更加宽阔的传统相融合,最大限度地丰富戏剧的词汇和表现方法仍然为时尚早,但无论哪种情况都值得高度关注"④。在

① 安托南·阿尔托:《残酷戏剧》("戏剧与残酷"),桂裕芳译,商务印书馆,2015年,第89页。
② 安托南·阿尔托:《残酷戏剧》("与杰作决裂"),桂裕芳译,商务印书馆,2015年,第83页。
③ 同上。
④ Martin Esslin, *The Theater of the Absurd*, New York: Doubleday, 1961, p.13.

《荒诞派戏剧》一书中,马丁·艾斯林从戏剧的叙事观念到叙事方法、从叙事功能到叙事形态为正在发展中的荒诞派戏剧进行命名。

荒诞派戏剧在叙事观念、叙事方法、叙事形态等方面将西方现代戏剧向前大大推进了一步,它所具有的一切特征使其完全颠覆了传统的叙事范式,"因此荒诞派戏剧是我们时代'反文学'运动的一部分"[1]。荒诞派戏剧在叙事观念上完全摒弃了亚理斯多德的"摹仿说",戏剧所呈现出的一切不是来源于现实,而是来自于剧作家的主观世界。"荒诞派戏剧所涉及的现实是用形象表现的心理现实,它是心理状态、恐惧、梦、噩梦和作者人格的内在冲突的外化形式。"[2]荒诞派戏剧在叙事中不再将现实生活作为自己摹仿的依据,而是将人物的心灵以及剧作家的内心世界作为戏剧的基础,内心世界外化和主观感受物质化成为戏剧的特点之一。马丁·艾斯林在评价热内戏剧时说:"在热内的镜像戏剧里,每个明显的现实都是作为表象、幻觉表现出来的,这种幻觉反过来又作为梦和错觉的部分表现出来,以此继续下去。"[3]由于荒诞派戏剧强烈的主观性使其戏剧显得更加超脱,成为一种审视人们生活的艺术范式。"一部荒诞派戏剧的戏剧动作并不企图讲述一个故事,而是同诗意的形象相联系,譬如:《等待戈多》就是这样的例子,剧中所发生的一切并不构成情节和故事,它们并没有发生在人物所存在的世界里,仅仅是贝克特一种直觉形象。"[4]因此,荒诞派戏剧同样具有新的美学意义,这种审美不同于亚理斯多德的净化或陶冶,而是一种焦虑和焦虑的解除:"在荒诞派戏剧里,观众面对的是一种剧中人物生存的荒诞环境,一种能够让观众看到冷酷、绝望的处境。消除幻觉以及隐隐的恐惧和焦虑之感,观众能够有意识地面对这种境遇,而不是盲目地去感受暧昧的言词和表面的乐观主义幻想。通过观看这些,观众能从焦虑中解脱出来,这就是世界文学中表现出面临大难时的幽默和黑色幽默的特性,而荒诞派戏剧则是这种艺术特性最新的范例。它引起的不安源于戏剧幻觉的存在与明显的现实生活所形成格格不入的情况,而这一切都将使本质荒诞的世界在开怀大笑中分崩离析。焦虑与陷入这种舞台幻觉的诱惑力越大,这种治疗的效果越显著,《等待戈多》(1952)在圣昆廷监狱的演出就说明了这一切。"[5]

荒诞派戏剧颠覆了自亚理斯多德以来戏剧语言的理性原则,戏剧语言已

[1] Martin Esslin, *The Theater of the Absurd*, New York: Overlook Press, 1973, p.7.
[2] Ibid., p.364.
[3] Ibid., p.177.
[4] Ibid., p.354.
[5] Ibid., p.364.

经不能成为戏剧各种叙事要素的黏合剂,它失去了应有的作用。马丁·艾斯林说:

> 在"文学"戏剧里,语言仍然是占优势的部分。在马戏表演和音乐会这种消解文学的艺术中,语言处于十分从属的位置。荒诞派戏剧重新获得了自由使用语言,而这种语言只是有时具有支配作用,有时却处于从属地位,是一种诗意形象的多维部分。通过将一场戏的语言与人物的动作进行对比,通过消解语言功能使其成为毫无意义的废话,或者通过放弃推理性逻辑以追求联想的诗意逻辑或声音的相似,荒诞派戏剧已经开辟了新的舞台领域。①

另外在戏剧结构上,荒诞派戏剧的叙事结构同传统有较大的不同,马丁·艾斯林说过:"许多荒诞派戏剧都有一个循环结构,戏剧的结束正是它的开始。"②这种循环的戏剧叙事结构颠覆了人们对戏剧的认知,以及人们对现实世界的态度和看法。

应该说荒诞派戏剧无论同传统戏剧还是同现代主义戏剧之间都拉开了一段距离,它拓展了西方戏剧的表现领域,正如马丁·艾斯林在《荒诞派戏剧》中对荒诞派戏剧的发展前景充满希望:"因此,这本书讨论的这类戏剧绝不仅仅只是涉及小范围的一群知识分子,它可能提供一种新的语言、新的观念、新的方法;在不久的将来它能够成为改变人们的思维方式和公众情感的富有新鲜和活力的哲学。"③

荒诞派戏剧的发展到 60 年代末期已经逐渐衰微,多元化的戏剧格局开始出现,尽管这样戏剧理论界对荒诞派戏剧以及西方现代戏剧的研究一直都没有停止,并涌现出大量的论著和论文。继马丁·艾斯林评述荒诞派戏剧之后,德国理论家阿诺德·P.欣奇利夫的《论荒诞派》,从"荒诞"的理论视角对马丁·艾斯林的《荒诞派戏剧》一书进行反思,然而他的学术视野远远超出了荒诞派戏剧的研究范围,而是将研究内容扩展到萨特、加缪等作家。在西方现代戏剧的研究过程中,中西戏剧理论界不断有评论家从戏剧理论的角度进行不懈的探讨,他们以艺术家的敬业精神努力探索西方现代戏剧的理论难题和理论热点,其中有彼得·斯丛狄《现代戏剧理论·1880—1950》,J.L.斯泰恩《现代戏剧理论与实践》,雷内特·本森《德国表现主义戏剧——托勒尔与

① Martin Esslin, *The Theater of the Absurd*, New York: Overlook Press, 1973, p.357.
② Ibid., p.365.
③ Ibid., p.13.

凯泽》,以及国内柳鸣九的《萨特研究》,张黎编选的《布莱希特研究》,中国戏剧出版社编辑部编辑的《论布莱希特戏剧艺术》,任生名的《西方现代悲剧论稿》等。德国戏剧理论家彼得·斯丛狄 1965 年发表了《现代戏剧理论》:"他从历史的角度出发,以形式和内容的辩证关系为基础,全面描述了从 1880 到 1950 年之间现代戏剧的危机,过渡和革新的过程。"①在这部书中彼得·斯丛狄把一些现代戏剧作家作品作为研究的基础,从总体上来看其研究方法是从历史发展的角度来透视现代戏剧,但是应该指出的是由于这种研究方法带有比较多的社会因素,这就使其研究内容很少从戏剧叙事的角度来进行。同彼得·斯丛狄相比,J.L.斯泰恩无论在研究的方式上还是内容上都更加接近舞台剧,他在 1981 年出版的《现代戏剧理论与实践》中说:

> 我的意图在于探讨剧作家和表演艺术家(这个术语包括所有与演出有关的人:演员和导演、灯光设计师和布景设计师)之间的一些相互作用。就广义来说,这本论著的主旨在于探讨理论与实践的关系,以及实践与理论的关系。②

斯泰恩在他的专著中探讨了戏剧与舞台的关系,这在方法上的确能够更加接近戏剧的内部规律,探寻戏剧的叙事现象和叙事理论的真谛;而且从剧作家的角度来探讨现代戏剧,使其研究基础更加坚实,能够使戏剧理论的研究由表及里,深刻全面,但是由于斯泰恩的研究体例是按照流派和作家分类的模式来进行,这就使得研究方法、研究内容、学术视域不可避免对一些理论问题的探讨存有一定的局限性。

在国内,20 世纪 80 年代初期柳鸣九的《萨特研究》成为中国改革开放时期引进、介绍西方现代文学一个显著的标志。在 80 年代关于萨特的地位以及他的存在主义戏剧曾经在社会上引起争论,由于《萨特研究》这部书是从多角度、全方位介绍萨特的哲学、戏剧、小说、文论等,因此在戏剧叙事问题的研究上为后来者留下许多可以开拓的空间。相比萨特戏剧研究,关于布莱希特的戏剧研究显得更加硕果累累,譬如:张黎编选的《布莱希特研究》、余匡复的《布莱希特论》,以及德国的凯斯廷、弗尔克尔等对布莱希特戏剧理论的研究显得比较深入。除了上述专题研究以外,一些批评家在评论视角上更加宏观和全景式,如任生名的《西方现代悲剧论稿》从整体上评述了从古希腊一直到

① 〔德〕彼得·斯丛狄:《现代戏剧理论(1880—1950)》,王建译,北京大学出版社,2006 年,第 11 页。
② 〔英〕J.L.斯泰恩:《现代戏剧理论与实践》,刘国彬译,中国戏剧出版社,2002 年,第 1 页。

20世纪西方戏剧悲剧精神的发展。虽然这部书的最终落笔点是现代戏剧，对现代悲剧理论和悲剧精神有一个比较深入的探讨和研究，然而书中的内容对戏剧的叙事范式等问题涉及较少。另外孙惠柱的《第四堵墙——戏剧的结构与解构》也对西方现代戏剧的艺术特性进行了探讨，这部书的视野比较开阔，其内容不仅有现代而且也涉及传统戏剧。作者在这部书中从戏剧结构入手，从具体戏剧的叙事性结构到戏剧的剧场性结构，再到中西戏剧流派体系的审美思想和社会意义的比较，最终展望戏剧发展前景。整部书内容广阔，层次清晰，评述贴切。由于这部书没有集中评述西方现代戏剧，尤其是现代戏剧的叙事问题，这也为后来戏剧叙事范式方面的研究以及其他叙事视角、功能等问题的研究留下了一定的空间。

中西戏剧界还出现一批理论家和学者对20世纪西方戏剧史的断代史的研究，这些成果具有一种开阔的学术视野和宏观的审美判断，从总体上能够把握20世纪不同时期西方戏剧的发展进程。这其中包括1963年格罗夫出版公司出版的罗伯特·W.考瑞根的《20世纪戏剧》，1991年河南人民出版社出版冉国选主编的《二十世纪国外戏剧概观》，1997年江苏文艺出版社出版周维培的《现代美国戏剧史(1900—1950)》和1999年南京大学出版社出版周维培的《当代美国戏剧史(1950—1995)》；另外还有2000年中国戏剧出版社出版陈世雄的《二十世纪西方戏剧思潮》，2001年三联书店出版宫宝荣的《法国戏剧百年》，2001年江苏人民出版社出版华明的《崩溃的剧场——西方先锋派戏剧》等。在这众多的著作中比较突出的是周维培的两部著作，其研究视域是20世纪的美国戏剧。这套书以翔实的研究内容探讨了美国戏剧的发展轨迹，他的《现代美国戏剧史(1900—1950)》集中研究第二次世界大战之前的美国戏剧，其主要章节从"美国戏剧传统与现代戏剧萌芽"、世纪之初的尤金·奥尼尔一直到第二次世界大战之前的"米勒与威廉斯早期创作"。他的第二部著作《当代美国戏剧史(1950—1995)》是《现代美国戏剧史(1900—1950)》的继续，内容涉及二战后最重要的戏剧现象，譬如：百老汇戏剧现象、阿尔比的荒诞派戏剧、美国黑人戏剧、女性主义者戏剧等。这套书对美国现代戏剧的发展脉络进行了比较清晰的梳理，许多材料来自于第一手资料，从史的角度来看，这是一部非常有学术价值的书籍。类似的还有冉国选的《二十世纪国外戏剧概观》、宫宝荣的《法国戏剧百年》、陈世雄的《20世纪西方戏剧思潮》等，在研究方法上将总体把握与个案分析相结合，通过对戏剧现象的整体梳理总结出有规律可循的戏剧发展脉络，同时将个案分析作为非常重要的内容，使整体评述具有点面结合的特点。

第二章 叙事范式论

在西方思想文化发展史上,任何思想观念的转变都将伴随着对前一种思想传统的扬弃和变革而发生,从19世纪末期开始西方哲学、文学、心理学、美术、音乐、建筑等领域都竭力超越传统、勇于创新。在哲学上,以叔本华、克尔凯郭尔(1813—1855)、尼采、柏格森(1859—1941)等为代表向黑格尔理性主义发起了冲击;在心理学上,弗洛伊德梦的解析、无意识理论对传统心理学进行了重新阐释和补充,他的学说运用到文学艺术领域对文艺创作和文学批评产生了深远的影响;在文学上,由于受西方非理性主义哲学思潮的影响,文学的叙事观念发生转变,开始偏离传统的"艺术摹仿自然"的美学思想,用"主观感受真实性原则"来替代"摹仿原则",将文学关注的视野转向人的内心世界,尤其是人的无意识、直觉、欲望等非理性部分;在绘画上,美术界出现的印象派和新印象画派运用全新的视角,用与传统不同的色彩和笔法来传递对世界不同的感受,改革了传统的画风。西方思想艺术界翻天覆地的变革直接影响着西方现代戏剧,使其在叙事范式上能够顺应潮流、独领风骚、彰显出独特的个性和艺术魅力。

叙事范式的转变与西方现代戏剧的生成息息相关。西方现代戏剧打破了从亚理斯多德到黑格尔所形成的戏剧"情节整一"的线性叙事,以及古希腊以来所遵循的"摹仿说"创作原则。西方现代戏剧在叙事范式上呈现出多元化发展态势;浓郁的哲理性、寓意性和主题先行的特点使西方现代戏剧的明叙事和暗叙事的范式应运而生;戏剧性叙事与叙事性叙事的叙事范式平行发展、形成互补、共存共生;线性叙事与散发性叙事常常交替出现,使戏剧的时空叙事产生了立体的变化;主体性叙事与客体性叙事成为一种相互融合的叙事范式;整一性叙事与碎片性叙事是剧作家理性与非理性美学思想的一种对立统一的叙事范式;意识流叙事与无意识叙事是20世纪西方戏剧叙事范式之一,它打破了传统戏剧以矛盾冲突作为戏剧向前发展的叙事动力和导向。导演制的建立使导演的创作意图和个性在戏剧叙事中越加明显突出,舞台的主导权从剧作家向导演的转变是一种西方戏剧美学原则的转变,也是"再现"美学原则向"表现"美学原则的转变。

第一节　明叙事与暗叙事

西方现代戏剧在叙事范式上一反传统戏剧的叙事模式,呈现出明暗叙事相交、具象与非具象叙事相共的现象。从传统戏剧来看,通俗、明了、写实应该是 19 世纪末期之前戏剧的叙事风格,符合古希腊以来戏剧所坚持的"艺术摹仿自然"的美学思想,因为剧作家想要表达的思想同呈现在观众面前的戏剧情节是一致的,无须深入挖掘,其思想和意义就显露在故事的表面。正是这种原因,西方戏剧从古希腊开始一直到 19 世纪成为老百姓喜闻乐见、明白易懂的艺术形式,同时也成为古希腊时期以及后来的统治者寓教于乐的艺术形式。然而到了 19 世纪末和 20 世纪,由于西方现代戏剧受到现代哲学思潮的影响,其叙事范式发生了根本性的变化。由于西方现代戏剧的观念性和哲理性,剧作家的观念思想往往大于戏剧情节表达的叙事意图,这样就出现了戏剧情节无法完全承载剧作家的主观意图,在戏剧舞台上就出现了明与暗叙事范式交错的现象,即呈现出戏剧情节与剧作家的主观意图两条叙事线索平行发展的态势。

西方现代戏剧受西方现代哲学思潮影响很大,无论象征主义戏剧、唯美主义戏剧、未来主义戏剧、表现主义戏剧、存在主义戏剧、荒诞派戏剧等无不受其影响。应该说许多戏剧都是剧作家对现实的一种理性沉思,是哲理性思想的形象化。皮兰德娄(1867—1936)曾说:

> 对我来讲,仅仅为了快乐去表现男人、女人以及特殊的事情和人物性格是不够的;仅仅为了叙述一个快乐或者悲伤的事情而叙述是不够的,还有为了描写风景而描写风景是不够的。有些作家(为数不少)他们能够感受这种欢乐和满足,对创作的东西不再继续深入下去,比较确切地说,他们是一些历史作家。但是也有其他一些作家并不以此为满足,他们能够感受到更深刻的精神追求,为了满足这种需求,他们只写那些生活中具有特殊意义并能获得普遍价值的人物、事物和自然风景。更准确地说,他们是富于哲理性的作家,我不幸属于后者。①

意大利剧作家皮兰德娄的思想在西方现代戏剧作家群中是有代表性的,如何

① Eric Bentley ed., *Pirandello Naked Masks Five Plays*, New York: E. P. Dutton & Co., Inc., 1952, p. 364.

将观念的、哲理的思辨转化为生动的艺术形象成为许多西方现代戏剧作家探索新的叙事范式的方向。19世纪末期的易卜生曾在自己的戏剧中尝试过将理性的思辨转化为形象生动的戏剧情节,将充满理性的问题讨论融入他的社会问题剧中,通过这种叙事范式的转换将充满理性色彩的部分变成可感知的形象艺术。正如萧伯纳(1856—1950)在1891年写的《易卜生主义的精华》(1891)一书中为易卜生进行辩护:

> 在过去所谓"工致"剧本里,第一幕是展示剧情,第二幕是布局设境,第三幕是解开纠纷。现在的次序是:展示、布局、讨论;并且讨论部分是对于剧作家的考验。批评家反对这种安排,但是他们反对只是白费力气。他们说,讨论是没有戏剧性的东西,还说,艺术不应该说教。对于这种说法,剧作家和观众完全不加理睬。易卜生《玩偶之家》里的讨论部分吸引住了整个欧洲,并且严肃的剧作者现在承认,剧本的讨论部分不但是对于他有没有最高能力的主要考验,而且是他的剧本兴趣的真正中心……①

易卜生(1828—1906)比较早地运用社会问题剧尝试了将理性说教部分放入感性的戏剧情节之中,使《玩偶之家》(1879)这部社会问题剧震动了西方传统观念和社会基础,成为世界戏剧发展史上的一个里程碑。但是我们也应看到这种方法的使用必须具备以下条件。其一,讨论部分是整个戏剧有机整体的组成部分,戏剧讨论在这里必须顺理成章,人物讨论的问题与戏剧的场面、情境有内在联系。其二,讨论部分同人物的思想觉醒、性格发展有着密切的关系,讨论的内容不是外加的,或来自剧作家的一厢情愿以及思想的传声筒,而是发乎于人物性格以及各种人际关系的自然形成。其三,讨论部分同观众的利益有密切关系,即讨论的部分涉及观众关心的问题。社会问题剧是社会问题的集中体现,它涉及社会矛盾的方方面面,也是观众关注的焦点,因此戏剧具有以上条件才有可能将理性的部分融入戏剧之中。在这里我们也应该看到易卜生的叙事范式并没有脱离西方戏剧的传统,在他创作的中期,即社会问题剧时期,易卜生的戏剧美学思想仍然坚持的是古希腊以来"摹仿说"的传统观念,也就是说他的叙事模式没有脱离传统的明叙事方法,故事的一切都呈现在观众的面前。然而这种叙事范式在西方现代戏剧中已经成为过去,剧作家不再使用问题讨论的明叙事的方式来表述自己的观念,而往往是通过明

① 转引自谭霈生:《世界名剧欣赏》,湖南人民出版社,1983年,第222页。

暗结合的方式,将通俗的艺术形式与艰涩难懂的哲理思辨相结合,力图将哲理性的思想融入形象生动的戏剧情节之中,使剧作家主体意识的叙事伴随着故事情节共同发展。

戏剧作为一门艺术是用美的形象来感染人,用强烈的情感来打动人,而不是用深邃的哲理思想来教育人,因此戏剧中抽象的哲理观念是无法作为戏剧情节表现在舞台上。现代戏剧家们由于受到西方现代哲学思潮的影响,许多戏剧表现出强烈的主体意识、哲理思辨,他们企图通过戏剧艺术的形式将其表现出来,这就在戏剧创作和舞台实践中出现了这样一种叙事现象,即作家主体意识和哲理性观念源源不断地溢出戏剧的叙事情节,形成了戏剧情节的叙事与剧作家哲理性叙事同时并存的复调现象,并且使剧作家对现实的哲理性思考始终伴随着戏剧情节向前延伸、平行发展。

在 20 世纪众多戏剧家中,萨特的戏剧叙事方法表现出独特的艺术风格。萨特(1905—1980)首先是一位哲学家,其次才是一位戏剧家,他不是为艺术而艺术,他的一切戏剧都是为了表述自己的哲学思想,然而萨特作为一位戏剧家也是非常优秀的。作为一位哲人,萨特善于对自然、社会和人类的生存状态进行哲理性的深层透视,而不是用细腻的感情来感染观众。在萨特的戏剧中观众经常能够感受到在传统戏剧的形式中,在峰回路转的戏剧情节之下有一股哲理性的热流扑面而来,并促使观众进行理性的思考。20 世纪 40 年代欧洲和法国的残酷现实是萨特成长、创作的土壤,《苍蝇》(1943)是萨特第一部正式创作的舞台剧,"《苍蝇》也是萨特存在主义哲学最完整的戏剧性阐释"[①]。《苍蝇》描写的是古希腊神话中迈锡尼的宫廷政变和亲仇相残的传说,这则神话故事在荷马史诗中曾被提到过;到了公元前 458 年,埃斯库罗斯(前 525—前 456)的《奥瑞斯提亚》(前 458)三部曲对其进行了完整的改编;稍后,欧里庇得斯(前 480—前 406)在其悲剧《俄瑞斯忒斯》(前 408)和《厄勒克特拉》中又一次将它搬上舞台。数千年来,这则神话故事从不同侧面激动了剧作家的心灵,成为绵亘千古的戏剧题材。《苍蝇》是一出真正的神话悲剧,但是萨特的艺术视线不是落在遥远的古希腊神话世界,发思古之幽情,而是耕耘于 20 世纪 40 年代德国法西斯战争阴云笼罩下的法兰西沃土上。他以异乎寻常的艺术激情,重现了一个抗暴英雄暗示性的人物形象。在这里俄瑞斯忒斯为父复仇的故事成为戏剧的叙事主线,这是一条明线,或称为明叙事。戏剧还有一条暗线,这条暗线是剧作家的哲理性思考,它是一种观念,这种观念犹如一条红线从始至终伴随着戏剧情节的发展,萨特这种哲理性的观念就

[①] Joseph T. Shipley, *Guide to Great Plays*, Washington: Public Affairs Press, 1956, p.577.

是奋起反抗,不做亡国奴;自由选择、造就自己,超越法国沦亡这一荒诞的现实,"在《苍蝇》流动的戏剧情节之下蕴藏着哲理思想"①。1943年6月萨特戏剧《苍蝇》首次公演立即被德国侵略者禁演,此时正是法兰西沦亡的最黑暗时期,萨特借用这部浓郁的古希腊神话悲剧,艺术地破除了人对自然之谜的惶惑感,传递出人能战胜"上帝",自由选择生活道路的现代意识,这部戏剧无疑是萨特向自己同胞发出的进行反抗的暗示。在这部戏剧中萨特用明叙事呈现俄瑞斯忒斯为父复仇的故事,而暗线则号召身处沦亡中的法国人民奋起反抗德国法西斯的侵略,两条线索相辅相成,明线支撑着整个戏剧的舞台叙事,暗线使这种叙事更加理性化和寓意化。由于戏剧情节和剧作家的思想具有同质的性质,这两种叙事往往交织在一起,共同完成整个戏剧的叙事。在戏剧中明叙事作用于人的感情,它能使观众身临其境、置身其中;而暗叙事则作用于人的理智,使人沉思猛醒。在戏剧中暗叙事越明显,作用于观众的理智就越强烈,这样的叙事范式不仅仅存在于萨特的《苍蝇》之中,而且在他的其他戏剧中也同样有这样的叙事范式,如《禁闭》《阿尔托纳的隐居者》等。

《禁闭》(1944)是萨特对人际关系哲理性思考的形象化,剧作家为剧中人物设定了不是地狱酷似地狱的地方。三个鬼魂加尔散、艾丝黛尔、伊内丝随着故事的进展其关系变得越来越复杂,最终加尔散感叹地说:"他人就是地狱。""他人就是地狱"是萨特对人际关系的一种哲理性认识,这种抽象的哲理思考是不可能直接搬上戏剧舞台的,它需要改变形式才能被公众接受,所以一种艺术的外壳与哲理的内核在剧作家的孕育之中就诞生了。萨特的《禁闭》是一种以假定性的人物、假定性的环境来阐释一假定性的人际关系,这种假定性更能打破现实关系的束缚,将这种抽象的哲理思想发挥到淋漓尽致的程度。应该说戏剧在这种假定性故事中为我们展示了一种独特的人际关系,同时也让观众感受到萨特存在主义哲学对人的思考。萨特的哲理思想与戏剧的故事情节在叙事中不是采用明暗两种叙事范式简单相加,而是有机整体的结合,剧作家将自己的思想融入戏剧的故事情节之中,融入人物的血肉之中,同时剧中的故事情节也为萨特的哲理思想找到了艺术的外壳,使明暗叙事达到了完美的结合。

萨特在自己的戏剧创作生涯中非常重视戏剧的舞台效果,即戏剧的剧场性。他试图将戏剧的舞台叙事与现实生活,表面含义和潜在含义紧密地联系起来,扩大戏剧舞台表现的空间,调动观众理性思考戏剧的积极性。萨特在谈到《阿尔托纳的隐居者》(1959)的创作动机时曾这样说道:

① Joseph T. Shipley, *Guide to Great Plays*, Washington: Public Affairs Press, 1956, p.578.

我在《阿尔托纳的隐居者》中想说明的是，在一个正向暴力社会演变的社会历史阶段，谁都逃脱不了折磨别人的危险。这一点，我认为《阿尔托纳的隐居者》的观众是明白的，没有一个观众认为我真的想讲一个前德国兵在一九五九年的情况。在这个德国的背后，所有的人都看到了阿尔及利亚，所有的人，其中包括批评家。①

从萨特上述谈话中我们可以看到戏剧《阿尔托纳的隐居者》具有双重叙事含义，一是戏剧情节表面呈现了冯·格拉赫家族随着社会现代化进程逐渐走向衰亡的过程，二是潜在含义剧作家将德国第二次世界大战期间占领法国的历史事实同当时法国侵占阿尔及利亚的事件进行了类比。"《阿尔托纳的隐居者》1959年首次上演，正如萨特重申的那样，这部戏剧的最初设计是为了防止法国军队在阿尔及利亚使用拷打酷刑。"②这两种叙事线索在戏剧的演出中交替出现，而戏剧潜在的意图、剧作家的理性思辨逐渐冲破戏剧情节的束缚占据了主导地位，使观众在享受戏剧艺术的同时能够感悟到戏剧的现实意义。

戏剧《阿尔托纳的隐居者》一开始就将观众带入一个德国传统价值观念和家长制度都非常严重的冯·格拉赫家庭之中。随着戏剧情节的发展，弗朗茨对战争的态度打破了平静的家庭关系，使观众对冯·格拉赫家族有一个全新的认识。陌生化的戏剧情节，弗朗茨大段大段充满理性和非理性的内心独白，不能不使观众一次又一次地从戏剧舞台的幻觉中回到现实，思考舞台上所发生的一切。按照萨特所说："然后我希望观众慢慢感到不舒服，最后认识到这些德国人原来就是我们，就是观众自己。讲得雅一点，戏剧的海市蜃楼慢慢消失，显露出背后的真情。"③《阿尔托纳的隐居者》表面的故事情节和潜在的哲理思想交错混杂，戏剧中强烈的理性思辨不断冲击着观众的心灵，把社会的道德和公民的责任摆在观众的面前，使那些面对法国占领阿尔及利亚的事实表现出默认支持、随波逐流、同流合污的法国人感到有一种社会道德的压力、良心上的谴责。在演出过程中戏剧反思历史、反思现实的因素逐渐取代了观众对戏剧的艺术享受，戏剧表面的光彩逐渐退却，当观众在思索弗朗茨等人的问题时也不由自主地使自己去面对弗朗茨曾经经历的问题。"这部戏剧最明显的主题就是对暴行的控告以及对德国推行暴力的一种态度，萨

① 《萨特谈"萨特戏剧"》，见《萨特戏剧集》，人民文学出版社，1985年，第999页。
② Catharine Savage Brosman, *Jean-Paul Sartre*, Boston: Twayne Publishers, 1983, p.88.
③ 《萨特谈"萨特戏剧"》，见《萨特戏剧集》，人民文学出版社，1985年，第999页。

特希望能将戏剧中的含义进一步扩大,不仅使用在戴高乐主义的法兰西,而且使用于整个西方世界,谴责暴力和帝国主义战争,将这种思想最终扩大到整个20世纪。"①与审美对象保持一定的距离,这是萨特戏剧创作的美学思想,在这部戏剧里萨特把戏剧的背景放在远离法国的德国社会中,目的就是使法国观众能够对眼前所发生的一切保持一种审美距离,能够有效地避免观众被民族感情所左右,在思索法国占领阿尔及利亚的问题时比较客观地得出一种公正的结论。萨特说:

 这符合我心中的戏剧美学要求:必须跟展现的目的保持一定的距离,使这个目的在时间或空间移动。一方面舞台上表现出的激情应该相当有节制不应妨碍观众的觉醒;另一方面,应该让戏剧海市蜃楼消散,这是我采用的比喻,按高乃依的术语来讲,就是喜剧幻觉的消散。②

 面对弗朗茨荒谬的法庭和逃避现实的行为,冯·格拉赫对战争的心安理得和麻木不仁的心态,尤哈娜和莱妮为了虚荣心和家族利益而疯狂地撒谎,法国观众不能不深思残酷战争给德国人带来的灾难和心灵的创伤,不能不深思在法国占领阿尔及利亚的问题上观众所面临的社会道德问题,面临的集体犯罪与集体责任、历史审判与自我审判等诸多社会问题,审美的距离和冷静的思考使戏剧舞台的幻觉消失了,观众从弗朗茨身上看到了社会道路的选择与人自身之间的关系。

 在西方现代戏剧中现代剧作家同传统剧作家一样在表述自己的思想时一般要借用现实生活中已有的或历史已有的素材来作为表述自己主观感受的艺术媒介,但是也有一些戏剧主题在实际生活中是无法找到相应的叙事形式,因而只能借助于艺术的假定性将其完成,但这种叙事形式必须符合观众可接受的限度。比利时戏剧作家梅特林克(1862—1949)是一个将主观感受与艺术想象相结合,让深邃的思想孕育在奇异的叙事之中的剧作家,正如1911年诺贝尔评奖委员会在颁奖词中这样写道:"由于他多方面的文学活动,尤其是其戏剧作品中表现出丰富、具有诗意的奇特想象,这种想象有时虽以神话的面貌出现,却充满了深邃的灵感和震撼人心的启示。"③梅特林克的象征主义戏剧以1896年为界前后分为两个时期,梅特林克的多部前期剧作

① Catharine Savage Brosman, *Jean-Paul Sartre*, Boston: Twayne Publishers, 1983, p. 88.
② 《萨特谈"萨特戏剧"》,见《萨特戏剧集》,人民文学出版社,1985年,第999页。
③ 《诺贝尔文学奖颁奖获奖全集》,建钢、宋喜、金一伟编译,中国广播电视出版社,1993年,第115页。

以不同的侧面从抽象哲理的角度对人的命运、生存与死亡等进行了深层次的探索与严肃的思考,流露出强烈的悲观情绪和宿命论思想。在梅特林克早期戏剧中观众经常能够感受到戏剧运用一种双重叙事:一个是舞台的、可见的,一个是精神的、可感知的。《盲人》(1890)和《闯入者》(1890)是梅特林克早期象征主义戏剧的代表,戏剧表现了无助的人与不可抗拒的超自然力量之间的较量。《盲人》讲述了一群盲人在年迈多病、心地善良的老牧师的带领下来到收容所附近的海岛上,由于老牧师突然死去,这群盲人再也回不到自己曾经居住过的收容所。与世隔绝的海岛,一群孤独无助、辨别不了方向的盲人为观众演绎出一幅令人绝望的画面。这一群盲人没有姓名、没有履历,剧作家只能用甲、乙、丙、丁来排序,或者用盲姑娘、疯盲妇来作为人物的名称。这群人物形象模糊,不具有鲜明的人物性格,戏剧情节平淡,无戏剧冲突。观众在观看时除了能感受到戏剧人物面对自己所处的环境表现出的绝望之外,还能够清晰地体会到剧作家内心世界的悲苦情感。从戏剧一开始剧作家对外界感到无助、孤独、绝望的意识就一直伴随着故事的发展,在这部戏剧中盲人的故事是作为一种明叙事呈现在舞台上,而剧作家对未来的忧患意识是作为一种暗叙事隐藏在故事的下面,这就使得观众在观看戏剧的同时能够透过故事的表面感受到剧作家情感跳动的脉搏,并将其表面的戏剧情节上升到哲理的高度。虽然戏剧的叙事情节与剧作家的主观意象是有差异性的,但是剧中人物绝望的处境与剧作家的忧患意识是一致的。

在梅特林克的戏剧中,剧作家总是将可视的故事情节与不可视的思想观念统一在戏剧舞台上,以思辨的方式将其糅合在一起,这同梅特林克的叙事美学思想是一致的。梅特林克认为:"宇宙是由四大物质的和精神的经验主体维系的。这四大经验主体是:一、看得见的世界;二、看不见的世界;三、看得见的人;四、看不见的人即心灵。只有看不见的世界和看不见的人合为一体,象征它们,预示它们,才具有实在性。"[①]《闯入者》是梅特林克双重叙事的又一范例,在这部戏剧中一家六口人焦急地等待着出家人的到来,但是最后等来的是死神的来临。通过人物的对话和舞台音响,观众能够清晰地感受到在冥冥之中死神由远到近,一步一步地逼近这户人家。这种超自然的力量能够以压倒性的优势掌控着人们的命运,死神的一举一动都存在于人们的对话之中,它作为一种暗叙事存在于人们的想象之中,这使戏剧从始至终保持着一种强大的张力和想象的空间。戏剧情节在明的、舞台视觉形象中发展,而

[①] 张裕禾:《梅特林克戏剧选·译者前言》,见《梅特林克戏剧选》,外国文学出版社,1983年,第5页。

暗的、隐蔽的非视觉形象以及梅特林克悲观意识则伴随着情节的叙事共同前行。

在西方现代戏剧的明暗叙事范式中,英国戏剧作家马丁·麦克唐纳(1970—　)的戏剧《枕头人》(2003)也为我们展示了另外一种戏剧品位。麦克唐纳的《枕头人》从2003年以来风靡一时,他继自己的黑色喜剧"利纳纳三部曲"《利纳纳的美人》(1996)、《康尼马拉的骷髅》(1997)、《荒漠的西部》(1997)和"阿伦岛三部曲"《伊尼什曼岛的瘸子》(1996)、《伊尼什莫尔岛的上尉》(2001)、《伊尼什尔岛的女鬼》之后成为又一部影响世界舞台的黑色喜剧。《枕头人》讲述的是一位小说作家卡图兰由于其小说的故事情节所引起的多起虐杀儿童的案件以及卡图兰在警方审讯中被处决的故事。《枕头人》戏剧主人公卡图兰是一个非常有成就的小说作家,但他写的一系列残酷虐杀儿童的寓言故事与现实中出现的多起儿童谋杀案的案情高度一致,因此受到警察的传讯。警察在翻阅卡图兰的众多小说后质询他的作品《苹果人》《作家和他的哥哥》《枕头人》《路口的三个死囚笼》的创作意图时,卡图兰不能对自己的作品做出合理的解释,也无法对现实中出现虐杀儿童的案情与自己的小说情节高度一致给出自圆其说的说法。整个戏剧在警察一环紧扣一环的戏剧情节推理中使卡图兰逐渐进入了一种无法逆转的、被认定为罪犯的怪圈,最终被警察作为罪犯当场击毙。这部戏剧为观众展示了两个境遇,即现实世界和小说世界,而且这两个世界在戏剧中混杂在一起,使观众很难辨清哪个是现实世界,哪个是艺术世界。充满恐怖、暴力的审讯室,严刑逼供其至就地正法的审讯手段使人们不禁联想到现实社会中所发生的一切,而与此同时卡图兰一篇篇跌宕起伏、诡异怪诞的故事情节又使观众再次陷入迷茫不解之中。在戏剧中警察令人恐惧的行为举止和作家荒诞的故事情节使人们不禁思考警察以国家的名义来行使权力的合理性以及作家应该承担怎样的社会责任和文学道义等问题,在貌似黑色幽默的荒诞故事情节中,一种对社会问题的哲理性思考在戏剧中暗暗地涌动。

明暗叙事的叙事范式在西方现代戏剧中的广泛运用是同西方现代哲学思潮的影响以及剧作家的主体意识增强有着密切的关系。这反映出剧作家的哲理思想力图挣脱故事情节的束缚,或者故事情节无法承载以及无法直接表达剧作家哲理思想所形成的一种叙事范式。纵观西方现代戏剧,戏剧的明暗叙事范式基本上呈现出如下三种模式:第一,当故事情节大于剧作家思想观念时,戏剧可以运用摹仿说的方法进行叙事,如萨特的《死无葬身之地》(1946),戏剧的叙事形式同现实主义戏剧在叙事模式上形成一致的特点,思想观念与叙事形式融为一体。第二,当故事情节小于剧作家主体意识时,戏

剧呈现出复杂的叙事范式,由于剧作家的主体意识无法作为一种故事情节,因而在戏剧中只能作为暗叙事来处理,剧作家的哲理思想与戏剧情节同时发展,但剧作家的哲理性沉思是作为一种暗暗涌动的潜流来补充戏剧舞台上的视觉形象,此时戏剧出现明暗双重叙事,如萨特的《苍蝇》《禁闭》《阿尔托纳的隐居者》等。除萨特戏剧外,象征主义戏剧也表现得比较突出,如易卜生的《野鸭》(1884)、《罗斯莫庄》(1886)、《建筑师》(1892)、《咱们死人醒来的时候》(1899)等戏剧,剧作家往往将自己的情感寄托在象征体中,象征的内涵随着戏剧的发展一点一点地显露出来,类似易卜生这样的戏剧还有霍普德曼、约翰·沁等。而第三种情况是戏剧情节根本承载不动剧作家的思想,戏剧情节的作用显得微不足道,戏剧人物的性格与动作处于停滞状态,如贝克特的《啊,美好的日子!》(1963)整部戏剧消解和淡化了情节和戏剧冲突作用,在戏剧中剧作家萨缪尔·贝克特的主观意识形成散漫无序、混乱停滞的现状。

贝克特《啊,美好的日子!》的戏剧人物维妮与维利在戏剧中只是一种符号性的人物,他们在戏剧中的作用仅仅是一种视觉形象,他们所讲述的一切以及戏剧动作仅仅证明这是一场正在给观众演出的戏剧,而其他内容观众是无法作出判断的。在这部戏剧中叙事内容呈现出开放性的特点,许多东西无法按照戏剧情节的表面来理解,也无法按照正常的戏剧情节来推测它的进展走向,戏剧在叙事上呈现出剧作家的主观意图远远大于故事情节的现象,满舞台都充满着剧作家无意识思绪的流动。这部戏剧的明叙事是维妮断断续续、啰啰嗦嗦、毫无意义的自言自语和无聊乏味的戏剧动作来勉强支撑着戏剧舞台,而暗叙事则是剧作家混乱灰色、浮想联翩、转瞬即逝的思绪和观念。

《啊,美好的日子!》从第一幕到第二幕在叙事范式上是一致的,事事处处都充满着一些无聊的动作与无聊的语言,也可以说这部戏剧就是无聊的语言与无聊的动作的混合体,譬如:这部戏剧的第一幕开场白是维妮在山坡上的长篇独白:

> 维妮:(凝视天空)又一个好日子。……可怜的维利——(端详牙膏,收敛起笑容)——长不了啦——(寻找牙膏盖)——得了——(拾起牙膏盖)有什么法子——(重新拧紧牙膏盖)——可怜的小东西——(放下牙膏)——还有一个——(转向手提包)——毫无办法——(在手提包里乱翻)——毫无办法——(掏出一面小镜子,转回身来)——对了——(对镜子细看牙齿)——亲爱的,可怜的维利——(用大拇指碰碰上牙,

声音含糊地)——他妈的！——(翻起上唇,细看牙龈。声音同前)——该死！——(扯扯一边嘴角,张开口。声音同前)——得了——(又扯另一边嘴角,声音同前)——没有更糟的——(停止观察,声音恢复正常)——没有更好,也没有更坏——(放下小镜子)——没啥变化——(在草地上擦擦手指)——一点儿不痛——(寻找牙刷)——几乎一点儿不痛——(拾起牙刷)——这真是好极了——(继续端详牙刷把)——没有象这样好的……①

从这段戏剧的开场白来看,其语言不具有任何意义,维妮无聊的举动对戏剧的发展没有起到任何作用,观众从故事的表面看不出戏剧有任何变化的可能性,即使这样我们也能从维妮的字里行间以及断断续续的戏剧情节中感受到剧作家面对荒诞世界的人生态度。

第二节 戏剧性与叙事性叙事

戏剧性叙事与叙事性叙事是西方戏剧两大叙事范式,一个强调戏剧性,一个强调叙事性,并形成两种不同的叙事风格、叙事模式和叙事效果。这两种叙事范式的出现,其主要原因在于剧作家对戏剧观念的不同理解,对戏剧结构的不同处理以及对戏剧素材不同的排列组合。

戏剧性叙事,就是在戏剧中将戏剧性作为戏剧情节发展的前提条件,使人物性格、情节安排、场面的处理都要围绕着如何去营造戏剧性来进行,即在叙事中强调和突出戏剧事件从头到尾的完整性、连贯性、必然性。亚理斯多德在他的《诗学》中说:"诗人的职责不在于描述已发生的事,而在于描述可能发生的事,即按照或然律或必然律可能发生的事。"②亚理斯多德认为戏剧应反映事物之间的因果关系和生活的内在规律,强调事件发展的合理性。"悲剧是对于一个完整而具有一定长度的行动的摹仿(一件事物可能完整而缺乏长度)。所谓'完整',指事之有头,有身,有尾。"③戏剧应做到叙事情节的各个部分有机结合、紧丝合缝,"情节既然是行动的摹仿,它所摹仿的就只限于一个完整的行动,里面的事件要有紧密的组织,任何部分一经挪动或删削,就

① 〔法〕萨缪尔·贝克特:《啊,美好的日子!》,夏莲、江帆译,见汪义群主编:《西方现代戏剧流派作品选·荒诞派戏剧及其他》,中国戏剧出版社,2005年,第396页。
② 亚理斯多德:《诗学》,罗念生译,上海世纪出版集团,2006年,第4页。
③ 同上书,第35页。

会使整体松动脱节"①。由于传统戏剧在叙述一个戏剧事件时能够做到浑然一体、首尾相连、一气呵成,各个部分密丝紧扣,这也使得观众在观看戏剧时能够形成一种舞台幻觉,观众仿佛置身于事件之中,与剧中人物同呼吸、共命运,与角色在感情上产生共鸣。戏剧性叙事不仅仅是传统戏剧的叙事范式,在西方现代戏剧中也同样能够使用这种范式,但是叙事的内在动力却发生了巨大变化。如果说推动传统戏剧向前发展的动力是人物性格之间的碰撞,以及以人际关系为基础的戏剧情境所发生的裂变,那么在西方现代戏剧中观念的冲突则成为推动整个戏剧向前运动的核心力量,以观念冲突为动力的叙事范式成为西方现代戏剧的特色之一。

观念戏剧的矛盾冲突不会仅仅局限于一个合乎情理的情节安排和符合人物性格逻辑的发展上,而是往往由于观念戏剧在时空上的无限性使得戏剧情节能够突破戏剧艺术法则的束缚,超越历史时空观念来表现一个时代,并将事件上升到观念的高度以传递出一个哲理的声音。因此,如果我们把观念戏剧看成一个完整的、运动的戏剧形态的话,那么推动整个戏剧情节向前发展的动力不再是人物性格,而是人物所具有的意志和观念之间碰撞所产生的力量。《魔鬼与上帝》(1951)是萨特一部气势磅礴、场面宏大,融历史传奇与现代哲理为一体,并具有史诗性风格的观念戏剧。在这部戏剧中,萨特打破了他一贯以"人与境遇"为戏剧冲突主题的模式,通过剧中人物的自由意志和自由观念的碰撞,形象地展示了萨特从1943年《存在与虚无》到1960年《辩证理性批判》时期,其"自由"哲学思想由绝对发展到相对的变化过程。《魔鬼与上帝》中的格茨在戏剧中经历了三个重要的人生阶段,早期的格茨为了同上帝作对而行绝对的恶,他杀人放火无恶不作,按照格茨所说:"恶是我生存的理由"②,"我是那种叫万能的上帝感到不舒服的人"③,其原因是上帝行了善,他就行恶。在传统观念中上帝是善的化身,格茨为了确定恶的本质要用屠城来证明自己,用恶来挣脱善的束缚。中期的格茨为同上帝作对而行绝对的善,因为神甫海因里希违心地告诉格茨:"上帝的意旨是使善在人间行不通"④,"人人都作恶"⑤。这些话使一直想通过自己作恶的行动确定自己本质的格茨改变了原来的立场,为了能继续同上帝作对,格茨在同海因里希打赌

① 亚理斯多德:《诗学》,罗念生译,上海世纪出版集团,2006年,第37页。
② 〔法〕萨特:《魔鬼与上帝》,吴丹丽译,见《萨特戏剧集》,人民文学出版社,1985年,第457页。
③ 同上书,第486页。
④ 同上书,第487页。
⑤ 同上书,第489页。

时故意输掉,以便行善。格茨在为自己辩解时说道:"那么我打赌我要行善,因为这是成为与众不同的人的最好办法。"①为了同上帝的意志形成对立,格茨宣传博爱思想,分田分地,建立人人平等的理想社会"太阳城";弃恶从善的格茨在行善的行动中并没有给别人带来任何幸福,反而毁灭了许多人的生命。"农民并不喜欢他,兄弟般的爱像一句玩笑,他以前的慷慨大方所带来的损害比以前作恶时还要损失严重。"②格茨在反思自己作恶行善的行为时,逐渐地认识到上帝是虚无的,是不存在的,上帝仅仅是一个世俗概念。他十分痛苦地说道:

> ……我一个人,我恳求过,我乞求过上帝给我个征兆,我向天国发出了信息:没有回音。天国连我的名字都不知道。我每时每刻都在问自己,我在上帝的眼里究竟算个什么。现在我知道答案了:什么也不是。上帝看不见我,上帝听不见我,上帝不知道我,你看见我们头顶上茫茫的一片吗?这就是上帝。你看见门上的这个缺口了吗?这就是上帝。你看见地上这个洞吗?这还是上帝。无声的寂静是上帝,乌有也是上帝,上帝就是人的孤独寂寞。只有我,决定作恶的是我自己;想出要行善的也是我自己。……我,是人。如果上帝存在,人就不存在,如果人存在……③上帝并不存在。④

"上帝和魔鬼是不存在的,只有人自己;天空是沉寂的,行善的愿望(通过掷骰子)仅仅是来源于他自己本身,正如尼采所说人就是一切;格茨曾经企图在上帝的眼中来显示自己的存在,但是他所面临的一切都由他自己来判断和解决,'上帝就是孤独的人'。"⑤后期的格茨在善与恶的抉择中认识到上帝是虚无的,上帝仅仅是一个传统文化中积淀下来的束缚人思想的观念,只是人为地适应某种需要的虚幻泡影,一旦人意识到自己的自由时,上帝的概念也就失去了它神圣的光环。这样上帝在具有自由思想的人面前已经毫无实际价值,因为他已冲破了束缚自身的传统观念,印证了只有人才是自己心中的上帝,觉醒后的格茨摒弃了单纯的善恶观念而加入人的实际斗争中来。

"像《死无葬身之地》中的卡诺里一样,格茨最终完全倾向于实际的行动;

① 萨特:《魔鬼与上帝》,吴丹丽译,见《萨特戏剧集》,人民文学出版社,1985年,第489页。
② Catharine Savage Brosman, *Jean-Paul Sartre*, Boston: Twayne Publishers, 1983, p.88.
③ 萨特:《魔鬼与上帝》,吴丹丽译,见《萨特戏剧集》,人民文学出版社,1985年,第577页。
④ 同上。
⑤ Catharine Savage Brosman, *Jean-Paul Sartre*, Boston: Twayne Publishers, 1983, p.89.

他不再对罪恶感兴趣,为了某种特殊的结局必须采取应当采取的行动……正是这样,格茨从思想走向了行动,他成为如'同萨特所设想的行动中的人的完美化身'。"①

同时,萨特在《魔鬼与上帝》中假借人物的自由意志,从理性的层面上探讨了人与上帝的关系,并把这些充满哲理性的思想融入戏剧艺术中。萨特通过《魔鬼与上帝》这部观念戏剧形象地表现了无神论存在主义哲学思想,从历史文化发展的角度丰富了自由思想的内涵。

在《魔鬼与上帝》中,善与恶、传统观念与自由选择,与生俱来的自由观念对人的绝对性和自由在现实面前时时处处受到限制的相对性之间的冲突构成了这部戏剧的重要内容。在《魔鬼与上帝》中格茨行绝对的恶和绝对的善,他只是从个人的角度来考虑问题,这只同观念有关,而与现实无关,结果他的行为和思想到处碰壁。在戏剧中剧作家萨特通过格茨的行为阐明了绝对自由不是绝对的而是相对的,个人的自由在现实中会受到方方面面的制约和限制。在这部观念戏剧中,人的自由意志是戏剧叙事范式的主导,人的自由意志以及观念之间的冲突推动着整个戏剧向前运动,成为戏剧冲突的动力及探讨社会问题、表达剧作家思想的途径。

西方现代戏剧的戏剧冲突主要源自于观念之间的不同,以及人物之间自由意志的碰撞,这是西方现代戏剧的叙事动力。观念冲突在有些荒诞派戏剧中是比较突出的,特别是在尤奈斯库的戏剧中表现得尤为与众不同。在尤奈斯库的戏剧中"物"(即道具)是作为戏剧人物对立的一方而存在的,是一种物化精神和物化观念的象征,也是一种意识的代表,这种意识独立于剧作家主体之外,具有相对的独立性和不确定性,是剧作家对现实生活的一种感悟而已。在《椅子》(1952)、《阿麦迪或脱身术》(1954)、《新房客》(1957)中人与物的戏剧性冲突实际上是一种人文观念和物化观念的冲突,这种冲突超越了传统戏剧中人与"物"之间矛盾冲突的一般性定义。在传统戏剧的叙事中,人与物是和谐的,物作为一种主体之外的客体是为剧中人服务的,它自身不具有主体性,只有实用性和象征性,是主体的附属物。但是在西方现代戏剧中物对人的挤压非常明显,使人感到它无处不在,并与人形成了一种对立的关系,如《椅子》中摆满舞台的椅子,《阿麦迪或脱身术》中不断膨胀的尸体,《新房客》中源源不断的家具,在这些戏剧中物对人的挤压和异化是非常明显的,物已经成为一种异己力量与人进行较量、冲突,因而尤奈斯库戏剧的戏剧性冲突来源于物作为一个独立主体的扩张性,以及与人对抗中所具有的排他性。

① Catharine Savage Brosman, *Jean-Paul Sartre*, Boston: Twayne Publishers, 1983, p.89.

从西方舞台剧的叙事范式上讲,叙事性叙事同戏剧性叙事一样是一种重要的舞台叙事,它代表着一种演剧观念,也是一种舞台的叙事风格、编剧技巧和表演体系。在 20 世纪上半叶西方戏剧界曾围绕着叙事性戏剧和戏剧性戏剧展开过争论,以布莱希特为代表的叙事体戏剧同以斯坦尼斯拉夫斯基的戏剧性戏剧形成对峙,这种分歧实际上源自于表现派表演体系和体验派表演体系对舞台演出的不同理解。斯坦尼斯拉夫斯基是传统戏剧的集大成者,代表着从古希腊以来以摹仿现实、忠于现实为主导的叙事思想,他强调戏剧性、舞台幻觉、感情共鸣等艺术特性。而布莱希特的叙事体戏剧和以他为代表的表现派表演体系并不侧重戏剧性,正如布莱希特在解释叙事体戏剧时说:"叙事剧最基本之点也许是它不要求激动观众的感情,而是激动观众的理智。"[①]布莱希特提出叙事体戏剧就是为了打破传统戏剧的叙事模式,冷静地记述一件事情,对此事进行加以评判说明;观众应成为事件的观察者,作出判断,从中受到教育。"舞台与观众的关系是布莱希特戏剧表演理论的核心,他要求观众保持一个观察者或旁观者,用一种放松的态度来欣赏演员的表演,对演员演出的问题进行思考,而不是成为舞台激情演出的'奴隶'。"[②]布莱希特认为观众在戏剧中应是积极的、主动的,而不是被动的,不应被舞台幻觉和戏剧性事件牵着鼻子走。那么怎样才能达到这样的效果呢?布莱希特提出了"间离效果"(也称"陌生化效果")。在艺术欣赏中,"间离效果"不是单纯地诉诸感情,它强调人的理智作用,主张以间接情感打破感情共鸣的独断地位,破除催眠般的舞台幻觉,触发观众在艺术鉴赏中的理性激动,引起深广的联想和冷静的思考。布莱希特在戏剧的叙事中运用"间离效果"是全方位的,甚至在灯光效果的处理上也力图使观众在观看戏剧时保持一种清醒的意识,正如布莱希特在《光与照明》中所说的那样:

> 对某些戏剧来说……可适当采用光甚至灯光来照亮舞台。这种方式既使演员表演得如同像真实生活一样自然,观众也能够保持一种观剧的意识,而不是误认为是真实的生活。舞台上真实生活的幻觉对戏剧是好的,在这里观众不用思考就能够容易经历这一切,在戏剧里仅仅需要思考人们在舞台上思考的东西。戏剧使观众通过舞台的光甚至灯光高兴地看到在每一个事件中显示出社会之间的相互联系。这种方法使观众一开始就不那么容易像在昏暗的灯光下进入梦乡,而

① John Willett, *The Theatre of Bertolt Brecht*, New York: New Directions, 1975, p.168.
② Antony Tatlow and Tak-Wai Wong ed., *Brecht and East Asian Theatre*, Hong Kong: Hong Kong University Press, 1982, p.38.

是保持意识和清醒。①

"间离效果"的目的就是引导人们对舞台所表现的人物、事件及其社会过程采取一种批判的、探讨的态度，促使他们从社会的角度出发，作出有益的评判，激励人们改造世界的行动。约瑟夫·T.史普利在自己的书中说："布莱希特是叙事剧的奠基人，这种戏剧利用舞台作为教育群众的工具。"②

"间离效果"是布莱希特提出的一种独特术语，它对演员来说是一种表演技巧，它要求演员要处理好演员与角色的关系，由此处理好观众和角色的关系，主张应该用"间离效果"代替感情共鸣。同时，"间离效果"对剧作家来说是一种编剧技巧，要求剧作家在创作戏剧时不采用围绕主人公命运的中心事件来处理戏剧，目的就是让观众不为戏剧性条件所迷醉，不使观众与剧中人产生感情共鸣。"间离效果"实际上对观众来说是一种逐渐去掉舞台幻觉的过程，强调戏剧应该让观众积极思考而不是让观众的情感陷入其中。在这里应该指出的是布莱希特强调"间离效果"并非不要戏剧性，往往在布莱希特剧中叙事性叙事要素和戏剧性叙事要素同时并存，不过这种戏剧性戏剧要素也是为其叙事体戏剧服务的，譬如：《四川一好人》(1939—1941)。

在布莱希特《四川一好人》中剧作家在其戏剧实践中多次实践了他的"间离效果"，剧作家运用这种方法将戏剧人物沈德，这个常人认为是社会最底层的弱者和不可一世、极其残忍的崔达集中在一人身上，使观众以陌生的视角重新来审视她、解释她。

《四川一好人》没有像传统戏剧那样，让一部戏剧围绕着主人公命运的中心事件来展开，而是用生活中一件件的小事编织而成。戏剧开头就给人一种假定性的、非现实的处理，三位神仙下凡在四川寻找一个能替他们乐善好施的好人，这在戏剧一开始就使观众在现实与非现实的场面上拉开了距离，使观众在心理和视角上打破了戏剧的舞台幻觉。随着戏剧情节的发展，沈德开烟店，收留无家可归的流浪人，救飞行员杨逊，与杨逊结婚，负债开办烟厂等，在这些戏剧事件中没有哪一个是戏剧的中心事件，这些事件加起来也很难形成舞台幻觉。另外，沈德与替身崔达的交替出现，也消除了观众对角色的幻觉，使观众在面对戏剧时不是沉浸在戏剧的幻觉之中，而是积极地思考一些眼前发生的问题。但是，上述这些情况并不是说这部戏剧就没有戏剧性和吸引力，在《四川一好人》中整部戏剧还是有很强的戏剧悬念，譬如：神仙寻好

① Antony Tatlow and Tak-Wai Wong ed., *Brecht and East Asian Theatre*, Hong Kong: Hong Kong University Press, 1982, p. 73.

② Joseph T. Shipley, *Guide to Great Plays*, Washington: Public Affairs Press, 1956, p. 119.

人,烟店生存危机,沈德以真诚的心来对待杨逊而杨逊反而要敲诈沈德,沈德借支票开设烟厂,以及人们对崔达的身份产生质疑等等,都有很强的戏剧悬念,同时也为观众对沈德身份的再认识留下了很大的想象空间。布莱希特在《戏剧小工具篇》(1948)第 44 节中说:"……戏剧必须使它的观众惊讶,而这要借助一种对于令人信赖的事物进行间离的技巧。"[1]应该说在布莱希特《四川一好人》中戏剧性是非常强烈的,这种戏剧性来源于剧作家对日常生活的陌生化处理。沈德,一个沦落风尘的弱女子,谁也不会想到她能扮演成崔达,并同她周围的人进行周旋。在她的房租无钱预交,购买的烟店负债累累走投无路之时,往往崔达的出场能逢凶化吉、遇难呈祥,最终化解危机;面对杨逊诈骗钱财的阴谋,崔达的出现也能够力挽危局、转危为安。

在戏剧中沈德与崔达代表着善与恶两极,犹如两个截然相反的面具完美地统一在一个人身上。作者在这里并没有将其人物脸谱化、概念化,而是在沈德和崔达身上融进许多社会的和个性化的东西,使剧中人物性格通过多个情节和事件更加完整复杂地表现出来。剧作家在处理崔达这一形象和相关故事时可谓运用了"间离效果"的处理,即出人意料之外,又在情理之中,使观众在明白沈德就是崔达,崔达就是沈德的情况后猛然心中一振,对沈德这样一个弱女子重新看待,对其言行重新审视,以引起观众的理性思考。

戏剧性叙事与叙事性叙事在西方现代戏剧中并不是矛盾的、对立的,而是互补的、相融的。无论在戏剧性戏剧中的戏剧性叙事,还是在叙事性戏剧中的叙事性叙事,其叙事基础是戏剧的故事情节,它们具有相同的基础和艺术特性,只不过在表现过程中侧重点不同而已。应该说戏剧性戏剧中也有叙事性,而叙事性戏剧中也有戏剧性,不同的是布莱希特的叙事体戏剧不主张在结构上有一个贯穿全剧的中心事件,但并不否定或排斥戏剧性因素;不主张演员在表演上同角色在感情上"合二为一",但并不否定或排斥有感情的表演,即真实感情的表演,并且还要求演员要有更高超的表演技巧。戏剧是一门艺术,它不是简单地记述一件事情,它必须在叙事中有戏剧性,在戏剧性中有叙事性因素。

从戏剧性叙事到叙事性叙事这是一种历史的必然,充满着辩证精神。古希腊戏剧的产生是从歌队讲述酒神狄奥尼索斯的故事开始,在这里戏剧的叙事性叙事已经开始萌芽。从祭祀酒神的仪式发展到舞台戏剧,戏剧将叙事性作用降到了最低点,使戏剧性叙事占据着舞台的主导地位,这其中的主要原

[1] 〔德〕布莱希特:《戏剧小工具篇》,见《外国现代剧作家论剧作》,张黎译,中国社会科学出版社,1982 年,第 103 页。

因是古希腊人对时空观念以及事件发展进程中或然性和必然性的认识大大提高的结果。当性格戏剧成为近代西方主流戏剧时,这在一定程度上显示出人的个体在社会发展中变得越来越重要,戏剧摒弃了古希腊戏剧中命运、神的虚幻主题,而是更加接近现实、突显人的地位和作用,有关个体命运的戏剧成为人们关注的焦点,莎士比亚的性格悲剧成为戏剧性戏剧的杰出典范。随后17世纪法国古典主义戏剧的"三一律"原则从时间、地点和故事情节三个维度再次强化了传统戏剧中戏剧性的主导地位;尤其是18世纪法国戏剧理论家狄德罗提出了"悬念""舞台幻觉""第四堵墙""情境与性格"等戏剧概念,这从理论上将戏剧性戏剧推到了一个新的高峰。然而戏剧性戏剧到了20世纪却发生了较大的变化,这种强调个体作用的戏剧在宏大的社会变革过程中显得苍白无力、力不从心、遭受质疑。布莱希特在论述戏剧性戏剧的问题时说:这种感情上的共鸣是一种社会现象,在一定的历史阶段它意味着一种巨大的进步,但对不断发展的表演艺术来说,它变得越来越是一种障碍。因为从个人的立场出发,感情共鸣已不能再理解我们时代的决定性事件,这些决定性事件不会再受个人的影响,因此感情共鸣的优越性显得苍白了,可是戏剧艺术是不会停滞不前随之枯竭的。综上所述,整个西方戏剧的发展从叙事故事开始,经历了戏剧性戏剧,最后到20世纪形成戏剧性戏剧与叙事性戏剧共同发展,这使得西方现代戏剧在戏剧发展史上进入了一个新的阶段。

第三节 线性与散发性叙事

线性叙事和散发性叙事是指剧作家在处理戏剧情节发展时所运用的一种叙事范式。戏剧叙事是一种动态的、向前发展的运动状态,它蕴含着时间与空间的流动和转换,使戏剧叙事的动态性在戏剧舞台上消融在一个又一个戏剧场面之中。线性叙事与散发性叙事是叙事中两种不同的时空形态,在传统叙事中戏剧的线性叙事一般情况下遵循着时空向前流动的原则,其发展态势像一条奔腾的河流从头到尾、一往无前、直到终点。但是在西方现代戏剧中,戏剧在线性叙事的基础上经常出现散发性叙事,它打破了线性的时空叙事,呈现出跳跃性、多维性、无序性、无时间性(时间的停顿)的叙事特点。

在西方现代戏剧中,剧作家在使用传统叙事方法来表现人物内心世界时往往感到力不从心,局限性比较大;用线性的、封闭性的叙事方式来完成瞬间的、开放式的戏剧动作是无法进行的。在传统戏剧中剧作家表现人的内心活动一般采用内心独白和旁白的方法,这种方法给人的感觉是静止的,因为这些心理活动是已存的、深思熟虑的,而不是瞬间迸发和产生的。虽然在西方

现代戏剧中,剧作家在表现人的内心活动时往往采用与传统戏剧的旁白和独白一样的叙事形式,但是其内容和叙事范式已经发生了根本性的变化,尤其在表现主义戏剧中显露出独特的艺术特性。

表现主义戏剧的内心独白是一种似梦幻的、无意识的,带有很大随意性的心灵自白,剧中人把自己内心深处的无意识外露出来,全面展示出自己的心灵世界以及意识的流程。"当印象主义被认为是可见世界的主观再现时,表现主义基本是可视的内心世界的主观表现。"[①]由于这种心理活动带有很大的偶然性,缺少一种理性的逻辑成分,因而思想意识流动快、跳跃性比较大,德国表现主义戏剧家凯泽的戏剧充分显示出这种独特的叙事风格。凯泽的《从清晨到午夜》(1916)叙述了德国某小镇的银行出纳员为了逃避畸形的、循规蹈矩的、令人厌倦的银行工作环境,摆脱社会习俗的束缚,他盗窃银行钱款试图同一位时髦漂亮的阔太太一起潜逃,但遭到斥责和拒绝。遭到拒绝的出纳员不知所措,何去何从非常茫然,因为他的行为已经失去了精神的依托和道德的支撑点,最后像幽灵一样鬼鬼祟祟地溜到了郊外一片积雪很深的原野上。此时出纳员的内心冲突是激烈的,意识流动是迅速的,思维路线呈放射性状态。他惆怅,思绪万千,他用一大段内心独白表述了自己的心情:他认为人像一架机器,由人联想到手,再想到两只袖口;出纳员想到自己早上还是一个非常可靠的雇员,到了中午却成了彻头彻尾的坏蛋;出纳员想到了自己的太太,想到了银行经理,想到了六万马克;他想到了警察的追捕,想到了自己这样漫无目的的游荡。凯泽用整整一场的篇幅叙述了出纳员内心情感的变化,将人物一瞬间的、即兴迸发的心理状态展现在舞台上。剧作家在这里运用散发性叙事的方法叙述了人物的心理活动,将人物内心一切流动的思绪外化、情节化、动作化,使人物的心理活动完全突破戏剧情节的框架,成为作品的中心内容。《从清晨到午夜》的人物心理活动已不再是附属于戏剧情节之上的枝叶,而成为剧作家所追求的戏剧中心和情节主干,这也许是表现主义戏剧作家凯泽为了表现银行出纳员那种惊恐不安、情绪波动,以及心灵与思维竭力摆脱戏剧情节束缚的一种叙事方法。

表现主义戏剧是一种透视人的心灵、追寻心理变化流程的艺术,在叙事方法上往往线性叙事与散发性叙事同时并用。它以特有的戏剧叙事形式开拓了人的非理性领域,通过象征、夸张、寓意、面具等戏剧手法将人的非理性的直觉、痛苦的意念、无序混乱的无意识等统统地、一览无余地展现在戏剧舞

① Renate Benson, *German Expressionist Drama: Ernst Toiler and Georg Kaiser*, London: The Macmillan Press, 1984, p.2.

台上,并使这一切情节化、动作化、外露化,融进多姿多彩的戏剧情节中去,可以说"随着表现主义的出现,各种新的舞台技巧也不断出现"①。

任何艺术种类都是在发展中求创新,在创新中求发展的。深受表现主义戏剧影响的美国戏剧作家尤金·奥尼尔(1888—1953),在艺术实践中没有故步自封,而是对表现主义戏剧舞台的叙事形式进行了大胆的探索和革新,尤其是在叙述人的无意识活动方面,他超越和打破了表现主义一贯在描写人的无意识活动时那种随意性、无序性和放射性思维的叙事模式,用一种富于逻辑性、立体性、层次感的思维模式来表现,用缜密的理性思维来审视剧中人物的非理性思维,寻找产生这种非理性思维活动的社会基础。

在《琼斯皇》(1920)中,奥尼尔一方面用表现主义的叙事手法来揭示琼斯在逃亡过程中内心潜在意识的变化,另一方面又力图挣脱表现主义对他的影响,尽力写出人物心理变化的辩证法以及形成这种变化的现实基础。在这部戏剧中,奥尼尔一方面用线性叙事的方法描述琼斯逃亡的整个过程,从第一场琼斯得知土著人造反的消息准备出逃,第二场在鼓声的追逐下狼狈逃窜的琼斯陷入孤立无援的境地,第三场琼斯开始在惊恐中反思自己来海岛的过去。从《琼斯皇》的第一场到第三场,戏剧主人公琼斯的心理变化是按照剧情的发展有规律的、跳跃式的、线性的叙事方法进行的,但是到了第四场戏剧逐渐进入琼斯的非理性内心世界的叙述,追叙了琼斯个人的生活遭遇和不平。奥尼尔从第五场开始将琼斯的潜意识转入更加深层的、广阔的范围之内,即民族的、历史的、社会的、宗教的范围内,将琼斯的个人无意识活动扩大到种族集体无意识,而此时整个思维活动呈现出放射性、散发性的思维状态,许多场面表现出琼斯瞬间的思维活动。

奥尼尔的戏剧创作深受西方心理学、哲学、宗教的影响,并将这种戏剧观念融汇在戏剧中,正如戴维·克拉斯纳所说:"奥尼尔的整个创作生涯是在弗洛伊德的心理学、尼采的哲学、基督教教义的影响下创作的"②,尤其是奥尼尔对琼斯的心理描写与弗洛伊德、荣格的心理学理论是吻合的、一致的。戏剧家奥尼尔站在历史的高度来透视笔下的人物,用步步深入的手法由表及里,从现实追溯到久远的被贩运到美国的黑人民族痛苦的历史,剧作家犹如外科医生一样层层剥离着主人公虚伪的外表,显露出琼斯这颗颤抖的灵魂。在这部戏剧中奥尼尔从琼斯清醒的意识写到他朦胧的无意识,最后追溯到久

① Renate Benson, *German Expressionist Drama: Ernst Toiler and Georg Kaiser*, London: The Macmillan Press, 1984, p.8.
② David Krasner, *American Drama 1945-2000: An Introduction*, Malden, MA; Oxford: Blackwell Publishing Ltd., 2006, p.37.

远的种族集体无意识,剧情将现实的琼斯拉回到久远的贩运黑奴的大船、买卖黑奴的拍卖场上,笔锋层层深入,展示了琼斯的精神世界。与此同时,戏剧在展示琼斯精神和心理发展的过程中,奥尼尔始终将清晰与朦胧、意识与无意识以及种族集体无意识交织在一起,并在《琼斯皇》中将线性叙事与散发性叙事的叙事方法交替使用,使观众不仅仅能够在舞台上看到琼斯逃亡过程中紧张激烈、扣人心弦的流动性戏剧场面,而且也能够感受到在这个过程中的每一个瞬间以及人物所展示的散发性的思想意识活动。与其他剧作家相比,奥尼尔这种散发性叙事在展示一些非理性戏剧场面时更具有理性色彩和层次感,形成自己独特的叙事特性。

主观色彩浓重的梦幻戏剧也是西方现代戏剧描述人物心理活动的一个重要叙事范式。由于剧作家主观意象比较浓重,思维活动处于活跃的散发性状态,因此戏剧在叙事时往往处于一种不确定的、无序的状态之中,剧作家在展现人物心理变化时往往呈现出一些碎片式的戏剧片断,如梦幻一般。瑞典剧作家斯特林堡在表述自己的表现主义戏剧《一出梦的戏剧》时这样写道:

> ……作者试图创造一种梦所具有的不连贯性,而表面上又有逻辑的形式。任何事情都可能发生,任何事情都是可能有的。时间和空间是不存在的;在几乎没有任何现实的基础上展开自己的梦想,编织新的图案,将记忆、经历、自由想象、荒谬和即兴整合起来。①

《一出梦的戏剧》的叙事方法如同斯特林堡自己所说的那样。这部戏剧为我们叙述了天神因陀罗的女儿下凡体察人间疾苦的故事,整个戏剧没有一个中心事件,许多片断性的场面贯穿在她体验生活的主线上,犹如梦幻一般。戏剧没有具体的时间,空间是剧作家主观想象出来的,戏剧情节同现实有比较大的距离。戏剧的发展犹如一个片断连着一个片断,没有明确的时间概念和明显的故事情节,故事情节表现出一种凌乱、琐碎的艺术特性;剧作家的创作思维像断了线的风筝随风飘荡,整个戏剧呈现出散发性的叙事状态。散发性叙事主要是指缺乏一种中心线索,许多事情没有集中围绕一条线索来进行编排,事件显示不出一条发展的线索过程。斯特林堡将这个戏剧起名为《一出梦的戏剧》寓意非常明显,戏剧像梦一样没有时间,没有因果关系,没有环环相扣的戏剧情节,没有规律可循,处于无序的状态之中。戏剧意义具有漂浮

① Elizabeth Sprigge trans., *Six Plays of Strindberg*, New York: A Doubleday Anchor Book, 1955, p.193.

的特性,是由多种场面组合而成,像《一出梦的戏剧》这样的叙事方法还有斯特林堡的《通往大马士革》。

雷内特·本森说:"斯特林堡的《通往大马士革》(1898)在结构和主题上都提前显示出德国表现主义戏剧的许多特征。"①斯特林堡的《通往大马士革》在叙事上同《一出梦的戏剧》一样具有散发性的特点,整个戏剧是由"无名氏"的内心独白和幻觉展开的,时间、空间、梦境和现实四个因素交织在一起,戏剧中的许多人物具有象征性、寓意性和符号性,人物处在一种彷徨的、恐惧的、徒劳的状态中,人物的思维以及对人物的塑造显露出剧作家散发性的特点。正如斯特林堡所说:

> 戏剧人物被撕裂、重影、复合;他们被蒸发、凝固、散开、会聚,但有一种意识支配着他们,这就是来自于做梦者的意识。对于他来说没有秘密、没有不协调、没有道德上的顾虑、没有法律。他既不谴责别人,也不为他人解脱罪责,仅仅是叙述。一般来说梦中的痛苦多于快乐,忧郁的调子和对一切有生命的事物的同情始终贯穿在飘忽不定的叙述之中。睡眠,这个自由者,经常以痛苦出现,但当最痛苦的时候,受折磨的人醒来,同现实重新保持一致。现实世界无论怎样痛苦,在这个时候同那令人烦恼与痛苦的梦境相比却是一种快乐。②

无论是《通往大马士革》还是《一出梦的戏剧》,斯特林堡的散发性叙事都是运用戏剧的片断来叙述,用人物碎片式的形象来表现自己的思想。尽管这样,斯特林堡的戏剧仍然存有一条可循的线索,观众在戏剧中多多少少还能从情节的碎片之中找到剧作家的创作意图和思路,还能够感悟到剧作家思路的大致流向,然而西方戏剧发展到了荒诞派戏剧那里,尤其是贝克特戏剧,情况就发生了比较大的变化了。

贝克特的静止戏剧具有比较强的非理性,而这种非理性主要来源于剧作家语言的碎片性以及语言片断意义的相对独立性。在贝克特戏剧中,由于剧作家运用散发性叙事,你很难抓住剧中人物对话的思路,贝克特的散发性叙事是一种语言的碎片式叙事。贝克特的戏剧不再像传统戏剧那样集中围绕着一个中心线索来叙事,也不像斯特林堡那样有众多片断意群所组成,贝克

① Renate Benson, *German Expressionist Drama: Ernst Toiler and Georg Kaiser*, London: The Macmillan Press, 1984, p.7.
② Elizabeth Sprigge trans., *Six Plays of Strindberg*, New York: A Doubleday Anchor Book, 1955, p.193.

特的戏剧中心思想仅仅是一个个意思独立、互不关联的句子意群所组成。贝克特的戏剧是以句子为独立单位的,戏剧的思想意义既相对独立,又处于相互之间毫无关联的叙事状态之中。剧中人在舞台上不停地讲,也许你理解每一个句子的真实含义,但你再也抓不住整个人物所讲的核心内容,因为你不可能将人物所讲的话联结成一个统一的整体,找到整个戏剧的真实含义和剧作家创作的真实意图。贝克特最具有代表性的戏剧《啊,美好的日子!》是一个运用散发性叙事的典型,整个戏剧无情节性、无连贯性、无动作性,只有剧中人物喋喋不休的话语以及怪诞的人物动作,譬如《啊,美好的日子!》第二幕开始:

> 维妮:你好,神圣的光明。(顿。维妮闭上眼睛,刺耳的铃声又响,她立刻又睁开眼睛。铃声止,她目视前方。微笑。顿,收敛笑容。顿)有人还在看我。(顿)还在关心我。(顿)我觉得这真妙极了。(顿)眼睛对着眼睛。(顿)那句难忘的诗是怎样说来着?(顿,目视右方)维利。(顿。大声地)维利。(顿。目视前方)现在还谈得上时间吗?(顿。)维利,真想不到,这么久没有能看到你。(顿。)没有能听到你的声音。(顿)还谈得上时间吗?(顿)大家照谈。(微笑)老套子!(收敛笑容)可以谈的话那么少,(顿)所以大家无所不谈,(顿)能找到的话题都谈。(顿)从前我总是想……(顿)我是说,从前我常常想,我要学会一个人自言自语,(顿)现在,我要对自己倾诉内心的寂寞。(微笑)可是这不行,(笑得更厉害)不行,不行。……①

贝克特的《啊,美好的日子!》其戏剧情境非常简单,整部戏剧没有引导戏剧开始以及贯穿整个戏剧始终的事件,人物活动的唯一空间是在山丘上那即将埋葬维妮的洞穴中,而戏剧的内部时间则是维妮在两幕戏剧开始时感叹人生的台词:"……又是美好的一天。"在戏剧中两个人物维妮和维利几乎没有语言和情感的交流,没有人物性格之间的碰撞。语言和形体动作毫无动作性,不存在性格和言行的互动以及推动戏剧向前发展的动力。整部戏剧没有矛盾冲突,没有戏剧悬念,没有戏剧情节的开始,也没有戏剧情节的结尾,唯一有的是维妮喋喋不休、断断续续、毫无关联、毫无动作性的琐言碎语。除此之外许多时候人物的语言是用停顿的形式来替代的,500多个停顿将这部戏剧的

① 萨缪尔·贝克特:《啊,美好的日子!》,夏莲、江帆译,见汪义群主编:《西方现代戏剧流派作品选·荒诞派戏剧及其他》,中国戏剧出版社,2005年,第420页。

语言分割成若干个碎片。"贝克特式的戏剧停顿试图表明在寻找词汇时的犹豫不决,以重新获得失去的思想,优化和修改语言的表达方式,让时间做出回应。我们注意到在《啊,美好的日子!》中情节毫无进展的停顿功能在这一段是非常明显的。"①由于萨缪尔·贝克特在这部戏剧中大胆地以散发性叙事替代线性叙事,观众已经寻找不到戏剧的事件,也感受不到戏剧的意义,这样就使得戏剧情境、人物性格、人物关系、故事情节、戏剧的内部时间等一切能够推动戏剧向前运动的诸多因素和线性叙事范式都进入一种完全休克的状态之中,而戏剧内涵和意义消失得无影无踪。

贝克特的《啊,美好的日子!》是剧作家在散发性叙事的道路上走得最远、最彻底的一次,贝克特在这里运用精湛的、独特的叙事手法,在没有任何戏剧动作的情况下,将维妮思绪万千、复杂多变、骚动不安的内心世界与外表的平静冷漠、漫不经心、莫名其妙,通过散发性叙事范式完美地表达出来。贝克特在世界戏剧发展史上为我们开了这样一个先例,即在没有任何戏剧性可言的情况下为我们展示出维妮复杂的、转瞬即逝的内心世界;在没有人物性格的情况下为我们塑造了一个不朽的人物形象,这一切也使得贝克特的戏剧叙事完全摆脱了传统的线性叙事范式,成为典型的散发性叙事的范例。

线性叙事与散发性叙事是两种截然不同的叙事范式,从它们在戏剧中的流动走向来看,一种是重视纵向叙事,即按照矛盾冲突的发展规律来进行,具有比较强的客观性;另外一种是重视横向的立体叙事,按照剧作家主观意识和主体思维来进行,其内在动力来源于剧作家的主观意图,因此无论是线性叙事还是散发性叙事,这两种叙事分别具有不同的内在动力,从叙事的角度来看两种戏剧叙事具有极大的互补性。戏剧是以情节为基础,因此线性叙事必不可少,但是在西方现代戏剧中许多戏剧不是仅仅为了叙述一个故事,更多的是为了传递一种观念或表现一个复杂的、充满动感的内心世界,因此剧作家在戏剧创作时往往将这两种叙事范式结合在一起,即在线性叙事中安排散发性叙事,同时也将散发性叙事附着在线性叙事之上;线性叙事在戏剧中起着一种展示故事情节的发展过程和走向、完成故事的叙事任务的作用;而散发性叙事则使剧作家和剧中人的某一瞬间的主观感受在戏剧舞台上得以立体地呈现。

① Leslie Kane, *The Language of Silence: On the Unspoken and the Unspeakable in Mondern Drama*, London: Associated University Press, 1984. p. 116.

第四节　主体性与客体性叙事

　　主体性叙事与客体性叙事是西方现代戏剧独具魅力的叙事范式之一。主体性叙事是指剧作家不以"摹仿说"为原则,而以主观感受真实性原则来进行戏剧叙事,将剧作家的主观意象化为具有叙事规模的戏剧情节表现出来;客体性叙事是指在剧作家主体性叙事的过程中,戏剧中的非主体性形象,即"物"(可作为道具或非自然物质出现在舞台上)作为同戏剧人物对立的一方,并独立于主体意识之外的客体所进行的意义表述。由于戏剧中的"物"是以戏剧人物对立的一方出现在戏剧舞台上,因此它本身也具有相对独立性,并不依赖人的主观意识而存在。主体性叙事与客体性叙事在西方现代戏剧中具有鲜明的叙事风格,尽管戏剧本身是剧作家主观感受的产物,但是剧作家的主体性叙事与"物"的客体性叙事往往在戏剧中同时并存。在西方现代戏剧中,剧作家力图将自己的主观意象转化成有意味的艺术形式,以非摹仿性、非理性的叙事范式作为戏剧的主要叙事手段,将剧作家自己的主观意象作为一种故事情节融入已经设定的叙事范式之中。伴随着剧作家主体性叙事的同时,"物"的客体性叙事也以不同的形式出现,它以相对独立于人主体意识之外的能力,挤压着人,排斥着人,并以自身快速增长的数量、极度膨胀的体积和无限扩张的态势进行叙事。在西方现代戏剧中主体性叙事与客体性叙事往往交织在一起,两者相互交替、相互补充,主体性叙事为客体性叙事提供假定性境遇来进行叙事,而客体性叙事作为主体性叙事的重要补充内容而存在。

　　西方现代戏剧在戏剧冲突方面与传统戏剧的重要区别之一就是人与物、人与环境的冲突,这种物与环境实际上是剧作家主观感受现实的一种物化的艺术形象。在戏剧中物与环境既是客体的,又是主体的,首先它在戏剧中是以一种有形的或无形的道具和环境的形式出现的,因此具有无可争辩的客体性;其次它又有主体性,这种主体性来源于它行动的自主性和独立性,因此戏剧中的"物"在剧作家的主观感受中已不是单纯的道具,而是已经上升到与人对峙地位的戏剧元素,它以一种主体的态势出现,并以它特有的方式影响着人、作用着人。从西方现代戏剧的发展过程来看,人与"物"的冲突最早出现在象征主义戏剧中,梅特林克的《闯入者》是这种叙事方法的先行者。在这部戏剧中人与"物"的冲突不是势均力敌,而是"物"以绝对压倒的态势压迫着人,在这部戏剧中死神作为他者具有一种超自然的力量,它影响着人,作用着人的一切。《闯入者》随着戏剧情节的发展,死神作为不可抗拒的超自然力量

在一步一步地逼近这户人家,从远到近、从静到动的舞台音响效果在作用着人们的心灵,使一家六口人从焦急的等待变为惊恐万状的心情。在这里死神的出现是采用暗叙事的方法,虽然死神没有出现在戏剧舞台上,但是戏剧通过夜莺、天鹅、鱼儿、脚步等的舞台音响以及由远到近的每一个细微的响动时时刻刻都在牵动着戏剧人物的神经,使大家清楚地意识到一个难以名状的幽灵已经到来,死神已经降临。剧作家在这里通过虚实场景的叙事处理,在舞台音响、人物对话的作用下把死神的来临惟妙惟肖地展现出来,开辟了客体性叙事的先河。

象征主义戏剧作家试图通过寻找"客观对应物"[①]将自己的思想和情感寄托上来,但是由于这种"客观对应物"在戏剧中往往具有相对独立的意义,并参与戏剧情节的叙事,因此这种客体性叙事使戏剧在叙事的视域上显得更加宽阔。象征主义戏剧除梅特林克以外,在这方面易卜生的晚期象征主义戏剧也表现得非常突出,譬如:《野鸭》中的野鸭,《罗斯莫庄》中的白马,《建筑师》中的塔楼,《当咱们死者醒来》中的大理石雕像等。在这里"物"是以客体性叙事的方式出现在戏剧中,成为推动戏剧向前发展不可缺少的动力。

易卜生晚期戏剧《当我们死者醒来》中的鲁贝克教授是一位才华横溢、酷爱艺术的雕塑家,年轻时他按照模特儿爱吕尼的身姿完成了一座"复活日"的大理石雕像。"复活日"大理石雕像在整个戏剧的叙事中起着客体性叙事的作用,这种叙事是隐性的、与剧中人物的情感变化同步发展的。大理石雕像作为具有灵性的艺术品有其发展的过程,它在戏剧中的叙事不是通过有形的,而是通过无形的,它仅存在于人物的谈话之中,然而它的存在却直接影响着戏剧主人公的行为。大理石雕像作为相对独立的客体伴随着戏剧人物的行为,并不断地影响着鲁贝克与爱吕尼的情感变化。当少女爱吕尼爱上了雕塑家,大理石雕塑成为他们爱情的结晶和见证;当爱吕尼离开了鲁贝克,大理石雕像却成为鲁贝克艺术创作枯竭的标志,仿佛大理石雕像充满着灵性和精神。正像爱吕尼对鲁贝克说:"我把我年轻的灵魂送给你了。送掉了那份礼物,我就变成空空洞洞、没有灵魂的人了。"[②]两个人在海滨旅馆再次相见恍

① "客观对应物"最早是 T.S.艾略特在《哈姆莱特和他的问题》中提出来的,后被文学界所接受。"客观对应物"有两个方面的意思:一是从整体来看,艺术作品在不同程度上都可以被认为是作家某种情感的客观对应物,是剧作家某种情感的载体;另一方面,具体到作品中就是用"物"或者其他形式来表现作家内心的潜在意识,而象征主义戏剧则属于后者。象征主义剧作家在戏剧中力图寻找自然界能够表达自己思想的"物",即"客观对应物",这在艺术上无形中拓宽了戏剧的叙事方法。

② 汪义群主编:《西方现代戏剧流派作品选·象征主义》(第2卷),中国戏剧出版社,2005年,第309页。

若隔世,前世的好姻缘无法割断,这时"复活日"大理石雕像成为他们再次相爱的精神线索。在这部戏剧里明显有两个世界,一种是现实世界,一种是已经失去的艺术世界,大理石雕像是艺术世界的代表。应该说在这部戏剧中主体性叙事展现了鲁贝克与爱吕尼的再次相爱的过程,而作为客体性叙事的大理石雕像却成为主体性叙事中两位主人公合好的精神线索,因为"复活日"大理石雕像在整部戏剧中并不是被动的,而是有生命的,它始终伴随着主人公情感的发展。正如爱吕尼所说:"我走进了黑暗世界——孩子却神采焕发地站在光明里。"①戏剧的叙事不仅仅伴随着主人公情感的变化,也伴随着大理石雕像自己的叙事。大理石雕像作为客体性叙事的主体与整个故事情节的发展同步,并形成一种独立于人物之外的形象,它作为一个有生命的人物影响着爱吕尼与鲁贝克的情感变化,推动着故事向前运动;大理石雕像源于戏剧人物又独立于戏剧人物,"复活日"的大理石雕像每时每刻都在叙述着鲁贝克与爱吕尼的爱情故事,它的存在决定着戏剧是否具有意义。

象征主义戏剧的"客观对应物"在叙事中具有特殊的意义,正如 T. S. 艾略特(1888—1965)在评价"客观对应物"时说:

> 用艺术形式来表达情感的唯一方法是寻找一个"客观对应物",换句话说,寻找一系列客体,一个情景,一连串事件,这些会成为那种特定情感的表达式。这样,那些一定会在感觉经验中终止的外部事实一经给出,就会立即引起情感。②

在象征主义戏剧中剧作家将戏剧的"客观对应物"作为一种寄托自己情感的客体,这种客体虽然源于剧作家对外部世界的主观感受,但是它已经在象征主义戏剧中具有相对独立性,它不再仅仅是一种象征,而是一种具有客观独立性的外在力量,与剧中人物保持着一种张力。易卜生的戏剧同梅特林克的戏剧相似,因为易卜生的《当我们死者醒来》中"物"的客体性叙事在戏剧中是时隐时现的,同人物情感的发展保持平行的关系,它具有旺盛的生命力,并对戏剧的发展产生自身的影响。但是应该指出的是易卜生戏剧的客体对应物同梅特林克戏剧中的物(即死神)有较大的区别,这是因为易卜生戏剧的客体基本上是精神层面上的,是人物情感的参照物,同戏剧中的人物没有形成明

① 汪义群主编:《西方现代戏剧流派作品选·象征主义》(第 2 卷),中国戏剧出版社,2005 年,第 302 页。
② 黄晋凯、张秉真、杨恒达主编:《象征主义·意象派》,中国人民大学出版社,1998 年,第 124 页。

显的对立关系,相反梅特林克戏剧中的"物"则在戏剧中与人已经形成了一种对立的一方,冲突的一方,能够使戏剧情节产生动感,推动着戏剧向前发展。但无论是易卜生还是梅特林克,其戏剧中的"物"都能形成一种相对独立的叙事力量,并按照自己的行动线索来影响着戏剧的发展。

 随着西方现代戏剧的发展,"物"的叙事越来越明显,"物"以不同的形式出现在戏剧之中,它可以是超自然的"物",也可以是具有物化精神的道具。20世纪西方科学技术高度发达,物质财富极大丰富,反映在戏剧中物对人的排挤越来越明显,物时常作为一支相对独立的力量出现在舞台上,与人发生冲突,并挤压着人、控制着人,因此人与物的矛盾已经成为20世纪西方现代戏剧表现的主题之一,关于这一点戏剧家恰佩克用艺术的方式将人与物的矛盾形象地表现出来。恰佩克(1890—1938)的《万能机器人》(1920)通过舞台为世人展现了另外一个"物"的世界,这部戏剧给我们叙述了一个叫罗素姆的哲学家发现了一种原生质,经过他和侄儿的努力研制,生产出一种没有灵魂的机器人,这种机器人只会劳动,没有人的感觉,不懂爱情和反抗,因而被资本家批量生产并充当廉价的劳动力。在戏剧中人类世界的人们已经不劳动了,人们道德沦丧,妇女不生育,人类濒临灭绝,但随着戏剧的发展机器人开始对人造反了,并且要毁灭人类,使整个世界成为机器人的世界。然而在这个冰冷的机器世界里,最后有一对机器人产生了情感,并且有了爱情,这使得人们看到了戏剧中人复活的希望。在戏剧创作上,恰佩克运用了一种主体性叙事与客体性叙事相结合的双重叙事范式,并且戏剧中最后客体性叙事占据着重要的叙事位置。剧中的科学家试图通过各种科学实验将现实的一切物(客体)变成自己的他者,为自己所用,然而剧中的机器人却力图将自己从他者的地位提升到主宰者的地位,将客体变为主体,戏剧的最后结局证明机器人成功了。机器人从原来不具有感情的物发展成为具有人的情感和思想,从被人制造的一种物品变成世界的主人,他们不仅控制了整个世界,而且还将人类挤出了属于自己的空间。整个叙事采用假定性的艺术方法,用物的自由发展法则叙述着自己的故事。戏剧中"物"的出现是剧作家对现实的一种主观感受,但恰佩克却让我们形象地认识了"物"怎样逐渐异化人的过程。

 在西方现代戏剧中,"物"在一些戏剧中不再仅仅是一种具体的物质或"客观对应物",而是一种物化的环境,是制约和影响人的社会环境和社会发展趋势。俄国戏剧家契诃夫的《樱桃园》(1904)给观众再现了一个贵族世家衰败的过程,戏剧从女地主郎涅夫斯卡雅回到樱桃园开始到观众听到樱桃园的樱桃树被砍伐的斧头声音结束,一个贵族世家就这样无声无息败落了。可是,我们从始至终没有看见戏剧人物之间有什么激烈的矛盾冲突,甚至在戏

剧中我们找不到一个对立面的人物,就连樱桃园的买主罗巴辛为了能使郎涅夫斯卡雅摆脱困境不断出谋划策,摆出一副对主人忠心耿耿的样子。樱桃园的衰败并不是某一个恶人用阴谋诡计、巧取豪夺的方法造成的,而是一种无法阻挡的社会发展趋势,是一种贵族注定要走向衰落的历史命运。虽然在这部戏剧中剧作家契诃夫遵循的是现实主义创作原则,其戏剧的主导思想是建立在现实的基础之上,但是在戏剧里社会的发展趋势和错综复杂的人际关系作为一种物化的环境在影响着人们的命运。"物"的力量对人的作用已经显露出来,这种"物"化的环境是潜在的、无法抗拒的。尽管戏剧中的环境对人来说是看不见、摸不着的,但你能时时感受到它的存在,并在暗暗地起着作用,最终决定着人们的命运。物化的环境作为一种人际关系和社会发展趋势,已经成为伴随着人走向未来的他者,它不会为人的悲欢离合而消失,也不会为人的喜怒哀乐而改变,它是一种独立于人之外的存在。

物化的环境在存在主义哲学家萨特的戏剧中具有哲学意义,萨特始终认为存在先于本质,人在荒诞中存在,然后通过自由选择创造自己的本质。所谓"存在",在萨特戏剧中就是"境遇"或"环境",剧中人物就是在这事先设定的"境遇"或"环境"中遇到生存危机,他或苦闷、消沉,或进取、抗争,他按照自己的意志进行选择,最后以自己的方式解决危机。境遇或环境在萨特戏剧中具有重要的哲学意义,没有它,亦就无所谓创造和选择,也就没有萨特的戏剧,因此萨特的戏剧常被称为"境遇剧"或"环境戏剧"。萨特创作境遇剧的目的,就是试图展示当代人面临的问题和普遍的焦虑,召唤人们进行自由选择。在萨特的戏剧中剧作家的主体性叙事与客体性叙事常常混合在一起,一方面萨特通过环境的艰辛展示人们选择的艰难过程,另一方面表现人在环境的重压之下冲破环境的限制以争取自由的选择。剧作家萨特在许多戏剧中没有写过乐观明朗的戏剧场面,他的戏剧环境是沉重的、严峻的,通过境遇旨在揭示世界的荒诞、选择的艰难,以及异己的外部世界,通过异化的人际关系使剧中人物体验着无尽的焦虑和烦恼、绝望和恐惧。在萨特的戏剧《苍蝇》中,戏剧幕启,观众一下就被阿耳戈斯城的现状惊呆了:溅满血污的墙、成千上万的苍蝇、屠宰场的腥味、难当的酷热、杳无人迹的街道、令人心惊胆战的气氛以及人们的一筹莫展。虽然阿耳戈斯人知晓这一切的缘由,也知道这是因以往发生的伤风败俗的丑事而产生的,但是谁也不开口,他们都思绪厌烦,百无聊赖地等待着。环境作为一种异己的力量和异化的势力出现在戏剧中,它异化着人,压迫着人,但是剧中人物并不被物化的环境所压倒,萨特的剧中人物有一种强烈挣脱现实,不顾阻遏寻找精神出路的欲望,使观众感到无论剧中的环境如何恶劣、艰难,戏剧的基本主题仍然是主人公不甘命运的摆布而进行

不屈不挠的斗争。《苍蝇》中的俄瑞斯忒斯最初同样在环境、神威和折中哲学包围下感到绝望，然而他最后以自由的意志、独立的决断展开为父复仇的行动，并决定承受杀母行为的全部后果。

　　萨特戏剧中的背景大都呈现出一种混乱、恶心、有时令人毛骨悚然的氛围，充分显示人与环境的不可调和与不可融合的关系，如《禁闭》写了绝望的地狱与绝望的灵魂，《死无葬身之地》展现了令人恐惧的审讯环境与宁死不屈的游击队员，《肮脏的手》叙述了第二次世界大战前期错综复杂的斗争环境与个体的人在这个环境中被异化。因此在萨特戏剧中存在着两种矛盾着的基本因素：一定的境遇和在这境遇中的人。所谓"境遇"就是对自由选择的限定，它已经物化为一种与人对峙的力量；所谓境遇中的人是指对这种限定进行冲击、突破的人。在萨特戏剧中物化的环境与自由选择的人是两个矛盾着的叙事要素，一方面自由选择的人通过自己的行动在叙述着剧作家主体意识和人物的选择；而另一方面物化的环境则极力阻止这种选择，它的作用就是为了挫败人的选择而设定，是作为异己的力量而存在。萨特的戏剧环境是流动的，并始终伴随着人的选择，环境作为一种与人对立的异己力量有着自己的发展轨迹和线索，环境就是为了人的本质而设定的，只要人的选择不停顿，环境阻碍人的行为的事情就不会停顿。

　　西方现代戏剧在客体性叙事方面走过了一个隐性叙事到显性叙事的过程，即从隐性的象征体叙事和隐性的环境叙事，到显性的物（道具）的叙事和显性的环境叙事的过程。具体到戏剧中我们可以看到从梅特林克《闯入者》中虚拟化的死神和契诃夫《樱桃园》中物化的社会发展趋势，再到恰佩克《万能机器人》中冰冷的机器人世界和萨特戏剧中显性的物化环境。在这里客体性物质环境的叙事成为伴随着人们生存的一种氛围，一种不可或缺的东西，这种物化环境越来越成为与人对抗的异己力量而存在下去，并影响和决定着人的命运。如果说在恰佩克《万能机器人》中的机器人成为世界的统治者，人被这种异己的力量所消灭，物成为这个世界的主宰，那么这种"物"在荒诞派戏剧中所表现出对人的排他性、异化性被演绎得有过之而无不及。

　　在荒诞派戏剧中，尤奈斯库的戏剧呈现出大量人与物的冲突，这种"物"是以一种显性的、具有物化精神的道具出现在舞台上。尤奈斯库的《椅子》中摆满舞台的椅子，《新房客》中挤满楼房、街道、城市的家具，《责任的牺牲者》（1953）中堆积起来的杯子，《阿麦迪或脱身术》中不断膨胀的尸体，等等。在这里"物"充斥着人类生存的世界，它不再是易卜生《当我们死者醒来》中人物之间谈话时被提及的大理石雕像，不是梅特林克《闯入者》中具有隐形的超自然力量的死神，不是恰佩克《万能机器人》中具有造反意识的机器人，也不再

是萨特戏剧中物化的环境,而是随时随地都在挤压着人的"物",这种"物"具有自己鲜明的特点。首先,它具有扩张性。这种"物"你无法忽视它,它就在你身边,以数量的优势,压倒性的态势将人挤出生存的空间。其次,它具有客体的独立性。它以自己的行为方式进行运动,它的行为构成了独立叙事范式;"物"不再依附于人而构成独立的叙事意义,这种"物"在整个戏剧叙事中起着非常重要的作用,是作为戏剧叙事的重要一方,从始至终配合着剧作家的主体性叙事。最后,它还具有不可知性,因为人们不知道"物"从何方而来,向何处发展。

1957年由尤奈斯库创作,罗伯特·波斯戴克导演的《新房客》在法国"今日剧场"上演,戏剧讲述了一位房客乔迁新居,带来无数家具的故事。戏剧一开始舞台提示写道:"一间没有任何家具的空房间。房间深处的底墙中间,一扇窗户敞开着。左右两侧各有一扇双扉门。周墙明亮。"①这是一间宽敞明亮的、没有任何家具的房间,但是随着新房客到来,房间发生了巨大的变化。大量的家具蜂拥而至,搬夫甲和搬夫乙在房客的指挥下一件一件地往房间搬运着家具;花瓶、小凳、手提箱、圆桌、碗橱、大立柜等由小到大、源源不断地搬到这个空荡荡的房间里来,房客被家具完全淹没了,就像舞台指示中写道:"这些家具把先生周围的空间越收越紧。现在表演是在无言中进行,绝对的寂静。外边的嘈杂声和女门房的说话声逐渐减弱,以至完全消逝。……由家具构成的圈子不断逼近他。"②"一些大木板从天花板降到舞台前沿,完全遮住了观众的视线,形成高高的围墙,把先生关在里面。还可以有一两块降到了舞台上,落在其他家具中间。或者是一些大木桶。这样,新房客完全与世隔绝了。"③戏剧中的家具占据了所有的生存空间,人在物化的家具之中寸步难行,最终主人公在家具中被包围、被淹没、被吞噬,使人在这样的生存状态中丧失了话语权、生存权,完全被物化的家具虚无化了。《新房客》同《椅子》《阿麦迪或脱身术》一样,尤奈斯库将物对人挤压的感受用艺术的方法传递给观众。这种"物"在数量上占有绝对的优势,并形成扩张的发展态势挤占着人们的生存空间,正如剧中的新房客在询问搬夫关于家具的情况,搬夫回答道:"楼梯上全满了。人家都不能上下楼了。""院子里也是,满了。街上也是。""您家具可真多呀! 您把全国都塞满了。"地铁不通了,"塞纳河不流了。也被

① 〔法〕尤奈斯库:《新房客》,谭立德、杨志棠译,见《外国现代派作品选》(第三册·上),上海文艺出版社,1984年,第112页。
② 同上书,第133页。
③ 同上书,第136页。

堵住了，没有水了。"①"物"的数量压倒了人的精神，使人对外界的认识和作用发生了变化，最终人只能龟缩在"物"的世界之中。正像尤奈斯库在《起点》中写道："一道帷幕——一堵不可逾越的墙横在我和世界之间，横在我和我自己之间，物质充塞每个角落，占据一切空间，它的势力扼杀一切自己，地平线包抄过来，人间变成一个令人窒息的地牢。"②人就是处在这样的物化环境之中，这种物已经威胁到人的生存，成为控制人和世界的主宰者。

"物"原本是没有生命的，只有当人的意识指向他们时，才使得他们获得了生命和意识，最后走向独立的叙事。马利涅蒂（1876—1944）的《他们来了》是一部"物"的客体性叙事的戏剧。在这部戏剧中总管出现在舞台上共说了四句台词，随后出现了四个戏剧场景，而戏剧大部分篇幅主要表现了舞台上摆放的家具在管家的要求下进行的各种阵式的排列组合，但是随着戏剧的即将结束仿佛房间中的这些家具都有了灵性、充满了生命。

马利涅蒂的《他们来了》一开始就为观众交代在一个豪华的客厅里，靠左边的墙壁摆放着一张巨大的长方形桌子，而右边墙壁"摆着一张异常大的安乐椅，安乐椅的两边，一字儿摆开八张座椅，左边四张，右边四张"③。当总管对仆人说："他们来了。赶紧准备。"④原来客厅中家具摆放的秩序被打破，"仆人们忙乱起来，把八张座椅围绕安乐椅摆成马蹄形，安乐椅和长方形桌子仍在原处不动。"⑤安乐椅在家具中具有特殊的地位，其他座椅都要围绕着安乐椅排列。当总管再次对仆人说："新的命令。他们非常困乏。……赶紧准备一批枕头、凳子……"⑥仆人们又忙碌起来，"他们把安乐椅搬到客厅正中，在安乐椅的两边，各摆四张座椅，椅背朝着安乐椅。安乐椅和每张座椅上，放着一个枕头；安乐椅和每张座椅前面，放着一张凳子。"⑦当总管又说："新的命令。他们肚子饿了。准备开饭。"⑧这些家具又开始新的排列组合，但是无论怎样编排，戏剧中的长方形桌子和安乐椅都放在突出的位置，"仆人们把

① 尤奈斯库：《新房客》，谭立德、杨志棠译，见《外国现代派作品选》（第三册·上），上海文艺出版社，1984年，第135页。
② 尤奈斯库：《起点》，屠珍、梅邵武译，《外国文艺》，1979年第3期，第221页。
③ 〔意〕马利涅蒂：《他们来了》，见《西方现代戏剧流派作品选·荒诞派戏剧及其他》（第5卷），中国戏剧出版社，2005年，第221页。
④ 同上。
⑤ 同上。
⑥ 同上。
⑦ 同上。
⑧ 同上书，第222页。

长方形桌子抬到客厅正中,围绕桌子摆好八张座椅,安乐椅摆在上座,匆匆下。"①这部戏剧随着仆人对家具的摆放逐渐使观众慢慢觉察到在这些家具中也产生了等级、秩序和地位的差异,在舞台上这些符号性的道具仿佛充满着灵性和生命,充满着神秘的活力。马利涅蒂在这部戏剧的说明中说:"在《他们来了》一剧中,我试图创造一种富有生命的物体的合成。一切感觉敏锐和富于想象力的人,自然都已不止一次地发现,在没有人的屋子里,那些桌椅,尤其是安乐椅和座椅,呈现出给人以深刻印象的态势,充满神秘的启示。"②当戏剧结束时家具重新放回原来的位置,这时"一盏瞧不见的聚光灯,把安乐椅和八张座椅的影子照射在地板上。随着聚光灯的移动,这些影子也分明变得越来越长,朝着通向花园的门移动"③。剧作家通过戏剧《他们来了》告诉我们,"物"原本是没有生命的,只是通过我们的意识指向它们,最终这些"物"才被唤醒,成为一种独立的叙事物。戏剧的最后安乐椅等家具已经被人的主体意识所唤醒,当这些物被主体意识激活之后,它们就具有独立的意识和能力,就要走出房门走向花园,走到外面的世界中去。马利涅蒂认为被人合成的"物"是有生命的:"我正是以这一观察为基础,创造我的这一合成。巨大的安乐椅和八张座椅,为着迎接所等待的客人们,不断地变换它们的位置,渐渐地具有了一种奇特的、幻觉般的生命,最终,随着它们影子的拉长,朝着门口移动,观众应该感觉,座椅果真具有了生命,它们自个儿移动,走出门去。"④

西方现代戏剧的主体性叙事与客体性叙事使戏剧的叙事具有很强的非理性、不确定性和主观意象色彩。剧作家在创作戏剧时不是以"摹仿说"为原则,而是按照主观感受真实性原则来进行戏剧创作。无论梅特林克的象征主义戏剧、恰佩克的表现主义戏剧、萨特的存在主义戏剧,还是尤奈斯库的荒诞派戏剧、马利涅蒂的未来主义戏剧,都是剧作家个人主观感受与体验的结果,具有强烈的主体意识,因此这种主体性叙事带有很大的抽象性、思辨性、非理性。同样"物"的客体性叙事也具有不确定性,因为它是带着异质的性质进入人们的生活中来的,而不是按照现实生活逻辑来进行的,因此"物"的叙事是非常规的,也同样具有强烈的非理性。物没有历史、没有履历,不知从何而来,也不知向何处去,它有自身的叙事方式,具有相对的独立性,所以观众

① 马利涅蒂:《他们来了》,见《西方现代戏剧流派作品选·荒诞派戏剧及其他》(第5卷),中国戏剧出版社,2005年,第221页。
② 同上书,第222页。
③ 同上。
④ 同上书,第223页。

按照生活常规来思考它们是有一定的困难和障碍的,因为剧作家已经将其陌生化、寓意化、哲理化处理了。

第五节 整一性与碎片性叙事

亚理斯多德在《诗学》第 8 章中说:

> 在诗里,正如在别的摹仿艺术里一样,一件作品只摹仿一个对象;情节既然是行动的摹仿,它所摹仿的就只限于一个完整的行动,里面的事件要有紧密的组织,任何部分一经移动或删削,就会使整体松动脱节。要是某一部分可有可无,并不引起显著的差异,那就不是整体中的有机部分。①

亚理斯多德从有机整体论的思想阐明了戏剧是一个有机整体,并突出了传统戏剧的基本性质和特征,其一,戏剧是一个有机的整体,戏剧中各个部分的位置不能互换和挪动,任何可以互换的都不是有机整体的一部分。其二,戏剧在叙事形态上是完整的,有头、有身、有尾,戏剧矛盾的发展存在因果关系,叙事的过程是一个从头到尾的发展态势。其三,戏剧在摹仿时只限于一个对象的一个完整的行动。从西方戏剧理论的发展来看,戏剧有机整体论是传统戏剧赖以生存的条件,这不仅符合事物矛盾发展规律,同时也与摹仿原则和叙事要求是一致的。戏剧是一个有机整体的原则从古希腊开始一直影响西方戏剧达两千多年之久,但是随着西方戏剧进入现代,这种戏剧观念受到严重的挑战。

西方现代戏剧在表现剧作家哲理思辨时常常采用两种叙事形态,一种是充满理性色彩的哲理性戏剧,这是在理性的关照下剧作家对外部世界的哲理性沉思,将戏剧中所发生的一切上升到哲理的高度来认识;另一种是充满着非理性的哲理剧,剧作家将自己的主观体验和非理性的意识活动作为戏剧的主要表现内容,作为剧作家主观感受现实的舞台化,因此这种戏剧在西方现代戏剧中占有绝对的数量。这种非理性的哲理剧突出强调人的无意识状态,以此表现人物瞬间的、无序的、琐碎的无意识活动,剧作家往往直喻地将碎片式的戏剧观念、碎片式的戏剧语言、碎片式的舞台形象、碎片式的故事情节呈现在舞台上,以消解戏剧是一个有机整体的思想,解构戏剧是对一个严肃、完

① 亚理斯多德:《诗学》,罗念生译,上海世纪出版集团,2006 年,第 37 页。

整、有一定长度行动的摹仿的艺术原则。

弗吉尼亚·沃尔芙曾经说：

> 你们不妨观察一下一个普通人在日常生活中的思想。人的头脑每天都在接受着无数的印象——琐碎的、怪诞的、稍纵即逝的、或者深刻尖锐的印象。这些印象来自四面八方，组成了无数颗微粒像阵雨般不断地向你扑来，它们构成了我们星期一或星期二这样的日常生活……小说家的任务不就是表现这种多变的、难以探知的、模糊不清的精神活动吗？①

在现代日常生活中，人们的知觉每时每刻都在接受各种信息，有些信息是不经意的、杂乱的、琐碎的，它经常在意识的流动中出现，在无意识中徘徊，而在戏剧中主要是通过人物的语言表现出来，譬如：俄国剧作家契诃夫的戏剧语言最早表现出游离戏剧主题的现象，这在《三姊妹》(1900)中是比较突出的，正如聂米罗维奇-丹钦柯(1858—1943)在为艾费罗斯的《艺术剧院排演的〈三姊妹〉》一书所写的序言中说：

> 以前在任何一个剧本中，甚至在任何一篇小说作品中，契诃夫都从来没有像在《三姊妹》中那样自由地发挥了他新的安排结构的手法。我指的是那种许多段个别的对白几乎是机械地联系在一起的手法。看起来它们之间并没有任何有机的联系，仿佛去掉了其中的任何一段，都不会有损于剧情。大家正谈劳动，忽然间掉过头来谈到了明矾的生发功效，谈到了新的炮兵连长，讲到了他的妻子和孩子，讲到医生的贪酒，讲到去年这一天的天气。以后，他们又谈到一个女人到电报局来却不知道她要打电报给他的那个人的地址，伊里娜梳了一个新发式变得有点象男孩，到夏天还要整整五个月，医生一直还没有付房租，纸牌卦没有通，因为翻出来的是杰克，切哈特马是葱烤羊肉，而切列木沙是一种汤。还有，莫斯科不是有一个，而是有两个大学的争论等等。整个剧情就这样充满着这些仿佛毫无含意的对白，它们不太触犯任何人，也不太激动任何人，可是毫无疑问，它们是取自生活而通过作者的艺术气质的，而且不用说，是由某种一贯的情绪、一贯的理想把它们深刻地联系在一起的。②

① 转引自汪义群主编：《西方现代戏剧流派作品选·表现主义》（第3卷），中国戏剧出版社，2005年，第5页。
② 徐祖武、冉国选主编：《契诃夫研究》，河南大学出版社，1987年，第231页。

琐碎的、毫无联系的谈话主题用契诃夫戏剧生活化的美学思想联系在一起。一般情况下戏剧界并不把契诃夫划入现代主义戏剧作家的行列,但是他的戏剧语言游离戏剧主题的现象同西方现代主义戏剧起到了遥相呼应的作用。剧作家契诃夫完全是从戏剧生活化的观念出发将琐碎的、偶然的、松散的、无聊的、单调的生活现象联系起来,将有意无意发生的生活小事不加雕琢地呈现在舞台上。契诃夫戏剧处在世纪之交,这种机械的、不连贯的、非理性的对话现象已经开始动摇西方传统戏剧有机整体的叙事原则,因为在契诃夫的戏剧中有些部分似乎变得可有可无、无关紧要,使原来貌似铁板一块的戏剧整体构架显示出松动的迹象。尽管西方现代主义戏剧与契诃夫的戏剧在戏剧的叙事观念上并没有直接的联系,而且在许多地方存在着较大的差异性,但是西方现代戏剧那种碎片式的叙事现象的确与契诃夫的戏剧有许多相似之处,并且已经开始脱离理性的运转轨道,向非理性方向滑动。

西方现代戏剧在碎片式叙事的道路上走过了一条由情节片断式到人物语言碎片式的叙事道路,在这方面斯特林堡是一个先行者。由于斯特林堡深受西方现代哲学思潮的影响,比较早地表现出戏剧情节不连贯性的特点,这种不连贯的原因产生于剧作家没有将所创作的戏剧作为一种完整的行动来看待。斯特林堡《一出梦的戏剧》是由一些不连贯的戏剧片断所组成,甚至有些情节之间是没有必然的联系,仅仅是一些片断。整个戏剧不含有戏剧矛盾的发生、发展、高潮、结尾,有一些片断是没有前因后果的,戏剧场面之间没有必然的联系,戏剧场景的转换没有明显的过渡,犹如梦境一样变化不定,因此如果我们把有些戏剧场面去掉也不会影响整个戏剧效果。斯特林堡除了《一出梦的戏剧》之外,《鬼魂奏鸣曲》也是这样,各个场景之间不存在必然的联系,这些戏剧不可避免地动摇了西方传统戏剧有机整体的叙事原则,这也是斯特林堡在彻底摆脱自然主义倾向之后所进行的一场大胆的戏剧形式的革新和试验。"为戏剧艺术设立规则是不可能的,这就是现代。这是奥格斯特·斯特林堡40年写作生涯中所用的不同术语,并在不同语境中多次重复的观点。他以不断探索的特点,采用新形式以满足时代意识的变化要求,用独特的个人视野来观察一切。"[①]

在《一出梦的戏剧》《鬼魂奏鸣曲》中叙事的碎片式不仅仅影响着戏剧结构而且也影响着人物性格,因为在斯特林堡的眼睛里,人物性格在这种氛围中是无法形成的。他曾经说:

[①] Frederick J. Marker and Lise-Lone Marker, *A History of Scandinavian Theatre*, New York: Cambridge University Press, 2006, p.193.

> 人是不能够被划分类型的,那是我不给人归类的原因,因为每一个人并非如人们所认为的那样有一种固定不变的人物性格。每当我在研究一个人的时候,总会发现我所研究的这个人精神世界的结果是混乱的,所以如果真的把人的灵魂中永无停止的运动仔细记录下来就会知道,人们的思想和行为是不一致的。如果每天将他们表达的观点、固定的思想以及转瞬即逝的思想记录下来,我们发现这是一个大杂烩,而不是应得的"性格",每件事情都是以不重要、不合逻辑、即兴创造的形式出现的。①

斯特林堡对人物和戏剧结构的处理开西方现代戏剧之先河,这种戏剧叙事方法直接或间接地影响着后来的西方现代戏剧的叙事风格,尤其是后来的荒诞派戏剧。

在一些荒诞派戏剧中,戏剧语言在人物之间的交流中不再集中围绕着一个统一的主题来进行,语言不再沿着传统戏剧的线性的、流畅的叙事方向向前运动,而是剧中每个人都有不同的思维路线,语言则随着人物思维的流动呈碎片状,任其随意飘荡。荒诞派戏剧的戏剧语言表现出明显的去中心化、无主题化的艺术特征;人物的所思所想与人物语言不再有中心,传统戏剧中人与语言所具有的内在一致性不复存在,语言的发出与发出语言的主体形成脱节现象。譬如:《等待戈多》《啊,美好的日子!》《秃头歌女》《动物园的故事》(1959)、《美国梦》(1961)等。

美国荒诞派戏剧作家阿尔比从《动物园的故事》到《美国梦》在叙事上发生了比较大的变化。1959年的《动物园的故事》,戏剧已经没有引领整个故事的中心事件,戏剧主人公之间没有一个共同的话题,人与戏剧语言有一种若即若离的脱节感。在这部戏剧开始时流浪汉杰利与中产阶级的彼得在公园相遇,杰利仿佛找到了谈话的对象,他竭力想在与彼得的交谈中找到一个共同的话题。戏剧中杰利一直处于积极主动的态势,谈家庭、聊子女、说个人,甚至谈论着自己的艳遇与无聊的人生感受。然而彼得却一直竭力想摆脱杰利的纠缠和被动尴尬的处境,但他的努力没有产生任何效果,为了维护自己中产阶级的面子,彼得只能暂时维持着两个人的现状和平衡关系。戏剧中许多时候都是杰利的独白,正如戴维·克拉斯纳所说,《动物园的故事》"这部

① August Strindberg, *Character a Role?*, in *Strindberg's Selected Essays*, ed. and trans. by Michael Robinson, New York: Cambridge University Press, 1996, p.112.

戏剧的特点是运用了加长式独白"①。在《动物园的故事》中没有统一的话题,人物之间东拉西扯、没话找话,每个人都是围绕着个人的话语主题进行无意识的独白。在这部戏剧中语言表现出无逻辑性,矛盾冲突无连贯性的状态,尽管戏剧没有一个统一的话题,但观众还是可以透过两个人物的对话隐隐约约找到他们思维的运动路线。但是在1961年阿尔比的《美国梦》中戏剧的非理性现象表现得更加明显,戏剧中人物的对话已经不能够拼贴连贯在一起。这部戏剧一开始描述剧中人"妈妈"为自己买了一顶别人告诉她是"可爱的米色小帽",可是妇女俱乐部主任却告诉她这是不是一顶麦秸颜色的帽子还无法确定,这使得妈妈对自己帽子的颜色孰对孰错而深感困惑。接着妈妈与爸爸谈论着修理马桶的事情,这时姥姥抱着纸盒子从房间走了出来,人们的话题又转向纸盒子。妈妈同姥姥有矛盾,妈妈想将姥姥送进养老院,但是当妈妈和爸爸准备为姥姥收拾东西时怎么都找不到姥姥的房间。这时家里来了一个自称是妇女俱乐部的主任,她告诉妈妈她买了一顶奶油色的帽子,但是妇女俱乐部主任为什么来这里连她自己和其他人都搞不清楚。她恳请姥姥告诉她原因:"一定请你告诉我,他们为什么叫我们来,请我们来。我哀求你!"②后来家里又来了一个小伙子,他说他是来找工作的,姥姥怀疑他是受妈妈的指使来将自己送到养老院的,可是小伙子最终也不知道自己为什么来这里。正如马丁·艾斯林在《荒诞派戏剧》中指出:"在这个世界里人永远是个局外人,禁锢在主观的境域之中,无法与外界进行沟通。"③从《动物园的故事》到《美国梦》,阿尔比没有写过一部叙事主题集中统一的戏剧,戏剧中也没有一个统一的戏剧语言意群,尤其是在《美国梦》中观众可以去掉任何一部分都不会影响戏剧继续演下去,因为这部戏剧每一个部分的语言意群同其他部分的意群都没有必然的联系,多处部分是松动的、可有可无的,整个戏剧不能形成一个有机整体,戏剧也不存在能够推动整个戏剧各个要素向前发展的核心力量;虽然戏剧中的人物忙忙碌碌,人物之间喋喋不休,但是戏剧没有发生任何质的变化。正如马丁·艾斯林说:

> 《美国梦》与尤奈斯库的戏剧在灵活运用经过合成的陈词套语方面是相似的,但是阿尔比戏剧中这些陈旧套语的基调却是委婉而天真无邪

① David Krasner, *American Drama 1945-2000: An Introduction*, Malden, MA: Oxford: Blackwell Publishing Ltd., 2006, p.69.
② 〔美〕阿尔比:《美国梦》,见汪义群主编:《西方现代戏剧流派作品选·荒诞派戏剧及其他》,中国戏剧出版社,2005年,第638页。
③ Martin Esslin, *The Theater of the Absurd*, New York: Overlook Press, 1973, p.267.

的,这显然是一种典型的美国风格,犹如尤奈斯库的戏剧语言是典型的法国风格一样。在那些产生于广告语言与家庭杂志的甜言蜜语的单纯快乐之中却蕴含着最不讨人喜欢的真实性。①

阿尔比的《美国梦》以荒诞的叙事风格、松散的戏剧语言、无中心的主题思想对美国社会以及几代美国人所追求的美国之梦提出质疑,运用这种荒诞的叙事形式表现了剧作家对现实的思考。正如戴维·克拉斯纳曾在自己的著作中谈到美国荒诞派戏剧作家同欧洲荒诞派戏剧作家的区别时说道:"尽管每一个剧作家都具有独特性,许多人都强调不可理解、非理性和舞台格局的倾斜,这包括许多欧洲荒诞派戏剧作家,例如:萨缪尔·贝克特、让·热内、弗里德里希·迪伦马特和尤金·尤奈斯库,而美国戏剧家则将荒诞转向了政治话题。"②

在20世纪上半期,思想激进的意大利未来主义戏剧理论的出现是西方资本主义经济高速发展的产物。未来主义是反传统的,它要摧毁一切艺术法则,这其中包括戏剧的有机整体原则,这些思想不能不影响到西方现代戏剧的创作。正如马利涅蒂在《未来主义戏剧宣言》(1915)中声称:

> 我们不可不作一场或二场就完,或两三分钟就完的剧,以代千篇一律的喜剧,或非演两三个钟头不完的悲剧,或最后热闹地叫嚷一阵然后闭幕的笑剧。我们要把历来的演剧术之根本的时间、场所、行为的三一如法打破,欲矫正那种从心理之经过直到总末的长剧的缓慢,而仅把剧的时间,晒曝到观客跟前。③

未来主义者企图在摧毁一切传统的废墟上建构一种适合他们目的的艺术形态,就像马利涅蒂在他的剧作《他们来了》剧作说明中所说的:"我试图制造一种富有生命的合成。"《他们来了》就是几个片断所组成,通过椅子家具的变化表现出一个等级森严的社会秩序。具有颠覆意味的未来主义戏剧成为后来荒诞派戏剧等反传统、反戏剧的先驱,同时它的许多艺术特性也为20世纪意大利现代戏剧提供了产生的土壤和营养。

在20世纪意大利戏剧发展史上,戏剧家达里奥·福的戏剧在颠覆传统,消

① Martin Esslin, *The Theater of the Absurd*, NewYork: Overlook Press, 1973, p. 268.
② David Krasner, *American Drama 1945-2000: An Introduction*, Malden, MA; Oxford: Blackwell Publishing Ltd., 2006, p. 64.
③ 转引自赵乐甡、车成安、王林主编:《西方现代派文学与艺术》,时代文艺出版社,1987年,第159页。

解权威方面比任何人都走得更远、更彻底,尤其是他的《高举旗帜和中小玩偶的大哑剧》(1968)不仅消解了权威,消解了戏剧有机整体原则,而且也消解了人物的整一性。在这部戏剧中没有主角和配角之分,也没有贯穿始终的人物形象,整个戏剧犹如一个水果拼盘,将不同的人物和场面压缩在一起,戏剧情节凌乱繁杂,观众从戏剧的表面无法判断其意义。《高举旗帜和中小玩偶的大哑剧》第一幕表现的是造反者们将出场的大玩偶团团围住,在打斗的过程中大玩偶腹中生出了资产阶级、将军、主教、王后、王子、国王、侍臣等人,这些人物出现后在舞台上做着各种无聊的动作,聊着各种各样毫无关联的话题。但是到了第二幕中人物却换成另外一群人,即教授、女护士、体检者、小姐、舞蹈教师、小伙子、卷发女郎等。第一幕和第二幕是两部分人马,戏剧没有一个统一的话题,戏剧人物的语言在许多地方颠三倒四、乱七八糟,正如第二幕舞台指示中写道:

(一些戴着面具的人物跳着慢步舞,叹息着从背景处上场,他们拙劣地演奏着竖琴和吉他,喷撒着香水、空气清新剂和杀虫剂,双脚拖着地面旋转着进行,轮流着软绵绵而又饱含激情地说着话。)

无论干与湿,都能使你的秀发柔软而有弹力……不带油质的定发胶……能够杀死各种害虫……只须花少许钱,便可使您的皮肤变得柔嫩……适合您的油质皮肤的高档内衣……解除眼睛疲劳……使您的屁股得到休息……不留半点痕迹……浸泡衣服时……请你用尿酸……我爱你!专为恋爱者准备的简装空气清新剂……薄而透明的服装……这样,上帝可以清楚地看到你!……零售糖果……你别作假证……使您胃口好,可以分期付款。我爱你!便宜卖了……全是肉,不带肥油……二人的亲密世界……刷两下……也可以沾水……带汽的……具有悠久历史的健康食品……防蛀虫色拉酱……是家庭作坊生产的……父母的福音……低泡沫……意大利首创!大自然的精华……用于更年期……纯正的羊毛……不要私通……玩彩票吧……它可以使你坚挺!空手结婚吧……不需要乳罩……上夜校……没有心胸的男人……有营养……又光滑……全自己干!不油腻……很开心……请您购买……电车上也用……不要打别人女人的主意……内装三公开……质量有保证……多转三圈……穿上此上衣……,寒冬也温暖……舒适方便……阴雨天自动洗涤……不要做不纯洁的事……恰到火候……适用于所有的轮子。……①

① 〔意〕达里奥·福:《高举旗帜和中小玩偶的大哑剧》,见《一个无政府主义的意外死亡》(达里奥·福戏剧作品集),译林出版社,1998年,第413页。

达里奥·福在这部戏剧中所使用的戏剧语言变得毫无意义,使戏剧的意义呈现出支离破碎的状况,这也让观众在探寻戏剧意义时感到无迹可寻,抓不住作者的真实意图。

达里奥·福有一些戏剧是没有中心的,有的戏剧是多个故事组合而成,譬如《滑稽神秘剧》(1969)。《滑稽神秘剧》这部戏剧仅仅有一个统一的戏剧题目,但其内容庞杂不同、形式多样,没有一个统一的内容,我们从戏剧的小标题就能够清晰地看出来,譬如:"序幕""滥杀无辜""瞎子和瘸子的寓意剧""迦拿的婚礼""游吟诗人的身世""土包子的来历""拉撒路的复活""博尼法乔八世""疯子与死者""玛利亚得知噩耗""十字架下的疯子""十字下面的玛利亚"。全剧共由12个故事组成,在这部戏剧中有一些故事根本就没有内在联系,虽然也有个别戏剧存有一定的关系,但是由于故事与故事之间只存在一种松散的关系,因而不能形成一个完整的有机整体的叙事形态,仅仅是一种局部的片断联系。

第六节 意识流叙事与无意识叙事

西方戏剧运用意识或无意识流动的叙事范式出现于20世纪,这种叙事范式和方法最早形成可追溯到西方意识流小说。意识流小说主要是通过发散式的思维方式,将意识和无意识自由流动的状态记录下来,并促使这种叙事范式成为故事向前发展运动的动力和导向。意识流文学的思想基础是威廉·詹姆士的意识流理论、弗洛伊德的无意识理论和柏格森的直觉主义等,它用自由联想、内心独白或时序颠倒的方法来表达人们转瞬即逝的心理活动,因此推动意识流文学的故事情节发展的动力不再是人物性格之间的碰撞,而是人的意识和无意识的自由流动。意识流戏剧作为西方现代戏剧的品种之一,其叙事形态形成得比较晚,直到20世纪后半叶才开始出现在西方戏剧舞台上,并形成一种独特的叙事现象。

意识流戏剧顾名思义是运用意识的自由流动来作为戏剧叙事的基础,但在意识流戏剧中我们可根据意识流动的内容情况将其分为两大类,一种是意识流叙事,另一种是无意识叙事。在意识流叙事中剧作家具有比较强的理性思维,尽管意识在自由流动,但基本上是在理性的框架之内进行,整个意识流动并没有超出理性控制的范围之内;而无意识叙事其内容完全是在非理性的精神状况下进行的,思维不清、语言模糊,无法表达人物的清晰意图,其叙事不具有清晰性。在西方戏剧中运用意识自由流动来叙述人物内心活动的方法早已有之,从20世纪上半期一些戏剧家就开始在戏剧中局部运用这种发

散式的思维方式来表现人物瞬息万变的内心世界,如凯泽的《从清晨到午夜》、尤金·奥尼尔的《琼斯皇》、贝克特的《啊,美好的日子!》、黛安·凯芙的《崩溃》等。如《从清晨到午夜》第 3 场中当出纳员偷窃银行 6 万马克打算与阔太太一起潜逃被拒绝之后,内心一片空虚。偷钱的精神支撑消失了,何去何从心中一片茫然。当出纳员来到积雪很深的原野上时,有一个比较长的内心独白,整个心理活动完全按照意识自由流动的方式进行,这场戏剧表现了出纳员此时此刻复杂惊恐的内心世界。从这些戏剧运用的方法和规模来看,无论是凯泽的戏剧,还是奥尼尔的戏剧都还不能算作意识流戏剧,因为这些戏剧仅仅是在局部场次中运用了意识流的表现手法,并非全部戏剧。

西方戏剧来到 20 世纪末期,意识流戏剧有着不俗的表现,美国戏剧作家波拉·沃格尔的《我是怎样学会开车的》(1997),一反传统的叙事方法,打破了线性叙事的模式,整个戏剧将叙述的故事用一种无序的、内心独白的、回忆的方式表现出来,成为典型的意识流戏剧。这部戏剧曾于 1998 年获得美国普利策最佳作品奖而引起戏剧界的轰动和关注,《我是怎样学会开车的》完全突破了美国传统戏剧和现代戏剧的叙事主题和叙事模式,将未成年人的性教育以及性犯罪问题搬上舞台,描写了主人公丽尔·碧特从童年时候开始与姨夫佩克之间畸形的两性关系;尤其是戏剧打破了西方传统戏剧和现代戏剧的叙事模式,运用一种片断式的、意识自由流动的叙事模式进行创作。戏剧淡化了矛盾冲突,推动戏剧的发展不再像传统戏剧和现代戏剧那样是人物性格和思想观念的碰撞,而是主人公自由流动的意识以及片断式的回忆。《我是怎样学会开车的》整个戏剧是丽尔·碧特对自己从童年到青年的人生经历的回忆和总结,完全采用意识流的表现方法,回忆了她童年时的人生经历。这部戏剧的故事情节表现出一种既贴近现实,又游离现实的特点,戏剧情节的发展不是按照传统美国写实性家庭剧的叙事模式来处理故事情节以及时空变化,而是具有很大的跳跃性和流动性,犹如意识流小说。

《我是怎样学会开车的》叙述了丽尔·碧特与姨夫佩克之间一段畸形的情感经历,它在时间上并不是按照故事情节的发展顺序进行的,具有很大的随意性和不确定性。这部戏剧大致分为 19 个片断,丽尔·碧特回忆了自己与佩克从 11 岁到 18 岁这段时间所发生的故事。从故事顺序来看《我是怎样学会开车的》大致是这样安排 19 个生活片断:①丽尔·碧特与佩克在马里兰州的农场停车场,②家人对性的认识,③全家聚会,④1970 年与佩克决裂之后的回忆,⑤1968 年他们在东海岸的一个餐馆里,⑥母亲对女性饮酒的忠告,⑦家庭聚会时对性行为的评说,⑧1979 年丽尔·碧特在长途汽车上与一位高中男生的艳遇,⑨外婆与母亲关于性行为后果的评说,⑩1967 年丽尔·

碧特在贝尔特斯威尔农场的停车场学开车,⑪1966年丽尔·碧特在学校遭到同学对其生理发育的戏弄,⑫1965年丽尔·碧特与佩克在地下室谈论为《花花公子》杂志的摄影撰稿问题,⑬玛丽姨妈对丽尔·碧特与佩克之间关系的看法,⑭1964年圣诞节,⑮1969年在丽尔·碧特将近18岁生日前佩克对丽尔·碧特的情感表白,⑯两人决裂之后的丽尔·碧特,⑰1962年母亲曾告诫丽尔·碧特在与佩克学开车时要注意两个人之间的关系,⑱1962年在卡洛里那的小路上第一次跟着佩克学驾驶,这也是他们之间情感变化的开始;⑲丽尔·碧特35岁时的回忆。从上述19个片断可以看到《我是怎样学会开车的》在时间上是没有规律可循的,最早的时间可追溯到1962年丽尔·碧特跟着佩克第一次学开车,最晚可以到1979年丽尔·碧特28岁时在长途公共汽车上与高中男生的艳遇,而整个戏剧则是丽尔·碧特在35岁时对往事的回忆。

　　从戏剧的内容来看故事情节具有很强的写实性,但是戏剧的整个发展过程完全按照丽尔·碧特的意识流动来表现,这种叙事模式不再是按照线性叙事从头到尾进行的,而是发散式的、随意性的、无规律的。一会儿是1970年,一会儿是1968年;一会儿是1979年,一会儿是1967年。叙事模式呈现出跳跃式的特点。尽管戏剧在时间上没有规律可循,但从戏剧内容上来讲则从各种不同的角度、场景表现了丽尔·碧特与佩克畸形的、乱伦的情感纠葛。"作品的叙述从这条主导线索向外蔓延放射,把对过去的回忆、对现实的反应、对未来的幻想、对美的向往、对丑的厌恶等等思绪交织在一起,然后再回到主导线索上进一步向纵深发展,在貌似混乱的流动中能够领会到作者苦心孤诣的安排。"①

　　《我是怎样学会开车的》存在着两个戏剧时空,一个是心理时空,另一个则是现实空间。这两种时空在戏剧中交替出现,使人感到戏剧中发生的一切具有极强的现实性,但同时又具有漂浮的感觉,带有很大的随意性。时间在作家手里就像一把扇子可以随时打开、合上,各种场景交织、穿插、汇集在一起,跟随着剧作家内心世界的意识自由流动。从整个戏剧发展来看故事是丽尔·碧特内心世界的一种折射,在时间上没有前后之分,故事的发生不是从1962年写起,故事开始之时丽尔·碧特与佩克之间的畸形的情爱关系早就已经发展了很长时间。戏剧中有多处是丽尔·碧特的内心活动,经常游离出故事情节之外,详尽细腻地表现了丽尔·碧特复杂的内心世界,而戏剧的走

① 张玲霞:《探骊寻珠——二十世纪外国文学名著导读》,清华大学出版社,2002年,第53页。

向完全按照丽尔·碧特的意识自由流动来处理。在故事的进展中丽尔·碧特会突然插进来介绍其他人的情况,而不是按照情节的发展顺序进行,仿佛在给观众讲故事。丽尔·碧特主导着整个戏剧发展进程,她的话语可以直接改变或者推动情节的发展,甚至改变戏剧的发展方向。有的时候戏剧就是丽尔·碧特的内心独白,譬如在这部戏剧一开始丽尔·碧特就说:"有时候,为了讲述一个秘密,你首先不得不先给大家上一堂课。在这个暖和的初夏夜晚,我们将开始今晚的课程。"[1]"现在是一九六九年。我已经很老了,满脑子愤世嫉俗的念头,而且老于世故。长话短说吧,我十七岁了,在这初夏的夜晚,和一个已婚男人一起把车停在一条黑暗的小路上。"[2]正是这段话引出了丽尔·碧特与佩克的故事;再譬如在第 3 片断的家庭聚会一节中她自言道:"在大多数的家庭里,人们相互称"'哥哥'、'妹妹'、'爸爸'。在我们家,如果我们把某个人叫做'大爸爸',这不是因为他长得高大。在我们家,人们习惯于以生殖器的特征来相互起小名。"[3]在叙事上丽尔·碧特经常用第一人称来叙事,主导着整个戏剧的发展。尽管戏剧是丽尔·碧特对往事的回忆,表达了她内心世界的所思所想,但戏剧中的每一个片断并非凭空瞎想,而是有现实作为基础的,在写实性情节和场面上与现实主义戏剧没有本质的区别。

由于戏剧突出丽尔·碧特内心世界的叙事,《我是怎样学会开车的》在戏剧时空转换和衔接方面是没有过渡的,当一件事情转换到另一件事情时戏剧没有任何交代,丽尔·碧特的母亲在戏剧中两次闪现在舞台上就没有任何衔接,完全根据丽尔·碧特回忆的需要来进行。譬如 1968 年丽尔·碧特与佩克在东海岸的一家餐馆里,这是丽尔·碧特正式取得驾照的日子,兴奋之中的佩克邀请丽尔·碧特来一杯鸡尾酒。这时戏剧闪现出母亲的形象,她告诫女儿在外应酬时应该注意自己的形象和安全:"一个女人也许可以喝得有那么一点点醉意,有点过度的兴奋,但是绝对不能把自己搞得邋里邋遢的。"[4]母亲告诫要少喝、慢喝,不要空着肚子喝,不要把各种酒混着喝。当丽尔·碧特与佩克两人走出这家酒店时,丽尔·碧特已经是醉意浓浓,此时母亲再次闪现在舞台上并告诫女儿:"当你晚上到镇上去赴约,一定要系上紧紧贴身的腰带,这个腰带必须要紧到只有用手术刀或者气割枪才能把它从你身上割下来——这样,即便你真的躺在护送你的人的怀里而且醉得不省人事,

[1] 〔美〕波拉·沃格尔:《我是怎样学会开车的》,范益松译,《戏剧艺术》,2002 年第 2 期,第 84 页。
[2] 同上书,第 85 页。
[3] 同上书,第 86 页。
[4] 同上书,第 89 页。

他也不可能偷走你的贞操……"①母亲的忠告总是在她与佩克的故事发展到一定程度时出现,这里母亲的出现是按照人物回忆的需要而出现的,没有过渡,是随着丽尔·碧特的意识自由流动而出现。

如果说《我是怎样学会开车的》以意识流的叙事方式给我们讲述了丽尔·碧特的成长经历,这样的叙事我们还可以从故事情节中抓住戏剧的脉络,那么英国女作家萨拉·凯恩的戏剧就很难让观众抓住整个戏剧的基本内容。萨拉·凯恩的戏剧《4.48精神崩溃》(1998—1999)完全是主人公自己的内心思绪的自由流动,这种思绪具有比较强的非理性色彩。萨拉·凯恩《4.48精神崩溃》中没有对话的形式,只有人物内心世界的表述和人物(剧作家)无意识的自由流动。在整个戏剧中许多地方前言不搭后语,甚至句子本身都不连贯,词与词之间没有因果联系,这种叙事形式要比贝克特的《啊,美好的日子!》走得更远。贝克特的戏剧《啊,美好的日子!》也是采用意识流动的叙事方法来创作的,发散式思维、碎片式语言、断断续续、没有中心的叙事方式,这部戏剧成为贝克特表现世界是荒诞的、不确定的最早代表作品。但是我们也应该看到在维妮的发散式的意识流动中,她的语言描述仍然还存有理性的要素,对事物的描述具有一定的顺序性和现实性色彩。尽管《啊,美好的日子!》在时空方面有远离现实生活的情况,但从语言的叙述来看仍然能从荒诞的场景中,从维妮那断断续续对现实描述的语言中找到现实生活的依托。然而萨拉·凯恩的《4.48精神崩溃》并非如此。

戏剧《4.48精神崩溃》一开始在长长的沉默之后,主人公"我"就将自己比喻成甲虫,并发出感叹:"一个坚实的知觉逗留在思绪的黑暗宴会厅的天顶近处而它的地板移动着如同一万只蟑螂当一柱光束射入就像所有意念融汇进那瞬间和谐的肉体不再排斥而蟑螂们包孕着一个无人吐露过的真理。"②"当我像只甲虫般地沿着他们的椅背逃窜记住光明并坚信光明这清澈的瞬间后永恒的黑夜。"③这部戏剧以人物无意识自由流动开始,各种思绪如意识、甲虫、死亡、性爱、药物、清晨的4.48、众多的毫无关系的数字等各种意念和思绪蜂拥而上,在这里各种内容没有秩序、没有逻辑关系,思绪呈现出断裂状,互不连接,各种无意识的意念和思绪像河水源源不断地流淌,戏剧在这里既没有开始,也没有结尾。

从戏剧的独白中我们可以看到,作者一方面将抽象的意念和琐碎的思绪与日常生活中的动植物和物品等相联系,如蟑螂、甲虫、天花板、地板、会客厅

① 波拉·沃格尔:《我是怎样学会开车的》,范益松译,《戏剧艺术》,2002年第2期,第91页。
② 〔英〕萨拉·凯恩:《萨拉·凯恩戏剧集》,胡开奇译,新星出版社,2006年,第215页。
③ 同上书,第216页。

等,使原本抽象的意念具有形象化的外壳,将抽象的东西变得更加具象化;另一方面剧作家所表达的抽象意念又使观众感到无迹可寻,因为这些具象的东西是建立在非逻辑、非理性的基础之上,仿佛观众只能够跟随着作家的无意识自由流动,但又很难在瞬间感受和抓住戏剧中呈现出的任何东西,没有任何规律可循,没有任何形象的东西可以被抓住。

 内心独白是意识流戏剧的表达方式之一,这种表达方式在 20 世纪戏剧中被剧作家广泛使用,但萨拉·凯恩戏剧中的内心独白充满着非理性色彩,她的代表作品《4.48 精神崩溃》的主人公是一个厌世者,也可以看成剧作家本人,因为她的内心独白表达了剧作家萨拉·凯恩的思想,从整个戏剧来看非理性和理性的语言混杂在一起,戏剧内容没有原因只有结果,没有历史只有当下,正像戏剧开始的时候主人公说道:"我悲哀,我深感前途无望并无药可救,我厌烦一切不满一切,我是个彻底的失败者,我有罪,我在被惩罚,我宁愿杀了自己,我过去能哭但现在已无泪,我对他人已失去兴趣,我不能做决定,我不能吃,我不能睡,我不能思考,我克服不了我的孤独,我的惧怕,我的厌恶,我肥胖,我不能写,我不能爱,我兄弟要死了,我情人要死了,我在杀害他俩。我正奔向我的死亡。"①(戏剧引文没有标点,笔者为方便断句所加,下面文字如上。)戏剧中的"我"为什么要奔向死亡呢,主人公列举出的理由能够说明一些问题:"我不能做爱,我不能性交,我不能独自一人,我不能与人同在,我臀部太大,我讨厌我的生殖器。"②这一连串的原因仅仅是一种生理上的原因,而紧接着还有精神方面的:"在 4.48,当绝望来临,我将吊死我自己,在我情人的呼吸声中,我不要死,我变得如此忧郁,既然我难免一死那我决定自杀,我不要活。"③在戏剧中"4.48"与戏剧主人公密切相连,"4.48"仅仅是一个医学概念,从医学角度讲凌晨 4 点 48 分是人的一天中精神状态最脆弱的时候,也是人出现自杀现象最频繁的时候,作家选用这样一个时刻来表现心灵的孤独和情绪的低落具有比较明显的意图。《4.48 精神崩溃》的戏剧主人公是一个绝望者,对生不抱希望,对死充满向往。戏剧的题目显示出"我"的绝望程度,以及精神崩溃后的情况,并将戏剧的触角深入到了人物的内心世界,使人物的理性、非理性、孤独、忧郁以及对生的绝望等情绪毫无保留地告诉观众并展示在舞台上,使语言充满着非理性色彩。

 《4.48 精神崩溃》的整个戏剧没有故事情节和人物,不存在主角和配角之分,无人物之间的对话,无敌对双方的矛盾冲突,更没有跌宕起伏的故事情

① 萨拉·凯恩:《萨拉·凯恩戏剧集》,胡开奇译,新星出版社,2006 年,第 216 页。
② 同上书,第 217 页。
③ 同上。

节和引导整个故事情节的事件,甚至在戏剧中许多地方根本就没有标点符号,完全是断断续续的无意识思绪的自由流动,在戏剧的一句话和一段台词中理性的和非理性的语言混杂在一起,合逻辑的和不合逻辑的各种思绪都一一存在。戏剧中的"我"的话语可以看成是剧作家自己的一种内心独白,因为剧作家生前状态与戏剧本身的内在思想是一致的,对现实表现出一种极度的厌恶感,正像戏剧中的"我"所说的那样:"4.48 之后我将不再开口,我终于讲完那乏味作呕的故事它的理性禁锢在一具陌生的尸体内为道德大众的邪恶精神所排斥,我已死了很久,返回于我的根,我在边界无望地吟唱。"①从"我"的表述中"我"是一个病者,在医院里曾遭受医生的冷眼和排挤:"一屋子无表情的脸木然地盯视着我的苦痛,意义如此荡然无存则必有邪恶企图。这医生那医生和那刚刚走过的什么医生料想他也会进来说风凉话。"②"这医生做着记录而那医生试图发出同情的私语。注视着我,打量着我,闻着由我皮肤里冒出的致命的衰竭,我的绝望撕裂着把人耗尽的恐慌淹没了我当我恐怖惊呆地环顾世界不明白为何所有人在私下都知晓我痛彻心扉的耻辱却微笑着注视着我。耻辱耻辱耻辱。淹没在你混账的耻辱中。"③这段话是戏剧中为数不多的一种人生经历的描写,她不仅厌恶世界,也厌恶医生居高临下的态度,并得出自己的结论:"费解的医生,明智的医生,奇特的医生,除非见到真凭实据否则你会觉着他们都是正在骗病人的医生,他们问同样的问题,教我如何说辞,推荐医治愤怒天性的化学疗法并相互遮掩彼此的屁眼直到我要尖叫着找你,你是那惟一的医生自愿地触摸过我,注视过我的眼睛,嘲笑我那来自新掘坟墓的语调里愤世嫉俗的幽默,戏谑我剃的光头,还撒谎说乐意看到我。你撒谎。还说乐意看到我。我信赖你,我爱你,然而让我伤心的不是失去你,而是你化妆得有人诊断记录般厚颜无耻的混账的虚伪。"④戏剧语言表现出前言不搭后语,思维呈现出一种一片混乱的现象。

在对医生的痛斥和对自身现状绝望之后,剩下的就是面对死亡,"这不是一个我希望生活的世界"⑤。"我实在太想让死亡结束这恶心的一切。我觉着自己活了八十多岁。我厌倦了生活我一心想死。"⑥"我会站在椅子上将绳

① 萨拉·凯恩:《萨拉·凯恩戏剧集》,胡开奇译,新星出版社,2006 年,第 223 页。
② 同上书,第 219 页。
③ 同上。
④ 同上。
⑤ 同上书,第 220 页。
⑥ 同上书,第 221 页。

套圈着我的脖子。"①"大剂量服药,割腕然后上吊自尽。"②主人公不仅对亲人不满,同时对上帝也有看法:"我爸混蛋他好心却毁了我的生活,我妈混蛋还守着他,但最要紧的,上帝你混蛋让我爱上压根不存在的一个人。"③对社会的一切现象都用灰色的寓意方式表明了态度:"我毒死了犹太人,我杀死了库尔德人,我轰炸了阿拉伯人,我奸污儿童任随他们求饶,杀戮场是我的,有我在所有人都离去。"④这些话具有反讽的作用,虽然在说着我的行为,实际上主人公影射社会上发生的事情以表明自己的态度。

《4.48精神崩溃》要比《啊,美好的日子!》走得更远,整部戏剧没有戏剧情境和人物生存的地方。虽然《啊,美好的日子!》荒诞不经,我们仍然能够看到戏剧的地点是一个远离人群生活的,逐渐掩埋主人公的一个山坡土坑。虽然戏剧的第一幕维妮在这个土坑里的深度已经到了腰部,但是到了第二幕土坑边沿的深度已经到了维妮脖子一样深的高度,但不管戏剧情节怎样荒谬,观众在这里毕竟还能看到物质世界的影子,能够让观众感受到戏剧的基本时间和地点,但是《4.48精神崩溃》却不能,它完全是主人公无意识的自由流动。因为在戏剧中我们感受不到时间,也看不到戏剧发生的地点,仅仅是一组又一组源源不断的思绪和感受,这种流动仅存于人的意识之中而不是现实世界里,它没有物质的外壳和可感受的生活,只有无意识的内容和意识的流动。时间和空间处于虚无状态,既没有时间的起点也没有时间的终点,物质世界的空间是不存在的,更没有空间之间的转换和衔接。

关于意识流的时空问题法国学者柏格森和普鲁斯特等人都有论述。柏格森认为空间是纯粹的间断性,没有绵延,不处于时间之中;而时间是纯粹的不间断性,不断绵延,处于空间之内。空间是外在的、物理的东西,具有数量的特征,可以度量;而时间是内在的、心理的东西,它排斥数量的观念,不可度量。在这里柏格森将时间与空间割裂开来,并提出了两种时间,即客观时间和心理时间,他认为我们越深入人的意识之中,客观时间越不适用。实际上在柏格森看来客观时间就是现实的时间,而心理时间或者主观时间指生命的延续。法国意识流小说作家普鲁斯特吸收了柏格森对时间的理论观念,提出了"超越时间"的观念,他认为人的感觉能将现在与过去重叠起来,使时间变得模糊和不清晰,感觉不到人处在什么时间点上;同时普鲁斯特还认为作家在表现人物时时间远比空间重要,因为作家会有更大的自由度,能够充分地

① 萨拉·凯恩:《萨拉·凯恩戏剧集》,胡开奇译,新星出版社,2006年,第221页。
② 同上书,第220页。
③ 同上书,第225页。
④ 同上书,第237页。

展现和延伸人物的各个方面。从上面两位学者的论述可以看到,萨拉·凯恩的戏剧抛弃了一切与外在时间和空间相互关联的东西,剩下的只是自己内心世界的主观情绪。

萨拉·凯恩的《4.48精神崩溃》没有戏剧情节,所以根本谈不上跌宕起伏的情节;也没有人物,所以也不存在鲜明的性格。按照古希腊亚理斯多德《诗学》中对戏剧要素的划分,戏剧的基本叙事要素可分为六大要素,即情节、性格、言词、思想、形象和歌曲,而"六个成分里,最重要的是情节,即事件的安排"①。同时亚理斯多德认为:"情节乃悲剧的基础,有似悲剧的灵魂。"②然而这部戏剧由于没有情节,整个戏剧失去了发展的方向,像一团纠缠不清的乱麻,没有层次感和主次感,戏剧故事不存在开始也不存在结束,给观众的感觉就是一个字"乱"。《4.48精神崩溃》虽然在叙事中多次提到"我""他"和"医生",然而这些所谓的人物在戏剧中仅仅被提到,但并没有一个个体人物能够出现在戏剧中。戏剧是以第一人称来叙述的,没有人物之间的对话,没有人物之间的交流和思想的碰撞,没有不同思想之间的冲突,一切事情都是在"我"的独白中打转转。按照西方传统戏剧来讲,人物性格是在戏剧发展的过程中逐渐形成的,是在一个个戏剧场面或者人物的矛盾冲突中锻造而成,然而《4.48精神崩溃》戏剧情节却陷入一片混乱的状态,戏剧的人物性格处于虚无化的状态中,整个戏剧陷入了一种无序的停滞态势之中。

第七节 剧作家叙事与导演叙事

在传统戏剧中剧作家的地位至关重要,有句名言可引以为证,即"剧本乃一剧之本",可谓一言以蔽之。从古希腊悲剧到西方现代戏剧,剧作家依据自己对生活的体验创作出无数的戏剧脚本,为西方戏剧的发展做出了不可替代的贡献。当我们回首两千多年来的西方戏剧发展史,首先映入我们眼帘的是群星灿烂的戏剧作家群,然而剧作家的地位和作用在西方现代戏剧发展进程中却在不断地发生变化。由于现代导演制的建立,导演在戏剧舞台上的作用越来越大,导演的叙事意图和创作个性在戏剧中越加明显突出,剧作家主导戏剧的状况逐渐被导演所取代,导演在戏剧舞台实践中起着举足轻重的作用。

19世纪末到20世纪,剧作家对西方现代戏剧的发展曾起着重要的主导

① 亚理斯多德:《诗学》,罗念生译,上海世纪出版集团,2006年,第31页。
② 同上。

作用,剧作家可谓群星灿烂、光彩照人,如:易卜生、斯特林堡、梅特林克、奥尼尔、皮兰德娄、萨特、布莱希特、贝克特、尤奈斯库、阿尔比、迪伦马特、品特、达里奥·福等一大批剧作家不断涌现。西方现代戏剧打破了19世纪末期之前西方现实主义戏剧一统天下的局面,叙事范式、叙事观念、叙事方法、叙事功能、叙事形态呈现出多元化的发展趋势,这种趋势同整个西方意识形态的多元化发展形成一致。

在叙事观念上,剧作家摒弃了传统戏剧的"摹仿原则",而趋向剧作家个人的主观感受。唯美主义剧作家王尔德认为艺术美具有永恒的价值,艺术家应将其作为自己追求的终极目的,因为不是艺术摹仿现实,而是生活摹仿艺术,艺术是现实生活的模本,作家应该"为艺术而艺术"进行创作。象征主义剧作家认为在可感知的客观世界里面隐藏着一个更加真实的、永恒的世界,因此象征主义戏剧就是要通过剧作家的内心感应或"通感",运用象征、暗示、隐喻等表现手法将这种隐秘的东西表现出来。表现主义剧作家认为真实存在于人的内心世界,托勒(1893—1939)说:

> 在表现主义戏剧中,人物不是无关大局的个人,而是去掉个人的表面特征,经过综合,适用于许多人的一个类型人物。表现主义剧作家期望通过抽掉人类的外皮,看到他深藏在内部的灵魂。①

表现主义戏剧企图通过挖掘人的潜在意识,揭示其内在的本质。表现主义戏剧理论家卡西米尔·埃德施米德在阐释表现主义这一运动的目的时说,表现主义反对写实主义,要将大自然的表现歪曲为一种传达内心幻觉的东西,要以改变外部真实代替摹仿。奥地利表现主义画家、戏剧家科柯施卡也说:表现主义要反对一切法则……只有我们的心灵是世界的真正反映。表现主义画家、理论家康定斯基在他的著名论著《关于艺术的精神》中提出"内在需要"的原则,认为艺术作品是一种内在需要的外部表现,是非物质(即精神)世界的自发的表现。因此在表现主义者看来剧作家应在纷繁复杂的外部世界变化中,抓住某些稳定的因素,用一种抽象的形式使其获得永恒,从而使内心和外界保持平衡,以导致精神的解脱和心理的平静。

存在主义戏剧家萨特则认为自己对于作品和客观外界而言是本质性的,他在《为什么写作?》(1947)中这样说道:

① 〔德〕恩斯特·托勒:《转变》,见《外国现代剧作家论剧作》,中国社会科学出版社,1982年,第230页。

> 艺术创作的主要动机之一当然在于我们需要感到自己对于世界而言是本质性的。我揭示了田野或海洋的这一面貌,或者这一脸部表情,如果我把它们固定在画布上或文字里,把它们之间的关系变得紧凑,在原先没有秩序的地方引进秩序,并把精神的统一性强加给事物的多样性,于是我就意识到自己产生了它们,就是说我感到自己对于我的创造物而言是本质性的。①

西方现代戏剧作家将自己的主观感受作为衡量一切的标准,改变了西方传统戏剧的叙事观念和审美趣味。

在叙事范式上,西方现代戏剧打破了传统戏剧"情节整一"的原则,逐渐摒弃了线性叙事的模式,采用多种叙事范式,譬如:西方现代戏剧的明叙事与暗叙事,戏剧性叙事与叙事性叙事,主体性叙事与客体性叙事,线性叙事与散发性叙事,整一性叙事与碎片性叙事,意识流叙事与无意识叙事等,使戏剧叙事呈现出多元化发展趋势,这种叙事范式为剧作家提供了表达思想的模式。在创作原则上,西方戏剧由写实主义戏剧创作原则向多元化戏剧创作原则转变,出现了象征主义戏剧、唯美主义戏剧、表现主义戏剧、未来主义戏剧、存在主义戏剧、荒诞派戏剧、叙事体戏剧、狂欢化戏剧、意识流戏剧等。

在叙事上西方现代戏剧不仅仅叙事范式、叙事原则发生了变化,而且各种戏剧叙事功能也随之发生了变化。戏剧的叙事语言不再具有表达人物思想,塑造人物性格的功能,戏剧语言在典型的现代戏剧中仅仅是剧作家主体意识流动的符号,成为浮在人物性格之上的漂浮物。在叙事结构上,西方现代戏剧作家采用环形结构、链条式戏剧结构、无戏剧结构等来消解传统戏剧常用的程式化戏剧结构,即矛盾的开始、发展、高潮、结尾的结构模式。在时空叙事上,西方现代戏剧时空观的模糊性、不确定性突破了传统戏剧的写实性;剧作家运用象征性、写意性、立体性的时空结构打破了线性时空叙事的运动状态,用心理时空代替写实时空,改变了人们认识世界的视角,具有强烈的主观色彩。在戏剧的叙事形态上,除传统戏剧形态以外还出现了静止戏剧、境遇剧、叙事体戏剧、狂欢化戏剧、悲喜剧、文献戏剧等多种戏剧形态,在西方现代戏剧舞台上异彩纷呈。静止戏剧改变了传统戏剧的发展节奏,使戏剧更加接近现实生活,而不是人为的、虚假的、故意加快生活叙事节奏。境遇剧中的境遇使人们认识到他者的威胁,以及"物"化环境的异化力量,从而引导人们认识自由选择的重要性。叙事体戏剧对观众强调了理性思辨在戏剧中

① 柳鸣九编选:《萨特研究》,中国社会科学出版社,1981年,第3页。

的重要作用,避免了观众在舞台幻觉的引导下出现被动接受、随波逐流的观剧现象。狂欢化戏剧消解了悲剧是对于一个严肃、完整、有一定长度的行动的摹仿的论断,它不再遵循一般的戏剧规律,而是对戏剧的各个要素进行消解、解构,以此建构剧作家自己的艺术模式和法则。悲喜剧不仅仅在艺术上真正让悲剧和喜剧达到融合,而且在戏剧观念上建立起一种符合现代意识、形态完备的叙事模式。文献戏剧打破了戏剧是一种虚构的艺术,将现实中的真人真事原封不动地搬上舞台,以口述历史的形式在舞台上讲述自己亲身经历的事情,使戏剧具有文献性和史料价值。

从19世纪末期开始,西方现代戏剧的剧作家其创作视野由外向内开始转向,重新认识人的内心世界,关注人的幻觉、直觉、无意识、欲望等非理性本能。象征主义戏剧作家改变了人们认识世界的方法,用整体象征、暗示、隐喻等各种叙事手法来表现个人的内心世界。表现主义剧作家在揭示人的内心世界时不是静态的而是动态的、发散式的、流动的;不是封闭的而是直接的、外露的;把无形的、可感知的内心活动变成可视的、具象的东西,形成具有震撼人心的效果。存在主义剧作家萨特将主观意向、欲求、情致等作为艺术的真实性来追求,由于萨特雄厚的艺术素养,他善于把描绘现实生活的传统手法与表现人物内心复杂意识活动的现代手法有机地结合起来。他敢于将笔深入到人物内心深处,触及理性意识之外的非理性领域,对下意识、潜意识、怪诞的联想、痛苦的意念以及噩梦般的幻觉加以开拓性的描写。荒诞派戏剧将人的非理性心理本能以及剧作家的主观意识流动展现在戏剧舞台上,将"物"的认识提升到一种物化精神和哲理观念来表现。西方现代戏剧表现出强烈的非理性倾向,这同剧作家对内心世界的重新认识有直接的关系。上述情况与戏剧文本(剧本)作为戏剧的基础都直接或间接地影响着西方戏剧舞台的叙事风格有着密切的直接关系。

戏剧是一种综合性叙事艺术,是一种集体合作完成的创作过程。从舞台剧来看,剧作家实际上仅仅为舞台提供了一个戏剧演出的基础,也就是说从整个戏剧创作过程来看,剧作家的剧本只是完成了戏剧的一半,真正使戏剧从平面走向立体,由文字的剧本变成活生生的舞台形象还需要在导演的全面协调中完成,因此导演的舞台叙事成为20世纪西方现代戏剧的一个突出亮点。导演的舞台叙事不同于叙事学的语言叙事,它没有局限于语言的活动范围之中,导演的舞台叙事之所以能够区别于剧作家的戏剧叙事,这是因为导演的舞台叙事具有相对独立性,它是一种立体的、视觉的、具象的意义表述,这其中蕴涵着导演的舞台叙事观念、叙事方法、叙事视域,以及将导演的主观感受、叙事风格融进戏剧之中,呈现在观众面前。

舞台叙事是一种意义的表述,是导演根据自己对舞台的理解,按照自己的叙事观念、叙事方法完成对戏剧文本的解读,它体现了个体导演对戏剧意义表述时的叙事观念、叙事方式、叙事风格。西方现代戏剧的导演在舞台叙事方面具有自己的话语权,这种相对独立的话语权使他能够有机会张扬个性,按照自己的意图去解读戏剧,用表意性的舞台叙事方法来呈现戏剧的内容。20世纪西方戏剧在戏剧演出方面存在着两种表演体系,一种是体验派的,一种是表现派的,前者以斯坦尼斯拉夫斯基为代表,后者以梅耶荷德、布莱希特为代表。斯坦尼斯拉夫斯基是西方传统戏剧的集大成者,代表着亚理斯多德以来的写实性演剧风格,他的体验派表演体系以"摹仿原则"为宗旨,是一种在体验基础上的形象再体现;而梅耶荷德、布莱希特代表着20世纪上半期形成的表现派的演剧风格,在舞台实践中追求一种以导演为主导来展现艺术形象的"表现原则",因此这种演剧观念受到一些西方现代戏剧导演的追捧,成为一种将主观感受和主观意念作为舞台叙事的主导思想。

20世纪上半叶斯坦尼斯拉夫斯基的体验派表演体系与梅耶荷德的表现派表演体系在西方戏剧界开始形成对峙,其实这是两种不同的叙事观念,也是20世纪西方戏剧界第一次在演剧观上出现的交锋。梅耶荷德在谈到他与斯坦尼斯拉夫斯基在处理生活和戏剧关系的差异时说:

> 尽管我们都是现实主义者,但我们还是不同的艺术家。如果和斯坦尼斯拉夫斯基的流派(我从他的创作原则的角度来看这流派)相比较,我们毕竟是不同的。如果把《钦差大臣》(1836)和《死魂灵》(1842)相比较,你们就能找到差别,这差别正是在于我们是假定性戏剧的拥护者,我们不想制造生活的幻觉。——我们不愿意成为自然主义者,我们也不希望我们的观众成为自然主义者,因为在舞台上不可能回复生活,不可能把生活原封不动地搬上舞台。我们要说,这不是艺术的任务,戏剧艺术就其本质而言是假定性的。在舞台上只有三堵墙,而没有第四堵墙,只此一端就排除了"完全和真的一样"的可能性。这是整个艺术的特征。[①]

梅耶荷德反对在舞台上强调"第四堵墙"的做法,他要让戏剧的叙事活动和观众发生更多、更直接的联系,因而不惜用强烈的动作、奇特的手法吸引乃至刺激观众。"观众到剧场来看戏就知道,舞台上的一切并不想复制生活的原样,

[①] 《梅耶荷德谈话录》,A.格拉特柯夫辑录,童道明译编,中国戏剧出版社,1986年,第217页。

尽管他始终在凭借自己的联想能力,根据舞台提供的局部恢复事物的全貌。在舞台上将由壁炉的一角和窗户来取代整个房子。然而,观众知道这个独特的艺术世界,他自己能够通过想象加以补充,并把这个思想贯穿始终。"[1]梅耶荷德重视以导演为主导的表现艺术,反对以内心体验为主要叙事内容的演员中心论,主张立足全剧场、立足于以导演为中心的风格化的演出。虽然斯坦尼斯拉夫斯基与梅耶荷德的争论只是在演剧方面的分歧,但是它就像一个风向标影响着后来不同的导演,在20世纪真正同斯坦尼斯拉夫斯基形成对峙的是布莱希特。

布莱希特是继梅耶荷德之后,在20世纪成为与斯坦尼斯拉夫斯基体验派表演体系平行发展的革新者。布莱希特在舞台叙事方面与梅耶荷德不同的地方是布莱希特在编剧、舞台实践等方面提出了一个完备的理论,他主张用叙事性代替戏剧性,用理性思考代替感情共鸣,用"间离效果"理论代替体验派的表演主张,打破戏剧幻觉,打破"第四堵墙",反对把感情置于绝对的地位,提出在舞台叙事中要激发观众的理性思考,以达到表现时代的先进思想。布莱希特的"间离效果"强调导演在戏剧实践中的主导作用,尽力调节好演员与观众的关系、演员与角色的关系以及演员自身的关系,可以说布莱希特"间离效果"理论为导演的舞台叙事提供了理论性的动力。

张扬个性、突出主体意识使20世纪西方现代戏剧的导演力图打破传统戏剧的程式化叙事模式,将导演对戏剧的理解和演剧风格融入戏剧演出之中,因此西方现代戏剧的演剧过程实际上是一种从斯坦尼斯拉夫斯基的体验派表演体系中解放出来的过程。西方现代戏剧的导演通过各种舞台实验和表现方法努力探索在"舞台假定性"的基础上建立起写意性的演剧风格,寻找新的演剧出路,正如彼得·布鲁克在《迈向质朴戏剧》(1968)的序言中评价耶日·格洛托夫斯基所说:

> 他把他的剧院称为实验所,事实上正是如此。它是一个研究中心,它也许是唯一的、经济拮据反而不是坏事的先锋派剧院。对该剧院来说,它不会因为借口资金短缺而束手无策,从而使各种戏剧实验无可奈何地被予以取消。在格洛托夫斯基的剧院里,正如在所有的实验所里一样,由于具备了一些基本条件,因此所进行的种种实验是十分科学的……[2]

[1] 《梅耶荷德谈话录》,A.格拉特柯夫辑录,童道明译编,中国戏剧出版社,1986年,第218页。

[2] 耶日·格洛托夫斯基:《迈向质朴戏剧》,尤金尼奥·巴尔巴编,魏时译,中国戏剧出版社,1984年,第1页。

将实验的方法用于戏剧叙事成为20世纪西方现代戏剧舞台实践方面的显著特征,这种实验性为导演打破程式化的演剧方法提供了可能性,也改变了戏剧的审美功能。譬如:阿尔托的"残酷戏剧"理论认为戏剧能够帮助观众从压抑和束缚的传统观念和情感中解放出来,戏剧不再起着一种净化和陶冶的作用,观众看戏犹如病人到医院里就医一样,是一种医疗手段。

> 他认为:艺术的核心是纯洁的感情,戏剧应以持久的不受禁令约束的方法,将意识与下意识,现实与梦境混合在一起,解放人类深藏的、狂暴的和色情的冲动,使观众经受一次尖锐而深刻的经历,以抗拒传统文明所强加的人为的道德标准和等级制度;戏剧要能表现出人类灵魂深处的真正现实,表现出其中无情的野蛮状态,从而震撼观众使其哭喊出来,起到振聋发聩的作用;这就是"残酷戏剧"。因此人们进剧院看戏如同去看医生,不是去消遣而是去治病。①

我们从这里可以看到阿尔托的戏剧观和导演观是对亚理斯多德悲剧"净化论"或者"陶冶论"的一种颠覆,在这里戏剧的叙事效果从艺术的审美感受转变为一种生理上的治疗。

西方现代戏剧导演的实验探索并没有仅仅局限在叙事功能和方法上,在对待戏剧的本体论问题上也做出了实验性探索,波兰导演耶日·格洛托夫斯基一直对戏剧的本体论问题进行关注。他在《迈向质朴戏剧》一书中说:

> 几年来,我一直摇摆在产生于实验的冲动和先验的原则的运用之间,……1960年以来,我的重点就已经放在方法论上了。通过实际试验,我找到了我已经开始的对问题的答案:戏剧是什么?戏剧的特质是什么?戏剧能办得到,而电影和电视所不能办得到的是什么?②
> 戏剧是什么?在他寻找这一答案时他发现没有化妆、服装、布景,甚至没有舞台、灯光、音响效果,戏剧是存在的;没有演员和观众的关系戏剧是不能存在的。这种基本的表演,以及两组人的相遇,他称为质朴

① 《〈东方戏剧与西方戏剧〉编后记》,见杜定宇编:《西方名导演论导演与表演》,中国戏剧出版社,1992年,第259页。
② 耶日·格洛托夫斯基:《迈向质朴戏剧》,尤金尼奥·巴尔巴编,魏时译,中国戏剧出版社,1984年,第9页。

戏剧。①

格洛托夫斯基通过舞台实验找到了戏剧存在的基本形式,即演员与观众,这是戏剧存在的本体。

实验精神也贯穿在其他导演的舞台实践中,在戏剧环境与空间方面,理查德·谢克纳的环境戏剧理论对戏剧空间和观众在戏剧中的作用进行了重新定位。理查德·谢克纳认为戏剧环境不应仅仅局限在舞台上,它应包括观众观演的区域,一切同演出相关联的地方都可成为戏剧演出的空间。理查德·谢克纳的环境戏剧突破了传统戏剧对环境和舞台区域概念的界定,重新对传统戏剧关于空间的理解进行解释,改变了戏剧舞台空间的形式以及演员与观众的关系。

> 我们拆除了从舞台到观众区域上的全部设备;在每次演出中,为演员和观众设计新的空间。因此,表演者与观众关系的无限变化就是可能的了。……消除舞台与观众的二分法不是主要的——那只是单单创造了一个直接可用的实验环境,一个用于实验的基地。至关重要的是探索适于每种类型演出及体现形体处理具有决定性的观众与演员间独特的关系。②

戏剧的实验性虽然夸大了戏剧的基本要素,但也孕育了戏剧的探索革新精神,詹姆斯·罗斯-埃文斯在《从斯坦尼斯拉夫斯基到彼得·布鲁克的实验戏剧》(1984)的开篇说道:

> 实验是对未知的一种突袭,也是在这种实验之后对事情进行规划。先锋真正的出路在前面,这本书中每一个关键人物都开辟了戏剧艺术的可能性,对于他们每一个人的实验都蕴涵着不同的意义。③

梅耶荷德、布莱希特、莱茵哈特(1976—1943)、阿尔托、格洛托夫斯基、谢克

① James Roose-Evans, *Experimental Theatre from Stanislavsky to Peter Brook*, New York: Universe Brooks, 1984, p.147.
② 耶日·格洛托夫斯基:《迈向质朴戏剧》,尤金尼奥·巴尔巴编,魏时译,中国戏剧出版社,1984年,第10页。
③ James Roose-Evans, *Experimental Theatre from Stanislavsky to Peter Brook*, New York: Universe Brooks, 1984, p.1.

纳、布鲁克等西方导演在整个西方思想转型的过程中,积极探索舞台艺术实践,使20世纪西方现代戏剧比较完满地处理好剧作家的文本叙事与导演的舞台叙事的关系,使观众在层出不穷的表演方法和陌生化处理中重新认识戏剧的叙事形式,张扬了舞台导演的主体意识和革新精神,如尼古拉·伊夫仁诺夫的《钦差大臣——一场戏五种解释的滑稽导演》比较形象地反映了西方现代戏剧的创作与演出、编剧与导演的关系。

俄罗斯戏剧家尼古拉·伊夫仁诺夫的《钦差大臣——一场戏五种解释的滑稽导演》将果戈理的戏剧《钦差大臣》以五种不同的导演风格进行演出,整部戏剧共5单元,第1个单元是"古典式舞台",第2单元是"斯坦尼斯拉夫斯基的逼真演出",第3单元是"马克斯·莱因哈特风格的奇异演出",第4单元是"戈登·克雷风格的神秘剧",第5单元是"电影式的舞台",正像这部戏剧一开始介绍的那样:"尊敬的女士们、先生们!由于印刷厂的疏忽,你们的节目单上没有说清楚,今晚演出的《钦差大臣》将要展现剧团请来的几位导演的不同风格,可以说是一个擂台赛吧。""我们的目标是充分利用人类戏剧的所有成果,相信这个实验能够收到成效。我们慎重地选择了一些经典剧作,各自都用五种不同的解释来演出,这样,每个剧本都会拓延为五出独立的戏剧。""每一种方法都决然有别于其它的,同时又有一点十分相似的地方:每一种导演手段都会用独特的方法使观众忘掉原作者的作品。""我们将有能力获得五种《钦差大臣》、五种《智慧的痛苦》、五种《克里琴斯基的婚礼》、五种《大雷雨》,等等,等等。"①从这部戏剧的戏剧情节来看,戏剧的脚本已经显得不太重要了,剧作家也已经退居二线,而真正在舞台上起主导作用的是风格各异的导演以及其独特的艺术特性。

戏剧应以导演为主导,打破剧作家的主导地位。安托南·阿尔托在《残酷戏剧》("第一宣言")中曾说:"这就是说,结束戏剧从属于剧本的状态,恢复一种介于姿态和思想之间的独特语言的观念,而不再继续依靠神圣而权威的剧本,是必要的。"②阿尔托认为戏剧的叙事应回归到舞台,导演应在舞台上起主导作用,因此他认为:"典型的戏剧语言应围绕演出来构成:不是简单地将演出看作剧本在舞台上的折射,而是看作所有戏剧创作的出发点。正是在这种戏剧语言的使用和处理中,过去剧作者与导演之间分家的状况将被废除,由一位独特'创造者'来取代,场面和情节的双重职责都将移交给这位'创

① 〔俄〕尼古拉伊夫仁诺夫:《钦差大臣——一场戏五种解释的滑稽导演》,于田译,《戏剧艺术》,2003年第2期,第104页。
② 杜定宇编:《西方名导演论导演与表演》,中国戏剧出版社,1992年,第230页。

造者'来完成。"①阿尔托所说的"创造者"就是导演,导演应在戏剧的整个叙事过程中起主导作用。那么导演用什么方法来打破剧作家的文字束缚呢,其主要方法之一就是舞台声光电。西方现代戏剧随着现代科技的发展以及声光电在戏剧舞台中的运用,导演在舞台上努力追求戏剧的视听效果,并将视听元素作为舞台叙事的主导要素融进所展示的艺术形象之中,渲染戏剧氛围,使舞台上的叙事活动彰显出导演的艺术个性,以此突破剧作家的文字束缚,力争在剧作家的戏剧文本的基础上体现出导演的写意性和风格化效果。正是这样,在20世纪西方现代戏剧的发展进程中,不同时期的舞台导演根据不同戏剧文本的需要以独具慧眼的审美视角影响着戏剧舞台的叙事风格和叙事范式,将戏剧艺术的效果发挥到极致的程度,譬如:象征主义戏剧的隐喻象征性风格、表现主义戏剧主观表意性风格、存在主义戏剧哲理思辨性风格、荒诞派戏剧的荒诞意象性风格,以及皮兰德娄戏剧的怪诞式风格、达里奥·福戏剧的狂欢化风格、罗伯特·威尔逊视像戏剧风格、杰西卡·布兰克和伊娃·恩斯勒的文献戏剧风格等。由于舞台导演借助现代科技的支持对戏剧内容进行写意性和文献性处理,这就使得西方现代戏剧比原来的戏剧文本能够容纳更多的思想和意义,这个时候的舞台剧已经不再仅仅是戏剧文本的一种映象、一种简单的照搬,而成为导演和剧作家叙事观念的艺术共同体。

对舞台声光电的追求源自于西方现代戏剧的导演对戏剧剧场性的重视,这改变了传统戏剧重文学性,轻剧场性的舞台叙事风格。因为传统戏剧比较注重文以载道的作用,将文字看成是决定一切的东西,正如安托南·阿尔托在《东方戏剧与西方戏剧》中评价传统戏剧时说:

> 言词在戏剧中占有统治地位的观念对我们来说是根深蒂固的,其结果就使戏剧看上去仅仅是文字剧本的一种物质外观。戏剧中一切超越这种文字剧本的东西,既不受剧本限制,也不严格地以它为条件的东西,在我们看来,只不过是导演事务而已,较之文字剧本,是相当低下的。②

这种文字高于舞台其他叙事要素的状况在20世纪西方现代戏剧的舞台上受到严重的挑战,斯泰恩在评价阿尔托时说过:"他坚持认为'戏剧屈从于剧本'是舞台剧堕落的最坏的结果。当然,在舞台实践中从来没有一个导演是话语的绝对奴隶,而在阿尔托理想的戏剧里是没有文字的,而仅仅是在主题基础

① 杜定宇编:《西方名导演论导演与表演》,中国戏剧出版社,1992年,第235页。
② 同上书,第253页。

上的即兴表演。"①这种情况的出现是因为现代戏剧的导演在戏剧舞台实践中更加注重舞台的演剧风格和舞台的叙事元素的作用,注重戏剧对观众视觉艺术的影响。

随着20世纪的舞台导演在戏剧中拥有越来越大的主导权,戏剧的文学性正在逐渐弱化,而导演运用剧场性元素(声光电等叙事元素)所产生的舞台效果越来越明显;现代戏剧的导演们也充分利用舞台自身的艺术优势以及台词以外的叙事元素来加强戏剧的剧场性,如:布景、灯光、音响、服装、道具、舞台效果等舞美元素。除此之外,用形体动作代替语言的作用也是现代导演追求的目标,正如安托南·阿尔托所认为的:

> 在舞台上,依靠口头语言或台词的表达高于依靠姿态动作来表现的客观表达方式,依靠感观及空间手段高于打动人们精神的一切客观表达方式,就是背弃舞台形体表现的必要性,并且是与舞台要求相对立的。……应该说,戏剧这个领域并不属于心理的,而是属于造型的与形体的。问题并不在于:戏剧的形体语言是否有能力完成和台词语言同样的心理转化过程,形体语言是否能和台词语言一样表达感情和情歌;问题倒是在于:在思想和智力的领域里,未必就没有这样一种看法,即台词实际上无能为力,而姿势动作和其他一切担负空间语言的东西反比台词的表达更为精确。②

演员用形体动作说话,用舞台的其他叙事要素(如声光电、道具等)说话成为20世纪西方现代戏剧的一种趋势,也成为舞台导演充分发挥自身优势的用武之地。这样剧场性由原来在传统戏剧中处于隐性状态转而在现代舞台上成为显性状态,发挥着剧场性的艺术优势,使现代戏剧的演出真正从传统戏剧的文字中解放出来,增强戏剧作为一门综合性艺术的自身特性。

戏剧追求视听性,建立一个视听系统,强化舞美以及形体表演等要素,将戏剧台词融化在导演叙事观念制定下的戏剧场面之中,增强舞台整体的叙事效果,以构成多种艺术视点和立体画面。罗斯·韦茨亭在《美国戏剧导演技巧浅谈》中说道:"今天美国戏剧导演与传统戏剧导演大不相同。如同表演技巧一样,越来越带有个人格调。导演和演员越来越使戏剧表演几乎完全脱离

① J. L. Styan, *Modern Drama in Theory and Practice* (2), London: Cambridge University Press, 1981, p.108.
② 杜定宇编:《西方名导演论导演与表演》,中国戏剧出版社,1992年,第256页。

了故事情节。所以今天的表演已经不是传统'扮演角色',而是自我戏剧化了。"①在这里罗斯·韦茨亭深刻而鲜明地指出了戏剧的变化,戏剧不再是剧作家的专利,随着戏剧的发展导演越来越表现出按照自己理解的戏剧精神来导演戏剧。正如戈登·克雷所说:"戏剧必须向人们表现一些值得看的东西,为他们指出生活,让他们看到美,而不是用艰深难懂的语句说话。"②

第二次世界大战之后实验性戏剧的革新精神以及戏剧舞台设备技术的现代化,戏剧导演在舞台叙事上比较明显地显示出重视和利用现代科技的视听效果以及通过舞美设计、效果来表达戏剧的内涵,使导演个人的创作意图在戏剧叙事中突出鲜明。这种重视戏剧的实验性、声光电的运用以及舞台效果的增强给导演一个广阔的用武之地和艺术空间,这也使得导演界人才辈出,星光灿烂。

20世纪的许多西方导演独辟蹊径,从戏剧的各个叙事元素入手进行探索,使得戏剧叙事范式和叙事理论百花齐放、推陈出新,使戏剧界先后出现了布莱希特的"叙事体戏剧"、阿尔托的"残酷戏剧"、格洛托夫斯基的"贫困戏剧"、彼得·布鲁克的"神圣戏剧"、理查德·谢克纳的"环境戏剧"等戏剧理论。同时导演的叙事意图和戏剧实验对戏剧叙事的走向与盛衰起着决定性的作用,导演替代剧作家的主导地位成为一种方向,这种戏剧舞台主导权力的更替其实是一种戏剧美学原则的转变,是"再现"美学原则向"表现"美学原则的转变。

① 〔美〕罗斯·韦茨亭:《美国戏剧导演技巧浅谈》,戴明瑜译,见《当代戏剧》,1985年第4期,第59页。
② 杜定宇编:《西方名导演论导演与表演》,中国戏剧出版社,1992年,第509页。

第三章　叙事功能论

从舞台叙事的角度来讲,西方现代戏剧表述意义的整体模式和方法属范式问题,然而这种表述意义的媒介和载体却是通过各种舞台戏剧的叙事功能表现出来的。叙事功能在戏剧中是一个相对独立,又相互联系的叙事载体,它不仅包含语言叙事功能,也包括非语言叙事功能,这其中包括叙事视角、叙事语言、叙事节奏、叙事时空、叙事结构等部分,是戏剧中基本的、稳定的、能够改变戏剧叙事走向的戏剧要素,是戏剧中不可或缺的叙事成分,并根据不同的功能特性来作用着戏剧的叙事,并沿着自己的叙事轨迹向前运动。

戏剧的叙事功能与叙事范式息息相关,功能的转变直接影响着叙事范式的转变,并促使原有的戏剧形态从外部到内部发生脱胎换骨的变化。从整个舞台戏剧的叙事功能来看,多维的舞台视角,如:灯光、音响、道具、服饰等诸多舞美要素参与戏剧的叙事;而语言、节奏、时空、结构等叙事功能发挥着叙事的作用,共同形成舞台的多角度、全方位的叙事态势。西方现代戏剧的写意性、象征性、观念性改变着戏剧语言的叙事功能,语言叙事不再把表现人物性格作为自己的职责,更多的是传递出剧作家的创作意象、主观感受以及营造一种艺术氛围。戏剧的时空与剧作家的叙事意图紧密联系,戏剧的假定性使戏剧突破了戏剧空间和时间的限制,戏剧时空在叙事中发生变形,改变着观众的观赏思维。在节奏上,戏剧的静止性、狂欢化、生活化等叙事观念改变了戏剧与观众约定俗成的观剧习惯,使戏剧节奏能够摆脱传统戏剧的发展速度,让戏剧处在相对静止或者快速流动变化的狂欢化之中。在叙事结构上,戏剧不再遵循着传统戏剧的线性叙事发展模式,而是出现环形戏剧结构、链条式戏剧结构等,用这种戏剧结构来对各个部分进行布局和编排。

第一节　多维舞台视角

舞台剧是一种综合性的叙事艺术,它的叙事视角是多维的、立体的、动态的、开放的,在戏剧的演出过程中不仅演员、剧作家和导演在叙事,舞台的各种戏剧要素都在发挥着叙事的功能,舞台上的叙事除演员以外更多地通过舞美来表现。舞美,它是"戏剧和其他舞台演出的一个组成部分,包括布景、灯

光、化妆、服装、效果、道具等。其任务是根据演出要求,在统一的艺术构思下,运用多种造型艺术手段,创造剧中环境和角色外部形象,渲染舞台气氛。"①在戏剧舞台上舞美的叙事可分为可视物质叙事和非可视物质叙事。可视物质叙事,即布景、灯光、服装、道具等,这些都是在观演中能够通过造型艺术将思想观念展现在舞台上;而非可视物质叙事有音响、效果等,这些是无形的、非视觉的,只能通过观众的形象思维和感官的感知来获得,这些戏剧的叙事视角呈现出多元的趋势,并作为一个叙事要素和叙事视角参与戏剧情节和人物的叙事。

布景,即造型艺术的舞台化。布景在戏剧叙事中为剧中人物提供了一个活动空间,以及人物生存的时间依据,它是以造型的、立体的叙事方法发挥着功能性作用。关于西方戏剧布景的出现最早可追溯到古希腊,它是伴随着舞台的出现而产生的,有关这方面的一些资料可散见于古希腊建筑学方面的书籍中,如:维特鲁威的《建筑十书》,书中记载着古希腊戏剧在演出中使用临时的、简易木架搭建的绘景景片。在维特鲁威的《建筑十书》中记载着古希腊演出时使用过的三棱柱景:

> 有三种布景:悲剧的、喜剧的和羊人剧的,它们在设计上互不相同:悲剧布景描绘出圆柱、山墙、雕像,以及适合于帝王身份的其他事物;喜剧布景陈列了私人住房,按照普通住房的模样,有阳台和一排排窗户;羊人剧布景则装饰着树林、洞穴、山岳以及其他乡间景物,像风景画那样。②

意大利文艺复兴时期对透视法的发现使戏剧家们知道这种方法能够显示舞台的空间效果,实际上运用透视法使布景显示出来的写实性效果与古希腊以来戏剧所遵循的"摹仿说"创作原则在内在精神上是一致的,这种做法一直影响着后来的舞台戏剧。西方戏剧的布景有一个发展过程,从早期静止的变为后来可更换的,使戏剧增添了几分变换的色彩,在一定程度上满足了观众求新求异的观剧需求。在传统戏剧中布景与演员的关系十分密切,可以说布景产生之时就是为舞台上的人物服务的。"演员所要求的造型性则追求一种完全不同的效果:由于人体器官自身就是一种真实,当然不会再去寻求创造真实的幻觉!它对舞台布景装饰的要求仅仅是使这种真实显得突出。在追求

① 《辞海》(缩印本),上海辞书出版社,1989年,第234页。
② 吴光耀:《西方演剧史论稿》,中国戏剧出版社,2002年,第142页。

舞台布景的目标中这种结果必然导致一种转换：一方面它就是所追求的物体的真实面貌，另一方面它可能最大程度地达到人体的真实。"①布景力图贴近人物，服务于人物，布景展示着与人物密不可分的叙事特性，正像阿庇亚所说："布景的幻觉是处于演员的活动之中。"②西方戏剧到了18—19世纪，在写实性思潮的冲击下欧洲戏剧力求在舞台上再现真实的地点与情节，这大大推动了设计家们对舞台技术的革新，使西方戏剧在舞台布景的叙事效果方面达到了一个新的高度。

从19世纪末期开始，西方出现的现代戏剧具有比较强的观念性，随之表意性的布景应运而生，它不再遵循写实性原则，而是通过象征性、寓意性、写意性的布景对观众传递一种信息，表达一种观念，这就形成了不同的戏剧就有不同的布景，以表达剧作家的叙事意图和对现实的主观感受。譬如：象征主义戏剧的布景有一种超凡脱俗的象征性，它不是源于现实，而是同现实之间有一段距离，例如梅特林克《青鸟》(1908)中第五幕第十场的"未来之国"。"未来之国"是婴儿等待降生的地方，"蓝天之宫的几座大殿，即将出生的婴儿都在这儿等待。望不到头的碧玉圆柱支撑着绿松石的穹顶。这儿的一切，从光线和青石板，到背景处那些星星点点的最远的拱门和最细小的物件，都呈现一种虚幻的、有仙境意味的深青色。"③表现主义戏剧的舞台背景是表意性的，在《从清晨到午夜》第三场中随着出纳员的内心独白戏剧的布景发生变化："斜越一块积雪很深的原野，正午的太阳透过一丛低垂的树枝，投下蓝色的阴影。""树变成了一具骷髅；风和雪都静下来，"，"在一串惊雷、一阵狂风之后，骷髅又化为大树。太阳也从云端后显露出来"。④ 在这部戏剧中布景同人物的内心世界达到高度的统一。存在主义戏剧布景给人一种沉重感，例如1943年的《苍蝇》。《苍蝇》幕启：墙壁上的血污、遮天蔽日的苍蝇、空无一人的街道、屠宰场的腥味、难当的酷热、令人心惊胆战的气氛。《苍蝇》的布景传递出来的戏剧氛围与存在主义哲学是一致的，它是一种境遇、一种人生的处境、一种哲理的思考。而荒诞派戏剧的布景有时显得格外简单，但它却为剧作家和导演表达自己的主观感受提供了空间和机会，如《等待戈多》的布景：

① 杜定宇编：《西方名导演论导演与表演》，中国戏剧出版社，1992年，第92页。
② 同上书，第97页。
③ 〔比利时〕梅特林克：《青鸟》，郑克鲁译，见《西方现代戏剧流派作品选·象征主义》（第2卷），中国戏剧出版社，2005年，第523页。
④ 〔德〕凯泽：《从清晨到午夜》，傅惟慈译，见《西方现代戏剧流派作品选·表现主义》（第3卷），中国戏剧出版社，2005年，第298—301页。

"乡间一条路,一棵树。"①《啊,美好的日子!》的布景是"在一块枯黄的草地中间,鼓起一个圆圆的小包。小丘左右两侧及面临前台这边是缓坡。布局极其简单而对称。"②科克托《地狱里的机器》(1934)的布景是"底比斯城根下的一条巡查道。高高的城墙。暴风雨之夜。"③阿波利奈尔《蒂雷齐亚斯的乳房》(1917)的布景是"桑给巴尔的集市广场,早晨。布景代表房屋、一条通往港口的小道以及能使法国人联想到骰子游戏的东西。"④尤奈斯库《秃头歌女》的布景是"一间英国式的中产阶级起居室,放着一些英国式的扶手椅"⑤。让·热奈的《阳台》的布景:"天花板上,一盏枝形灯,每幕都亮着。背景像是教堂的圣器室。由三道血红的缎面屏风组成。背景的屏风上开着一扇门。门上有一个画得逼真的西班牙式的带耶稣像的大十字架。右边隔墙上有一面镜子,镜框是镀金、雕花的,镜子里反射出了一张凌乱的床,如果布置得合理,床的位置就在正厅第一排扶手椅旁边。桌上放着一只水壶。扶手椅上一条黑色的长裤,一件衬衣,一件上装。"⑥荒诞派戏剧的布景给观众一种中性的感觉,削平了戏剧的风格特性,让观众看不出戏剧预示的发展方向,这也为戏剧向其他方向的发展提供了可能性。文献戏剧《被平反的死刑犯》的布景"空荡荡的舞台,放置着十把简单、没有扶手的椅子。这些椅子可以用来构建不同的场景。整个戏可以仅仅使用这些椅子来进行演出。不需要运用其它的布景,当然也可以用一些桌子和其它的道具。"⑦在西方现代戏剧发展史上我们也会发现有的戏剧在戏剧开始时就没有布景,舞台上的一切都和平时一样,如皮兰德娄的《六个寻找剧作家的角色》(1921)。《六个寻找剧作家的角色》在戏剧开始的舞台指示中说:"观众们走进剧场时,看到舞台竟同白天没有演出时一样,幕布升起,没有边帷和布景,黑沉沉、空荡荡,因此从一开始就感到

① 萨缪尔·贝克特:《等待戈多》,施咸荣译,见《现方现代戏剧作品选·荒诞派戏剧及其他》(第5卷),中国戏剧出版社,2005年,第294页。
② 萨缪尔·贝克特:《啊,美好的日子》,夏莲、江帆译,见《现方现代戏剧作品选·荒诞派戏剧及其他》(第5卷),中国戏剧出版社,2005年,第396页。
③ 〔法〕科克托:《地狱里的机器》,王坚良译,见《现方现代戏剧作品选·荒诞派戏剧及其他》(第5卷),中国戏剧出版社,2005年,第66页。
④ 〔法〕阿波立奈尔:《蒂雷齐亚斯的乳房》,宫保荣译,见《现方现代戏剧作品选·荒诞派戏剧及其他》(第5卷),中国戏剧出版社,2005年,第179页。
⑤ 尤奈斯库:《秃头歌女》,史亦译,见《现方现代戏剧作品选·荒诞派戏剧及其他》(第5卷),中国戏剧出版社,2005年,第436页。
⑥ 〔法〕让·热奈:《阳台》,王以培译,见黄晋凯主编:《荒诞派戏剧》,中国人民大学出版社,1996年,第423页。
⑦ 〔美〕杰西卡·布兰克、爱立克·詹森:《被平反的死刑犯》,范益松译,《戏剧艺术》,2006年第5期,第78页。

这是一出没有准备好的戏。""剧场的灯光熄灭后,身穿土耳其式长衫,腰挂工具袋的布景员走上舞台。他从舞台后面的一个角落里搬出一些做布景的木板,放到台前,跪下来往上面钉钉子。"①这黑沉沉、空荡荡的舞台,一切布景都是在戏剧开始时才开始布置,戏剧的开始是在没有任何准备的情况下进行的。这部戏剧的布景表现出即兴的、临时的叙事特点,消解了观众熟知的舞台环境,使观众仿佛一下子进入了一个陌生的世界,一切传统戏剧所具有的舞台幻觉和假定性都荡然无存。而萨拉·凯恩的《4.48 精神崩溃》既没有人物,也没有布景,这部戏剧就是一个内心独白,从这里可以看到布景与人物的关系是密不可分的。

从整体来看西方现代戏剧舞台布景具有比较强的写意性,这种写意性的布景叙事对于塑造观念性戏剧人物起着比较大的作用。写意性的布景同传统戏剧写实性的布景有较大的差异性,形成这种差异性还因为有舞台灯光参与到布景叙事的重要因素。灯光的运用是 19 世纪末期西方现代戏剧新的发展方向,因为灯光使布景产生风格化的奇异效果,它在表现剧作家主观感受时能够使戏剧的效果达到一种出神入化的程度。佩·林德伯格在谈到光对舞台布景的作用时说,光是"戏剧的调色板,光束在舞台黑暗的周边水平面之间滚动和滑行,这是一个崭新的、独立的、感伤的世界,属于想象和诗意;在那装饰细微、可能的变化中,在没有间断的情况下,新的布景能够创造出来。"②"一件物体只有通过光的作用才会使它在人们视觉中变得具体有造型性,并且只有通过光的艺术性运用,它的造型才可能具有艺术性。""因此,要在舞台上艺术地表现演员的形体动作,必须具备两个基本条件:显示其造型性的灯光照明和与其保持和谐一致的能显示其姿态和动作的布景装置。"③在处理舞台灯光的理论问题上,瑞士舞台设计家和理论家阿道夫·阿庇亚(1862—1928)走在了其他导演的前面,正像人们所认为的那样,"阿庇亚第一个解决了舞台灯光的全部理论问题"④。

灯光是戏剧舞台上出现的新的叙事元素,它的出现改变了戏剧的叙事观念,它使戏剧完全突破了舞台的局限性,让导演更加灵活自由地处理空间,灯光使戏剧在处理时空转换时更加方便自由。阿道夫·阿庇亚在对舞台灯光

① 〔意〕皮兰德娄:《六个寻找剧作家的角色》,见《皮兰德娄戏剧二种》,吴正仪译,人民文学出版社,1984 年,第 5 页。
② Frederick J. Marker and Lise-Lone Marker, *A History of Scandinavian Theatre*, New York: Cambridge University Press, 2006, p.235.
③ 杜定宇编:《西方名导演论导演与表演》,中国戏剧出版社,1992 年,第 91 页。
④ James Roose-Evans, *Experimental Theatre from Stanislavsky to Peter Brook*, New York: Universe Books, 1984, p.48.

和布景相结合所产生的戏剧效果时评价道：

> 灯光本身就是一种戏剧成分，其效果是无法限量的；一旦得以自由释放出来，那么它对于我们就会象调色板之对于画家一样重要。一切色彩的结合都是可能的。通过简单的或复杂的探照灯光，静止的或移动的、部分的或不同透明度灯光等等，我们可以取得无限的渐次变化的效果。这样，灯光就能给我们以某种方法来具体表现大部分的色彩和形状，并且极其生动地将它们散布在空间里，而以前这些色彩和形状一直是被绘画凝固在画布上的。演员可以不必在画出来的光和影前面徘徊了；他被沉浸在一种专门为他创造的气氛之中。①

灯光是戏剧舞美的灵魂，这种说法在西方现代戏剧舞台上一点都不过分。灯光叙事就像催化剂一样，能将剧作家主观感受和主观意图通过灯光发挥到淋漓尽致的程度。一般情况下绘画布景仅仅起到交代时间和地点的作用，很难通过布景表现人物的心情，然而灯光则不同，灯光能够渗透到戏剧舞台的每一个角落，细腻地表现人的内心情感，真正使布景融入戏剧的故事情节。

> 因为灯光是"可塑的"，只有光能将演员、舞台和布景统一成为一个整体。……灯光的流动以及光线的变化，能造成颜色和强度发生迅速而细微的变化。富有表现力的光和影也能够增强演员具有生命力的特征，这对戏剧形成的氛围如同音乐对瓦格纳歌剧的氛围一样——使舞台演出的质量更高，增强舞台的时间感，让戏剧具有地点感和时间向前推移的感受。②
>
> 这样灯光对舞台来讲不再仅仅起照明作用，而是在解释戏剧时起着定向的辅助作用。③

因此，无论是梅特林克怪异、神奇的舞台灯光（《闯入者》《青鸟》），还是凯泽的写意性、蓝色的光线（《从清晨到午夜》）；无论是奥尼尔的月光与黑夜（《琼斯皇》），还是萨特亮如白昼的地狱中的灯光（《禁闭》）；无论是让·热奈戏剧中

① 杜定宇编：《西方名导演论导演与表演》，中国戏剧出版社，1992年，第91页。
② J. L. Styan, *Modern Drama in Theory and Practice* (2), London: Cambridge University Press, 1981, p. 12.
③ Renate Benson, *German Expressionist Drama: Ernst Toiler and Georg Kaiser*, London: The Macmillan Press, 1984, p. 36.

每一幕都亮着的水晶吊灯(《阳台》),还是杰西卡·布兰克不断切换演出叙事区域的灯光(《被平反的死刑犯》)等等,在戏剧中都起着渲染气氛,强化主题的叙事作用。关于灯光作用于舞台布景的戏剧效果,导演强调的是神似而不是形似,强调的是感受而不是实物:"我们不需要尽力表现一个森林,我们所需要给观众的是一个人在森林的氛围。"①

舞台音响是西方现代戏剧舞台叙事的重要手段。所谓"舞台音响"就是:

> 它依据剧本和统一构思的要求,以各种专门器具和技巧的运用和操作,艺术地再现自然界(如鸟叫、风雨、雷电等)和社会生活(如放枪炮、开机器、鸣汽笛、撞钟等)以及精神领域出现的纷繁复杂的音响现象,以听觉形象辅助演员表演,烘托场景气氛,刻画人物心理活动,增强艺术感染力。②

戏剧通过舞台音响来展现空间和时间,这在象征主义戏剧家梅特林克的戏剧中表现得比较明显。《闯入者》中一家六口人通过外界发出的声响清晰地感受到死神在一步一步地逼近,从远到近、从静到动的舞台音响在作用着人物的心灵,使人物由焦虑的等待发展到惊恐万状的心境。远处的夜莺,花园中的天鹅、鱼儿,越来越近的脚步声以及停留在房门前的声响等,这种由远到近的每一个细微的响声都牵动着每一个人物的神经,使大家清楚地意识到一个难以名状的幽灵已经来到,死神已经降临。在这里舞台音响的效果充满着奇异的精神,它已经不是仅仅停留在生活层面上的简单声音,而是一种充满着灵性,撞击着观众心灵,并能显示时间和空间距离变化的音响效果。在梅特林克的《盲人》中戏剧通过海涛咆哮撞击悬崖的声响、狂风摇晃着的森林、大候鸟从树顶飞过远去的声响为观众展示着时空的变化,使人们透过这一切响声感受到这群盲人在大千世界中的孤独、寂寞和无家可归,最终变得绝望无助的戏剧氛围。舞台音响在梅特林克的《盲人》中是一种空间感,而在奥尼尔的《琼斯皇》中却是一种异己的力量。

舞台音响在奥尼尔的《琼斯皇》中是鼓声,它贯穿这部戏剧的始终,代表着一种力量,并形成与人对立的一方。在《琼斯皇》中鼓声犹如一个巨大的磁场把观众的注意力从豪华的宫廷引入茫茫的丛林中去,观众的心情也由舒缓到紧张,随着主人公心情的变化而变化。戏剧的第一场,琼斯面对黑人的聚

① James Roose-Evans, *Experimental Theatre from Stanislavsky to Peter Brook*, New York: Universe Books, 1984, p.48.
② 《中国大百科全书·戏剧》,中国大百科全书出版社,1989年,第479页。

众起义不屑一顾,对远处传来黑人造反的鼓声也装着心不在焉,他认为自己是强有力的,能对付一切局势,他调侃地说道:"你听听那鼓声,声音能传那么远,一定是个特大的鼓。(接着笑了)哈,他们没有铜管乐队来欢送我,总算用鼓声来为我送行啦。"①然而,到了戏剧的第二场,鼓声像影子一样追逐着逃往丛林的琼斯,慌不择路的琼斯听着有节奏的鼓声,感到鼓声对自己已经构成了不能忽视的威胁。第三场,咚咚的鼓声比前一场敲得更响、更快了,这时的琼斯虽强作镇定,但掩饰不住心中的惊慌与恐惧:"听那面鼓声!听声音,他们更近了。他们带着鼓槌来啦,我该走了"②越敲越急促的鼓声在这时已不再是聚集黑人的信号,它已化为一种无形的超越自然的巨大力量,它追逐着、威胁着、挤压着琼斯。鼓声对琼斯心理造成的压力使他不得不面对现实,面对自己造成现实危局的过去,这使他想起自己来海岛之前杀死的杰夫和狱卒的事情。鼓声随着故事情节的发展敲得更急了、更清晰了。从第五场起琼斯的精神防线在鼓声的追逐下开始全面走向崩溃,琼斯双手抱头,身子前后摇晃着,悲惨地叫起来:

> 啊,天哪,天哪!啊,天哪!天哪!(他忽然跪下来,合起双手,向天空举起——痛苦地哀求说)救主耶稣,听我祷告!我是个可怜的罪人,一个可怜的罪人!我知道犯了罪,我知罪!杰夫用灌了铅的骰子欺骗我,我知道后,一时火性发作就杀了他!上帝啊,我有罪,狱卒用鞭子抽我,我一时火性发作就铲死了他。上帝啊,我有罪!这里的土黑人推举我当皇帝,我尽情攫取他们的钱财。上帝啊,我有罪!我知罪,我悔恨!上帝啊,饶恕我吧!饶恕我这个可怜的罪人吧!(恐惧地恳求)上帝啊,不要让他们靠近我!不要让他们靠近我!让那鼓声停止吧!那鼓声里也变得有鬼了。③

鼓声在这时已超越了自身的价值和意义,它成为愤怒的土著黑人的象征,它像汹涌澎湃的大海使琼斯原来那种不可一世的神气荡然无存。

《琼斯皇》最后四场,鼓声完全融进了整个戏剧情节,融进了戏剧的每根脉络和每一个细胞之中。鼓声的艺术效果达到了淋漓尽致的程度,在象征主义氛围的作用下,鼓声已从普通的舞台道具上升到同主人公对等的地位,影

① 〔美〕尤金·奥尼尔:《琼斯皇》,刘宪之译,见《外国戏剧名篇选读》(下),作家出版社,1986年,第683页。
② 同上书,第689页。
③ 同上书,第694页。

响着戏剧情节的进展,影响着人物心理的变化和戏剧节奏的快慢。琼斯的许多无意识活动都是无声地进行着,然而唯独不祥的鼓声还在咚咚地响着。这鼓声有时同琼斯在树林中横冲直撞时发出的恐惧叫声搅在一起;有时,咚咚的鼓声同运送黑奴的海船在海浪中颠簸发出的声响以及黑奴发出低沉哀怨的声音混合在一起,形成一种悠长、颤抖、绝望的哀鸣;有时,鼓声似乎响应着神秘的召唤,随着刚果巫医的跳与唱,变得激烈、欢跃,使天空回荡着有节奏的隆隆声音。鼓声笼罩着整个树林,如天罗地网,"琼斯面向下伏在地上,双臂伸开,恐惧地呻吟着。咚咚的鼓声在他周围响着,这节奏低沉,象征着一种受压抑而想报复的力量。"①音响效果在戏剧中有时在渲染一种戏剧氛围,有时却成为一种矛盾冲突的一方。鼓声不仅仅推动着戏剧向前发展,同时也在作用着观众的心理,正如评论家圣约翰·欧文在评述鼓声的剧场效果时说道:"咚咚的鼓声敲打在琼斯的心上犹如敲打在我们的心头上一样,让我们感到惊慌不安。""如果在戏剧结束时鼓声还不停止,一些控制力弱的观众准会不由自主地跳上舞台随着鼓声跳起非洲战舞,假若出现这种情况我一定不会感到惊讶。"②

在舞美中,舞台道具也是戏剧叙事的一个重要因素。所谓舞台道具是指戏剧演出中所使用的家具、器皿以及其他一切用具的通称。道具按体积的大小可分为大道具与小道具;按照道具使用性质,又可分为装饰性道具、手持道具、消耗道具、实用道具等,每一部戏剧道具的设计风格应与舞台的布景、灯光、演员的服饰等保持一致。在传统戏剧中舞台道具对人物塑造起着一个辅助作用,传统戏剧使用道具的标准就是道具在戏剧中的合理性和适用性,然而在西方现代戏剧中道具的使用是根据剧作家对现实的主观感受而定。西方现代戏剧已经突破了传统戏剧赋予道具的意义和作用,将无生命的道具赋予生命,将不变的赋予其变化和发展,这种现象荒诞派戏剧尤为突出。

在荒诞派戏剧作家尤奈斯库看来,原来服务于人的道具已经物化为挤压人的环境和力量,而这种物化的东西是以道具的形式出现在舞台上,因而在戏剧中观众经常会看到人与物化道具的冲突,这种冲突实际上是人与环境冲突的艺术形象舞台化。在尤奈斯库的眼里环境与直喻的道具都是同义词,譬如:《椅子》中的椅子,《新房客》中的家具,《责任的牺牲者》中堆积起来的杯子,《阿麦迪或脱身术》中膨胀的尸体,等等,在这些戏剧里我们可以看到道具在戏剧中的象征意义,同时也清晰地看到道具自身的叙事作用以及剧作家在

① 尤金·奥尼尔:《琼斯皇》,刘宪之译,见《外国戏剧名篇选读》(下),作家出版社,1986年,第701页。
② J. T. Shipley, *Guide to Great Plays*, Washington:Public Affairs Press,1956,p.468.

物质环境挤压下的痛苦感受。就尤奈斯库的《阿麦迪或脱身术》这部戏剧来讲,人与道具(尸体)的戏剧性冲突不仅激烈而且富有特色。《阿麦迪或脱身术》中人与尸体的冲突贯穿在整个戏剧中,构成了戏剧矛盾的开始、发展、高潮和结尾,使整个戏剧冲突按照事件的发展顺序形成。戏剧的第一幕就暗示观众阿麦迪卧室中有一个第三者,即尸体。15年来阿麦迪的妻子玛德琳整天照顾尸体,修剪指甲,打扫卫生,尸体不但不腐烂反而具有很强的生命力。阿麦迪说:"他的眼睛不见老,还是那么漂亮。一双又大又绿的眼珠子象灯塔的探照灯那样闪闪发光。"①第二幕富有活力的尸体不断膨胀生长,伸进客厅的腿和脚越长越大,占满了他们全部的生存空间。戏剧的第三幕描写阿麦迪和玛德琳使尽浑身解数将硕大的尸体弄出窗外,阿麦迪拖着像街道一样长的尸体向塞纳河走去,最后他在警察的追捕下随着尸体的变形物腾空而起升入天空。在尤奈斯库《阿麦迪或脱身术》中的尸体,它是一个多义性的叙事象征体,首先它具有普遍性,因为它包含着各种各样的人生忧患,以及物对人的生存状态的威胁,任你如何解释;其次它具有不可知性,因为它超越了生活常规,你不知道它为什么具有旺盛的生命力,为什么会不断膨胀扩大;再次它还具有不可抗拒性,因为尸体越长越大塞满了房间,使你对此不知所措、无可奈何,你无法制止它,也摆脱不掉它。尤奈斯库用道具的叙事试图给人一种暗示:在这个荒诞的世界里每一个家庭、每一对夫妻、每一个人都面临着这样"尸体"的威胁,它挤压着人,破坏着人的生活环境,压迫着人们的自由,甚至迫使夫妻分离。人生的忧患被剧作家提炼成一具活着的尸体,表现出对人生的独特思考,并以此激发观众的自由联想,使观众与作者在精神和思想上达到沟通、共鸣,在荒诞中见真实的目的。

尤奈斯库在《阿麦迪或脱身术》中淡化了以着重刻划人物性格为核心的创作方法,戏剧不再把道具作为塑造人物性格的辅助手段,而是打破人与道具的严格界线,使二者都成为作者心理感受的中心与表演道具。在这里道具的叙事地位上升到角色的高度,同时角色下降到和道具一样没有性格、没有灵魂的"木偶人"的地位,体现了剧作家对荒诞世界的认识和不可理解。尤奈斯库在《起点》中曾经这样写道:

 一道帷幕——一堵不可逾越的墙横在我和世界之间,横在我和我自己之间,物质充塞每个角落,占据一切空间,它的势力扼杀一切自己;

① 尤奈斯库:《阿麦迪或脱身术》,屠珍、梅绍武译,《荒诞派戏剧集》,上海译文出版社,1982年,第139页。

地平线包抄过来，人间变成一个令人窒息的地牢。①

《阿麦迪或脱身术》形象地表现了这种地狱的可怕，以及人面对物和环境所显示出的绝望。在西方现代戏剧中道具已形成了一种独立的叙事视角，这使得戏剧的视域更加宽阔，使观众能够看到戏剧人物之外的另一个物的世界和空间，为体现戏剧主题提供了更多的叙事角度。

面具作为戏剧演出的重要元素同服饰一样是在舞台叙事中服务于剧中人物的，它产生于古希腊，在西方戏剧发展史上具有旺盛的生命力和神奇的魔力。在古希腊戏剧萌芽时期面具曾经为扮演希腊众神的形象起到过巨大的作用，即用固定的面部形象来说明人物的性别、年龄、身份和精神状况，面具上的一些装置为演员的清晰发音，并将声音能传送到酒神剧场的每一个角落发挥着重要作用。随着社会的发展，固定形象的面具逐渐在性格悲剧中被摒弃，因为这种面具的运用直接影响了悲剧人物的个性塑造，然而这种艺术形式反而在文艺复兴后期被意大利假面喜剧（也称即兴喜剧）所接受。虽然意大利假面喜剧作为一种艺术品种在 20 世纪西方戏剧舞台上早已消失，但是西方现代戏剧的写意性又使得面具在戏剧舞台上又一次得以重新复活。美国戏剧家尤金·奥尼尔曾在《面具备忘录》等多篇文章中评述过面具的作用：

> 我越来越相信面具的使用最后能够成为最自由的方法来解决现代戏剧所面临的问题，即在表现人们头脑中深层冲突时所运用的最简明、最经济的手段。这种冲突在心理学的研究中已经不断地得到证明。②

20 世纪 20 年代奥尼尔在多部戏剧中采用了面具的叙事方法，譬如《毛猿》（1921）、《大神布朗》（1925）和《悲悼》（1931）等。"在 20 年代初期，荣格的心理学和面具具有潜在的戏剧性比起弗洛伊德的人物研究更能引起奥尼尔的兴趣，他在表现复杂重要的内容时加快了使用面具的速度。""在《上帝的儿女都有翅膀》中面具被引进一个现实环境，并承载着意义。……在《大神布朗》中尽管奥尼尔认为戏剧的题目含意非常简单，但是面具的使用却使戏剧性变

① 朱虹：《荒诞派戏剧集·前言》，见《荒诞派戏剧集》，上海译文出版社，1982 年，第 13 页。
② O'Neil, "Memoranda on Masks" T. Cole ed., *Playwrights on Playwriting*, New York: Hill & Wang Inc., 1960, p. 65.

得更加复杂,不可或缺。"①在西方现代戏剧进程中还有不少剧作家和导演对面具情有独钟,譬如:凯泽的《从清晨到午夜》,皮兰德娄的《六个寻找剧作家的角色》和《亨利四世》(1922),迪伦马特(1921—1990)的《物理学家》(1962),达里奥·福《高举旗帜和中小玩偶的大哑剧》等。面具的叙事作用能够更加突出剧作家的创作意图,皮兰德娄《六个寻找剧作家的角色》在描写六个角色上场时有一段舞台提示:

> 要使这出戏取得舞台效果,必须用一切办法使这六个角色不与剧团演员混淆。……但是这里建议一个最有效和最妥当的办法,就是给角色戴上面具。用一种汗水不会浸湿的材料制成分量很轻的面具,并使演员的眼睛、鼻孔和嘴巴能够活动。这样也就表现出了本剧的含义。角色不应当作为幽灵出现,而应当代表人为的现实,它们由想象构思出来后便一成不变,因此它们的形象比有着活动多变的本性的演员们更真实更持久。面具有助于向人们提供表现每一个人物基本感情色彩的不变的艺术形象:父亲的悔恨,继女的报复,儿子的轻蔑,母亲的痛苦。②

皮兰德娄用意大利假面喜剧中最基本的叙事形式——面具来赋予角色出场时鲜明的特征,这种以不变应万变的面部表情使角色的叙事特性具有很强的稳定性。戴有面具的角色虽然仅仅具有单一性格的叙事特点,但他们在艺术生命中比演员更具有持久性和真实性,因为这种戴有面具的角色已形成了自己的特性和叙事风格。相反具有个性化的演员在扮演角色时却是经常发生变化的,这是因为演员在扮演角色时常常受自身的各种因素的制约,虽然演员把自己的情感融入角色里,但是演员所扮演的角色并不一定是剧作家所期望的、理想的,他们往往同角色相距甚远。正如《六个寻找剧作家的角色》中的父亲评价两位临摹自己演出的演员时说:"他们不是我们……""他们两人把我们的角色演得很好。但是请相信,在我们看来,却变成了另一回事情;应当是同一回事情的,事实上却不是!"③正是剧作家皮兰德娄认识到面具的重要性,所以使用面具的叙事来强化人物最鲜明、最稳定的性格特征。

皮兰德娄对面具的理解并不仅仅局限于有形的,也将无形的面具运用在

① Don B. Wilmeth and Christopher Bigsby, *The Cambridge History of American Theatre · Volume Two 1870-1945*, New York: Cambridge University Press, 2006, p. 296.
② 皮兰德娄:《六个寻找剧作家的角色》,见《皮兰德娄戏剧二种》,吴正仪译,人民文学出版社,1984年,第2页。
③ 同上书,第49页。

戏剧中,以进一步拓宽面具的叙事范围。面具对《亨利四世》中的亨利四世来说则是一种无形的、心灵的面具;皮兰德娄的《亨利四世》叙述了在20年前一位扮演亨利四世的年轻人在化装舞会的游行中遭到情敌暗算,落马受伤。受伤后他记忆丧失、精神失常,从此以后便以亨利四世自居。20年后他从精神错乱中清醒过来,但是时过境迁,过去所拥有的一切都已失去,这其中也包括自己的情人。由于戏剧主人公不想面对这个世界,不想面对他痛失的爱情,只能将真实的面目躲避在亨利四世这样一副历史面具的背后。现存的一切对他来说都已经毫无意义,他也无心再回到现实生活中来,因而只能装疯,继续扮演八百年前的亨利四世来苟且偷生。戏剧中亨利四世是一具无形的社会假面具,它产生于戏剧主人公自己的幻觉和社会的虚伪之中,它遮蔽着人物的心灵世界。尽管剧中的亨利四世从幻觉中清醒过来,但是社会现实的强大压力并不允许他摘下这样一副面具,他只能借用亨利四世这具历史的僵尸将自己封存在心灵世界之中。"因为亨利四世是我:我,在这里已经二十年。您理解吗?我已经套在这永恒的面具当中了!"[①]戏剧通过对亨利四世的舞台叙事呈现出人物的双重人格,即一个是真实的自我,另一个是被社会环境所扭曲和异化的自我,即社会的假面具。

运用面具进行叙事在意大利戏剧发展史上源远流长,影响着一代又一代的剧作家,这其中包括1997年诺贝尔文学奖获得者达里奥·福。戏剧家达里奥·福对面具的运用情有独钟,他在《高举旗帜和中小玩偶的大哑剧》的舞台指示中这样写道:

> 十一个男演员和三个女演员(扮演民众)进入舞台。他们戴着"即兴喜剧"的假面具,携带小号、长笛、鼓等乐器和长木杆(其中有几个人还推着装有小轮子的人体模型),演奏一支进行曲,其声音震耳欲聋,而且调子不正。乐队由三米多高的大玩偶指挥,他俯视整个舞台,明显隐喻法西斯。[②]

在这部戏剧中面具有比较强烈的狂欢性,面具的运用以及狂欢化的叙事场面传递着剧作家对现实生活的一种思索和态度。戏剧的狂欢化与面具的使用在内在精神上是一致的,具有比较强的表意性。面具作为一种叙事的艺术符

① 皮兰德娄:《亨利四世》,见《皮兰德娄戏剧二种》,吴正仪译,人民文学出版社,1984年,第145页。
② 达里奥·福:《高举旗帜和中小玩偶的大哑剧》,王军译,见吕同六主编:《一个无政府主义者的意外死亡》(达里奥·福戏剧作品集),译林出版社,1998年,第344页。

号,烘托着一种戏剧氛围,传递着剧作家的思想,它削弱了人物的个性,展现着人物的共性色彩,这同狂欢化戏剧要追求一种观念性人物和非写实性场面是相同的。

在西方现代戏剧中,舞台布景、灯光、音响、道具、面具和服饰在戏剧中都在发挥着自己的叙事功能,然而它们在实际运作中却是一个统一的、不可分割的艺术整体,互为补充、互为协作,与舞台角色共同完成艺术作品的创作。作为戏剧的重要艺术元素,舞美在戏剧的叙事中具有多种功能:首先,舞美体现了剧作家和导演的叙事意图,舞台上的每一个细微的变化都在叙述着戏剧的主题思想;其次,舞美同角色能够形成互补的叙事态势,演员作为明叙事活动在戏剧舞台上,而舞美作为暗叙事在暗暗地发挥着叙事功能;再次,在20世纪西方现代戏剧中舞美的各个要素并不是严格遵守着戏剧法则,有一些舞美要素随着剧作家的主观意图则发生着比较大的变化,超出了舞美某一叙事要素的功能,改变了舞台剧在叙事中的叙事线路和叙事模式。

第二节　叙事语言功能的转变

戏剧语言(即台词)是西方传统戏剧叙事的第一要素,它在戏剧中发挥着叙事功能的作用,然而从19世纪末期西方现代戏剧的语言却有着一种逐渐脱离人物主体的倾向,最终成为飘浮在人物性格之上的流浪者。在传统戏剧中语言与语言的发出者在内在关系上是和谐一致的,语言的发出与人物所思所想、人物的性格以及人物的动作等都有着密切的内在联系。正如许多评论者在评价莎士比亚的戏剧时经常赞誉莎士比亚戏剧语言具有高度个性化。从这里我们可以看到以对话为叙事基础的戏剧,其每一句台词都要符合人物的性格、身份和教养,戏剧台词是剧中人物内心情感的自然流露。然而到了19世纪末期,尤其是在西方现代戏剧中戏剧语言出现了这样一种现象,即戏剧语言逐渐同语言的发出者发生了脱节,语言不再服务于人的个性,而是仅仅同剧作家的主观意象有关。语言飘浮在人物的性格之上,以至于在语言背后的人物主体出现了缺失和虚无化的现象,语言叙事失去了人物主体的回应和依托。

西方现代戏剧语言逐渐摆脱人物主体是从象征主义戏剧开始。19世纪末期象征主义戏剧在舞台叙事中已经不把塑造人物性格放在戏剧的首要地位,而是主要通过象征主义戏剧的语言去营造或烘托一个象征氛围,表达剧作家的创作意图和哲理性思考。象征主义剧作家企图通过人物的语言来寻找一种"客观对应物",以达到把整个象征性的戏剧意境联系起来。象征主义

戏剧不同于传统的现实主义戏剧那样将人物语言与性格紧密地结合起来,象征主义戏剧大多将语言的指向投射在剧作家意象中的"客观对应物"上,这就使得语言与人物性格之间的关系发生松动,如:梅特林克的《青鸟》、霍普特曼的《沉钟》(1896)、约翰·沁的《骑马下海的人》(1904)等。

传统戏剧的人物语言、人物性格、戏剧动作和人物思想是一个有机的叙事整体,是统一的、水乳交融的。正如我国著名导演焦菊隐所说:"语言的行动性,就是语言所代表着的人物的丰富而复杂的思想活动。"①戏剧理论家顾仲彝也认为:"有动作性的台词必然表示说台词的人物的意愿,意图或意志。不表示意愿、意图或意志的台词就缺少动作性。意愿、意图或意志表示得愈强烈动作性也就越强。"②然而象征主义戏剧不同于现实主义戏剧,它在叙事中不太重视戏剧的动作而更重视哲理的思辨、象征气氛的烘托,因为象征主义剧作家的叙事目的不再是用语言来表述戏剧人物的思想或通过语言引出戏剧人物的动作,而是力图使戏剧的全部语言都要围绕着剧作家营造的象征体来进行的。

象征主义的思想来源于18世纪瑞典神秘主义哲学家斯威登堡(1688—1772)的"对应论",他认为在世界万物之间存在着一种相互对应的关系,后来象征主义学者又将这种"对应论"发展成"感应论"或"通感"。象征主义剧作家力图通过戏剧人物对外界的感受找到一个相对应的象征体,以达到同自己心灵的沟通。譬如:梅特林克的《闯入者》中一家六口人对死神一步一步地逼近所产生的内心感应和生死体验,《青鸟》中蒂蒂儿在寻找青鸟的过程中对幸福真谛的认识和感受,约翰·沁《骑马下海的人》对大海和死亡的恐惧,霍普特曼《沉钟》中铸钟人对另外一个艺术世界的向往以及大钟的深刻寓意等。在这些戏剧中象征体犹如一个巨大的强力磁场吸引着各个方面的能量,成为表达剧作家叙事意图的媒介和工具,而此时人物的语言往往退居第二位,仅仅起到表述故事的作用。

象征主义戏剧的诸多要素都具有符号性,由于象征主义戏剧不像传统戏剧那样将戏剧的重点放在性格的冲突上,而是着重传递一种思想,营造一种叙事氛围,这直接影响着故事地点的选择与戏剧人物的塑造。在象征主义戏剧中有相当一部分戏剧的故事地点发生在远离现实生活的地方,如霍普特曼的《沉钟》、叶芝的《凯瑟琳伯爵小姐》(1892)和《心之所往》(1894)、约翰·沁的《骑马下海的人》、梅特林克的《青鸟》、霍夫曼施塔尔的《傻瓜和死神》

① 焦菊隐:《焦菊隐戏剧论文集》,上海文艺出版社,1979年,第19页。
② 顾仲彝:《编剧理论与技巧》,中国戏剧出版社,1981年,第374页。

(1900)等;同时在戏剧中许多人物形象都是剧作家主观意象和象征性的形象,如:水妖、林魔、死神、仙女、精灵等,因此人物语言在这里更具有表意性和抽象性,这种象征性的人物语言其叙事功能同传统现实主义戏剧人物的语言是无法相提并论的。这其中的主要原因表现为:第一,人物环境不具有现实性,人物生存的环境要么是远离现实社会的孤岛,要么是不食人间烟火的仙境,在这样的环境中人物的语言已经失去了现实的依托,语言的意义不具有相对独立性,仅仅是剧作家思想的一种折射。第二,人物语言不再以人物性格为基础,而是根据象征性的情节来决定,语言不具有动作性,只有象征性和思辨性。正如佛劳伦斯·曼德勒在评价梅特林克的戏剧时说道:"你几乎总能在他的作品中找到或者至少找到两层意思:一层是人人都能看到的表面意思,在这层意思底下,又有着更深的,只有少数人才能发掘的意义。"①因此象征主义戏剧比起传统戏剧来说,语言与人物更容易发生游离现象,戏剧中的一切更加容易同剧作家的象征性意象发生紧密的联系,这样观众在观看戏剧时必然面对多种意象截面,使戏剧中许多符号性东西在暗暗发挥着叙事作用,引导观众做出多种选择、联想和期待。第三,虽然符号性的象征体在戏剧中具有多义性、朦胧性,使观众产生丰富的联想,但是无论怎样联想总是在剧作家的引导下进行的,此时人物的语言仅仅起到引导观众如何通往这种象征性意境的作用。

西方现代戏剧真正出现语言背后人物主体的完全缺失是到了荒诞派戏剧。如果说象征主义戏剧的语言背后还有剧作家的意境、意图以及象征体的话,那么我们看到多数荒诞派戏剧的人物语言其背后就是虚无。荒诞派戏剧具有很强的非理性因素,剧中人物仿佛同历史和现实脱了节,完全摆脱了对现实生活的依托,人物的行为已经失去了戏剧与观众约定俗成的默契,譬如:尤奈斯库的《秃头歌女》,贝克特的《等待戈多》、《啊,美好的日子!》等,这些戏剧同现实中的方方面面失去了联系,人物像生活在真空之中,这必将影响着人物的语言。如果说象征主义戏剧作家还努力去营造一个浓郁的象征氛围,并通过象征体来传递一种思想和观念,那么在荒诞派戏剧中许多戏剧除了人物无目的、无意义的对话以及百无聊赖的形体动作之外就很难发现有其他方面的意义了。在人物对话的背后已经没有人物性格来作为语言的支撑,语言的发出不具有任何现实的基础,语言的叙事最终只能成为漂浮在整个戏剧之上的碎片。

① 转引自汪义群主编:《西方现代戏剧流派作品选·象征主义·前言》,中国戏剧出版社,2005年,第18页。

荒诞派戏剧弱化语言功能,强化舞台道具的叙事作用,以道具的叙事代替语言的叙事是一个比较突出的特征。在荒诞派戏剧中道具具有特殊的功能,这主要源自于20世纪后半期西方现代戏剧作家面对物质环境对人的影响和异化的深刻认识。在荒诞派戏剧中对道具使用最多的戏剧作家应属尤奈斯库,他说:"我试图通过物件把我的人物的局促不安加以外化,让舞台道具说话,把行动变成视觉形象……我就是这样试图伸延戏剧的语言。"①用物化的道具代替语言的作用是尤奈斯库突出的叙事特点,《椅子》中的椅子、《新房客》中的家具、《责任的牺牲者》中的杯子、《阿麦迪或脱身术》中的尸体,这些说明剧作家对语言的认识发生了巨大的变化。尤奈斯库力图通过舞台来谋划用外在的、可视的道具来代替语言的效果,让道具来告诉观众戏剧要表述的内涵。道具是一种视觉语言,它具有独立性;道具不需要人赋予它意义,因为它能通过展现自身表达意义。道具又是直觉的,因为观众可以凭借自己的直觉感受到它的冲击力。

在多数荒诞派戏剧中戏剧语言已经被弱化,失去了作为戏剧第一艺术要素的作用,并面临着尴尬的局面:一方面语言不能准确表达剧中人物的真实意图和人物的真实性格,另一方面它也不能真正表明剧作家的创作思想,这样我们就会看到语言在戏剧中变得可有可无。多数荒诞派戏剧的语言成为剧中的流浪者,这种无家可归的叙事现象在贝克特戏剧中表现得非常明显。贝克特的戏剧很少像尤奈斯库那样使用道具,语言在他的戏剧中占有绝对的优势,但是贝克特的戏剧背景大多都远离现实社会,人物缺少社会生活的依托,仿佛人与理性的世界断了根,成为这个世界的陌生人,其语言也仿佛失去了逻辑性,失去了存在的基础。如《等待戈多》的两个流浪汉除了等待不知为何人的戈多以外,整部戏剧都充满着话语的堆积。弗拉季米尔和爱斯特拉冈在戏剧中谈论着与性格无关,与等待戈多无关的话题,他们的语言与他们发出的动作无关。这就使得人物语言的背后出现了主体的真空,使人物行为的基础陷入了一种虚无的状态之中,人物的语言漂浮在等待戈多事情的表面上。贝克特的戏剧从《等待戈多》发展到《啊,美好的日子!》已经达到了语言的极致状态,在《啊,美好的日子!》中没有类似象征主义戏剧的象征体,也没有尤奈斯库戏剧中的道具,但戏剧语言的背后却呈现出一片空白。如果说观众从《等待戈多》那里还能在人物的对话中知道两个流浪汉在等待什么,那么在《啊,美好的日子!》中观众很难知道人物在说什么,人物仅仅是发出语言声音的机器,语言不再具有承载感情的义务,语言与语言的发出者在内在精神

① 朱虹:《荒诞派戏剧集·前言》,见《荒诞派戏剧集》,上海译文出版社,1982年,第31页。

上失去了联系。

荒诞派戏剧出现了语言堆积的叙事现象,语言已失去了人物性格的依托,这同戏剧丧失引导戏剧的中心事件有着密切的关系。在传统戏剧中每一部戏剧都有一个引导戏剧发展的中心线索,如:《俄狄浦斯王》(约公元前430—前426)的杀父娶母、《哈姆雷特》(1601)为父复仇等。但是在荒诞派戏剧中却没有引导戏剧情节的线索,譬如:《秃头歌女》《啊,美好的日子!》《美国梦》《动物园的故事》等,在这些故事中你找不到中心事件。由于没有中心事件,这就使得戏剧人物的叙事不可能集中围绕着一个主题来进行,戏剧情节不再围绕着一个中心事件来展开冲突,戏剧没有为剧中人物各抒己见和自由谈论问题所提供的环境和可能性。由于人物之间没有统一的叙事主题,这就使得语言交流存在着障碍和隔阂,并造成戏剧语言交流的无效性。在贝克特的戏剧中人物各行其是,各自谈论着与别人不相关的话题,戏剧没有集中在一个话题上,各自诉说着自己的事情,这在戏剧的叙事过程中形成了人物语言的碎片化、去中心化、去主题化的现象,譬如:尤奈斯库的《秃头歌女》,人物对话没有针对性,说话只能算是闲聊;谈论问题没有回应,语言只能漂浮在人物之间;人物之间没有冲突,语言无法显示出人物的个性,最终语言在戏剧叙事中只能成为堆积物。

在 20 世纪西方现代戏剧中语言的狂欢化①叙事也是造成语言与戏剧人物在内在关系上脱节的重要原因之一,意大利戏剧家达里奥·福的戏剧表现得尤为突出。达里奥·福的许多戏剧充满着关注现实、反映现实、抨击时弊的现实主义精神,然而其戏剧语言则有一种极力摆脱现实束缚的倾向,表现出戏剧语言的不确定性、复义性、语言意群的能指与所指的脱节,以及语言的反讽性、即兴性和削平语言意义的深度模式等现象。达里奥·福的戏剧语言重表意性,戏剧叙事的重点不是为了表现一个戏剧情节,而是为了传达作家的一种态度和思想。

达里奥·福的戏剧语言继承了意大利民间文学的优秀传统,他从充满生命活力的方言、口语以及即兴戏剧语言中汲取了丰富的营养。达里奥·福不

① 狂欢化源于欧洲的狂欢节日,是一种民主精神和古老广场文化艺术的表现形式。狂欢化的艺术观念和形式源远流长,古希腊阿里斯托芬的喜剧已开始萌芽,经古罗马的普劳图斯,一直到文艺复兴时期拉伯雷的小说《巨人传》和意大利"即兴喜剧"的出现已达到了比较高的程度。20 世纪苏联的理论家巴赫金在自己的理论著作中对狂欢化进行了理论上的论述,从而引起世人的关注和研究。狂欢化作为戏剧的创作原则影响着戏剧的叙事观念、叙事方法、叙事功能和叙事形态。狂欢化戏剧作为一种戏剧叙事形态在西方戏剧发展史上经历了一个漫长的发展过程,到了 20 世纪意大利戏剧家达里奥·福,戏剧创作已发展成一个日臻完善的艺术形式。

像 20 世纪意大利戏剧家皮兰德娄那样善于通过富于哲理性的戏剧情节和人物进行人生思考,而是常常打破传统戏剧语言的叙事规范和模式,通过运用大量的即兴、随意、幽默、双关、反讽、自嘲、隐喻、诙谐的语言来表达自己的政治立场。达里奥·福的戏剧语言也不像传统现实主义戏剧,他的戏剧语言带有强烈的狂欢性、即兴性、随意性,给人一种飘浮不定的感觉。达里奥·福的戏剧语言正是在这即兴随意、幽默诙谐、反讽自嘲中迅速流动,表现出一种躁动不安、不断变化的语言状态,让观众感受到了语言叙事中的分量和张力。譬如:《一个无政府主义者的意外死亡》(1970)戏剧语言呈现出不确定性,这种现象首先源自于人物身份的不确定性。由于主人公疯子的身份不断变化,使得他的语言也在随着变化,在这里戏剧语言变得多余,已经无法真实地反映其思想。由于疯子没有固定的社会身份和职业,剧作家可将他塑造成一个随时随地都准备或正在发生变化的人物形象。他的语言不再代表他的个性,不再反映他的职业特点,这种不确定性的叙事特性割裂了他与过去的联系,同时也让观众无法准确判断他未来人生的走向。

达里奥·福戏剧语言的不确定性还在于语言的复义性,这种情况与戏剧的狂欢化有着密切关系。达里奥·福戏剧语言的复义性更多的是一组组句子意群的复义,而每一组意群的差异都是人物的语言与地位之间的反差造成的,戏剧语言外延与内涵的不一致使观众产生歧义,从而给观众留下思考的空间,让观众根据自己的生活经验来认识它和丰富它,譬如:《滑稽神秘剧》(1969)中第 9 场《疯子与死者》中一段,一帮游手好闲的人在一家小店里正跟一个疯子玩扑克,戏剧这样写道:

 疯子:噢,这牌真好哇! 晚上好。陛下,国王陛下,您去摘下我那个杂种朋友的皇冠,不介意吧? (甩牌)
 乙:啊,你的国王完蛋啦,因为碰上了我的皇帝!
 疯子:噢,看着,皇帝也拿我没法子,我还有这张哪! (扭了一下身子,坐到桌子上)我这张杀手把皇帝像宰猪一样给干掉啦!
 甲:我抓住你的杀手,我有上尉!
 疯子:我这儿有战争,你的上尉得立刻出发!
 乙:我有灾害、霍乱和鼠疫,战争得结束啦。
 疯子:那你就快打伞,我这里暴风雨发洪水……(喝了一口壶里的酒,喷到所有人的身上)
 甲:该死的疯子,你疯啦!
 疯子:对,我是疯子,你们都叫我疯子,我就是疯子……我发一场洪

水,什么瘟疫都得卷铺盖滚蛋!①

达里奥·福叙事语言的复义性很难按照现实主义戏剧的标准来衡量,因为他的戏剧语言更多地不是去表现戏剧人物的高度个性化,客观记录现实生活,而是通过假定性的戏剧语言,使其具有极大的载重量和多义性,最终达到戏剧狂欢化的目的,因此复义性与狂欢化的语言是达里奥·福狂欢化戏剧叙事的一个重要组成部分。

达里奥·福戏剧语言的不确定性和复义性往往是同叙事语言意群的所指和能指发生脱节、扭曲相联系的。语言意群的所指不再同语言能指有任何关系,两者之间出现了断裂、替换,戏剧语言的所指与能指之间存在的约定俗成的关系已不复存在。在《一个无政府主义者的意外死亡》中疯子所说的话不再表述一个真实的事件和真实的思想,而是观众要听话听声,锣鼓听音。在剧中疯子成功冒充罗马高等法院首席顾问对无政府主义者死亡的案件展开调查时,惊慌失措的警察们拿出自己的誓言"警察为公民服务"来遮掩事实的真相,疯子用嘲弄的语言说道:"警察为公民服务,让公民开心!"②接着他讲述了自己亲身经历警察让犯人开心的故事:

 我当时就下榻在紧挨着警察局的一家小旅馆里,审讯就在警察局进行,几乎每天夜里我都要被一阵号叫和呻吟所惊醒。起初,我以为那些人受了虐待挨了揍,但后来我恍然大悟,这其实是笑声。是的,那些被审讯者多少有点儿发狂的笑声:"喔唷,喔唷,妈妈呀! 够了! 哎哟,救命,我再也不干了! 警长,够了,您让我笑死了!"③

戏剧的陈述与观众的生活经验不一致,语言的所指与能指在陈述的过程中被剧作家人为地脱离开来,戏剧语言的叙事变得无法真实地反映事实,它颠覆了观众的语言习惯和逻辑思维,使戏剧语言变得陌生化,不可思议。在达里奥·福的狂欢化戏剧中人物性格很难与人物语言挂钩,虽然人物性格是相对固定的,但由于剧作家的狂欢化语言是多变的、非固定的,而且随时随地都在发生变化,这就使得戏剧语言与人物性格没有直接的关系。

① 达里奥·福:《滑稽神秘剧》,张密译,见吕同六主编:《一个无政府主义者的意外死亡》(达里奥·福戏剧作品集),译林出版社,1998年,第217页。
② 达里奥·福:《一个无政府主义者的意外死亡》,吕同六译,见吕同六主编:《一个无政府主义者的意外死亡》(达里奥·福戏剧作品集),译林出版社,1998年,第47页。
③ 同上书,第48页。

反讽是达里奥·福狂欢化戏剧的叙事语言的基本旋律，它是在戏剧的真实与谎言、献媚与去媚、高大与渺小、吹捧与嘲弄等语言的碰撞、短兵相接中完成的，也是在语意方面的相互干扰、排斥、抵消的过程之中达到一种新的平衡状态中实现的。达里奥·福《一个无政府主义者的意外死亡》往往超越常规将自己的人物置于一种反差性极大的境遇之中，让人物在特定的环境中讲出不同寻常的语言，使语言与人物性格、身份之间出现矛盾，使不同的语意发生撞击，形成语言与环境的差异，最终造成一种意想不到、荒诞可笑的反讽场面，以此来解构一本正经的现存制度和社会秩序。这种相互冲突、排斥，又相互干扰、抵消的反讽效果最终形成一种语言的张力，不断地冲击着人们的思想。达里奥·福在《一个无政府主义者的意外死亡》中经常能使两种截然对峙的思想完美地统一在一种语境之中，同时由于对立一方的声音受到现实环境的强大挤压，只能改头换面，磨去语言的棱角和芒刺，以一种现实环境可以接受的语言形式出现在戏剧中，并将两种截然相反、两极对立的意群有机地联系在一起，让原本风马牛不相及的事情联系起来，形成一个象征和寓意，使观众产生联想。达里奥·福叙事语言的反讽风格意味着一种力量正在颠覆另一种力量，使被嘲弄的一方处在一种名不符实、尴尬可笑的处境之中，使原本不平衡的双方在语言中找到新的平衡，以至于双方力量在戏剧中进行重新组合。

狂欢化戏剧是西方现代戏剧一个重要现象，它不仅使戏剧语言与人物性格相脱节，而且语言在叙事功能上也发生了重大变化。在达里奥·福的戏剧中，经过陌生化处理的戏剧语言，不再承载着一般语言的意义，而是夹杂着许多其他的喻意，反讽的语意在不知不觉中发生改变。在达里奥·福的戏剧中人物语言的高度个性化、准确性、稳定性已不复存在，而人物语言的不确定性、复义性和反讽效果遮蔽了人物的性格特点，从而使人物语言的意义飘浮在故事情节的表面。因此我们可以看到达里奥·福戏剧语言的即兴性、不确定性、复义性、反讽性以及能指与所指脱节的现象，削平了传统戏剧企图通过人物对话来表现性格、反映事实和表达真理的可能性，同时也摧毁了传统戏剧作家极力追求一种终极真理的深度模式以及建立这种模式的可能性。

第三节　多重叙事节奏

从物理学来讲，"节奏是我们理解时间以及作用于时间的最基本的方法之一"，"节奏在时间的尺度中出现"。[①] 虽然在这里节奏与时间的关系非常

[①] William A. Sethare, *Rhythm and Transforms*, London: Springer-Verlay London Limited, 2007, p.1.

密切,但是在实际操作中戏剧的叙事节奏并非那么直观,也并非可用尺度来衡量,因为在舞台上戏剧表现出的情况会更加复杂、多变,戏剧的叙事节奏会直接或间接地与戏剧的多种要素有关。

叙事节奏是戏剧的重要叙事功能,它决定着戏剧的各个部分以整体形态向前推进的速度,也决定着每一个叙事环节的处理和情节的走向。虽然戏剧节奏体现了剧作家和舞台导演的叙事意图,但是当它在舞台上运转起来之后,戏剧的叙事节奏就会成为一个独立的叙事要素发挥着自己功能性的作用。叙事节奏不是虚无的,而是可触摸的,它是剧作家和舞台导演在表述戏剧意义时的一种律动,这同他们的叙事观念以及叙事方法有着密切的关系,苏珊·朗格在《情感与形式》(1953)中说道:

> 节奏是戏剧的"指令形式",它形成于剧作家最初的"布局"概念,并对戏剧主要部分的划分起支配作用。节奏决定着戏剧表演风格的轻松与沉重,决定着最崇高与最凶暴戏剧行为的强度,决定着人物数量的多寡与人物发展的程度。①

所以我们可以看到戏剧的叙事节奏是戏剧人物、事件、场面等整体向前运动变化的速度,其中蕴涵着剧作家表达意图的观念和方法,蕴涵着戏剧与观众之间约定俗成的体验和默契。在西方现代戏剧的发展进程中,除了从传统到现代一脉相承、约定俗成的戏剧节奏以外,在现代戏剧中还存有两种节奏,一种是静止戏剧的叙事节奏,它以梅特林克的静止戏剧为代表,经过契诃夫、贝克特的戏剧,静止戏剧的叙事节奏达到了一个完全静止的完美程度;另一种是狂欢化戏剧的叙事节奏,它以达里奥·福为代表,这种狂欢化戏剧的叙事节奏打破了传统和现代的戏剧律动,其特点是戏剧叙事的速度快、节奏强,无法按照传统戏剧那种约定俗成的矛盾发展进度来衡量。

戏剧叙事节奏的快慢同剧作家处理戏剧矛盾的方法有很大关系,它体现着剧作家在表达意义时所采取的一种态度。在19世纪末期之前,传统戏剧一般遵循着"艺术摹仿自然"的美学原则,虽然剧作家在处理戏剧矛盾时尽量做到快速紧凑,但是戏剧与观众之间那种约定俗成的关系仍然保持,也就是说戏剧的叙事节奏始终控制在观众可以接受的程度。在西方戏剧发展史上剧作家对戏剧叙事节奏的认识并不是整齐划一的,17世纪法国古典主义要

① Susanne. K. Langer, *Feeling and Form*, New York: Chales Scrihner's Sons, 1953, p. 356.

求剧作家在24小时内完成戏剧内部矛盾的发生、发展、高潮和结尾的全部过程,但是这种叙事节奏曾遭到许多人的反对,尤其是对戏剧情节的可信度表示怀疑。譬如:观众对高乃依在《熙德》中处理施曼娜和罗狄克的矛盾冲突感到虚假和牵强,一般认为施曼娜感情快速转变的不真实性同戏剧节奏有着直接的关系。这部戏剧给人的总体感觉是戏剧矛盾过分集中,戏剧冲突的场面过分密集,情感转变的叙事节奏违背了人之常情。

 18世纪欧洲戏剧在处理戏剧的叙事节奏问题上开始出现分流,这就是情节剧的出现。所谓"情节剧",即"戏剧情境险恶多变、矛盾冲突尖锐激烈、剧情发展中包含着大量偶然及巧合的因素,充满了紧张的戏剧场面"①。这种戏剧特性与"情节剧"的产生有着密切的社会原因,因为从18世纪英国工业革命开始,大批文化水平低下的农村劳动力涌入城市,在文化娱乐匮乏的情况下,戏剧成为他们主要的娱乐方式。剧院为了吸引观众力图使戏剧情节紧张离奇、耸人听闻。詹姆斯·L.史密斯在《情节剧》(1973)一书中描写了英国维多利亚时代剧院在海报中招揽顾客所用的宣传语言:"令人毛骨悚然的事件!令人吃惊的情景。抢劫大户人家!铁路谋杀案。蒸汽锯木厂的毁灭。恶人先告状!无事者反遭逮捕!刀光剑影的可怕格斗!……"②情节剧的出现确实迎合了一批人的心理需求,庸俗华丽的布景、紧张荒诞的戏剧情节、令人感伤的戏剧主人公、惩恶扬善的故事素材博得了观众的喜悦。詹姆斯·L.史密斯在《情节剧》写道:

> 这些出钱买票的普通人,于是便拥了权力。他们所要的远不只是甜美的和闪闪发光的东西,不只是闹剧和童话剧。他们还要忘记日常生活的辛苦和单调乏味并逃进一个更有色彩,不那么复杂而又十全十美的世界:在这样的世界里,神奇而令人吃惊的种种冒险可以唤起最根本的情感与忠心,但同时又无须多费脑筋;剧情可以一目了然,人物各代表着明显的善与恶,矛盾冲突总是一清二楚;剧中的机遇与巧合有控制地凑在一起,而不幸的事件则给以摒除,善与美德经过许多惊心动魄的波折,最后总是战胜了恶并获得既显著又令人满意的物质上的回报。③

情节剧力图调动多种叙事要素,使戏剧的矛盾高度集中,人物外部冲突达到极致,人为加快戏剧叙事节奏,使戏剧效果惊心动魄。在这种氛围中快速的戏剧

① 《中国大百科全书·戏剧》,中国大百科全书出版社,1989年,第312页。
② 〔英〕詹姆斯·L.史密斯:《情节剧》,武文译,中国戏剧出版社,2006年,第7页。
③ 同上书,第23页。

节奏使观众放弃了理性思考的权利,丢掉了作为一种戏剧审美对象的感受。

这个时期的情节剧的确迎合了一部分人的心理需求,并在欧洲戏剧舞台上泛滥蔓延,但是面对这种戏剧发展态势比利时象征主义剧作家梅特林克首先提出了与之针锋相对的静止戏剧理论。梅特林克针对欧洲舞台上不断泛滥的情节剧,他在《日常生活的悲剧性》中批评道:

> 我希望看到舞台上表演某种生活场面,由各个环节联结,追溯到生活本源和它的神秘性,这是日常事务使我既无力量,又没有机会看到的。我到那里去,本来是希望我能得到有关我卑微的日常生活中的优美、壮观与真挚的一瞬间的揭示,使我能看到一直和我同处一室,但却因为我所知的存在、力量或上帝。我渴望能感受这样一种奇异时刻,它属于更高级的生活,但未被觉察,就倏忽消逝在我极度凄凉的时光之中;然而我所看到的,几乎一成不变,总是那么一个令人厌倦的角色啰唆不停地在讲他为什么心生妒忌,他为什么投毒杀人,或者是他为什么起了杀机。①

梅特林克在这篇文章中渴望戏剧在叙事时能够贴近生活,而不是在舞台上表演那些虚假的、令人生厌的、耸人听闻的故事。他质问道,在戏剧中"难道我们就非得像阿特里德斯那样咆哮,永恒的上帝才会在我们的生命中显示自身?难道当气氛宁静、灯盏的火光并不是摇曳不定的时候,他就绝不会出现在我们身边么?"②为此早期的梅特林克一直主张"静止戏剧"理论,他的美学思想同18—19世纪欧洲戏剧舞台上演的情节剧截然不同,表达出截然不同的戏剧观。

1890年梅特林克发表的象征主义戏剧《盲人》充分运用静止戏剧的叙事主张,力争减慢戏剧的节奏,用一种全新的叙事方法让观众能够慢慢地感受戏剧中的每一个细微的变化。梅特林克的《盲人》为我们展示了这样一种舒缓的戏剧节奏:引导盲人来到海岛上的老牧师意外地死去了,一群盲人处在孤独无援的环境中,在茫茫的大千世界中他们不知道应该向何处去,人与宇宙(境遇)形成了相互隔膜的关系,而远处的收容所只能残留在这群盲人的记忆之中,成为回忆和谈论的话题。远处的希望与无法接近的空间距离成为阻断盲人渴望返回居住地一个无法克服的困难,盲人们等待老牧师以及他人的拯救成为戏剧情节发展的中心,并随着人们焦虑的等待以及等待的徒劳无望

① 梅特林克:《日常生活中的悲剧性》,见吕效平编著:《戏剧学研究导论》,南京大学出版社,2006年,第147页。
② 同上,第146页。

形成了戏剧的象征意义。梅特林克的《盲人》是一个典型的静止戏剧,整个戏剧没有出现矛盾冲突,也没有性格之间的碰撞,剧中人物唯一的动作就是等待着老牧师带领他们走出海岛回到收容所。戏剧人物的动作都处在相对静止的状态中,人物的活动地点处于一个狭小的范围,戏剧中缺少情节剧矛盾冲突的一方,戏剧人物面对环境和外部的自然力量始终处于被动的、无法抗拒的状态。在这里戏剧节奏是非常缓慢的,甚至观众感受不到有节奏感,戏剧中盲人焦虑的心情最终化为一种孤独的、绝望的情结。在这种故事情节中戏剧只有个人的渴望,而没有戏剧情节的发展;只有一种孤独的氛围,而没有戏剧的律动。《盲人》同梅特林克的《闯入者》一样是一个等待的主题,这种以等待为叙事主线的戏剧削弱了人物之间以及人物与戏剧外部力量发生冲突的可能性,它消解了戏剧的快速节奏,最终剧作家留给我们的是静静的思考和对未来的忧虑。

在戏剧的叙事节奏上与梅特林克遥相呼应的还有俄国戏剧家契诃夫(1860—1904),契诃夫对戏剧节奏的要求不是静止,而是要让戏剧的叙事节奏等同于生活,用生活的节奏来衡量戏剧的节奏。契诃夫对叙事节奏的看法是有其美学思想的,尤其是契诃夫 1889—1890 年创作的第二部多幕剧《林妖》就已经开始显露出"戏剧生活化"的美学倾向,这部节奏缓慢、矛盾冲突淡化的戏剧曾遭到俄罗斯戏剧界的批评,被指责是一部破坏了公认的戏剧法则与舞台要求的戏剧。

从 1896 年《海鸥》起,契诃夫戏剧的叙事风格发生了深刻的变化,他主要是通过对日常生活的描写以及对微妙的内心活动的揭示来减缓叙事节奏的速度。1900 年的《三姊妹》在戏剧叙事上有自己的特色,在这部戏剧中观众几乎看不到有什么外在的矛盾冲突,整个戏剧三姊妹仅仅在喝茶、聊天、谈笑声中就被邪恶势力的代表娜达莎赶出了家门,她们丝毫没有抵抗,至多是发几句怨言,整个戏剧的叙事节奏显得沉闷、缓慢。《三姊妹》的戏剧情节和矛盾冲突都是以独特的契诃夫式的叙事节奏表现出来的,剧作家从淡化戏剧矛盾冲突、淡化戏剧节奏和"毫无含义的对白"中显示出深刻的内涵。契诃夫在谈到自己的戏剧时这样说过:

> 在生活中人们不是每分钟都在开枪自杀或上吊自缢,不是每时每刻都在谈情说爱、说聪明话,他们把大部分时间花在吃、喝、追求女人或男人以及说蠢话上面。因此有必要将这些表现在舞台上,有必要将这些写在剧本中,在那里人们走来走去,谈天气、打牌,不是剧作家要这样写,而

是生活本身就是这样。①

在淡化戏剧节奏的问题上,契诃夫的《樱桃园》应该是他"戏剧生活化"的代表作品,这部戏剧给观众再现了一个贵族世家衰败的过程。戏剧从女地主郎涅夫斯卡雅回到樱桃园开始一直到观众听到樱桃园的樱桃树被砍伐的斧头声结束,一个贵族世家就这样无声无息败落了。可是我们从始至终没有看见戏剧人物之间有什么激烈的矛盾冲突,甚至在剧中我们找不到一个对立面的人物,就连樱桃园的买主罗巴辛为了能使郎涅夫斯卡雅摆脱困境也不断出谋划策,摆出一副对主人忠心耿耿的样子。戏剧是在一种慢慢的叙事节奏中发展,这种节奏使观众能够清晰地看清每一个人物内心变化的流程。淡化戏剧节奏、淡化戏剧冲突使契诃夫戏剧同传统的现实主义戏剧拉开了距离,正如乔治·贝克在评价传统现实主义戏剧时说:"在戏剧中,动作无疑是最强烈作用于观众的方法。"②但是契诃夫的戏剧并不把强烈的戏剧动作看得高于一切,而是将缓慢的生活节奏看得高于一切,因为契诃夫的戏剧叙事不是按照故事来组织情节,而是将事件融进生活当中,使它成为松散的、周而复始的、生活流动的一部分。"如同罗伯特·布斯坦所赞同的那样:表面'随意的风景、人物的琐碎、无目的的对话、停顿,以及变换的节奏和诗意的基调',这是典型的契诃夫式的戏剧,而这蕴涵着现代戏剧最有说服力的尝试。"③

苏珊·朗格说:"以我来看,艺术的重要意义不在于人物和情境是如何形成的,而在于在它们之上剧作家赋予那种'可感知的生命'的节奏。"④戏剧的叙事节奏犹如人的血脉深入戏剧的每一个角落,叙事节奏不仅仅与戏剧冲突有直接关系,而且戏剧节奏同戏剧结构、戏剧语言也有密切的关系,这种情况在荒诞派戏剧作家贝克特的戏剧中表现得非常突出。戏剧结构是剧作家对戏剧事件在叙事过程中的时空排序,而在传统戏剧中故事的编排完全是根据矛盾冲突来进行的,这其中蕴涵着剧作家对叙事节奏的理解,正如亚理斯多德所认为的那样一部戏剧必须围绕着一个中心事件进行,将纷繁复杂的事件锤炼成一个完整的行动。其实在亚理斯多德的理论中包含着戏剧的叙事节奏和发展方向,因为戏剧作为一个有机整体应具有戏剧矛盾的开始、发展、高

① Leslie Kane, *The Language of Silence: On the Unspoken and the Unspeakable in Modern Drama*, London: Associated University Press, 1984, p.51.
② George Pierce Baker, *Dramatic Technique*, Boston: Houghton Mifflin, 1919, p.234.
③ Leslie Kane, *The Language of Silence: On the Unspoken and the Unspeakable in Modern Drama*, London: Associated University Press, 1984, p.51.
④ Susanne K. Langer, *Feeling and Form*, New York: Chales Scrihner's Sons, 1953, p.350.

潮和结尾,但是在贝克特的荒诞派戏剧中这种传统的叙事结构已不复存在,出现的是一种循环式的戏剧结构,这对于戏剧的叙事节奏进入一种静止状态起着很大的作用。贝克特的《等待戈多》属于循环式结构,故事中两个流浪汉弗拉季米尔和爱斯特拉冈在一条乡间小路上等待着一个叫戈多的人,但是在戏剧的最后戈多并没有出现,两幕戏剧在内容上几乎相似,没有太多的变化,而唯一发生变化的是第一幕光秃秃的树木在第二幕中长了几片叶子,奴隶主波卓最后变成了瞎子,而奴隶幸运儿却成了哑巴,两幕戏剧结束时没有发生任何变化,并且在每一幕的结尾时总是有一个小男孩跑过来告诉他们:今天晚上戈多先生不来了,明天晚上准来。这种重复的、循环式的叙事结构消解了戏剧冲突中故事情节不断递进的可能性,使叙事节奏处于一种停滞的状态。如果说《等待戈多》通过人物的对话使观众还能够了解到两个流浪汉等待戈多的戏剧线索,那么到了《啊,美好的日子!》中引导戏剧的叙事线索完全消失了。在这部戏剧中观众看不到,也搞不清戏剧为什么要演下去,两幕戏同样重复着相似的内容,加之断断续续的人物自白,整部戏剧在叙事上根本没有中心事件,戏剧动作处在相对静止状态之中。从这里我们可以看到叙事结构的安排直接影响着戏剧的叙事节奏。

 戏剧的叙事节奏与叙事语言同属叙事功能,它们共同表现着剧中人的情感、事件的演变和情节的发展,因此剧中人物的对话同戏剧轻重缓急的叙事节奏有着密切的关系。叙事语言是体现叙事节奏的物质性材料,而叙事节奏则影响着语言的叙事速度,并能使叙事语言成为一种物化的、流动的叙事律动。萨缪尔·贝克特认为:"只有没有情节、没有动作的艺术,才算得上纯正的艺术。"[1]一般认为戏剧语言的连贯性、流畅性与戏剧的叙事节奏、情节的进展有着密切的关系,但是在贝克特戏剧中叙事语言常常带有比较大的随意性、不确定性、障碍性和间歇性,这直接影响着戏剧的叙事节奏,使戏剧节奏在语言的障碍中变得混乱、缓慢和终止。譬如:贝克特的《啊,美好的日子!》中戏剧人物在思维上经常表现出停滞和语言堆积的现象,而语言的停止就是节奏的停滞,叙事节奏在这里出现了障碍和空档。在这部戏剧里仅仅戏剧舞台指示中出现"顿""停顿许久""静默许久"的提示有 509 个,短短一部两幕剧的戏剧就有 500 多个停顿,几乎一两句话中就有一个停顿,这在西方戏剧发展史上是罕见的。路德维希·维特根斯坦说:"我们不能讲的东西,必须用沉默来省略。"[2]恐怕在这里贝克特的许多"停顿"并非是不能讲的话,而是有着

[1] 《外国名作家传》(上),中国社会科学出版社,1979 年,第 120 页。
[2] Leslie Kane, *The Language of Silence: On the Unspoken and the Unspeakable in Modern Drama*, London: Associated University Press, 1984, p.17.

更深刻的原因。"停顿"现象在戏剧中的出现是从契诃夫开始,契诃夫的许多戏剧都有停顿的提示,1900年的《三姊妹》中有38个停顿,1904年的《樱桃园》中有33个停顿;而贝克特的戏剧则明显增多,《等待戈多》有104个,《啊,美好的日子!》有509个沉默或长时间沉默。

"沉默"和"停顿"是一种无形的语言表达方式,"在戏剧里,正如在生活中一样,沉默是语言的一个瞬间"[1]。但是,贝克特与契诃夫在语言沉默与停顿的内涵与外延上有着本质的区别。从契诃夫到贝克特,戏剧不仅在停顿(沉默)的次数和频率上逐渐增多,而且在停顿(沉默)的内涵上有着质的差别。如果说契诃夫戏剧的语言停顿具有深刻的生活内涵和意义,那么贝克特《等待戈多》和《啊,美好的日子!》的沉默则是一种随意的东西,甚至整部戏剧使人感到戏剧沉默得令人莫名其妙,这都直接影响着整个戏剧的叙事节奏。"沉默是唠叨和言不由衷的间歇,这种不断增长的贝克特技法以压倒性的态势抹杀了人物的对话。"[2]"语言的功能特性和沉默在贝克特的戏剧中,比起其他因素来讲,是他的戏剧与众不同的特性。"[3]

贝克特的语言"沉默"影响着戏剧的节奏,而叙事节奏的停滞也直接影响着戏剧意义的表达,它打乱了人物的思路,使人物语言的交流没有明确的目标,人物语言不能围绕着一个故事来交流信息。由于戏剧节奏的停滞使得人物的思想不能集中在一个事件上,这就形成不了人物情绪的波动,语言没有感情色彩,人物不具有个性化,而语言之间没有必然的联系,人物语言在戏剧中形成堆积现象。这种过剩的语言现象每时每刻都在削弱或消解着戏剧的叙事节奏,使戏剧节奏成为多余的东西。正如莱斯利·卡纳在自己的书中所说:"我们必须相信人物和剧作家在现代戏剧中的沉默反应是有一种特殊意义和目的的,而这同它的内容有关。"[4]因此我们可以相信契诃夫的"停顿"和贝克特的"沉默"都有其内在含义,来自于对生活的深刻理解以及对叙事艺术的把握。

戏剧的叙事节奏使戏剧情节的发展呈现出波澜起伏的运动状态,这种律动不仅存在于矛盾冲突、戏剧结构、戏剧语言以及戏剧人物情感的纵向发展过程中,而且存在于剧作家所具有的共时性特征的主观意象之中。有时在一些现代戏剧中,这种浓郁主观的纵向性叙事节奏表现得比较模糊,而横向的

[1] Leslie Kane, *The Language of Silence: On the Unspoken and the Unspeakable in Modern Drama*, London: Associated University Press, 1984, p.17.
[2] Ibid., p.105.
[3] Ibid., p.10.
[4] Ibid., p.17.

或放射性运动的叙事节奏却表现得比较清晰,因为这类叙事节奏不是为了表现一个事件的过程,而是着重表现一种戏剧观念的演变和内涵。在西方现代戏剧中,剧作家强烈的主观意象和哲理思辨常常是作为戏剧的叙事主干出现在舞台上,而戏剧情节仅仅是起到承载剧作家主观意图的一个叙事线索,甚至有的哲理性戏剧根本谈不上情节的发展,这样的戏剧很难让观众去把握住戏剧的叙事节奏,譬如:萨特的《禁闭》。《禁闭》是萨特《存在与虚无》中"与他人的具体关系"的形象阐释,在这部戏剧中萨特提出了"他人就是地狱"和他人目光问题。整部戏剧不像传统现实主义戏剧那样为观众塑造出典型环境中的典型人物,剧中只有三个像符号一样的人物,具有很强的假定性。剧中人物加尔散、伊内丝和艾丝黛尔三个亡灵在萨特的笔下已被抽掉了具有社会意义的人的特点,只剩下性的欲望和丑恶的本质,即胆小鬼、同性恋和色情狂。整部戏剧是萨特对人生的哲理性思考,根本没有明显的戏剧节奏,虽然《禁闭》中也有戏剧冲突,但它已经消融在剧作家的主观感受之中。因此在这部戏剧中没有节奏只有萨特的哲理思辨,没有情节只有剧中人物的欲望冲动和本能选择。

西方现代戏剧比起传统戏剧来讲,戏剧的节奏总体有所放慢,这其中的原因大致有三点,一是剧作家主张戏剧生活化的美学思想。戏剧应接近生活、回归生活,戏剧应成为生活的一部分,正如契诃夫所说:"在舞台上得让一切事情像生活里那样复杂,同时又那样简单。人们吃饭,仅仅吃饭,可是在这时候他们的幸福形成了或者他们的生活毁掉了。"[1]让戏剧的叙事节奏接近生活的节奏,使观众在缓慢的节奏中体悟到生活的真谛。其二,戏剧的哲理性和思辨色彩,这种情况严重拖累了戏剧的线性叙事。西方现代戏剧具有比较强的哲理思辨色彩,这同西方现代哲学思潮对文学的渗透和影响是分不开的,如象征主义戏剧、存在主义戏剧、荒诞派戏剧等。剧作家不再试图追求故事情节的引人入胜,而是对自然、社会和人类的生存状态进行哲理性的思考,这种充满理性思辨的戏剧无形中会减弱戏剧的节奏,使戏剧的叙事节奏去适合剧作家思考现实问题的需要。其三,在20世纪下半期一部分导演对戏剧进行革新,如布莱希特的"叙事体戏剧"等,力图打破戏剧的舞台幻觉,用叙事性来代替戏剧性,用理性思考来代替感情共鸣。布莱希特的"间离效果"理论对戏剧创作和戏剧表演的规范都会直接影响着戏剧的叙事节奏,因此戏剧节奏同戏剧性以及舞台幻觉有着直接的关系。

在西方现代戏剧的发展过程中,并不是所有戏剧都呈现出这种缓慢的或

[1] 〔俄〕叶尔米洛夫:《契诃夫传》,张守慎译,人民文学出版社,1960年,第140页。

静止的叙事节奏,我们不能拿一种戏剧现象去衡量所有的戏剧,因为在现代戏剧中也有不少戏剧在叙事节奏上同观众保持着约定俗成的默契,当然也有一些在节奏上很难将其归类的戏剧,如狂欢化戏剧。狂欢化戏剧不是按照戏剧的艺术规则来创作的,而是根据作家削平一切权威和貌似威严的现状,消解一切传统观念所带来的已存事实,因而其叙事节奏有时呈现出快速的、无规律的、狂欢的叙事现象,如达里奥·福的《一个无政府主义者的意外死亡》《高举旗帜和中小玩偶的大哑剧》等。狂欢化戏剧的快节奏不同于情节剧,因为情节剧是遵循着故事情节的发展线索,以舞台幻觉为戏剧基础,凭借跌宕起伏的人物命运抓住观众,以引导观众的情感走向。而狂欢化戏剧则是即兴的、随意的、多主题的,在戏剧节奏上是快速的、多变的、不规则的,在这里戏剧的叙事节奏不一定符合生活逻辑和普通人的思维逻辑,但是它却符合挑战权威、削平差异的艺术宗旨。意大利戏剧家达里奥·福的许多戏剧都有这样的特点,他的狂欢化的戏剧场面、快速凌乱的戏剧节奏、多主题的戏剧情节、迅速更替的戏剧人物,以及人物形象的破碎性、戏剧的无结构性、戏剧语言与动作的狂欢化等使各种场景像走马灯一般,戏剧舞台犹如意大利狂欢节的广场,此时戏剧的叙事节奏就成为这种快速流动场景的代名词。

第四节　写意性的叙事时空

戏剧叙事是时间和空间的叙事,戏剧的时空叙事可分为戏剧的内部时空叙事和外部时空叙事,戏剧的内部时空叙事是指戏剧故事本身发展所使用的时间和空间,而戏剧的外部时空叙事是指观众在剧场中观演时的物理时间和物理空间。

戏剧的时间叙事和空间叙事分属不同的戏剧要素,但两者的关系是密不可分的,因为戏剧的时间存在于一定的空间叙事之中,而空间也只有在一定的时间叙事中才能具有意义,因此戏剧叙事的内部时空与外部时空在表现时间和空间方面存有质的差异性。一般来讲传统戏剧的时空叙事比较符合戏剧与观众之间约定俗成的要求,即故事的时间是按照线性叙事的发展顺序进行,剧作家在处理戏剧的情节时是按照情节发展的先后顺序来安排的。按照观众的生理、心理以及艺术的审美要求:戏剧应尽量利用较短的外部时间(每部戏剧在剧场上演的外部时间应控制在 2—3 小时)来展现已经浓缩的、跨度很大的内部时间,也许这种内部时间少则数小时,多则几天、几个月,甚至数年不等。在西方戏剧发展史上,剧作家对戏剧内部时间的处理是不尽相同的,有很大的差别,譬如:莎士比亚的《哈姆雷特》要用 2—3 个小时演完哈姆

雷特数月长的宫廷复仇行动。而法国古典主义的"三一律"原则却对剧作家要求得比较苛刻,它规定剧作家在处理戏剧的内部时间时必须在24小时内完成全部戏剧内部的矛盾冲突。由于法国古典主义戏剧家拉辛在处理戏剧时间的问题上能够做到游刃有余、得心应手,被认为是"戴着镣铐跳舞"跳得最优美的古典主义剧作家,反之高乃依就没有那么幸运了,他的《熙德》因故事情节的时间超出了24小时的限定受到法兰西学院的严厉批评。

 从整体效果来看,传统戏剧在时空叙事上给观众的感觉是明了、清晰、规范、稳定,但是这种情况在西方现代戏剧中却出现了变化。西方现代戏剧的时空叙事改变了传统戏剧线性叙事以及与观众约定俗成的时空叙事模式,呈现出时空叙事的模糊性、不确定性、流动性的特点,尤其是剧作家用非理性的心理时空来代替戏剧的写实时空,以此来突破传统戏剧在时空方面的限定。斯特林堡的《一出梦的戏剧》叙述了因陀罗的女儿从天上下凡来体察民情的故事,戏剧中没有固定具体的叙事时空。戏剧的叙事空间是随着人物的走动而变化流动的,空间的流动成为她行动路线的标志。在这部戏剧中时间的叙事同样是比较模糊的,可以说时空如梦,正如斯特林堡在谈到《一出梦的戏剧》时说,在这里"任何事情都可能发生,任何事情都是可能的和似确有的,时间和空间是不存在的;在几乎没有任何现实的基础上展开自己的梦想,编织新的图案,将记忆、经历、自由想象、荒谬和即兴整合起来"①。斯特林堡的《一出梦的戏剧》在时空转换方面具有比较大的随意性,梦幻的叙事形式使得戏剧时空失去了以现实生活作为戏剧的基础,给人一种漂浮不定的感觉。斯特林堡《一出梦的戏剧》在时空叙事问题上没有固定在一个特定的时间点和特定的空间之中,在这部戏剧中因陀罗的女儿下凡是以玻璃工匠女儿的身份来体察民情的,她所走过的地方无论城堡还是房屋都没有明显的时代标志和岁月痕迹。舞台提示中剧作家多次暗示的叙事空间同人间的生活环境没有太大联系,因此戏剧时空与戏剧人物放在一起不能产生戏剧性,譬如:戏剧一开始剧作家在舞台指示中向观众交代地点:"远景是一片鲜花盛开的高大蜀葵;有白色的、粉红色的、深红色的、硫磺色的和紫色的,从蜀葵的枝顶上可以看到一个城堡的金光闪闪的屋顶,在城堡的最高处有一个象王冠一样的花蕾。"②这种地点的交代显得非常朦胧、模糊。"他们朝慢慢向两边消失的远

① Frederick J. Marker and Lise-Lone Marker, *A History of Scandinavian Theatre*, New York: Cambridge University Press, 2006, p.211.
② 〔瑞典〕斯特林堡:《一出梦的戏剧》,高子英、李之义译,见《斯特林堡戏剧选》,人民文学出版社,1981年,第400页。

景走去。舞台上这时出现了一间简陋的房子,里边有一张桌子和几把椅子……"①戏剧人物活动在这样的环境中显示不出有什么特殊意义。戏剧紧接着写道:"原来的布景消失;现在看到的是另一幅布景,远景是一堵破旧不堪的墙……"②戏剧在随后发展的过程中,一些布景基本上没有个性和特点:"舞台上一片漆黑。此时换布景:那棵椴树再一次出现,但一片叶子也没有了……"③从《一出梦的戏剧》的空间变换来看,戏剧带有比较大的随意性、不确定性,让人有一些抓不到、摸不着的感觉,布景与地点的频繁更替使得这部戏剧显得飘忽不定。同样戏剧时间也如同空间一样不具有连贯性,时间无法记录或显示故事情节在逻辑上的发展顺序,使时间叙事变得毫无意义。斯特林堡试图用剧作家梦境中的、内心中的心理时空来替代现实的写实时空,可以说在斯特林堡《一场梦的戏剧》中一切都可以发生,一切都可能发生,因为斯特林堡改变了自西方传统戏剧产生以来所建立起来的时空叙事观念,使剧作家心理时空叙事冲破了传统的戏剧时空叙事,挣脱写实时空的限制,使戏剧按照剧作家主观的、无意识的活动特性来演绎。尽管《一出梦的戏剧》的时间和空间在表面上是叙述因陀罗的女儿到人间体察民情,从整个戏剧情节来看基本能够形成一个统一的整体,但是由于戏剧时间和空间的片断性、碎片性以及时空场景的频繁更替,使得戏剧的时空叙事处于一种散漫流动的状态。

在西方现代戏剧中,象征主义戏剧的时空观与斯特林堡等剧作家的表现主义戏剧时空观在叙事上具有相似性,都带有比较强的写意性。从叙事特性来看,象征主义戏剧所表现出的内容不是现实生活的真实反映,戏剧中表现出来的戏剧时空更多的是剧作家一种对人生思考的舞台化,是一种精神的追求。在这类戏剧中剧作家为了能够表达自己的内心世界,突破现实生活的束缚和局限,往往在叙事时把自己的故事时空安排在远离现实人群生活的地方,像霍普特曼的《沉钟》,约翰·沁的《骑马下海的人》,梅特林克的《闯入者》《盲人》《青鸟》,威廉·叶芝的《凯瑟琳伯爵小姐》等。其中梅特林克的《闯入者》发生在一个旧别墅中一间漆黑的房子里,而《盲人》则讲述一群盲人迷失在一个荒无人烟的海岛上,《沉钟》和《青鸟》的叙事时空摇摆在凡界和仙界之间,虽然《骑马下海的人》和《凯瑟琳伯爵小姐》戏剧时空是现实的,但周围的环境却有一种超凡脱俗的气息。具体到特定的剧作家,其戏剧时空也表现出

① 斯特林堡:《一出梦的戏剧》,高子英、李之义译,见《斯特林堡戏剧选》,人民文学出版社,1981年,第401页。
② 同上书,第406页。
③ 同上书,第412页。

不同的艺术风格,如梅特林克的戏剧时空表现出静止或快速更替戏剧时空的叙事特点。

1908年梅特林克的《青鸟》与前期戏剧在时空表现上有质的不同,其戏剧时空已经不是早期那样远离人群、地点偏僻、时间进展非常缓慢的静止状态。《青鸟》这部戏剧为我们展示了一个快速流动的叙事时空,使其戏剧主人公能够穿梭往返于现实与非现实之间。在《青鸟》中主人公蒂蒂儿为他人治病寻找青鸟,这是戏剧叙事的主题和线索,这种以寻找为主题的戏剧发展态势与变幻流动的戏剧时空形成吻合。在这里剧作家充分展开想象的翅膀,使戏剧人物蒂蒂儿不畏征途艰辛,历尽千辛万苦,游历了许多非现实的空间。蒂蒂儿以及伙伴们首先来到"记忆国",即死亡世界。死亡在戏剧中并不可怕,正如妖婆告诉蒂蒂儿说:"他们不是活在你们的记忆里吗?怎么能说死了呢?世人不知道这个秘密,因为他们懂得的东西太少了。"[①]在世俗社会里死亡是生命完结的象征,但在"记忆国"中死亡是另一个世界生活的开始,戏剧的叙事在现实空间与非现实空间转换自如,而非现实空间(阴间)的人们同样具有生命的意义,因为他们永远活在人的记忆里。随后蒂蒂儿与其他人探索了"黑夜之宫""森林之国",随后经历了令人毛骨悚然的墓地来到"幸福园"。在这里剧作家将戏剧的假定性发挥到了极致的程度,让蒂蒂儿奔走于生死两界,冒险于现实世界与非现实世界之间。戏剧中的时空距离没有阻挡蒂蒂儿等人寻找青鸟的脚步,反而衬托出蒂蒂儿自强不息的精神。他在精神追求与物质享受的选择中,蒂蒂儿等人选择了纯洁的、助人为乐的精神,并最终走出了物质欲望的世界,来到了"未来之国"。"未来之国"是一片充满生命活力的地方,这里有许多准备来到人间、即将降生的婴儿。梅特林克的象征主义戏剧《青鸟》充满着奇异的丰富想象,使这部戏剧的空间叙事达到了同浪漫主义异曲同工之妙,正如诺贝尔文学奖的颁奖评语中在评价梅特林克的戏剧时说:"由于他多方面的文学活动,尤其是其戏剧作品表现出的丰富,具有诗意的奇特想像,这种想像有时虽以神话的面貌出现,却充满了深邃的灵感和震撼人心的启示。"[②]在《青鸟》的叙事过程中剧作家给我们展示了不同的想象空间,让观众看到了现实与非现实、生与死、过去与未来的戏剧时空变化,这种时空叙事的不断转换反映出剧作家对客观世界的认识。

戏剧时空与观众是一种约定俗成的关系,是假定性的,是一种约定或契约。传统戏剧的时空叙事具有写实性,而现代戏剧的时空叙事则具有写意

① 梅特林克:《青鸟》,李玉民译,见《梅特林克戏剧选》,外国文学出版社,1983年,第325页。
② 《诺贝尔文学奖颁奖获奖演说全集》,建钢、宋喜、金一伟编译,中国广播电视出版社,1995年,第115页。

性、象征性、符号性。西方现代戏剧叙事时空主要是用来服务于戏剧的叙事主题,为戏剧提供一个假定性的时空形态,以便表现剧作家的哲理思想。萨特寓意性哲理剧《禁闭》以一种假定性的叙事空间,验证人在一定的境遇中进行自由选择、创造自我本质的重要性。萨特《禁闭》中的地狱绝非像中世纪作家但丁《神曲》中的地狱那样阴森恐怖、鬼哭狼嗥,而是一间环境幽静、风格独特的第二帝国时代款式的客厅。在这里没有"硫磺、火刑、烤架",而是放着仅有的三把躺椅、一尊青铜像、一把裁纸刀,除此之外,只剩下永不熄灭、亮如白昼的电灯,以及时响时哑的电铃。然而就是在这样的叙事空间中戏剧人物处处感到不是地狱酷似地狱,不受任何严刑峻法的惩处但又在此地受着痛苦的煎熬。萨特是一个无神论者,他不信天堂和地狱,也不信上帝和来世,他运用假定性的空间来设定这种地狱般的境遇不是为了渲染一种恐怖气氛而是为了传达自己的哲学思想。舞台空间的假定性具有神奇的魅力,它能使范围狭窄的舞台空间,经过艺术家创造性的劳动形成变幻莫测的境界。萨特是一位深受西方传统文化熏陶的戏剧家,写实性的舞台空间对萨特来讲可谓根深蒂固,他的许多戏剧的空间在现实中大都能找到和看到其影子,但是《禁闭》的舞台空间同萨特其他戏剧相比带有很大的象征性、虚幻性。从戏剧理论来看话剧艺术的人物动作基本上是写实性的,写实性的动作对舞台空间叙事有很大程度的制约性,萨特在创作《禁闭》时深刻地感受到这一点,为了驰骋丰富的想象,宣传自己的哲学主张,即表现人自由选择的重要性,他打破了舞台空间的写实性,借助假定性手法,以虚代实,创造了写意的舞台风格和处理舞台空间的叙事方法。正是这样萨特凭借戏剧的假定性在《禁闭》的时空叙事中突破了生与死、现实与非现实、理性与非理性的严格界线,使人间与地狱、生前的行动与死后的本质紧紧地联系起来。

戏剧中加尔散是三个亡灵中唯一的男性,他生前一直梦想要成为一个男子汉,但其行动的结果只能证明他是一个懦夫,由于临战逃跑背后挨了十二颗子弹。作为亡灵的加尔散只能为自己生前没有选择英雄的道路而悔恨,为了让伊内丝和艾丝黛尔相信自己不是胆小鬼,在地狱中他绞尽脑汁、费尽了心机。同样,伊内丝和艾丝黛尔生前选择了同性恋和色情狂,死后同样在地狱里为其令人唾弃的本性而忙碌。假定性手法的运用使舞台的叙事空间更加开阔,譬如:作家通过艾丝黛尔和加尔散的眼睛在地狱中仿佛看到了时隐时现的人间活动,艾丝黛尔看到在自己的葬礼中姐姐虚假的悲痛;加尔散也看到了报社的同事戈梅和朋友们在评论自己胆小害怕、临阵逃脱,挨了子弹的事情。萨特在《禁闭》中用剧中人物具体写实性的动作来衬托戏剧虚拟假定性的叙事空间,虽然这里的空间都是假定的、象征

的,在现实中是不存在的,但是观众对戏剧中人物那种特殊复杂的关系、焦虑的心情、残酷的倾轧等等的感受却是真实的,从心理上认同它、承认它的存在。在萨特的《禁闭》中戏剧只有空间叙事,而没有明确的时间叙事。在这里时间是模糊的、符号化的,时间消融在亮如白昼的空间叙事之中,并在他人目光下受到异化。在戏剧中加尔散面对亮如白昼的地狱,哀叹道:"难道永远没有黑夜了吗?"他转向伊内丝说:"你永远看得见我吗?"伊内丝作了肯定的回答。加尔散说道:"所有这些眼光都落在我身上,所有这些眼光全在吞噬我。"他突然转身,绝望地大笑道:"哈,你们只有两个人?我还以为你们人很多呢!……我从来没有想到……提起地狱,你们便会想到硫磺、火刑、烤架……啊,真是莫大的玩笑!何必用烤架呢,他人就是地狱。"①在这样的环境中加尔散度日如年、痛苦煎熬,时间只是象征性的、符号性的,或者只是剧中人物对痛苦的一种感受而已。萨特《禁闭》的全部剧情都是在这样的假定性舞台空间中,即地狱里进行的,这种假定性的地狱为萨特的境遇剧叙事理论充当了精彩的注释。假定性的舞台空间为剧中人物充分展示自己的本质提供了一个极好的叙事境遇,观众也凭借着戏剧与观众"约定俗成"的默契来领略萨特存在主义哲学。

在西方现代戏剧中剧作家时常采用一种有限的时空外壳,容纳丰富的戏剧内容,这种被高度压缩的叙事时空被称为"戏中戏"。"戏中戏"的叙事方法并非西方现代戏剧的发明,早在莎士比亚的《哈姆雷特》中已经使用过。在这部戏剧中戏伶们遵循哈姆雷特的盼咐在第三幕第二场中上演了古老的宫廷谋杀戏"捕鼠机",这是一个典型的"戏中戏"。从《哈姆雷特》整部戏剧的叙事来看这种"戏中戏"仅仅是戏剧的一个小小的插曲,在哈姆雷特与克劳狄斯的冲突中只是起着一种推波助澜的作用,还不能构成戏剧的主干和全部,然而这种"戏中戏"的时空叙事模式在萨特的《肮脏的手》(1948)中却起到了戏剧的主干作用。

萨特《肮脏的手》从开始到结束戏剧的内部时间总共只有四个小时,即1945年某月某日晚上8点到午夜12点。戏剧主人公雨果从监狱中出来然后走进奥尔嘉的家,一直到午夜12点钟他又走出奥尔嘉的家,可以说在这4个小时中雨果通过追叙的叙事方式再现了1943年3月份10天左右的事情。假如我们把雨果来到奥尔嘉的家里的4个小时看成戏剧内部时间的外壳的话,那么1943年3月的那10天,即"戏中戏"的叙事时间则是戏剧内部时间的内核。萨特通过这种方法以极短的时间囊括了第二次世界大战中广阔的

① 萨特:《禁闭》,冯汉津、张月楠译,见《萨特戏剧集》,人民文学出版社,1985年,第151—152页。

社会现实和时代背景,这种方法扩大了戏剧的容量,延长了戏剧展示故事的时间。在《肮脏的手》中萨特为了给观众展示一个广阔的第二次世界大战的戏剧时空,他采用了大实大虚、虚实结合的戏剧时空叙事形式。萨特用明场与暗场相结合的方法来处理戏剧的虚实空间问题,如在《肮脏的手》中我们所看到的主要人物有贺德雷、路易、雨果、奥尔嘉等,通过他们的活动范围为我们展示了第二次世界大战期间各种政治力量的动向和各种思想的较量,然而这一切"实"的戏剧要素都是在第二次世界大战这个"虚"的时空背景衬托中进行的,这为戏剧在空间叙事增添了一种历史纵深感。"戏剧的目的就是在于运用那种非自然、框架式的拱形舞台,给观众创造一种自然空间的幻觉。"[①]实际上这种自然空间的幻觉具体到这部戏剧中就是第二次世界大战中人物活动的、明暗交错的时空范围。萨特《肮脏的手》根据虚实结合的原则艺术地扩大了时间与空间的叙事容量,也扩大了人物生活的容量。戏剧中雨果的人生经历,由原来一个热情向上、要求进步的青年,经过理想的幻灭、信任感的消失,一直到被当成"废品"回收,最后以死来迎接未来,都是通过虚实相间的时空叙事表现出来的。假如我们去掉这部戏剧中虚写的内容,不仅仅在时间与空间叙事上缩小了社会政治生活的容量,而且也会使整部戏剧的内容受到严重的影响。

20世纪末西方戏剧时空的认知理论有新的发展,詹妮·坎普(1949—)与罗伯特·威尔逊(1941—)无论从戏剧创作和理论都对戏剧时空进行了新的界定。詹妮·坎普的戏剧空间和时间是超现实的、视觉的,而非现实的、具体的,她常常用自己的梦幻戏剧来阐释自己的空间和时间的概念,并将观众的内心世界带入自己的戏剧中,正如泰特·塔所说:"(詹妮)戏剧中的视觉幻想与音响交融,传达出一种互通的感官世界的印象,唤起观众的内心响应。她设立了一个空间,观众可以在其间带着自己的思想徘徊、漫步、幻想、迷失,甚至做白日梦。"[②]詹妮·坎普的戏剧《黑衣亮片礼服》(1996)是剧作家虚构的,与现实似乎有那么一点点相连的时空场景,而更多的是一些梦幻的、虚无缥缈的梦境。《黑衣亮片礼服》的整个戏剧没有相连贯的故事情节,仅仅是一些片断式的图景,而与现实世界有一点相联系的是剧中人物重复性的、反复摔倒在夜总会入口处的动作以及火车头出现在舞台上的景象。戏剧中充斥着剧作家对梦境的折射、虚幻的生活片断和没有实际意义的对话,而这些只

① J. L. Styan, *Modern Drama in Theory and Practice* (1), London: Cambridge University Press, 1981, p. 15.
② 〔澳大利亚〕马克·明切顿:《心灵图景:詹妮坎普的梦幻戏剧——马克·明切顿与詹妮·坎普访谈录》,张文萍译,《戏剧艺术》,2003年第2期,第95页。

能够出现在梦境中。剧中的夜总会仅仅是故事虚幻的地点,犹如戏剧中各段落的标题一样:"梦魇1""梦魇2""梦魇3""梦魇4""梦魇5""梦魇6""梦魇7"等。除此之外还有许多相似的标题,如"与身穿黑色亮片礼服的女人的梦幻对话"等的片断。詹妮·坎普通过这些毫无相连的图景给我们展示了一种全新的时空观。正像马克·明切顿在其文章中说道:"詹妮精心构建的空间、听觉、表达以及视觉上的动感让人想到了罗伯特·威尔逊(Robert Wilson)。"詹妮·坎普如罗伯特·威尔逊的戏剧那样为观众展示了一种镜像或者心灵图景。他说:"詹妮最后一部作品(1996)《黑色亮片礼服》(The Black Sequin Dress)是为阿德莱德艺术节所作。这部剧作反复强调一位妇女走入夜总会然后倒地这一画面,仍延续了心灵图景这一主题。"[1]"詹妮对内心和外部世界关系的关注显然是受荣格及后来的诸如彼得·奥康纳和詹姆斯·希尔顿这些治疗专家对荣格理论发展的影响。她关注内心对话,精确运用空间,模糊内心与外界、角色之间、角色与演员之间的界限,因此许多评论家认为她的作品是超现实主义的。詹妮注重潜意识、剧中运用片断记叙,间或引用其它材料使显白与神秘相关联,打破时间界限,这都表明她的作品确有超现实主义特点"。[2] 尽管詹妮·坎普并不同意别人将她的作品贴上超现实主义的标签,但戏剧中的空间的确并不是现实中出现的空间,而戏剧中的时间也不是现实中的时间,正如她曾谈到时间问题时这样说道:"我还要谈谈时间。要想使内心活动活跃起来,就不能完全遵循一种直线性时间框架,要放弃因果关系,放弃开始——发展——结束这种框架。我们不能再按水平方向走,而是要开启一种垂直性的时间框架。在垂直时间框里,过去、现在和未来并存,我们可以讨论记忆、梦幻、思考、感情、想象、同步和心理现象。我对这些领域感兴趣主要是因为我对心灵的创造力感兴趣。"[3]在詹妮·坎普戏剧的心灵图景中现实的空间和时间概念早已消失得无影无踪。

在时空方面罗伯特·威尔逊与詹妮·坎普不同,他试图运用流动的慢动作来展示他的时空概念,在他的戏剧中一个演员要花半个小时表演一个简单的动作,正像美国评论者劳伦斯·夏伊尔在评价威尔逊时说:"慢动作以及把表演撑长到一长段时间使得观看者既能够进入到威尔逊的私人世界,又能够清楚地看见每一个图像;时间支持了空间,在这个空间里可以更充分地看、听

[1] 马克·明切顿:《心灵图景:詹妮坎普的梦幻戏剧——马克·明切顿与詹妮·坎普访谈录》,张文萍译,《戏剧艺术》,2003年第2期,第96页。
[2] 同上。
[3] 同上,第97页。

和体验。"① 对此威尔逊也有自己的看法:"人们谈论我作品中的慢动作……那不是慢动作,那是自然时间。大部分戏剧把时间处理快速化了,而我用了自然时间状态,象在自然中的时间一样太阳升起,云彩变换,天光大亮。我给你时间去反应,去沉思舞台上所发生的之外的其它东西。我给你时间和空间,你可以在里面思索。"② 他力图将观众带入戏剧的时间和空间中来调动他们的情感和思路。

随着 20 世纪西方现代戏剧的发展,戏剧的叙事时空概念已经发生了较大的变化,尤其是在第二次世界大战之后导演和剧作家不再仅仅将叙事时空局限在戏剧舞台上,而是扩大到所有与演出有关联的地域,这也意味着戏剧的外部空间发生了革命的变化。美国著名导演理查德·谢克纳和他的演出小组致力于戏剧时空的研究,他在评述"环境戏剧"的实验时说:

> 确实在空间范围,空间中蕴含着空间,空间包含、围绕、联系、接触所有观众的区域或者演员的表演区域。如果一些空间被用来表演,这不是预先的惯例和结构所致,这是因为被创作的作品需要用这种方法来扩大空间。戏剧自身是更大外界戏剧环境的一部分,这些更大的戏剧外部空间就是城市中的生活,这是短暂历史性空间和时空模式。③

空间的扩张带来了戏剧的革新,它打破了舞台幻觉,打破了第四堵墙的传统演剧观念,詹姆斯·罗斯-埃文斯在谈到苏联戏剧舞台与舞台空间的革新时说道:

> 尽管梅耶荷德、泰洛夫、瓦赫坦戈夫、埃夫雷诺夫、奥赫洛普科夫的目标不尽相同,然而所有人有一个共同的目的:粉碎静止的 19 世纪现实主义舞台。④

西方现代戏剧的导演和剧作家在挣脱舞台束缚的过程中进行过不懈的努力,他们邀请观众参与戏剧演出,增加演员同观众的沟通和交流,甚至将舞台的

① 〔美〕劳伦斯·夏伊尔:《罗伯特·威尔逊和他的视象戏剧》,曹路生译,《戏剧艺术》,1999 年第 2 期,第 109 页。
② 同上。
③ James Roose-Evans, *Experimental Theatre from Stanislavsky to Peter Brook*, New York: Universe Books, 1984, p. 79.
④ Ibid.

叙事空间扩大到观众的观剧空间中,这种做法已经超越了传统戏剧对叙事时空的认识。

第五节 叙事结构

中西戏剧在叙事结构上有很大的差别,一般认为中国戏曲大多使用开放式结构,而西方戏剧是锁闭式结构。("开放式""锁闭式"是根据霍罗多夫的《戏剧结构》第二章"戏剧的两种结构类型"而定名为"开放式"和"锁闭式"。)开放式戏剧结构一般围绕着一个中心事件、一个或几个主人公,按照时间的叙事顺序,戏剧情节从头至尾原原本本表现在舞台上。时间上可以推延几年、十几年甚至一个人的一生,如《赵氏孤儿》《琵琶行》、杨家将戏剧系列等。然而与开放式戏剧结构相对应的是锁闭式戏剧结构,锁闭式戏剧结构不是按照时间的顺序来叙事,而是选择戏剧故事中的一个时间点开始叙事,这个点可能选择在戏剧故事的中部,也可能选择在戏剧的后部,使戏剧人物一出场就面临着人生的抉择,做到矛盾集中、快速解决,在这方面古希腊悲剧《俄狄浦斯王》首开锁闭式戏剧结构的叙事范例。锁闭式戏剧结构的产生与古希腊戏剧以来一直遵循的"摹仿说"和写实性创作方法息息相关,但是当西方戏剧发展到现代,叙事结构发生了较大的变化。由于西方现代戏剧表现出鲜明的主观意识,以及强烈的写意性和观念性,剧作家在处理戏剧情节,提炼戏剧素材时带有浓郁的主观色彩,这也使得戏剧的叙事结构具有鲜明的写意性痕迹。

戏剧的叙事结构是剧作家根据戏剧的主旨、素材等对一部戏剧进行的排列组合,它是剧作家艺术思想的体现和创作意图的展示,"结构就是戏剧式的建筑,或用其他说法,就是对各个部分的仔细安排以及相互关系"[1]。西方传统戏剧的叙事结构问题研究最早开始于古希腊的亚理斯多德,他在《诗学》中强调戏剧应有头、有身、有尾是一个有机整体,戏剧行动(情节)应具有整一性。亚氏在这部书中竭力主张把戏剧作品中纷繁复杂的叙事情节锤炼成"一个完整的行动"。当然亚理斯多德在这里不是指一个具体的行动,也不是指一个孤立的举止,而是指戏剧在叙事结构上极为完整、紧凑、合理的一系列行动。但是亚理斯多德这种戏剧结构理论在20世纪却受到表现主义戏剧家凯泽的有力挑战,他的《从清晨到午夜》链条式戏剧结构对传统戏剧结构的叙事模式进行了有力的冲击。

[1] William Archer, *Play-Making*, New York: Dodd, Mead & Company, 1926, p.192.

《从清晨到午夜》的戏剧结构属链式运动形态,这种叙事结构不同于传统戏剧的叙事结构模式,即从戏剧矛盾的开始、发展、高潮到最后矛盾的解决,有一个完整的戏剧动作贯穿全剧。凯泽的《从清晨到午夜》全剧共七场,其中每一场都有新的情境,每一场都有戏剧的矛盾和悬念,但是这些矛盾都是在本场次中从发生、发展到解决,使每场戏剧都能成为一个独立的叙事单位,你甚至把其中个别场次删掉戏剧也能继续演下去,因为《从清晨到午夜》的"剧情简单,有片断组成"①。《从清晨到午夜》的每一场戏仿佛像散乱的珍珠一样被出纳员的行动线索穿在一起,使全剧的叙事能够有机地统一起来。譬如这部戏剧的第五场,银行出纳员身居金钱世界的中心,每天像机器一样机械地运转,阔太太的来临打破了他那常规的运转规律,使他挣脱了这种机械式状态;当他卷款潜逃,遭到阔太太的拒绝后,他已无路可走,只有逃亡。畏罪潜逃是他行动的动力,在潜逃的过程中出纳员通过各种生活场面体验了金钱的魔力。譬如在第五场中他用镀金的眼光看待运动员们为了几十马克的奖金而拼命比赛,后来为了进一步验证金钱的力量,他首先出一千马克,随后又再出五万马克,他知道金钱能使运动员不知疲倦,拼个你死我活。这时的运动场沸腾起来了,观众为运动员争取赢得巨额奖金的那种拼命精神陶醉了,可谓欢喜若狂,但是此时殿下的驾临却使全场变得一片寂静,原来整个赛场像一口沸腾的油锅,现在却变得像一潭死水,正像出纳员所说:"一分钟以前还在熊熊燃烧的烈火,被殿下一靴子踩灭了。"②金钱在权势面前黯然失色,金钱的魔力慢慢消失了,这使出纳员对金钱的看法发生了急剧的变化。在第五场戏里从出纳员对金钱的膜拜到对金钱的失落,整个叙事场面从矛盾的发生到矛盾的解决,比较完整地解决了戏剧的矛盾。再如第六场带有舞厅的餐馆一场戏也可作为一个独立的场次,出纳员这时非常有钱,他想用这钱来享受一下,他对这灯红酒绿的花花世界曾经是梦寐以求的,这时他向侍者要最好的美酒佳肴,然而当这一切欲望都实现之后出纳员从其潜在的意识里对眼前的一切并不能认同,因为从出纳员的经济地位来看他并不属于这个阶层,不可能出入这个地方。他感到陌生,感到失落和茫然。第六场戏剧中最后出现的假面舞女实际上是出纳员内心世界的一种折射,因为他所属的经济阶层只能让他选择悄悄地离去,而不可能做出违背常规的举止。从以上两场戏的叙事以及其他一些场次可以看出,这些场次从戏剧的角度来讲都能独成一

① Renate Benson, *German Expressionist Drama: Ernst Toller and Georg Kaiser*, London: The Macmillan Press, 1984, p.107.

② 凯泽:《从清晨到午夜》,傅惟慈译,见《外国现代派作品选》(第一册),上海文艺出版社,1986年,第489页。

体,像一幅幅真实可信的生活画卷,从各个角度充分展示了出纳员不同的生活侧面。正如雷内特·本森在转述 M. 帕特森评述《从清晨到午夜》时说:"帕特森说这些场景'不像传统的戏剧方式那样一个一个地向前发展,更多的是一种蒙太奇的剪辑效果'。"① 链条式的叙事结构使每一个戏剧单位都有双重身份,既是整部戏剧的一个相关联的环节,又具有相对独立性,如果去掉其中一节或一场,整部戏剧仍然可以继续演下去。

在众多的西方现代戏剧中,存在主义剧作家萨特的观念戏剧具有突出的特点,主观色彩和哲理思辨使其戏剧结构在表现哲理主题方面起着重要的叙事作用。萨特境遇剧的叙事结构是适应着存在主义哲理思想的,并对戏剧人物的命运和情节的布局进行了规范和设定。萨特的大多数戏剧在开幕之前戏剧矛盾已经发展了一段相当长的时间,且又临近一触即发的程度,应该说萨特戏剧的叙事结构是预先设定的,他在戏剧中为了能够形成境遇往往一开始就把他的戏剧人物置于严峻的考验面前,推到人生的十字路口,迫使他们作出艰苦的选择,使戏剧的矛盾冲突马上进入高潮,这种叙事方法为剧作家节省了许多笔墨。譬如《死无葬身之地》在开始之前并未描写游击队员是如何与敌人厮杀的,又如何被捕的;《禁闭》中同样也未详细描写三个鬼魂生前的各种行为,而是采用"回顾""倒叙"的方法,让他们自己亮出原来的真实面目。从叙事结构的角度来讲,萨特的《苍蝇》《恭顺的妓女》从腰部或尾部开始叙事,也属于锁闭式叙事结构。再譬如说《苍蝇》,15 年前的俄瑞斯忒斯与复仇后俄瑞斯忒斯的状况并未细写,他年幼的遭际以及成年后的活动是用补叙的方法交代给观众的;《恭顺的妓女》是从追捕黑人开始,黑人的"犯罪"与妓女丽瑟从纽约来此地都同时发生于"前天"。这部戏剧一开始,作者便把丽瑟推至激烈的选择面前,黑人被杀死后,要追究丽瑟的前途如何也是多余的,剧本不是写丽瑟的一生而仅仅是一个叙事的断面。戏剧结构对一部戏剧来讲是至关重要的,"应该强调的事实是剧作家应首先形成结构,然后才是创作"②。萨特对境遇剧结构的设计是非常重视的,可以说叙事结构的安排成为萨特戏剧一切的先决条件。由于萨特深受西方戏剧的熏陶,他在戏剧叙事结构的处理上与传统戏剧有着异曲同工之妙,作为西方戏剧的集大成者,萨特的戏剧没有脱离西方戏剧的叙事传统,如萨特自己所言,事件的叙事被压缩在很短的时间内,有时甚至几个小时,集中表现戏剧性危机,将戏剧中过去

① Renate Benson, *German Expressionist Drama: Ernst Toiler and Georg Kaiser*, London: The Macmillan Press, 1984, p. 107.
② Clayton Hamilton, *The Theory of the Theatre*, New York: Henry Holt and Company, 1910, p. 11.

的事件和人物关系用回顾和内省的方式随着剧情的发展逐步交代出来,这种叙事的典范是古希腊的悲剧和易卜生的中晚期戏剧作品。

西方现代戏剧的叙事结构有多种多样,其中"戏中戏"叙事结构也是一种比较典型的模式,即在短暂的时间和有限的空间内来展示戏剧复杂的、大时空跨度的事件。这种叙事结构不仅萨特在《肮脏的手》中使用过,其他剧作家也同样使用过,譬如布莱希特的《高加索灰阑记》(1944/1945)。《高加索灰阑记》不同于《肮脏的手》,这部戏剧不是在演绎主人公自己的故事,而是布莱希特利用歌手来讲述他人的故事,这种叙事方法体现了剧作家叙事体戏剧的特点。《高加索灰阑记》一开始描述了人们正在讨论希特勒被赶出高加索村庄之后社员们如何恢复生产、重建家园的事情,但在讨论中歌手给社员们引出了一场类似中国的传说故事"灰阑记"。从戏剧的叙事结构来看《高加索灰阑记》是一部"戏中戏"结构,与萨特《肮脏的手》不同的是这部戏剧在戏剧外壳之中包含着两个故事,而这两个故事又同时并列来讲述,从这种叙事结构的特点上看符合布莱希特"间离效果"的美学原则。首先,戏剧故事有一个巨大的外壳,在戏剧的开始和结尾描写社员们在讨论战争结束后如何恢复生产、重建家园的事情,这个可以看成一个引子,起到引出一个庞大故事的作用。其次,在这个戏剧故事的外壳中又包含着两个故事,一个是讲述在中世纪格鲁吉亚发生内战,总督被杀,总督夫人抛弃儿子外逃,女仆格鲁雪几经磨难来抚养被遗弃的孩子。可是在内战结束后,总督夫人为了继承财产与格鲁雪争夺孩子的抚养权而对簿公堂。另一个故事是乡村文书阿兹达克因在战乱中误放了乔装打扮的大公,后在内乱平息之时被大公任命为法官;阿兹达克以灰阑断案审理格鲁雪的案子,最终将孩子判给了格鲁雪,并促成了格鲁雪和西蒙的婚姻,剧终法官阿兹达克辞官而去。这两个故事作为戏剧叙事的主干构成了戏剧的主要内容。虽然戏剧的引子(或戏剧故事的外壳)在戏剧的内部时间上只有几个小时,然而在这种有限的叙事时空中却包含着一个跨度很大、错综复杂的故事。再次,戏剧采用的叙述方法体现了布莱希特"间离效果"的美学思想,用叙事性代替戏剧性,用多个事件的叙述方式来代替传统戏剧集中围绕着一个主人公的命运来叙述,起到了打破舞台幻觉的作用。

叙事结构对剧作家来讲至关重要,阿契尔说:"如果不能很好理解戏剧结构的特殊艺术,就是对人的本质和命运有深刻的见解,也不可能发现戏剧有效的表现手段。"[①]戏剧艺术是一种结构的叙事艺术,情节的布局是戏剧叙事的灵魂。可以说布莱希特和萨特对戏剧结构的理解在叙事观念上是一致的,

① William Archer, *Play-Making*, New York: Dodd, Mead & Company, 1926, p.10.

不同的是萨特戏剧的叙事结构与其哲学思想紧密联系，即为剧中人物营造出一种境遇，将叙事时间压缩在极短的时间内，在有限的叙事空间中使其人物面临着痛苦的选择，为宣传其存在主义哲学提供一个叙事环境和条件，使观众在紧张、焦虑、困惑的观剧过程中进行哲理思考。相反布莱希特则是根据自己的戏剧美学原则来进行，用叙事性代替戏剧性，用"间离效果"代替感情共鸣，尽力避免观众对舞台上的叙事内容产生幻觉感，为观众留下思考的空间。

在欧洲戏剧史上，幕的划分和场次的处理一直备受戏剧家们的关注，因为幕与场是戏剧一种自然的停顿和段落的划分，也是戏剧结构的一个组成部分，直接影响着戏剧的矛盾冲突、悬念设置、情节走向和结构布局。在西方传统戏剧中许多剧作家一般都采用五幕的分幕形式，如：莎士比亚的《哈姆雷特》《麦克白》（1605—1606），莫里哀的《伪君子》（1664），雨果的《欧那尼》（1830）等都将戏剧划分为五幕剧；但也有剧作家善于运用三幕戏来创作，如：易卜生的《玩偶之家》《群鬼》等。剧作家一般认为这种采用奇数幕次的戏剧结构比较容易在叙事中获得矛盾冲突的高潮，并显示出戏剧结构上的均匀，譬如莎士比亚的五幕悲剧《哈姆雷特》。《哈姆雷特》戏剧情节的转折是从第三幕第二场"戏中戏"开始的，从戏剧开始一直到第三幕"戏中戏"之前哈姆雷特与克劳狄斯两人都在相互试探，这时的哈姆雷特一直处于积极主动的地位，哈姆雷特借装疯来麻痹克劳狄斯，利用戏伶们进宫廷演出的机会去再现克劳狄斯杀死老哈姆雷特的经过。但是，由于在"戏中戏"之后哈姆雷特错杀了大臣波洛涅斯引出了后来克劳狄斯两次借刀杀人的行动，因此《哈姆雷特》第三幕的第二场通常被看成是这部戏剧的转折点。除五幕戏剧以外，在欧洲戏剧史上也有一些剧作家运用三幕戏剧来完成剧情，如易卜生的《玩偶之家》等。一般来讲，传统戏剧基本上都是以追求戏剧性为目的来划分幕次和场次的，但在西方现代戏剧中幕的划分有其特殊情况，有些剧作家是根据自己对戏剧的理解来进行的，在这方面俄国剧作家契诃夫开西方现代戏剧之先河。

一般研究者把契诃夫列入西方现实主义戏剧作家群之中，但是契诃夫追求戏剧生活化的美学思想，尤其是对戏剧叙事结构的理解和幕次的划分，直接影响着后来的西方现代戏剧的叙事。因为契诃夫处理戏剧的目的不是为了单纯追求戏剧性，而是为了表现他的"戏剧生活化"的美学思想，这就使他的戏剧在处理叙事结构上同传统剧作家拉开了距离，表现出一种非传统的、独特的特点。多年的戏剧创作，契诃夫在自己多幕剧的创作生涯中已经摒弃了传统戏剧采用五幕或三幕的叙事结构模式，而是采用四幕剧的叙事模式，譬如：1887年《伊凡诺夫》的四幕正剧，1896年《海鸥》的四幕喜剧，1896年《万

尼亚舅舅》的四幕乡村生活即景剧,1900年《三姊妹》的四幕正剧,1904年《樱桃园》的四幕喜剧。契诃夫戏剧运用四幕戏的叙事结构同他刻意追求"戏剧生活化"的美学思想以及创作风格有着紧密的联系,因为契诃夫的戏剧结构不是按照戏剧理论来创作,而是以自己对生活的观察、理解和感受为准绳的。

从契诃夫《樱桃园》的内部时间来讲,戏剧开始到结束共五个月的时间,这五个月分为四幕,也就是说分为四个时间段。第一幕为5月某日的黎明时分,女地主郎涅夫斯卡雅从巴黎回来拍卖樱桃园;第二幕观众可以通过人物对话了解到距离8月20日樱桃园拍卖会的日子已经很近了;第三幕描写了8月20日商人罗巴辛购买樱桃园以及樱桃园里发生的事情;而第四幕已经10月,樱桃园中的樱桃树开始被砍伐;罗巴辛准备送走郎涅夫斯卡雅,同时也准备动身到哈尔科夫那里去过冬。契诃夫在戏剧的叙事结构上与梅特林克早期的静止戏剧不同,尽管他们都从日常生活中努力挖掘戏剧的意义。契诃夫"像梅特林克那样,他挖掘着流动的日常生活的习俗,对其不是随意处理而是作为艺术主旨。为了将戏剧性继续下去,支撑他的'生活即一切'的艺术表现,契诃夫采用四幕戏结构,他宁愿拉长这种结构形式而不是像梅特林克那样用一幕完成……"①契诃夫《樱桃园》的叙事结构与幕次的划分都与西方传统戏剧不同,因为传统戏剧对幕的划分非常重视,一方面幕是戏剧的自然停顿或间歇,另一方面也是戏剧设置悬念,孕育冲突以及促使戏剧情节转折的起点。而在《樱桃园》中拍卖樱桃园虽然是一条贯穿始终的叙事线索,但是附在这条线索上的东西以及人物的命运却是非常沉重的。戏剧中拍卖樱桃园的时间在不断靠近,但人物却谈论着许多与拍卖樱桃园无关的话题,这无形中冲淡了戏剧的悬念。另外在这部戏剧中幕与幕之间的间歇和停顿并没有像传统戏剧那样成为下一幕戏剧矛盾冲突的先兆和准备,仿佛让人感觉到戏剧中每一幕的内容都具有相对独立性或片断性。由于契诃夫的戏剧美学思想、叙事结构和幕的划分对后世有较大的影响,1990年1月在莫斯科召开的契诃夫国际学术讨论会上德国图宾根大学安德鲁教授在他的《契诃夫与贝克特》一文中谈到契诃夫与贝克特的戏剧关系:"西方文艺理论界不断有人提出:前不久去世的萨缪尔·贝克特在创作中继承了契诃夫的传统,而他本人的《等待戈多》则开创了20世纪下半叶的现代戏剧。"②在20世纪西方现代戏剧发展史上要考证贝克特是否受到契诃夫戏剧的影响比较困难,但是贝克

① Leslie Kane, *The Language of Silence: On the Unspoken and the Unspeakable in Modern Drama*, London: Associated University Press, 1984, p.52.
② 转引自童道明:《契诃夫与二十世纪现代戏剧》,见《外国文学评论》,1992年第3期,第11页。

特戏剧中出现偶数幕的叙事现象确确实实同契诃夫的戏剧有相似之处,如:《等待戈多》《啊,美好的日子!》等都是用两幕戏来安排戏剧的结构的。

在20世纪西方现代戏剧中,使用偶数幕次的除契诃夫、贝克特以外还有意大利戏剧家达里奥·福。达里奥·福的狂欢化戏剧并不刻意追求叙事结构的规范性以及戏剧矛盾的发展过程,他不像传统的剧作家那样试图通过戏剧的幕次或场次划分来精心设计戏剧的叙事结构,巧妙编排戏剧的矛盾冲突,因为达里奥·福所关注的是如何将戏剧的一切都组织进他的狂欢化戏剧中去。达里奥·福多部戏剧都是运用两幕戏来完成剧情的叙事,譬如:《一个无政府主义者的意外死亡》《遭绑架的范范尼》(1975)、《不付钱!不付钱!》(1981)、《喇叭、小号和口哨》(1981)等。剧作家运用两幕戏来创作实际上表明他已经摆脱了传统戏剧的叙事规则,这同达里奥·福的狂欢化精神是一致的。达里奥·福的狂欢化戏剧是一种风格化戏剧,写意性比较强,因此达里奥·福在处理戏剧时首先不是去考虑如何安排戏剧矛盾的发生和冲突,也不是为了展示人物性格的发展变化,他所做的一切都是为了尽量加快戏剧的叙事节奏,使戏剧叙事能够迅速进入狂欢化阶段。当然,在达里奥·福的两幕戏剧中也有不同的叙事情况,譬如:《高举旗帜和中小玩偶的大哑剧》。在这部戏剧中第一幕和第二幕的戏剧人物完全是两班人马、两个故事,多种主题。虽然戏剧也分为两幕,但已失去了戏剧分幕的意义,它如同《滑稽神秘剧》那样,虽然戏剧在形式上独成一体,但故事与故事之间已界线分明,没有首尾相连的戏剧情节。

亚理斯多德在关于戏剧结构的论述中说道:

> 所谓"完整",指事之有头、有身、有尾。所谓"头",指事之不必然上承他事,但自然引起他事发生者;所谓"尾",恰与此相反,指事之按照必然律或常规自然的上承某事者,但无他事继其后;所谓"身",指事之承前启后者。所以结构完美的布局不能随便起讫,而必须遵照此处所说的方式。①

戏剧矛盾的发展规律和时间顺序在叙事结构和布局中起着至关重要的作用,无论是传统戏剧还是绝大多数现代戏剧都一直遵循着这一叙事规律,但是在英国剧作家品特(1930—2008)的戏剧《背叛》(1983)中却出现另外一种戏剧结构,即逆叙法,也就是用时光倒流的叙事方法从故事的结果到开始逆时间

① 亚理斯多德:《诗学》,罗念生译,上海世纪出版集团,2006年,第35页。

的方法来追述故事的缘起。《背叛》一开始就将戏剧的结果呈现在观众面前，也就是将戏剧主人公罗伯特的妻子艾玛与罗伯特的好朋友杰姆之间的情人关系交代给观众，戏剧第一幕开始时是1977年春天某一天中午，而第一幕第三场却追溯到1975年，随后的第一幕第四场是1974年，第二幕第五场是1973年，第二幕第八场1971年，第二幕第九场是1968年冬天，也就是艾玛与杰姆两个人产生感情纠葛的开始。这部戏剧从事件的结果开始叙事，然后一幕一幕地回放到戏剧故事的起因，一层一层地剥离和寻找事件发生的原因，努力探究两人发生感情纠葛的情感基础。这种处理戏剧故事的叙事结构在西方现代戏剧中是非常少见的，因为戏剧在排列情节时无论是锁闭式戏剧结构，还是链条式戏剧结构，或者是戏中戏结构等在处理情节的基本走向上都是从头到尾按照顺时针时间的运转向着戏剧的终点发展，戏剧情节都是一往直前、直奔结局的，但《背叛》却成为突破传统戏剧叙事结构的独特范例。

在西方现代戏剧中也有一些出现环形的叙事结构模式，这种叙事结构没有戏剧的结尾也没有戏剧的高潮，戏剧一般从起点开始直到终点，然后再将终点转换为起点再次重新开始。但也有的戏剧从起点开始一直到终点，随后再从终点退回到起点，使叙事结构循环往复，如斯特林堡的《通往大马士革》，萨缪尔·贝克特的《等待戈多》《啊，美好的日子！》等。一般情况下循环式戏剧的叙事结构表明剧作家对戏剧的结果没有信心，对戏剧的叙事走向没有预期。从起点走向终点再转为起点，或者从起点走向终点再从终点退回起点，这种叙事结构的发展态势都不是否定之否定的螺旋式上升，而是一种西西弗斯推石头上山的模式，即重复、循环、百无聊赖的循环式叙事态势。斯特林堡《通往大马士革》的叙事结构属循环结构，与贝克特《等待戈多》循环式叙事结构不同的是，《通往大马士革》不是从起点到终点再从起点开始叙事的结构模式，而是从起点到终点然后再从终点退回到起点。从这部戏剧空间上讲是循环往复的叙事模式，如：戏剧人物无名氏开始行动的地点是从街角—医生家—旅馆—海滩—公路旁—山谷—厨房—玫瑰花房—疯人院—玫瑰花房—厨房—山谷—公路边—海滩—旅馆—医生家—街角。戏剧从起点街角开始到疯人院为终点，然后再从疯人院向原路退回去，这就像西西弗斯将石头推上山以后石头又顺着原路滚了回来。而《等待戈多》和《啊，美好的日子！》不同于《通往大马士革》之处是这两部戏剧的叙事结构是循环的，但是这种循环不是让戏剧在内容和结构上从终点沿原路退回，而是让戏剧从终点再次重新开始。在《等待戈多》中弗拉季米尔和爱斯特拉冈两位流浪汉在乡间小路上等待不知为何人的"戈多"，但是无论他们如何等待，最终都是毫无结果的，譬

如第一幕和第二幕的结尾总是出现一个小男孩,并告诉他们:"戈多先生要我告诉你们,他今天晚上不来啦,可是明天晚上准来。"①以上情况贝克特和斯特林堡所采用的两种叙事结构模式都有重复的特点,但在形式上是完全不同的,这与剧作家的美学思想是有关系的,因为斯特林堡在其众多戏剧中没有表现出积极乐观的基调,时常给人一种恐惧和压抑的感觉,这种创作方法反映在叙事结构上会给人一种对前途和未来不确定的、茫然的、保守的感觉,遇到任何状况都会表现出退缩、畏惧、回避的态度。而贝克特的戏剧却表现出一种悲观的、徒劳的、重复的思想,像在《啊,美好的日子!》中维妮生不如死的处境,每天重复着琐碎的小事和无聊的动作透露着一种荒诞绝望、周而复始的感觉。在这里戏剧的叙事结构作为一个相对独立的叙事功能虽然不能直接表达剧作家的思想,但是剧作家却通过不同的叙事结构将自己的主观感受运用戏剧素材的有序编排将其表现出来,因为叙事结构同剧作家的叙事观念有着直接的关系,决定着戏剧情节的走向和矛盾冲突解决的方式。

① 贝克特:《等待戈多》,见《西方现代戏剧流派作品选·荒诞派戏剧及其他》,施咸荣译,中国戏剧出版社,2005年,第341页。

第四章 叙事形态论

西方现代戏剧的叙事形态以独立成形的外部依托和发展态势出现在西方戏剧舞台上，它不仅仅是戏剧的物质形态，也是剧作家和舞台导演的精神形态，并承载着剧作家和舞台导演的创作意图。戏剧的叙事形态受叙事观念、叙事视角、叙事范式和叙事功能的影响，是一种综合性的戏剧现象。

西方现代戏剧的叙事形态具有动态性、整体性、观念性的特点，因为它是一个在动态的叙事发展过程中来展示自身的、具有不断变化运动的叙事态势，一切都是在发展中形成。戏剧的叙事形态也具有整体性，因为它是以整体的形式推进戏剧情节向前发展，各个叙事要素在相互联系中形成一个有机整体或者松散的关系，并将整个事件呈现在戏剧舞台上。西方戏剧，尤其是绝大多数的西方现代戏剧不再仅仅给观众讲述一个故事，而是要通过动态的、整体的戏剧形态来传递一种哲理思想和叙事观念，表达一种叙事意图和意义，譬如：梅特林克的静止戏剧、萨特的境遇剧、布莱希特的叙事体戏剧、达里奥·福的狂欢化戏剧以及西方悲喜剧、独白型戏剧、文献戏剧等。由此可见，剧作家在传达叙事观念和哲理思考的过程中对戏剧形态的形成具有决定性的意义。西方现代戏剧的叙事形态是剧作家思想观念的艺术形象舞台化，其思想观念决定着戏剧形态的形成、规模、价值走向，同时戏剧形态的不断变化也要求剧作家在叙事形态方面进行深入的探索和改革。

第一节 静止戏剧

静止戏剧是西方现代戏剧中出现比较早的叙事形态之一，静止戏剧理论的提出与运用首先是从比利时象征主义戏剧家梅特林克开始的，后经过俄国剧作家契诃夫戏剧的丰富和发展，最终静止戏剧到了荒诞派戏剧作家贝克特这里已日臻完善，并形成一种风格独特、美学思想深邃的戏剧叙事形态。

静止戏剧是戏剧动作处于相对停滞状态的戏剧，这种戏剧使戏剧矛盾的冲突、人物性格的发展、跌宕起伏的情节等进入一种相对静止的状态。静止戏剧在叙事中力图使戏剧失去一切由戏剧情节、戏剧动作、戏剧节奏所带来的意义，摆脱传统戏剧叙事范式的束缚，因此静止戏剧在19世纪末期的出现

不仅仅是对西方传统戏剧强有力的挑战和反叛，更是对在18—19世纪欧洲戏剧舞台上流行的情节剧的否定。

<center>一</center>

从传统戏剧的叙事观念来看，戏剧冲突是戏剧艺术的特性之一，也是戏剧的生命，这是自古希腊以来西方传统戏剧一直遵循的一条艺术规律和叙事范式。但是随着人类社会进入近代，有一些剧作家为了迎合观众的心理，故意在自己的戏剧中人为地加快戏剧节奏，以刺激观众的感官，满足好奇的心理，这种戏剧在18世纪末到19世纪后半期在欧洲的戏剧舞台上泛滥成灾，人们称之为"情节剧"。这种戏剧现象曾受到评论家的尖锐批评，因为这种"明显依靠戏剧情节来造势的情节剧往往是缺少动力的，是剧作家的意志强加在人物身上所造成的"①。鉴于这种舞台状况，比利时象征主义剧作家梅特林克提出了与其相反的戏剧理论，即"静止戏剧"理论。梅特林克从理论上阐释了"静止戏剧"的深层含义：

> ……他处在静止中，而我们也就有时间可以对他进行观察。于是掠过我们眼前的，不再是生命的一个激动不安的、稀有的顷间——而是生命本身。有千百种的规律同一切被赋予无敌力量的事物一样，都是沉默、审慎、行动缓慢的；因此，当生命进入一系列宁静的顷间、冥思君临着我们的时候，我们就能够看见和听到这些规律。②

梅特林克的"静止戏剧"理论在西方戏剧发展史上是一种全新的叙事理念，这也蕴含着新的叙事形态。梅特林克的"静止戏剧"理论包含着如下含义：首先，戏剧是人类生活的一部分，应回归到人的自然生活状态中来，其所反映的一切应符合生活的规律而不是将其极端化、庸俗化。其次，从人观察事物以及艺术的审美特性来看，节奏舒缓的戏剧更有利于人们对其观察和沉思。"也许有人会对我说，静止不动的生活将是无法看见的，所以必须赋予生气和运动，而能被接受的各种运动只有在至今一直为人所用的少数几种激情中才能看到，我不知道静态的戏剧是否真是不可能的。在我看来，它在事实上早

① George Pierce Baker, *Dramatic Technique*, Boston: Houghton Mifflin, 1919, p.115.
② 梅特林克：《日常生活中的悲剧性》，伍蠡甫译，见伍蠡甫主编：《西方文论选》（下卷），上海译文出版社，1979年，第481页。

已存在了。"①实际上,动作猛烈的情节剧并不适宜对观众来演出,因为戏剧是一种观赏的艺术、沉思的艺术,感悟的、潜移默化的艺术,而不是仅仅依靠刺激观众的感观来完成的。再次,戏剧应从关注外部世界转向关注人的内心世界。"人们甚至可以肯定,诗或悲剧所以能够更加接近美和较高的真理,正是由于它抛弃了那些仅仅解释动作的字眼,而代之以其他一些带有启示性的字眼。它们所启示的,并非所谓'灵魂状态',而是灵魂向着它本身的美和真所作的那种不可思议、无声无息而又永不休止的努力。"②关注内心世界变化,尤其是关注人的非理性部分是西方现代戏剧的艺术特性,也是戏剧的最高任务和艺术归宿,这是西方现代戏剧的叙事美学思想从传统转向现代的标志之一。梅特林克倡导"静止戏剧"不仅拓宽了戏剧艺术的表现领域,对传统戏剧理论进行了大胆反叛,同时"静止戏剧"理论的出现也改变了人们长期以来对戏剧的思维定式,以及运用快节奏的戏剧形式来表现人物命运变迁的叙事模式。

在19世纪末期与梅特林克在静止戏剧理论相呼应的还有俄国戏剧家契诃夫,莱斯利·凯恩在《沉默的语言:关于现代戏剧中的沉默与无法表达》中评述梅特林克和契诃夫的关系时说:"在瓦伦斯和F.L.卢卡斯的著作中表明梅特林克静止戏剧的重要性在于它对契诃夫的方法论起到了发展作用。"③契诃夫是否受到过"静止戏剧"理论的影响现在还无法考证,但是契诃夫"戏剧生活化"以及"戏在内心"等戏剧理念同梅特林克的"静止戏剧"叙事思想是一致的。契诃夫在1889—1890年创作的多幕剧《妖林》开始就主张要改革戏剧,戏剧要生活化,他强调要让观众通过舞台看到现实生活的真相,在极为真实的日常生活场面里表现出人物内心的活动及其命运的变化,这种思想一直影响着他的戏剧创作。契诃夫力求按照生活的本来面目来创作戏剧,贴近生活,反对那种浮靡、矫饰的风气。

戏剧来源于生活而高于生活,这是戏剧艺术的特性,但是如何反映生活,这是衡量戏剧艺术价值高低的试金石。契诃夫力图通过戏剧的叙事将生活的本真表现出来,而不是将戏剧高高悬置起来;契诃夫主张戏剧生活化,淡化戏剧冲突是对艺术真实性的进一步深化。虽然契诃夫与梅特林克在叙事原则上有差异,一个是深刻的写实主义,一个是浓郁的象征主义,但是两位剧作

① 梅特林克:《日常生活中的悲剧性》,见吕效平编著:《戏剧学研究导论》,南京大学出版社,2006年,第147页。
② 同上书,第149页。
③ Leslie Kane, *The Language of Silence: On the Unspoken and the Unspeakable in Modern Drama*, London: Associated University Press, 1984, p.51.

家在艺术反映生活上具有相似的特点。

在静止戏剧理论上,萨缪尔·贝克特的叙事风格继承了契诃夫淡化戏剧冲突、淡化戏剧情节的美学思想,正如1990年1月,在莫斯科召开的契诃夫国际学术讨论会上德国图宾根大学安德鲁教授在他的《契诃夫与贝克特》一文中曾谈到贝克特在戏剧创作中继承了契诃夫的戏剧传统,这使他的戏剧开辟了20世纪后半期的现代戏剧。应该说从贝克特的戏剧创作来看,其静止戏剧比其他剧作家走得更远更彻底,这其中原因同贝克特认为只有无情节、无动作的戏剧才算最纯正的艺术主张有着密切的关系。取消戏剧情节、取消戏剧冲突、取消人物性格,消解一切传统戏剧观念是贝克特和荒诞派戏剧的艺术特性,正是这种消解一切的特点,使贝克特的戏剧完全进入了相对静止的叙事状态之中,使静止戏剧完成了理论的发展过程。

二

"静止戏剧"作为一种叙事形态,它追求的不再是从矛盾冲突中得到强烈的、振聋发聩的戏剧效果,而是在静穆中进行哲理性的沉思,通过象征体和象征意境来显现出某种意义。梅特林克的静止戏剧属象征主义戏剧中沉思型的戏剧,在艺术上与其他象征主义戏剧一样力图通过使用朦胧、直觉、象征、暗示等叙事方法来形成戏剧效果,这种叙事方法影响了后来的剧作家,成为一种比较适合西方现代戏剧作家表达观念、善于思辨的叙事模式。

梅特林克在他前期戏剧中表现出的戏剧场面和人物性格具有相对静止性的特点,在创作和舞台实践中践行了他的"静止戏剧"理论。梅特林克的前期戏剧一改当时流行的叙事模式,用"等待"的主题来消解戏剧的矛盾冲突。《闯入者》和《盲人》都表现了"等待"的主题,这就迫使剧中人物在戏剧舞台上处在一个相对固定的位置,减少人物在舞台空间中的移动;同时"等待"的相同目的也使戏剧人物之间的关系相对简化,减少了人物之间性格的碰撞以及思想的冲突。《闯入者》表现的是在一个漆黑、潮湿、冷清的夜晚,全家六口人怀着焦急、恐惧的心情围坐在桌子旁等待着前来探视病人的出家人。由于父亲与外祖父的女儿,即父亲的表妹近亲结婚,刚刚出生的孩子是一个身体不会蠕动、没有哭喊声的畸形儿,母亲也因生这个孩子病得奄奄一息。等待使剧中的人物聚集在一起,但是人们没有等到出家人的到来,反而死神不邀而来。《闯入者》是一部独幕剧,除了落幕前几个主要人物下场以外,戏剧人物的主要活动范围都在舞台上。在这里观众看不到有什么激烈的冲突场面,人物唯一的目的就是在那里默默地等待,但是就是在这样的等待中,家庭发生了变故,人物的心灵经历了痛苦的历程。戏剧中的死神具有一种超自然的力

量,虽然它没有出现在舞台上,但是它的一举一动都通过舞台音响、人物的感受以及对话传递出来,使剧中人感到孤独无助。静止戏剧《闯入者》改变了以人物冲突为叙事的范式,"等待"使一切都像生活中一样在静静的、舒缓的节奏中度过,戏剧就像一幅寓意深刻、隽美通俗的生活图画,观众透过第四堵墙看到了普通人家的生活。

在梅特林克的戏剧《盲人》中,也同样表现了"等待"的主题。正如乔治·贝克在评价梅特林克的戏剧时所说:在梅特林克戏剧的话语中,激动我们的不是外部形体的表现,而是在心灵世界里我们所形成的生动画面。梅特林克的《盲人》与《闯入者》在叙事观念上是一致的,在叙事形态上也是相似的,在叙事的地点上剧作家运用戏剧的假定性将剧中人物安置在远离现实生活的地方,为剧作家设定剧情提供了方便。在这里梅特林克极力将矛盾冲突降到最低点,使剧中人物能在思想上统一起来,避免人物之间发生冲突的可能性。在叙事结构上,戏剧避免了西方传统戏剧"锁闭式戏剧结构",而是使故事情节尽量按时间顺序来发展,使观众能够感到戏剧从头到尾、不断递进的发展态势。梅特林克在戏剧中试图避免以戏剧性来代替静止性,用一种贴近现实的审美感受,使观众能在非常舒缓的氛围中跟着剧作家的叙事节奏去体验生活的意义和人生的酸甜苦辣,让观众在欣赏时不是经历一次感官的刺激,而是体验一次由感性到理性的情感升华。

俄国戏剧家契诃夫的戏剧虽然没有出现梅特林克"等待"的主题,但是他以特有的叙事观念和手法使戏剧在静止的道路上走得更加缓慢、沉稳。契诃夫的戏剧创作和美学思想突破了传统的美学思想,他以戏剧生活化的叙事风格挑战了传统戏剧,用淡化戏剧冲突来消解戏剧性。我们发现在契诃夫的戏剧中,许多戏剧人物的命运都是在悄然无声中、在幻想憧憬中、在无可奈何中走向结束的。在这里没有你死我活的斗争,一切都像生活那样简单平静,让观众能通过舞台看到现实生活的真相。在契诃夫的《三姊妹》(1900)中,没有外在的戏剧冲突,人物的命运仅仅是在喝茶、聊天、谈笑中改变的;而在《樱桃园》(1904)中,贵族财产樱桃园的买卖和易主也是在聊天、打台球、舞会的乐曲中无声无息地发生变化的,在这里没有格斗流血的场面,没有恶人的阴谋诡计,没有巧取豪夺的情节,戏剧的一切就像现实生活那样平常。契诃夫在创作戏剧时不是按照故事来组织情节,而是将事件融进生活当中,使它成为松散的、周而复始的生活流动的一部分,正像有人说契诃夫的戏剧不像戏,它更像生活,或者说更接近生活的真实。

契诃夫的戏剧叙事理论同梅特林克的静止戏剧理论在本质上是一致的,在戏剧实践中更加注重人物的内心体验和感受。契诃夫认为,一个人的全部

意义和戏都在内心,不在一些外部的表现。戏剧的戏味并不在于苦心经营一些大起大落、大悲大喜、虚假造作的外部情节,而是深深蕴含在剧本的内部情节中,即隐藏在人物内心深处的各种变幻莫测的思想感情和心理意绪中。"契诃夫在他的戏剧中抛弃了那些能引起兴趣和产生激动的传统结构,这需要非常大的冒险精神。"①如果说梅特林克将自己的艺术造诣倾注在戏剧的静止上,那么契诃夫则将自己的戏剧美学思想集中体现在戏剧情节的"停顿"上。"停顿"在契诃夫的戏剧中具有特殊的意义,他在多部戏剧中使用过"停顿",譬如:《海鸥》《万尼亚舅舅》《三姊妹》《樱桃园》,其中契诃夫《樱桃园》的全剧使用了 33 个"停顿"。"在契诃夫式戏剧中停顿是主要的表现基调,静态的、非连续的、可与音乐作品的休止符相类比。停顿是一种基本的、整体的戏剧结构成分,而这种成分有效地拖延着思想、行动和时间的进展。"②从戏剧理论的角度来讲,"停顿"在戏剧中就是"沉默",在舞台上就是剧中人物没有台词,没有明显的形体动作,戏剧表面处在静止不动的状态之中。但是契诃夫的"停顿"并不是一片空白,不是没有思想,而是蕴含着丰富的思想内涵。戏剧中的 33 个"停顿"从表面形态上来看是相似的,但深究其内涵却各不相同,在"停顿"中充满着悲伤和欢乐、绝望和期待。由于戏剧"停顿"的内涵不同,所以它在戏剧中有时能达到喜剧的效果,有时也能达到悲剧的效果。

《樱桃园》在塑造罗巴辛这个新兴资产者形象时用了 5 个"停顿",把罗巴辛这个刚刚从农奴子弟向新兴资产阶级商人转变的心理状态描写得活灵活现。在第一幕开始时罗巴辛同众人来到樱桃园等候从巴黎回来的郎涅夫斯卡雅,这时的罗巴辛触景生情,内心非常复杂。此时戏剧出现了第一个"停顿",表现了罗巴辛复杂的内心世界,使罗巴辛极有感悟地将自己从一个"小庄稼佬"变成新兴资产阶级商人的兴奋心情表现了出来。第二幕在罗巴辛与郎涅夫斯卡雅的对话中出现了两个"停顿",而第二个"停顿"表现出罗巴辛对瓦里雅这个曾使自己魂牵梦绕,但又时过境迁的贵族家庭养女的复杂心情。在第三幕中郎涅夫斯卡雅在客厅里等待着樱桃园被拍卖的消息,当她看见罗巴辛回来后急切地追问樱桃园是"谁买的",这时刚刚从拍卖行回来的罗巴辛回答道:"我。"随后戏剧出现"停顿",这个"停顿"为后面得意忘形的罗巴辛内心情感的聚集和迸发,为罗巴辛"停顿"后迸发出几百字歇斯底里的演说拉长了时间,宣泄出他多年以来一直压抑在自己内心世界的情感,他说道:"现在

① J. L. Styan, *Modern Drama in Theory and Practice* (1), London: Cambridge University Press, 1981, p. 87.
② Leslie Kane, *The Language of Silence: On the Unspoken and the Unspeakable in Modern Drama*, London: Associated University Press, 1984, p. 57.

这座樱桃园是我的了！是我的了！（大笑）主啊！樱桃园居然是我的了！这不可能吧！我是喝醉了吧，我是疯了吧，也许我是在做梦！……（顿脚）不要嘲笑我！啊！要是我的父亲和我的祖父能从坟里爬出来，亲眼看看这回事情，那可多么好哇！要是他们能够看看他们这个叶尔莫拉伊，差不多是一字不识的、挨着巴掌长大的、就连冬天都光着脚到处跑的那个孩子，今天居然买了这么一块全世界都找不出第二份的产业，那可多么好啊！这块地产，是从前我父亲跟我祖父当奴隶的地方，是连厨房都不准他们进去的地方，现在居然叫我买到手了。我是在做梦吧？这也许是幻觉吧？不会是真的吧？……"
"喂！音乐家，奏吧！我很想听听你们的演奏！让人家都来看看我，看看叶尔莫拉伊·罗巴辛用斧头砍这座樱桃园吧！都来看看这些树木一根一根的往下倒吧！我们要叫这片地方都盖满别墅，要叫我们的子子孙孙在这儿过起一个新生活来！……奏起来吧，音乐！"①正如我国著名导演焦菊隐在20世纪40年代对契诃夫停顿的评价：

> "停顿"是"契诃夫的节奏"的最主要的律动。……"停顿"是现实生活本身的节奏。越能接近生活的，便越能理解：现实生活中最深沉有力的东西，便是"停顿"。它既表现刚刚经验过的一种内心纷扰的完结，同时又表现一种正要降临的情绪的爆发，或者各种内心的期待。它又表现内心活动的最澎湃、最热烈、最紧张的刹那。人物的精神世界和生活的内心律动，都是要用停顿来表现的——这是一种最响亮的无声台词。②

罗巴辛从第一幕就动员郎涅夫斯卡雅兄妹将樱桃园的土地分块租赁出去，以免樱桃园被拍卖。在第二幕中罗巴辛还不断提醒樱桃园已危在旦夕了，一直到第三幕罗巴辛买下樱桃园，他的情感不断在发生变化。罗巴辛由原来小心翼翼、忠心耿耿，到买下樱桃园后感情宣泄、凶狠外露。

契诃夫戏剧中的"停顿"是从生活中来的，这是剧作家深刻理解生活规律的真实记录，这同当时在西方戏剧舞台上流行的追求感官刺激的情节剧在戏剧美学思想上是不同的。契诃夫认为戏剧的矛盾和冲突不应表现在它的外部，而应是全部含意和全部戏都在人的内心，依照这种美学原则，"停顿"作为生活中最深沉有力的节奏，必然成为戏剧中最基本的节奏。这种节奏对于人物内心世界的表达提供了广阔的时空，改变了人为加快生活节奏给戏剧带来

① 〔俄〕契诃夫：《樱桃园》，见《契诃夫戏剧集》，焦菊隐译，上海译文出版社，1980年，第399—400页。

② 焦菊隐：《契诃夫戏剧集·译后记》，上海译文出版社，1980年，第423页。

虚假的做法，使戏剧更接近于契诃夫的思想，即普通人的普通生活。

客观上讲，无论是梅特林克的静止戏剧，还是契诃夫的"戏在内心"相对当时流行在戏剧舞台上的情节剧或传统的西方戏剧在戏剧叙事节奏、矛盾冲突、人物塑造等方面都进行了突破，使戏剧在静止叙事的道路上迈出了可喜的一步。然而，我们也应该清醒地认识到，梅特林克、契诃夫在戏剧冲突上并没有完全停滞和静止，也就是说，他们同传统的叙事观念还保持着千丝万缕的联系。真正使戏剧的叙事节奏处于停滞，使戏剧冲突、戏剧人物、戏剧情境等走近静止状态的应该是荒诞派戏剧作家萨缪尔·贝克特。因为贝克特的戏剧完全摆脱了西方传统戏剧的束缚，同时也突破了西方现代主义戏剧的艺术界限，使其具有后现代戏剧的特点。

三

萨缪尔·贝克特走的是一条弱化戏剧性，消解一切戏剧动作的创作道路。萨缪尔·贝克特一生创作了许多戏剧，其中《等待戈多》《结局》(1957)、《啊，美好的日子！》等多部戏剧都鲜明地表现出叙事动作处于停滞和静止的状态。在贝克特的戏剧中我们找不到任何矛盾冲突，仿佛戏剧性消失了，一切都没有发生，一切都没有变化，整个故事的叙事是凝固不变的，就连戏剧的内部时间也失去了动态叙事的实际意义。正如贝克特曾经在评述这类戏剧时说："只有没有情节，没有动作的艺术，才算得上纯正的艺术。"[①]从他的戏剧创作我们可深切地感悟到贝克特已经将自己的戏剧审美坐标锚定在与传统戏剧和现代主义戏剧分道扬镳的位置上了。

萨缪尔·贝克特的戏剧在淡化戏剧冲突、消解戏剧动作方面比他的前人向前迈出了一大步，因为他并不满足于放慢戏剧的叙事节奏或把戏剧的叙事节奏等同于生活的节奏，他要使戏剧进入一种相对停滞的状态。这种由动入静使他的戏剧彻底摆脱了传统戏剧运转的叙事模式，进入了静止戏剧的运转轨道。贝克特的静止戏剧从《等待戈多》开始，经过《结局》到《啊，美好的日子！》完全形成了一种新型的叙事模式。由于剧作家追求一种静止戏剧的美学思想，贝克特将一切能产生戏剧动作的要素都弱化、停滞、消失，因而我们在贝克特的戏剧中看不到有什么戏剧性的冲突以及推动戏剧向前运动的偶然性，人物性格的形成缺少赖以生存的前提条件，戏剧情境没有出现任何危机和变化，故事情节无所谓开始、发展、高潮、结尾，观众也很难抓住戏剧结构的特点，戏剧的内部时间是停滞的、模糊的、象征性的。虽然贝克特的静止戏

[①] 《外国名作家传》(上)，中国社会科学出版社，1979年，第120页。

剧《等待戈多》存有"等待"的戏剧悬念,但这种悬念也同样在静止的戏剧动作中逐渐地消解。

戏剧情境是推动戏剧向前发展的核心动力,因而在现实主义剧作家眼里,戏剧情境是促使人物产生特有动作的客观条件,是戏剧冲突爆发和发展的契机,又是戏剧情节的基础。从戏剧理论来看,戏剧事件是戏剧情境的要素之一,它是戏剧人物动作的来源,是激发人物产生某种思想感情的条件。在《等待戈多》中两个流浪汉等待戈多的戏剧事件时隐时现地贯穿在戏剧的始末,但是等待戈多对弗拉季米尔和爱斯特拉冈来讲除了使他们在这个仿佛与世隔绝的乡间小路上漫不经心地继续等下去以外,没有影响到他们的任何情感、思想和行动。第一幕弗拉季米尔和爱斯特拉冈(后面人物简称弗和爱)的对话中没有一个统一的戏剧主题,只是一些片段的、不连贯的、碎片式的话语和意念:"爱:脱靴子。你难道从来没脱过靴子?弗:靴子每天都要脱,难道还要我来告诉你?你干嘛不好好听我说话?……"①"弗:对了,那两个贼。你还记得那故事吗?爱:不记得了。弗:要我讲给你听吗?爱:不要。弗:可以消磨时间。……"②"爱:咱们等着。弗:不错,可是咱们等着的时候干什么呢?爱:咱们上吊试试怎么样?……"③"爱:我饿了。弗:你要吃一个胡萝卜吗?爱:就只有胡萝卜吗?弗:我也许只有几个萝卜。……"④"爱:(咀嚼着,咽了一下)我问你难道我们没给系住?弗:系住?爱:系——住。弗:你说'系住'是什么意思?爱:拴住。弗:拴在谁身上?被谁拴住?爱:拴在你等着的那个人身上。弗:戈多?拴在戈多身上?多妙的主意!一点不错。(略停)在这会儿。爱:他的名字是叫戈多吗?弗:我想是的……"⑤等等。整个戏剧人物仿佛同理性的世界脱了节,用一种非理性的、意识流般的谈话方式重复着各种无聊的话题,也重复着与等待戈多无关的形体动作,这就使得戏剧中等待戈多的事件同人物的行为发生脱节,剧作家营造的等待戈多的戏剧情境没有起到推动故事情节向前发展的作用。由于戏剧情节没有发展,在戏剧开始时为观众设下的戏剧悬念(即等待戈多)遭到了破坏,戏剧悬念在人物的无聊打趣中,在波卓和幸运儿的两次喧宾夺主的荒诞情节中逐渐转移、消解,整部戏剧给观众的感觉是多主题、多声部、非理性的集合。《等待戈多》没有沿着戏剧指定的叙事路线向前运动,戏剧的各个部分没有在互动中形成有机统一

① 贝克特:《等待戈多》,施咸荣译,见《荒诞派戏剧集》,上海译文出版社,1982年,第5页。
② 同上书,第7页。
③ 同上书,第14页。
④ 同上书,第19页。
⑤ 同上书,第20页。

的戏剧板块,而是呈现出一些凌乱的、相对静止的戏剧现象。

特定的人物关系和人物性格之间的碰撞、冲突是戏剧情境中最有活力的叙事因素,黑格尔认为这是"戏剧性存在的基础"。然而在《等待戈多》中弗拉季米尔和爱斯特拉冈为等待戈多而聚集在一起,等待的单一目的没有造成人物性格之间的争执与冲突,加之这部戏剧没有外力作用于他们之间的关系,这就使得在《等待戈多》中没有任何东西能足以形成推动弗拉季米尔和爱斯特拉冈性格向前发展的力量。对两个流浪汉来讲,波卓和幸运儿的到来不仅没有形成戏剧的偶然性因素来刺激人物性格的变化,反而他们的言行还搁置了情节的发展,消解了戏剧悬念。譬如幸运儿在第一幕中的长篇独白:

> 如彭奇和瓦特曼的公共事业所证实的那样有一个胡子雪雪白的上帝超越时间超越空间确实实存在他在神圣的冷漠神圣的疯狂神圣的喑哑的高处深深地爱着我们除了少数的例外不知什么原因但时间将会揭示他象神圣的密兰达①一样和人们一起忍受着痛苦这班人不知什么原因但时间将会揭示生活在痛苦中生活在烈火中这烈火这火焰如果继续燃烧毫无疑问将使穹苍着火……②

将近1200字的无停顿、无标点符号的长篇独白直接冲击着戏剧的戏剧性,并从戏剧的外部搁置了人物性格的发展,使人物性格处于相对停滞和静止的叙事状态。《等待戈多》中两个流浪汉由于性格缺少向前发展的前提条件,性格发展陷入停顿状态,人物性格出现了真空和不确定状态,这为弗拉季米尔和爱斯特拉冈那种非理性、意识流般的叙事语言以及随意、无聊的外部动作提供了存在的条件和空间。

贝克特往往将自己的戏剧背景放在远离正常人群生活的地方,用假定性的叙事方法使剧中人物仿佛脱离了理性世界,使历史与现实处于一种断裂状态,并将人物的非理性内心世界外化,充斥在舞台上,展现在观众的面前。在《等待戈多》中戏剧人物的性格是模糊的,这也使得戏剧人物的叙事语言不具有个性和动作性。两个流浪汉所谈论的一切都与社会无关,与他们的人生经历无关,而只与一些只言片语的意念有关。《等待戈多》的人物没有性格,没有性格冲突,因此人物的语言也就没有动作性,不具有令观众遐想的空间。人物的对白不是内心深处情感的流露,而是一些互不关联、毫无意义的非理

① 莎士比亚喜剧《暴风雨》的女主人公,是个从未见过人类的天真无邪的少女。——原注
② 贝克特:《等待戈多》,施咸荣译,见《荒诞派戏剧集》,上海译文出版社,1982年,第50页。

性的表白,这些直接影响着人物外部的叙事动作,出现随意性、重复性、即兴性的叙事现象。譬如第一幕的舞台指示:"爱斯特拉冈坐在一个低土墩上脱靴子。他两手使尽拉,直喘气。他停止拉靴子,显出筋疲力尽的样子,歇了会儿,又开始拉。"①"爱斯特拉冈使尽平生之力,终于把一只靴子脱下。他往靴内瞧了瞧,伸进手摸了摸,把靴子口朝下倒了倒,往地上望了望,看看有没有什么东西从靴里掉出来,但什么也没看见,又往靴内摸了摸,两眼出神地朝前面瞪着。"②除此之外弗拉季米尔的脱帽子、戴帽子、敲帽子,往帽内窥视等重复性动作在戏剧中也多处可见。从传统戏剧理论上来看,戏剧人物的外部动作在戏剧叙事中不断重复是剧作家为了强调某一个动作的意义,但是在《等待戈多》中人物动作的每一次重复都没有质的变化,因此这种动作重复的再多也不能促使剧情发展,因为它没有戏剧性。总之,萨缪尔·贝克特《等待戈多》的叙事语言、戏剧情境和叙事动作处于相对停滞的状态,成为一部静止戏剧的典范作品。

贝克特的静止戏剧达到了炉火纯青的程度是《啊,美好的日子!》,这部戏剧的叙事情境更加简单,整部戏剧不存在引导戏剧的开始,也不存在贯穿戏剧始终的事件,人物活动的唯一空间是在山丘上那即将埋葬维妮的洞穴,而戏剧的内部时间则是维妮在两幕开始时感叹人生的台词:"……又是美好的一天。"剧中两个人物维妮和维利几乎没有语言和情感的交流,没有人物性格之间的碰撞。叙事语言和叙事动作毫无动作性,不存在性格和言行的互动以及推动戏剧向前发展的力量。整部戏剧既没有矛盾冲突和戏剧悬念,也没有戏剧情节的开始和戏剧情节的结尾,唯一有的是维妮喋喋不休、断断续续、毫无关联、毫无动作性的琐言碎语。《啊,美好的日子!》就是在这样的叙事氛围中使戏剧情境、人物性格、人物关系、故事情节、戏剧的内部时间等一切能够推动戏剧向前运动的诸多叙事要素都进入了完全静止的状态。

贝克特的静止戏剧不同于现实主义戏剧,现实主义戏剧作家竭力主张把戏剧作品中纷繁复杂的戏剧情节和矛盾冲突锤炼成"一个完整的行动",戏剧情节的发展应有一个完整、合理、节奏紧凑的叙事路线,人物性格的发展也同样应有一个清晰的行动线索。同样贝克特的戏剧也不同于20世纪西方现代主义戏剧,因为现代主义戏剧在突破传统戏剧法则后建立了一套既适应自己生存又符合自身哲理的艺术规范。贝克特的静止戏剧由于其静止性以及剧作家所采用的叙事方法使得戏剧情节和人物性格的发展处于一种相对停滞

① 贝克特:《等待戈多》,施咸荣译,见《荒诞派戏剧集》,上海译文出版社,1982年,第3页。
② 同上书,第6页。

的叙事状态,整部戏剧给观众的感觉不是动态的、明朗的,而是一种凝固的、朦胧的、多元的、多义的定格效果。

贝克特在创作戏剧、反映现实时具有很强的朦胧性、不确定性和主观随意性,这种特性给观众比较多的自由联想以及朦胧多义的艺术感受。贝克特静止戏剧在艺术氛围上经常处在一种相对凝固不变的叙事状态之中,这同《等待戈多》《啊,美好的日子!》大量使用"沉默"与"长时间的沉默"的方法有着密切的关系。剧中人物的"沉默"成为戏剧人物意识流动、话题内容转换、思维路线切换等叙事方法的基本符号。在戏剧里"沉默"有时是人物一种漫无边际、话题切换的休止符,有时是所答非所问的一种间歇,与契诃夫剧中人物的"停顿"有本质的不同。在《等待戈多》中,也许个别"沉默"带有一点点情绪上的色彩,但从整个戏剧情节的发展来看只是偶然的、转瞬即逝的、莫名其妙的,同人物的性格和戏剧的发展没有关系。因而"沉默"在贝克特戏剧中只是一段毫无意义的时间空白,是剧中人物面对环境表现出的一种绝望的心情,也是剧作家贝克特主观感受现实生活的停顿。

贝克特深受西方现代哲学思想的影响,认为非理性的心理本能才是人的最真实的存在,因而他观察现实,看待人生是用自己的主观意念去感受,用自己的心灵去写作。由于贝克特静止戏剧的非理性因素,其戏剧的叙事观念无法同现实相吻合,只能同作家主观情感相连接,加之这种主观感受是随意的、无思维逻辑的,因此使得戏剧处于一种无序的、混乱的、停滞的叙事状态中。观众面对这些戏剧感到困惑不解、朦胧陌生,无法捕捉住作家在剧中的真正意图。

贝克特的静止戏剧是用直喻的、心灵外化的手法来表达荒诞的主题,给观众一种浮雕般的感觉,它通过各种静态的人物和象征体给人们传递着抽象的意念、朦胧的感觉和多义的联想,形成一种浓郁的戏剧氛围,达到了同象征主义戏剧一样的叙事效果。由于贝克特的静止戏剧所反映的现象具有共性和普遍性,这就使得人们对戏剧中所表现的一切比较容易由感性上升到理性,由形象上升到观念的高度,从而达到哲理的层面,并且形成一股强大的艺术感染力和震撼心灵的理性力量。贝克特的《等待戈多》《结局》和《啊,美好的日子!》等戏剧情节是非常简单的,没有戏剧冲突,没有人物性格的碰撞,没有过激的言行,没有色情和暴力的渲染,但是它却能一次又一次地把观众吸引到自己的周围,轰动法国剧坛,震撼整个西方世界。应该说观众从贝克特静止戏剧的暗示中找到了自己需要的东西,找到了自己去解读戏剧的路径。

第二节 境遇剧

境遇剧是西方现代戏剧中独具特色的叙事形态之一,也是萨特表现自己存在主义哲学思想的艺术形式。萨特的境遇剧既是一种叙事形态,又是一种存在主义哲学的形象化。按照境遇剧的特性来看人与境遇的关系是紧张的、对立的,而不是和谐的、相融的,境遇剧以独特的人生境遇为人物的出场提供了空间和条件,剧中人物必须在已定的叙事时空中为自己人生的走向作出选择。境遇剧应属于对抗型或抗争型的戏剧,在戏剧中剧作家强调人的意志与环境的对抗,从西方戏剧发展史上来看还没有那个叙事形态将境遇提升到与人对立的一方的高度来展示,境遇剧成为人生选择的凭借和叙事基础。

一

萨特认为,存在先于本质,人在荒诞中存在,然后通过自由选择创造自己的本质。所谓存在,在萨特剧作中就是"境遇"或"环境",剧中人物就是在这事先设定的"境遇"或"环境"中遇到生存的危机,他或苦闷、消沉,或进取、抗争,他按照自己的意志进行选择,最后以自己的方式解决危机。这个存在在萨特戏剧中具有重要的意义,没有它,亦即没有一定的境遇或环境,就无所谓创造和选择,就没有萨特的戏剧,因此萨特的戏剧常被称为"境遇剧"或"环境戏剧"。萨特戏剧的叙事理论有一个重要内容是关于对"境遇剧"的论述,他创作境遇剧的目的就是试图展示当代人面临的问题,普遍的焦虑,召唤人们进行自由选择。1947年,萨特在《为了一种情境剧》(1947)一文里说:

> 如果人确实在一定的处境下是自由的,并在这种身不由己的处境下自己选择自己,那么在戏剧中就应该表现人类普遍的情境以及在这种情境下自我选择的自由。……情境是一个召唤,它包围着我们,给我们提供几种出路,但应当由我们自己抉择。[①]

因此萨特将自己的戏剧作品统称之为"境遇剧"。

"境遇剧"区别于"性格剧"。传统戏剧总是通过一系列尖锐复杂的生活事件,显现出人物之间的关系,写出人物性格的成长以及构成的历史。剧作家的叙事目的就是要使人物性格丰满而达到集中化、典型化,用典型的性格

① 萨特:《为了一种情境剧》,见《萨特戏剧集》,人民文学出版社,1985年,第1013页。

和形象反映出生活的广度与深度,使读者和观众获得时代的、社会的审美教育。然而萨特走的是一条重在传达哲理观念而非创造丰满性格的道路,即使在他接近传统的戏剧作品中,同样也可以显示出他的存在主义美学见地。萨特认为,性格戏剧是以分析表现性格为着笔点,不可能激发观众的思考与判断,其人物的激情、性格似乎与生俱来,是先天或由一定的社会地位规定好了的,不能表现人的复杂性与真实性。当然这种看法带有片面性。不过从萨特来说,他认为性格只有作为境遇的折射才是真实的,境遇应该成为戏剧叙事的主要表现对象,因此他迫使自己的主人公在种种境遇中进行选择以形成自己的性格和本质,即"人是他全部行动的总和"①。由于这样,这就使得萨特的戏剧存在着两个矛盾着的叙事因素:一定的境遇和在这境遇中进行自由选择的人。所谓境遇,就是对选择的自由限定,而不像现实主义作家所理解的那样境遇是人物在其中活动的社会诸关系、诸条件的总和;所谓进行自由选择的人,是指对这种限定进行冲击、突破的人,而不是像现实主义作家所理解的那样,人受一定境遇的制约,在一定境遇中形成并作用于一定境遇。更为重要的是,无论境遇或人,在萨特那儿,是从他的哲学思想出发的,而不是像现实主义作家那样,从现实生活的实际出发的。在这一点上,也可以说萨特是一个实行"主题先行"的作家。站在进步政治立场的萨特,其主观感受的真实性与社会的客观真实性比较接近,他对社会政治斗争的介入是积极的、进步的,而不是消极的、被动的,这种种原因使他的境遇与人物性格尽管出于主观,也比较抽象,但对现实来说并无扭曲、歪曲的情况。

萨特是西方戏剧美学理论的集大成者,深受法国传统文学艺术的影响。萨特的境遇剧同法国传统戏剧,尤其是17世纪法国古典主义戏剧在叙事观念、叙事方法上有着千丝万缕的联系,正如萨特自己所说,他的境遇剧是"遵循稍加更新变换的'三一律'原则",在戏剧的叙事范式上同"三一律"原则有一种血缘联系。关于戏剧的"三一律"原则,法国理论家布瓦洛在《诗的艺术》中论述过,即"要用一地、一天内完成的一个故事从开头直到末尾维持着舞台充实"②。法国古典主义戏剧的"三一律"原则在叙事上要求戏剧发生的地点相对固定,在极短的时间内要完成戏剧的矛盾冲突,人物的出场在短时间内面临着人生的抉择和危机,应该说在萨特的戏剧中我们能够看到法国传统戏剧的影子。

让-保尔·萨特是现代法国著名的存在主义哲学家,亦是一位极具反叛

① Catharine Savage Brosman, *Jean-Paul Sartre*, Boston: Twayne Publishers, 1983, p. 76.
② 伍蠡甫、胡经之主编:《西方文艺理论名著选编》,北京大学出版社,1985年,第195页。

气质的西方现代舞台艺术的探险者。在其戏剧中囊括着反对法西斯主义，反对民族奴役、种族歧视和社会压迫，以及一切官方权威的思想内容。他用众多的舞台形象批判和暴露了各种人际关系以及周围世界的荒诞与丑恶，生动地体现了他存在主义哲学的人的价值观，做到了实在的戏剧冲突与主观感受相交错、人物形象性与作者本人的哲理性思考巧妙结合，以及境遇与人物的对立统一。萨特是为哲学而艺术的，他创作戏剧的目的，乃是在于揭露个人的存在与社会的对抗关系，以及人与人之间无法消弭的距离。他总是将哲学与文学结合起来，通过舞台形象表明人生的孤独、忧愁、恐怖与荒诞，把现代人的自由选择问题作为叙事的基本主题。萨特的全部戏剧作品，可以说是他的存在主义哲学思想的艺术宣言。

二

按照境遇剧内容来看萨特的戏剧大致分为两大类：一类是写实性的哲理剧，如《死无葬身之地》《恭顺的妓女》等，其哲理性是寓于对现实生活认识和判断的描绘中；第二类是寓意性的哲理剧，如《苍蝇》《禁闭》等，其哲理思想是通过神话或寓意性故事来表现的。两类相比，表现寓意性的哲理剧拥有更大的自由与叙事空间，其哲理性更浓、更强。萨特在表现人与境遇的矛盾冲突中设置的境遇是多种多样的，戏剧的境遇呈现出不同的艺术价值和取向，表现着剧作家不同的叙事意图。

境遇作为相对独立的一方与戏剧人物共同构成一个相对独立的叙事统一体，以此表现萨特境遇剧的艺术特性。萨特戏剧中的境遇具有排他性、压迫性，境遇与人构成誓不两立的敌对关系，使人处在这样的境遇中要么选择屈服，要么选择抗争，没有其他人生的选择，譬如1946年的《死无葬身之地》。戏剧一开始就将观众的视线带入灾难深重、腥风血雨的第二次世界大战之中，五位游击队员因指挥官的盲目指挥，战斗失败而被捕入狱。游击队员们在事先无法选择的境遇中面临着新的人生选择，要么努力抗争，实现自己的人生价值；要么妥协投降，苟且偷生。《死无葬身之地》从戏剧开始，游击队员与法奸（德寇合作分子）就构成了矛盾冲突的叙事境遇，虽然帷幕拉开以后，双方互无接触，但游击队员们明显地感到有一种巨大的精神压力。游击队员卡诺里说：“他们以为等待会磨灭意志。”[①]"戏剧集中围绕着在审讯状态下人的行为。在审讯前，每一个被俘者都在思考着自己将做出怎样的反应，吕茜

① 萨特：《死无葬身之地》，沈志明译，见《萨特戏剧集》（上），人民文学出版社，1985年，第162页。

用爱来增强自己的勇气;卡诺里在回忆着自己以前成功熬过的拷打;而弗朗索瓦,即吕茜的弟弟,则完全失去了勇气;昂利也许是最值得注意的人物,他想鉴别这种强烈的有罪感的原因以及忍受这种痛苦的理由,去为他的行动和死寻找出意义。索比埃尽力预先想象出将要发生的情景,因为他的自我感觉与他将要采取的行动有着密切的关系。"①审讯前的等待与审讯中的相持像一块无形的磁铁连接着双方,形成了新的人生境遇。萨特在戏剧中极力渲染这种严峻的、悲观的叙事氛围,给游击队员们的行动提供一个具体有力的叙事基础。

萨特的戏剧环境具有视觉的冲击性,环境与人的矛盾冲突表现出不可调和的态势,因此萨特戏剧的背景大都呈现出一种混乱、恶心的状态,有时令人毛骨悚然,显现出人与现实的对立关系。譬如:《苍蝇》的叙事环境是冷漠的、严峻的,对人具有强烈的视觉冲击效果。萨特的一些戏剧用一种假定性的叙事手法为我们展现了一种严峻的、非现实的叙事境遇,这种境遇孕育着剧作家对现实的思索,充满着哲理性思辨。譬如:萨特《禁闭》中的地狱绝非是阴森恐怖、鬼哭狼嗥的地方,而是一间环境幽静、风格独特的第二帝国时代款式的客厅。这里没有"硫磺、火刑、烤架",而是放着仅有的三把躺椅、一尊青铜像、一把裁纸刀,除此之外,只剩下永不熄灭、亮如白昼的电灯和时响时哑的电铃。然而就是在这里剧中人物处处都会感到不是地狱而酷似地狱,不受任何严刑峻法的惩处可又在此受着痛苦的煎熬。萨特将"与他人关系"的哲理性思索融入戏剧的叙事之中,提出了"他人就是地狱"的问题。在这部戏剧中萨特通过戏剧的演绎提出了一个极为独特的见解,即他人的目光问题,在萨特看来,每个人的存在都暴露在他人的目光之下,并威胁着自己的存在。萨特在这部戏剧中将"主体与客体之间的冲突用非常巧妙的技巧表现出来,在这里每一个人不是施虐者就是受虐者。这里没有逃脱的路:地狱中没有眼睑和黑暗去遮蔽别人的凝视"②。为什么他人就是地狱呢,因为人们不能够打碎已存的环境,所以人被环境的异化是不可避免的。

境遇与人的自由选择是一个问题的两个方面,一方面境遇为人提供选择和超越的条件,而另一方面人也是在一个又一个的境遇中来证明自己的本质。在境遇剧中萨特将他的人物推入"自由选择"的境况中,认为人是一种要不停顿地把自己推向未来的存在物,人能意识到自己,把自己想象成未来的存在,人是自己的上帝。萨特的《苍蝇》是根据古希腊神话中迈锡尼的宫廷政

① Catharine Savage Brosman, *Jean-Paul Sartre*, Boston: Twayne Publishers, 1983, p. 77.
② Ibid., p. 76.

变和亲仇相残的传说以及埃斯库罗斯《奥瑞斯提亚》三部曲中最后两部《奠酒人》和《福灵》的内容改编而成的。萨特在为父复仇的故事中注入了深刻的哲理思想,戏剧通过俄瑞斯忒斯在这个极其恶劣的环境中的行动,展现了俄瑞斯忒斯回到阿耳戈斯城后,经历了游移、坚定、昂扬、悲壮的"自由选择"的历程,以及面对复仇抉择时他所遇到的重重困扰与阻挠。在《苍蝇》中那个无所不能的天神朱庇特以神权淫威时时阻止俄瑞斯忒斯复仇,息事宁人的哲学教师也劝阻他复仇,姐姐厄勒克特拉又骤然反悔并激烈地咒骂他。可以想象,俄瑞斯忒斯的艰苦行程将是无穷无尽的,才仅仅是开了个头。但是不管怎样,阿耳戈斯城被拯救了,在俄瑞斯忒斯身上充满着悲壮感人的乐观主义与英雄主义精神。"萨特式存在主义就是在人类的每一个人面前不预先设定任何模式。当他发现在他的周围充满着荒诞、无望时,每一个人都必须创造自己的世界。更为重要的是每一个人必须决定自己的道路,在生活中激励自己,他一定要做这些,并且明白他的行为也将为其他人创造一个世界。"①通过这一形象,萨特从哲理的高度赞扬了俄瑞斯忒斯的行为,也表现了二战期间他对德国法西斯占领者的仇恨与对正义事业的肯定,为正在遭受德国法西斯侵略的法兰西民族传达出一条极端重要的哲理:奋起自救,成为英雄的法兰西人民。斯泰恩在书中高度评价萨特戏剧的现实意义:"《苍蝇》在萨特戏剧中是一个特别有意义的例子。埃斯库罗斯的《俄瑞斯忒斯》被改编适应了当时的需要,为巴黎人民抵抗德国占领和维希政府提供了一个故事。"②

三

萨特在强调自由选择的绝对意义时,否定任何决定论,其中包括唯物论的决定论和唯心论的决定论,诸如历史规律的决定论、社会条件的决定论、血统的决定论、命运的决定论、神意的决定论等。这种自由论实质是从否定已存的一切和现存的一切出发的,按照萨特的术语,它是一种虚无化的能力。这种否定精神和虚无化的能力在西方社会条件下,意味着批判、抗争、超越,因此萨特的自由意志、自由选择是以否定虚无为内涵的。在他看来,没有这个否定和虚无,就没有批判、抗争和超越,就不可能有自由意志与自由选择,其结果必然是屈从、妥协、同流合污,处在这种情势下,人的存在危机是不可能克服的。萨特的戏剧作品,无一不具有一种置身(或介入)时代洪流的渴望,散发着这种强烈摆脱旧我,摆脱荒谬世界,顽强表现自己,变革世界,希求

① Joseph T. Shipley, *Guide to Great Plays*, Washington: Public Affairs Press, 1956, p. 579.
② J. L. Styan, *Modern Drama in Theory and Practice*(2), London: Cambridge University Press, 1981, p. 121.

超越而达到新的自我的哲学精神。在否定精神的主宰下,人的自由选择行动意味着就是对过去和正在变成过去的现在的否定。

萨特认为外界的一切都应该否定,一切都是丑恶而混乱的,没有理性的,没有道理的,无可奈何的,用存在主义的概念来说,一切都是荒谬的;就是自然环境也是人类的不自觉的敌人,无任何留恋之处,萨特把希望寄托于想象世界。《苍蝇》里的俄瑞斯忒斯是通过否定已存和现存的一切以及人际关系才实现了自我超越的;而《禁闭》里的三个鬼魂在他人目光下感到了自己发生异化,因此只能依赖于他人的评价才能感受到存在的理由。为什么"他人就是地狱"呢? 因为自己没有自由的意志,没有独立的人格,看他人的眼色,仰他人的鼻息,俯仰由他人,全然失去了自我。"这部独幕剧是关于人之间以及与他人之间的关系,萨特后来所说的名言'他人就是地狱'不是必然适用于所有关系,因为自由允许人打破这种桎梏关系。"①在戏剧中萨特强调人创造自己本质的重要性,人无论处于怎样的地狱中,都有砸碎它的自由,否则人便不能实现超越。

萨特在1946年写的《恭顺的妓女》(1946)是一部影响很大的戏剧。在这部以美国种族歧视为背景的戏剧里,萨特首次把行动置于现代社会生活的叙事范围之内,而不是置于抽象的或远古的环境中,从存在主义角度揭示了重大的社会主题。剧中的黑人是白人社会无辜的牺牲品,因遭白人诬陷被警方四处追捕。这个黑人不敢否定以参议员的儿子弗莱特为代表的白人世界,因为他在种族歧视的社会境遇中是不自由的。在萨特看来,这种不自由首先是精神上完全被剥夺掉自由,他的温顺、软弱、没有抗争的意志,没有作出自由选择的决心,而成为任人宰割的羔羊。当妓女丽瑟扔给他手枪让他反抗时,他竟说:"我不能开枪打白人,……他们是白人。"②他是一个按照白人种族歧视境遇中的生存原则而生活的黑人,一个不觉悟的、不能自由选择的、不能超越与否定的黑人。而妓女丽瑟经过愤怒、觉醒、反抗之后,竟妥协地倒在弗莱特怀里。她从一个被侮辱与被损害的妓女,变成一个可尊敬的妓女,最后变成一个恭顺的妓女。萨特对黑人的软弱,妓女受命运摆布而不能否定与超越自己所处的现实境遇是否定的。同时戏剧又无情地否定了以弗莱特为代表的压迫者,将他们描写成资产阶级伪善与权力的化身。他们的存在危害他人的存在,他们是一些根本不懂得存在真谛的人,是从来没有意识到存在真正价值的人。萨特通过黑人的悲惨结局召唤人们起来反抗,行使自己的自由权

① Catharine Savage Brosman, *Jean-Paul Sartre*, Boston: Twayne Publishers, 1983, p.75.
② 萨特:《恭顺的妓女》,罗大冈译,见《萨特戏剧集》(上),人民文学出版社,1985年,第263页。

利,打碎既定的境遇,因此戏剧产生了积极的社会效果和叙事效果。

《死无葬身之地》同样反映了萨特的否定精神。5位被捕的游击队员面对法西斯的酷刑坚贞不屈,保持了自己的人格尊严,如同队员之一昂利这样说道:"有两个队比赛,一队要叫另一队招供。"①表面上看,戏剧表现的是两部分人之间招供与反招供的斗争,其实它是借这一斗争来表现人与境遇的搏斗。投降德国法西斯的"合作分子",亦即法奸代表环境一方,他们已异化为法西斯的侵略工具;而游击队员则代表着法兰西民族的尊严和抵抗精神,但处于厄运险境之中。前者要征服后者,变成反抗者的对立物;而后者要用自己的人格与生命,进行英勇选择,粉碎前者的阴谋,否定这个环境,保卫祖国的独立。在萨特看来,这两部分人之间的斗争实质上是肯定自己的存在,否定对方存在的斗争。吕茜受刑,其恋人若望痛苦万状,焦虑不安地说:"为了不出卖我她才蒙受痛苦和耻辱。"昂利反驳:"不,为了取胜。"②吕茜说得更明白:"弗朗索瓦,要是你招供,这将意味着他们倒是确确实实强奸了我。他们会说:'我们终于制服了他们。'"③这显然是说招供会丧失自身存在的价值,沦为德国占领者的走狗。所以昂利接着吕茜的话说:"她想取胜,这是压倒一切的。"④游击队员以弱抗强,以肉体和心灵抵抗痛苦与死亡,其目的就是要否定法西斯分子的企图,超越自己,创造自己存在的本质。

萨特剧作的否定和超越精神与人的境遇有着密切的联系,这使其社会批判的锋芒提高到哲理的高度。应当指出,批判的、抗争的、否定的精神是欧洲文学的一种传统精神,当然萨特与传统作家的哲学基础是不同的,他的否定和抗争出于存在主义关于荒谬外界,先存在后创造本质以及自由选择这样一些基本理念。在他看来,关键在于个人,在于个人的自我能否升华,能否摆脱旧的存在阶段而进入新的存在阶段。列夫·托尔斯泰宣称:"每一个人心里都有一座天国",人无须依靠教会僧侣而直接与上帝相通,进入天堂。萨特把托尔斯泰的话变为:每一个人心里都有一个上帝,这个上帝就是自己。人在孤立无援的世间只有作自己的救世主,上帝是不存在的。

四

在萨特戏剧中人往往面临着非常严峻的人生境遇,但是其戏剧并没有给人一种绝望的感觉,而是传递出积极的、乐观的调子。萨特的戏剧描写了绝

① 萨特:《死无葬身之地》,沈志明译,见《萨特戏剧集》(上),人民文学出版社,1985年,第200页。
② 同上。
③ 同上书,第202页。
④ 同上书,第203页。

望与希望、悲观与信心的对立和转化。萨特笔下有大批绝望者,由于深感现实令人"恶心",认为人是被偶然地无缘无故地抛入这个世界,时时受到荒谬外界以及成为地狱的人的极端压制,人与社会永远无法沟通,在这苦恼而荒诞的世界上,人终究要遭到失败,这就是存在主义者理解的人与社会关系的实质。《苍蝇》中主人公俄瑞斯忒斯最初在恶劣的环境、神威和折衷哲学的包围下感到绝望;同样《禁闭》也写了绝望的地狱与绝望的灵魂,每个人都把别人当成陷阱和地狱,都以目光彼此监视着,并处在一连串的精神危机之中;他们无选择,无自由,断绝了一切希望,即使设想再用行动改变荒谬处境与荒谬结局,也根本是不可能的,永远得与绝望为伍。其原因是,他们已经死亡,他们是亡灵。因为人只要还活着,就有改变自己存在的现状,创造自己本质的希望;人一旦成为亡灵,就不可能有什么希望。

《死无葬身之地》是萨特戏剧中的一个例外,因为萨特一向反对将暴力与拷打引上舞台,认为那样做是没有效的。"在法国戏剧的传统中,任何恐吓、流血行动必须在舞台上禁止上演。"[①]然而出于强烈的社会责任感,萨特令其人物经受地狱般的审讯室生活,向观众显示出游击队员的虽死犹生,以及他们如何摆脱绝望而去获得精神上、意志上的自由,并用死换来祖国解放的曙光。

难怪许多评论者批评萨特的存在主义哲学必然会导致悲观主义,然而萨特并未到此却步,因为萨特的绝望并不绝对地与悲观主义相联系,相反,由于他激进的政治立场,常常由此而与乐观主义相通。当然,这种乐观主义的态度是萨特存在主义式的,并不一定是对世界怀有信心,也不一定对于某种目的的实现寄予希望,而是诸如俄瑞斯忒斯的乐观主义。在戏剧的叙事中,萨特并没有让自己的人物屈从命运而任环境肆意摆布,而是令其人物以否定的眼光审视世界的一切。在萨特看来人是自由的,人被抛入世界后就可以自己创造自己,因而一个真正的人就绝对不是一个悲观的宿命论者。对已存或现存绝望,意味着不停顿地选择,不间断地造就自己,把信心寄托到实现未来的每一步行动之中,这便是萨特所说的希望的真谛。正如《苍蝇》中俄瑞斯忒斯对姐姐厄勒克特拉说道:"我要像摆渡的人背着旅客过河一样,肩负着这种职责,把它带到彼岸,才算了结。然而,它越是沉重,我就越高兴,因为它就是我的自由。"[②]他又向朱庇特说:"……人类的生活是从失望的另一端开始的。"[③]"俄瑞斯忒斯以普洛米修斯的力量对抗着朱庇特是难能可贵的,从而使这部

① Catharine Savage Brosman, *Jean-Paul Sartre*, Boston: Twayne Publishers, 1983, p.77.
② 萨特:《苍蝇》,谭立德、郑其行译,《萨特研究》,中国社会科学出版社,1987年,第232页。
③ 同上书,第248页。

戏剧融入优秀的尼采传统之中;上帝死了,人要为自己负责。"①虽然萨特在戏剧的叙事中大都呈现出一种混乱、恶心、有时令人不寒而栗的戏剧背景,充分显现人与现实不可调和与对立,但是这仅是问题的一个方面,而更多的是他的人物立足点并没有停留在荒诞世界上,做个可怜虫。剧中人物在悲观中透出乐观,绝望中存在着希望,用行动捕捉自己的支撑点,拼命显现自己的存在。所以当有人责备存在主义是对人生采取无所为的绝望态度时,萨特反驳说:

> 我想,对于若干对存在主义的责难我们已经回答了。你会看出它不能被视为一种无作为论的哲学,因为它是用行动说明人的性质的;它也不是一种对人类的悲观主义描绘,因为它把人类的命运交在他自己手里,所以没有一种学说比它更乐观的。它也不是向人类的行动泼冷水,因为它告诉人除掉采取行动外没有任何希望,而唯一容许人有生活的就是靠行动。②

萨特的戏剧都有一种强烈挣脱现实,不顾阻碍寻求精神出路的欲望,使读者感到无论剧中的环境如何恶劣、艰险,戏的基本主题仍然是主人公不甘命运的摆布而进行不屈不挠的斗争。俄瑞斯忒斯虽然离去了,然而他却带走了阿耳戈斯城的黑暗;游击队员们虽然最后遭到无情杀害,生命结束了,但是他们身上的独立性、主动性并没有丧失,自由的天性并没有泯灭;法西斯虽然活了下来,然而他们作为人的存在早已死亡了。用存在主义观点看,游击队员们则有"家"可归,这个家就是人的存在。相反,法西斯分子则处于无家可归的状态,所以说,真正死无葬身之地的不是游击队员,而是法西斯分子。

尽管萨特是一位悲愤的入世者,难免带有一种悲观主义的主调,但他出于对自由意志的肯定而又否定了命定论,在这个叙事的基调中仍然不时传出希望的声音,他既给人们描绘了一个荒诞的世界,同时又给人们指出一条依靠自己,紧紧依靠自己的行动之路。

五

萨特的戏剧结构是其借以显示存在主义哲学思想的艺术形式,它规定着人物本质的走向和情节的发展,反映剧作家感受社会与理解生活的程度,是

① Catharine Savage Brosman, *Jean-Paul Sartre*, Boston: Twayne Publishers, 1983, p.75.
② 萨特:《存在主义是一种人道主义》,周煦良译,见《萨特文集》(3),秦天、玲子编,中国检察出版社,1995年,第27页。

剧作家主观意向与艺术修养的综合体现。萨特戏剧的叙事结构,在表现作品内容方面与传统戏剧有着异曲同工之妙,同样能使剧情紧张曲折,攫住观众的心灵,引起深入的思考。萨特的戏剧以及传统的西方戏剧,不像中国古典戏曲的开放式叙事结构,即围绕一个中心事件,一个或几个主人公,按照时间顺序将戏剧情节从头至尾原原本本表现在舞台上,如《赵氏孤儿》《琵琶行》、杨家将戏剧系列等。萨特的戏剧结构没有脱离西方传统的锁闭式叙事结构,这种模式往往写故事从高潮至结局,集中表现戏剧性危机;而对过去的事件和人物关系则用回顾和内省的方式随着剧情发展逐步交代出来,情节简洁,个别剧本像荒诞派戏剧一样不分主次要人物。正如萨特自己所言,事件被压缩在很短时间之内,有时甚至几个小时,这方面的典范剧作是古希腊悲剧《俄狄浦斯王》,这部戏剧就是从故事的后半部写起,首创了锁闭式叙事结构的范例。

　　萨特大多数戏剧在开幕之前剧中矛盾已发展了一段相当长的时间,且又临近一触即发的程度。萨特在戏剧中为形成境遇,往往一开始就把他的人物置于严峻的考验面前,推到人生的十字路口,迫使他们做出艰难的选择,使戏剧冲突马上进入高潮。剧作家这样做也节省了许多笔墨,为运用更新过的"三一律"原则奠定了基础。譬如《死无葬身之地》并未描写游击队员如何与敌人厮杀,又如何被捕;《禁闭》同样也未写三个鬼魂生前生活的细枝末节,而是用"回顾""倒叙"的方法,让他们自己亮出原来的真实面目。在故事叙事的顺逆上,《苍蝇》《恭顺的妓女》从腰部或尾部开始,把倒叙、补叙插入过程中。譬如,15年前的俄瑞斯忒斯与复仇后俄瑞斯忒斯的状况并未细写,他年幼的遭际以及成年后的活动是用补叙方法交代给观众的。

　　萨特在戏剧创作中,遵守了"三一律"原则,但又不完全遵守它,按照他的说法是"稍加更新变换"的"三一律"原则。的确,法国古典主义作为文艺思潮在法国及欧洲风行了近200年之久,它的某些艺术形式不能不对萨特有所影响。古典主义理论家布瓦洛(1636—1711)从一个不正确的原则出发,似乎认为美的原则在任何时候都是完全一样的,他在对古希腊悲剧研究的基础上,建立了"三一律"原则,这就是戏剧情节只服从一个主题,故事发生在同一地点,并且在24小时内结束。萨特变换了它的叙事形式,但其美学原则不用说与古典主义是完全相悖的。譬如《恭顺的妓女》,故事从清晨开始到午夜便结束了,事件在旅馆内展开;《死无葬身之地》《肮脏的手》《禁闭》都是在一天或者更短时间内结束,特别是《禁闭》更酷似"三一律"原则,而不同的是地狱不分昼夜,人物只有上场而没有下场,这种超越时空、表现抽象的哲学概念的设置,正是境遇剧所要求的。

萨特运用"三一律"原则来设置戏剧的叙事结构模式是多种多样的,如戏中戏结构就是其中之一,在简单的故事情节中,蕴含着复杂的、时间跨度很大的事件以及与之相关的思想、感情、情绪;在有限的瞬间或几个小时内,展示戏剧主人公的一生或一段经历,如《肮脏的手》。萨特的这种戏剧形式使戏剧的包容量极度增大,人物给观众一种立体的感觉,收到了极佳的艺术效果。虽然锁闭式结构是萨特戏剧惯用的叙事模式,尤其是在他早期戏剧中用得比较多,但是萨特的戏剧也同他的前辈们一样在表现时空方面受着不同程度的制约,尤其是萨特在运用锁闭式叙事结构来表现自己的哲学思想时存在着较大的限定性。因为在萨特的存在主义哲学中人在自己的人生道路上会面临着多种境遇,人生的选择是不断重复的、多次的、随时随地的,但是由于受戏剧的限定,在萨特的境遇剧中往往人物的人生选择大多是一次性的,因此这种戏剧形式还不能完全表达萨特存在主义哲学思想的要义。为此萨特在其后期的戏剧创作中试图打破这种叙事结构,展示了戏剧人物的多次人生选择,如《魔鬼与上帝》。《魔鬼与上帝》与以往的境遇剧在叙事结构上有着重要的区别:《魔鬼与上帝》不是采用锁闭式叙事结构来表现,而是采用开放式叙事结构来展示,即按照时间的顺序和事件的发展过程来叙述故事。这就使得萨特能够挣脱时间和空间的束缚,以充足的时间、多变的场景来表现格茨人生的三个阶段和痛苦的心路历程。

萨特在处理戏剧的结尾也独具特色,戏剧情节陡然一转,往往出人预料,但又给人以久久回味。像妓女丽瑟违背自己的本意突然倒在弗莱特的怀抱中;游击队员并未死里逃生,最后被突然枪杀;格次最后为了所有人的自由而加入集体斗争;等等。这种结尾是观众想象之外的,但是又是在剧情发展之中的。对戏剧结局的处理,西方传统戏剧以及19世纪的易卜生为萨特提供了范例和戏剧经验,譬如易卜生的某些社会问题剧并没有结局,戏剧中只提出了问题,至于对主人公以后的命运走向是没有答案的,像《玩偶之家》的结尾,随着"砰"然一声门响,娜拉出走了,这引起观众的惊愕与震动,但是要去推测与探究娜拉出走后的命运则是多余的,也就是说易卜生只表现娜拉人物性格的发展过程,并不给出出走后人物命运的结局。《禁闭》同样具备这种特点,三个鬼魂被锁闭在无昼无夜、灯火通明的地狱里,在同一空间中进行着猥琐而激烈的争吵,没有休止,也没有结局;《苍蝇》俄瑞斯忒斯在复仇女神的追踪下离开阿耳戈斯城,其命运如何观众是很难想象的;《肮脏的手》中雨果的结局也是这样处理的,作者只重视作品人物感受的过程,并不重视人物命运的结局。

萨特戏剧的叙事结构与其哲学思想紧密联系,"三一律"的创作方法和西

方传统锁闭式叙事结构为剧中人物形象地宣传他的"存在先于本质","自由选择"以及"世界是荒诞的"等存在主义哲学思想提供了良好的环境条件,使作者有充足的时间和空间来揭示人物的本质和精神世界,观众在紧张、焦虑、困惑中进行着哲理的思考,从这一点上看,萨特不失为一位西方现代戏剧的革新家。

第三节　狂欢化戏剧

狂欢化戏剧源自于欧洲民间狂欢节的狂欢活动,它是广场文化和江湖艺人孕育出的一种自由思想和叛逆精神的艺术形象舞台化。在叙事观念上,狂欢化戏剧以狂欢挑战权威,以无差异冲击等级森严,挣脱各种精神束缚以获得自由,超越现实;在叙事方法上,狂欢化戏剧打破了亚理斯多德"情节整一"叙事原则,使戏剧情节随着剧作家的思路任意跳跃,突破戏剧的线性叙事模式,形成狂欢化的叙事范式;同时狂欢化戏剧也打破了"摹仿说"的叙事原则,因为在典型的狂欢化戏剧中剧作家不再把艺术摹仿现实作为自己创作戏剧的指导思想,现实生活仅仅是剧作家创作的凭借,但对其不是摹仿而是扭曲和变形,使其达到一种狂欢化的叙事效果。

狂欢化戏剧具有悠久的历史,最早可追溯到古希腊喜剧作家阿里斯托芬。古希腊流传下来的喜剧有许多是政治讽刺剧和社会讽刺剧,阿里斯托芬(前445—前385)的喜剧代表着自耕农的思想和立场,他的《阿卡奈人》具有比较强的狂欢化叙事元素,漫画式的夸张、语言上的插科打诨等挑战了希腊内战的非正义性。在文艺复兴时期莎士比亚喜剧中狂欢化的叙事氛围比较浓厚,福斯塔夫的言谈举止成为调节戏剧气氛最惹人瞩目的焦点。在西方现代戏剧中法国剧作家阿尔弗雷德·里雅的《于布王》(1896)和意大利戏剧家达里奥·福的戏剧在西方现代戏剧发展史上丰富和确立了狂欢化戏剧的地位。

狂欢化戏剧从古到今最具代表性的戏剧家应当属意大利戏剧家达里奥·福,他继承了西方狂欢化戏剧的优秀传统,尤其是意大利"即兴喜剧"传统,使狂欢化戏剧达到了一种日臻完善的艺术高度。意大利的"即兴喜剧"是达里奥·福戏剧成长的土壤和摇篮,这种叙事艺术具有比较强的草根性质和民间艺术气息:

> "即兴喜剧"又称"假面喜剧"、"艺术喜剧",这是16世纪下半叶至18世纪下半叶在意大利广泛流行的一种独特的喜剧形式,产生于文艺复兴

运动期间。……从它诞生之日起,其主要作用就是让老百姓"出出气"。在天主教反对新教传播的反宗教改革运动中,这种作用尤为显著,此时宗教法庭猖獗,城邦君主独霸一方。即兴喜剧的角色便以其他戏剧所不能实现的方式,用言语暗示、手势或姿态来进行批评和讽刺。……一些学者认为,即兴喜剧综合了各种戏剧成分,如古罗马普劳图斯的喜剧因素,以及其他形式的戏剧及魔术等。其角色原型可追溯到意大利早期的狂欢节戏剧。其即兴表演可追溯到意大利宫廷中业余演员的斗嘴。土耳其的皮影戏、拜占庭的哑剧也对即兴剧产生了影响。剧中人物所讲的方言,可追溯到西纳的工匠和皮奥尔科喜剧。总之,即兴喜剧可以说是各种戏剧成分的汇聚和融合的结果。①

达里奥·福深受意大利"即兴喜剧"和民间说唱艺术的影响,他创作的戏剧充满着自由思想和民主精神:

> 达里奥·福非常传统,同时又非常现代。他传统的戏剧之根扎在文艺复兴即兴喜剧那鲜活的喜剧人物之中,……他从传统的即兴喜剧、中世纪的流浪艺人那里汲取营养。……福可将他的戏剧传统追溯到普劳图斯和泰伦斯的拉丁笑剧以及甚至更远古的艺人,这就是他的传统。福现代的地方就在于他使用几个世纪进化而来的技巧掌控着现代社会那些独特的、天然的、滑稽可笑的、在意大利社会近来出现的腐化堕落、滥用职权的人物。②

应该说在意大利戏剧发展史上狂欢化的文化精神源远流长,影响着一代又一代的剧作家,达里奥·福是西方狂欢化戏剧的集大成者,他的戏剧奠定了狂欢化戏剧的叙事形态。由于达里奥·福深受意大利民间说唱艺术、狂欢节日、即兴喜剧和民族文化精神的影响,狂欢化的自由思想、叛逆精神以及独具特色的叙事风格使其戏剧摆脱了正统的、官方的价值判断和思想束缚,用狂欢化戏剧解构了威严的意大利现存的司法制度、宗教信仰、官僚权威,让观众透过戏剧的叙事去思考和评估所发生的一切,重新建构理想的人际关系和社会秩序。

① 王焕宝编著:《意大利近代文学史》,外语教学与研究出版社,1997年,第103页。
② Dario Fo, *Dario Fo Play 2*, London: Methuen Drama, 1997, p.9.

一

达里奥·福的戏剧创作始于20世纪50年代初期,在他早期的戏剧作品中狂欢化的叙事因素已显露端倪,但闹剧和搞笑剧的叙事成分比较明显。随着对社会认识的不断加深以及叙事方法上的日臻完善,尤其是从60年代末创作的《高举旗帜和中小玩偶的大哑剧》《滑稽神秘剧》和《一个无政府主义者的意外死亡》开始,达里奥·福发扬了意大利民间文学的优秀传统,用狂欢化戏剧去关注现实、反映现实、抨击时弊,使其戏剧叙事走出了闹剧、搞笑剧的圈子,具有鲜明的政治倾向和丰富的社会内涵。

狂欢化戏剧是弱小者在对抗强大官僚制度时常常运用的一种巧妙机智的斗争策略和叙事形式,关于狂欢化巴赫金曾经这样说过:

> 狂欢式——这是几千年来全体民众的一种伟大的世界感觉。这种世界感知使人解除了恐惧,使世界接近了人,也使人接近了人(一切全卷入自由而亲昵的交往);它为更替演变而欢呼,为一切变得相对而愉快,并以此反对那种片面的严厉的循规蹈矩的官腔。……狂欢式的世界感受正是从这种郑重其事的官腔中把人们解放出来。[①]

达里奥·福在戏剧中面对权贵的傲慢、宗教的虚伪、警察的草菅人命,他不像中世纪的但丁那样以批判和斥责来匡复正义,以惩罚肉体来拯救其灵魂,而是用戏谑的、嘲弄的叙事方法来反思社会。在达里奥·福狂欢化戏剧中荒诞中透露着严肃的主题,狂欢中回响着正义的呼声。达里奥·福《一个无政府主义者的意外死亡》以真实的刑事案件为依据,用离奇怪诞的叙事方法嘲笑了意大利警察制度的黑暗。这部戏剧描述一个在警察局受审的疯子(犯罪嫌疑人)摇身一变成为罗马派来的高等法院的首席顾问,以其特殊的身份对一件无政府主义者的意外死亡展开调查的故事。如果用现实主义叙事原则来衡量这个故事情节,我们会感到其内容十分荒诞,但戏剧的假定性和狂欢化氛围使此剧演绎得传神叫绝。警察们面对身居高位的法官心惊肉跳、惊慌失措,而疯子则利用警察局大小官员媚上欺下的特性欲擒故纵进行调查。叙事艺术的假定性使整部戏剧突破了现实的规范和限制,而狂欢化则改变了戏剧庄严肃穆的叙事基调并沿着剧作家设定的方向前进。剧中疯子入木三分的

① 〔苏联〕巴赫金:《诗学与访谈》,白春仁、顾亚铃译,见《巴赫金全集·五》,河北教育出版社,1998年,第212页。

即兴性语言和缜密巧妙的推理调查,使警察殴打无政府主义者死亡的真相渐渐浮出水面,调查结果变得无法逆转和隐瞒。在《一个无政府主义者的意外死亡》中一切威严高大、不可一世的东西在狂欢化戏剧的叙事氛围中变得销声匿迹。

达里奥·福的狂欢化戏剧有一种颠覆权力的力量,然而这种力量则来源于笑,这种笑具有"深刻的非官方性质",它"能摆脱期待的恼人的严肃性、郑重其事和关系重大之感,能摆脱面临情势的严肃性和郑重性"①。笑具有削平一切貌似威严的功能,使一切都要在狂欢化中为自己的存在进行辩护。《遭绑架的范范尼》(1975)用一种梦的叙事方式展现了范范尼无意识中贪生怕死的一面。达里奥·福的狂欢化戏剧打破了欧洲传统戏剧在塑造高大人物时运用典雅的语言、庄严的举止来刻画人物的做法,而是采用狂欢化的叙事语言和动作,正像第一幕开始时六位歌手弹着吉他演唱《被绑架的矮人之歌》中所说:"……范范尼肯定也太鲁莽:明知自己深受人民的爱戴,出行应乘那些矮人的经过北约组织的装甲车。"②在这部戏剧中范范尼遭绑架不过是一场梦,由于剧作家非常形象地再现了范范尼无意识的内心世界,让观众感到这一切又仿佛是真实的、刚刚发生或正在发生的事情。戏剧在一半荒诞、一半游戏中进行,剧中的狂欢化颠覆了戏剧的矛盾冲突,使原来非常严肃的绑架话题变得轻松幽默、诙谐可笑。在这部戏剧中范范尼的撒尿、党派竞选、人流堕胎、宗教场所等都成为达里奥·福调侃的对象和嘲笑的叙事话题。

许多评论者认为达里奥·福的狂欢化戏剧是政治讽刺剧或时事讽刺剧,因为他的戏剧有许多人物取自现实,并且尚活动在大小官场上。达里奥·福拿政府官员开涮并非停留在一般的玩笑上,而是带有强烈的政治色彩,譬如:《遭绑架的范范尼》就是比较突出的一部戏剧。阿明托雷·范范尼是意大利资深政治家,曾任天主教民主党书记、政府总理等职。在戏剧中身子矮小肚子肥大的范范尼(男)被送进妇产科医院做人工流产,最终生出了两个人物,一个是法西斯分子,另一个是宪兵。法西斯分子对范范尼说:"……不认识我了? 我是你儿子,真正的儿子! 从你的思想里,从你的肚子里生出来的!"③"我要你承认我是你政策的唯一继承人……"④当范范尼惊恐地叫警察时,法

① 巴赫金:《笑的理论问题》,白春仁译,见《巴赫金全集·四》,河北教育出版社,1998年,第60页。
② 达里奥·福:《一个无政府主义者的意外死亡》,见吕同六主编:《一个无政府主义者的意外死亡》(达里奥·福戏剧作品集),译林出版社,1998年,第91页。
③ 同上书,第131页。
④ 同上书,第132页。

西斯分子说:"好！叫警察！我也希望警察来,警察对我很好,是我的奶妈,我的阿姨,我的警察！"①"妈妈,妈妈！你扔下我走了,剩我一个人了。以后谁在议会里支持我呢？我一个人了,……到哪儿再找一百二十名天民党议员,去救我们的沙库奇同志？他们集会争取时间使他能逃往国外？……"②狂欢化戏剧的开始就是现存制度的分崩离析,等级的消失使普通的百姓在达里奥·福的狂欢化戏剧中看到了自尊,使卑微的人们产生一种自豪感和信心。正如 1997 年瑞典学院授予达里奥·福诺贝尔文学奖的《新闻公报》中所说:"达里奥·福他继承中世纪流浪艺术的传统,抨击政权,恢复了受屈辱者的尊严。"③狂欢化在达里奥·福的戏剧中起到了打破传统戏剧在叙事观念上的一本正经、有条不紊、和谐整一,力图追求一种终极真理的目的,它消解了官方认同的、既定的思想观念。在等级森严、官僚制度盛行的社会里,这种狂欢化起到了平等对话、削平差异的作用,这使得达里奥·福的狂欢化戏剧具有高度的参与性和全民性。虽然我们在一些戏剧中没有看到有什么正面人物的出现,但在戏剧情节的发展过程中我们会深深地感到正义的激情在暗暗地、源源不断地涌动,使看完戏剧的观众在开心的笑声中有一种普天同庆的感觉。达里奥·福的狂欢化戏剧已成为剧作家的一种叙事风格,他的许多狂欢化戏剧都是在破旧立新、摧枯拉朽的欢乐中度过的。

<center>二</center>

达里奥·福的狂欢化戏剧人物具有复杂多元的叙事特点,用现实主义典型环境中的典型人物的标准来衡量是非常困难的,他的戏剧犹如象征主义戏剧那样,剧作家只想通过狂欢化戏剧来传递一种思想、一种对现实的关注。达里奥·福的狂欢化戏剧刻画过各类不同的人物形象,上至达官显贵以及宗教人士,下至三教九流、黎民百姓,但观众在他戏剧中很难找到一个像哈姆雷特那样性格鲜明,思想深邃的典型人物。因为剧作家并非将自己的注意力放在雕琢人物的性格上,而是放在戏剧的故事情节的整体效果和狂欢化叙事氛围之上。"从这个方面来讲福的戏剧是一个讲故事者的戏剧,戏剧情节总是优先于性格。(的确,人物性格几乎不存在。)"④达里奥·福的戏剧宛如一个

① 达里奥·福:《一个无政府主义者的意外死亡》,见吕同六主编:《一个无政府主义者的意外死亡》(达里奥·福戏剧作品集),译林出版社,1998 年,第 132 页。
② 同上书,第 134 页。
③ 达里奥·福:《不付钱！不付钱！》,黄文捷译,刘硕良主编,漓江出版社,2000 年,第 460 页。
④ Joseph Farrell, *Dario Fo: Stage, Text, and Tradition*, Carbondale: Southern Illinois University Press, 2000, p.11.

狂欢节日的广场,各种人物并不是被着重塑造的,只不过在此匆匆而去的过客。譬如:《高举旗帜和中小玩偶的大哑剧》中狂欢化的戏剧场面,多主题的情节、迅速更换的戏剧人物削平了人物性格产生的基础。戏剧不具有统一的话题和始终如一的主人公,戏剧人物形象的破碎性、戏剧的无结构性、戏剧语言与动作的狂欢化使达里奥·福的戏剧犹如意大利的狂欢节的狂欢活动。

意大利即兴喜剧的叙事观念与方法对达里奥·福塑造戏剧人物的影响是深远的,他将即兴喜剧的美学思想和自由精神融进了自己艺术的血脉之中,使自己能从这个古老的艺术宝库中吸取丰富的营养。达里奥·福在诺贝尔文学奖的《获奖演说》中说:

> 首先,今晚,我们应该郑重感谢一位杰出的舞台戏剧大师。你们大家以及法国、挪威、芬兰等国的人都不太了解他,即使在意大利,他也鲜为人知,但他无疑是莎士比亚之前欧洲文艺复兴时代最伟大的剧作家。我说的这位前辈就是鲁赞泰·贝奥尔科。他和莫里哀一样,是我最为推崇的戏剧大师。①

在达里奥·福的狂欢化戏剧中许多塑造人物的叙事方法都能让观众看到意大利即兴喜剧和鲁赞泰·贝奥尔科的影子。譬如:面具的使用、人物关系的错位、身份的互换和冒名顶替、人物语言的即兴性和随机应变等,这些都是意大利即兴喜剧常用的方法。在《一个无政府主义者的意外死亡》的开始,疯子是作为犯罪嫌疑人接受警方的审讯,但随着疯子冒名顶替罗马高等法院派来的首席顾问,戏剧情境发生了逆转,这部戏剧能够顺利进入狂欢化的氛围中完全是依赖人物身份的错位进行的。戏剧中跌宕起伏的情节、即兴嘲弄的语言、快速变化的人际关系,这些带有明显的即兴喜剧的特点使达里奥·福能把各类不同的人物刻画得惟妙惟肖。

达里奥·福在戏剧中巧妙运用人物地位的错位以造成狂欢化戏剧效果的叙事方法多种多样,其中人物外貌相同而进行身份的互换是他经常使用的方法。譬如:《喇叭、小号和口哨》(1980)中意大利菲亚特集团董事长贾尼·阿涅利和工人安东尼奥·贝拉尔迪之间身份的互换;《他有两把手枪,外带黑白相间的眼睛一双》(1960)中的真假乔瓦尼。在作品中用两个人物外貌一样以引起身份混淆从而造成喜剧效果的方法并不是达里奥·福的首创,19世

① 达里奥·福:《不付钱! 不付钱!》,黄文捷译,刘硕良主编,漓江出版社,2000年,第468页。

纪美国小说家马克·吐温(1935—1910)曾在他的小说《王子与贫儿》中采用过这样的方法。但不同的是马克·吐温是采用现实主义的创作方法,而达里奥·福则是运用狂欢化的表现手法。达里奥·福的许多戏剧人物都带有脸谱化、概念化、狂欢化的特点,他们同意大利即兴喜剧中那些头戴面具的人物一样力图向观众传递着一种思想或信息。在这些众多的戏剧人物中警察、宪兵以及教会人士等比较突出,这些人物大都经过达里奥·福的狂欢化处理给人以直观的感觉。

达里奥·福狂欢化戏剧人物的写意特色并不是建立在观念的空中楼阁上,他的戏剧源于现实,忠于现实,具有积极入世、介入现实的叙事特点。当达里奥·福谈到艺术与社会的关系时说道:

> 作为知识分子,当来到大学里或走上舞台上面对年轻人,我们的任务不仅仅是教会他们如何活动胳膊,在表演中如何呼吸,如何使用你的腹部、声音、假声。我们仅教会他们一种风格是不够的:你应该告诉他们在其周围所发生的事情,他们应该讲述自己的故事;任何戏剧、文学和艺术表演不讲述它们自己时代的故事是不存在的。①

达里奥·福的戏剧总是同他的时代和环境紧紧地联系在一起,譬如:以真实的刑事案件为题材的《一个无政府主义者的意外死亡》,因物价暴涨引起家庭妇女抢劫超级商场的《不付钱!不付钱!》(1974),以一个女人的独白揭示社会强加给她的种种不公而表现出的无奈、愤怒和抗争的《只有一个女人》(1991),等等。甚至在达里奥·福的戏剧中有些戏剧人物就是现实生活中真实的人物,如《遭绑架的范范尼》中的阿明托雷·范范尼、《喇叭,小号和口哨》中的贾尼·阿涅利等。这些直接取材于现实的戏剧对社会具有较大的冲击力和杀伤力,使其戏剧有较强的轰动效应和政治影响。

达里奥·福的戏剧《不付钱!不付钱!》是一部关注现实、批判现实的写实性戏剧。戏剧描写了工人乔瓦尼的妻子安东妮亚因不堪忍受物价飞涨而参与了抢劫超级商场的事件。乔瓦尼在戏剧开始时并不能接受和认可这类抢劫的事件,但是随着自己的失业他看清了社会的不公以及资本家的残酷,最终也因生活所迫卷入了抢劫商品的事件中。剧作家在刻画乔瓦尼性格的发展过程时完全用一种写实的方法,细腻地描写了乔瓦尼的变化。写实的创作风格是这部戏剧的主旋律,但这并不排斥剧作家在这部戏剧中运用狂欢化

① Tom Behan, *Dario Fo: Revolutionary Theatre*, London: Pluto Press, 2000, p.138.

的方法。譬如：在戏剧中为了躲避警察的搜捕，妇女们将抢的商品藏在胸前，一时间大街小巷怀孕的妇女成群结队；警察为搜捕抢劫者像木偶一样毫无目标地到处乱撞；殡葬人运来的棺材、警察在乔瓦尼家搞窃听的怪诞表演以及宪兵队长在戏剧结束前的滑稽动作，都显示出达里奥·福狂欢化戏剧的叙事方法和风格。狂欢化像一抹艳丽的色彩使这部写实性戏剧显得更加绚丽多姿。

狂欢化能使达里奥·福在塑造人物形象时解放思想，放开手脚，不拘泥于传统思想和现时观念的束缚，用狂欢化戏剧去大胆地表现自己的思想。达里奥·福的戏剧没有粉饰现实，没有违心地歌颂当权者，而是用狂欢化的叙事方法对现存的警察制度、宗教机关、官僚权贵们进行陌生化，使观众从司空见惯、麻木不仁的生活状态中震惊、猛醒。达里奥·福的狂欢化戏剧在现实生活中不可避免地触怒了达官显贵、教皇教会以及一些思想保守的文人墨客，并引起强烈的反对和谩骂。"1997年10月福获得诺贝尔文学奖的消息使许多事情在政治进展中突然成为焦点。"①达里奥·福的获奖引起了各个方面的强烈的反响，正如达里奥·福在《获奖演说》中写道："最高的奖赏无疑应该授予瑞典学院的各位成员，因为今年他们无所畏惧地把诺贝尔奖颁发给了一个江湖艺人。"②"请看看这一决定掀起的轩然大波吧：一些至尊至贵的诗人和作家，身居高位，名声显赫，对在底层生活和劳动的小人物不屑一顾，如今突然被一股旋风刮得晕头转向。"③"侮辱和谩骂像铺天盖地似的压向瑞典学院及其成员，连同他们的祖宗八代无一幸免……"④"上层的教士们同样气得发狂。各种各样的教会当权派——教皇候选人、主教、红衣主教还有'天主教工会'的主教——全都勃然大怒。他们甚至请愿，要求恢复那项法律，允许他们把江湖艺人绑在柱子上烧死，用小火慢慢地烧死。"⑤

三

达里奥·福的狂欢化戏剧具有许多即兴喜剧的叙事特点，但戏剧中开阔的社会视野和强烈的政治倾向使它又不同于传统的意大利即兴喜剧。虽然他的戏剧属政治讽刺剧，但戏剧中所运用的诸多偶然、怪诞、巧合、错位的叙

① Tom Behan, *Dario Fo: Revolutionary Theatre*, London: Pluto Press, 2000, p.137.
② 达里奥·福：《不付钱！不付钱！》，黄文捷译，刘硕良主编，漓江出版社，2000年，第464页。
③ 同上。
④ 同上书，第465页。
⑤ 同上。

事手法又使它同一般的政治讽刺剧有很大的差异。达里奥·福的狂欢化戏剧在戏剧假定性的作用下融各种叙事元素为一体，使其戏剧表现出一种复杂多元、独具一格的特点。

达里奥·福的狂欢化戏剧力图在戏剧中营造一种狂欢化的叙事氛围，为达到这种狂欢化的叙事效果，戏剧的假定性在戏剧中起着至关重要的作用。假定性是戏剧艺术的特性之一，是演员与观众、戏剧情境与现实生活一种约定俗成的默契。在达里奥·福的戏剧中假定性包含着浓郁的狂欢化因素，这使其戏剧情境在发展过程中能够摆脱日常生活的陈规和惯性，进入一种自由的、无拘束的、无等级的狂欢化境界之中。在达里奥·福的戏剧中，假定性与狂欢化两种叙事方法是互相联系、密不可分的。一方面达里奥·福运用戏剧的假定性将现实中散漫的、无组织的生活素材进行集中、加工，改造成激变式的戏剧情境，使得潜伏的矛盾冲突得以迅速爆发；另一方面他又在戏剧假定性的基础上运用狂欢化的方法，使其放开思路，摆脱现实附加在剧作家思想上的束缚，使整个戏剧进入一种狂欢化的叙事状态。达里奥·福的戏剧是在假定性的基础上狂欢，同时又是在狂欢化氛围中运用戏剧的假定性，而这一切都是根据剧作家的叙事意图来决定的。假定性能使剧中人物的地位发生翻天覆地的变化，同时也能为剧中人物身份的错位、剧情的逆转、情境的裂变以及剧作家顺利运用狂欢化的叙事方法提供前提条件。

戏剧的假定性为人物的语言创造了各种展示的叙事空间，使他狂欢化的人物语言得到了强有力的依托。达里奥·福的狂欢化戏剧语言继承了意大利民间文学的优秀传统，他从具有生命力的方言、口语中为自己的戏剧汲取了丰富的营养。正如他自己所说：

> 正是从鲁赞泰·贝奥尔科那里，我学会了把自己从传统的文学写作中解脱出来，使用值得你去揣摩玩味的词句、特别的声调、不同的节奏和换气技巧乃至杂乱无章的格拉梅洛式的胡言乱语来表达自己的思想。[1]

达里奥·福打破了传统戏剧语言的叙事规范和模式，运用了大量的方言、俚语等，各种幽默、双关、反讽、自嘲、隐喻、诙谐的语言比比皆是，随处可见，显示出浓郁的意大利民族特色。达里奥·福使用多种方言来演出，这使得他的戏剧更能接近普通的民众，使戏剧充满着生命力和青春的朝气。由于语言的狂欢化，达里奥·福的戏剧语言很难按照现实主义戏剧的叙事标准来衡量，

[1] 达里奥·福：《不付钱！不付钱！》，黄文捷译，刘硕良主编，漓江出版社，2000年，468页。

因为他的戏剧语言更多地不是去表现戏剧人物的高度个性化,客观记录现实生活,而是运用一切假定性的语言来达到戏剧的狂欢化,因此狂欢化的叙事语言是达里奥·福狂欢化戏剧的一个重要组成部分。

达里奥·福的狂欢化戏剧在叙事上除使用戏剧的假定性以外,其戏剧的叙事结构也是独特的。达里奥·福的狂欢化戏剧并不刻意去追求叙事结构的规范性以及戏剧矛盾的发展过程,他不像传统的剧作家那样试图通过戏剧的幕次或场次来精心设计戏剧结构,巧妙编排戏剧矛盾的开始、发展、高潮、结尾,达里奥·福所关注的是如何将戏剧的一切都组织进他的狂欢化叙事氛围中去。在欧洲戏剧发展史上,许多剧作家都认为一部戏剧最为理想的幕次是奇数,而不是偶数,因为这样的叙事结构剧作家容易使戏剧矛盾冲突达到高潮。但是达里奥·福没有采用三幕戏或五幕戏的叙事结构来创作戏剧,而是多部主要戏剧都是运用两幕戏来完成剧情。譬如:《一个无政府主义者的意外死亡》《遭绑架的范范尼》《不付钱!不付钱!》《该扔掉的夫人》(1967)、《喇叭、小号和口哨》等等。剧作家运用两幕戏来创作实际上同达里奥·福的狂欢化精神是一致的。达里奥·福的狂欢化戏剧是一种风格化戏剧,写意性比较强。达里奥·福在处理戏剧时不是考虑如何安排戏剧矛盾的发生和冲突,也不是为了如何展示人物性格的发展变化,他所做的一切都是为了尽量加快戏剧的叙事节奏使戏剧迅速进入狂欢化阶段。尽管在达里奥·福的众多戏剧中也有一些符合传统戏剧的叙事结构,如运用 3 幕戏来写作,但是戏剧的狂欢化氛围已将这些戏剧的叙事结构和矛盾冲突遮蔽起来并使其重要性退居到了次要地位,最终突显在观众面前的只有剧作家鲜明的政治立场和独具一格的叙事形式。

第四节 悲喜剧

悲喜剧是从 20 世纪西方现代戏剧中逐渐走向成熟的一种叙事形态,它集悲剧和喜剧两种叙事风格和美学思想为一体,在叙事观念、叙事方法、叙事功能、叙事形态上日臻完善,并显示出一种独具特色的审美倾向。悲喜剧在叙事上不是悲剧和喜剧两种叙事元素简单相加,而是自成一体的戏剧叙事风格和叙事范式。由于剧作家对悲喜剧的不同认识以及对生活的不同感受,悲喜剧的叙事形态有一个漫长的发展过程,一直到 20 世纪才逐渐形成一种统一固定的叙事模式、基调和艺术特性。

一

悲喜剧源自于悲剧与喜剧两种戏剧叙事范式和美学范畴。在古希腊时

期悲剧、喜剧是两种不同的叙事概念,分属不同的理论范畴,亚理斯多德在《诗学》第六章中将悲剧界定为:

> 悲剧是对于一个严肃、完整、有一定长度的行动的摹仿;它的媒介是语言,具有各种悦耳之音,分别在剧的各部分使用;摹仿方式是借人物的动作来表达,而不是采用叙述法,借引起怜悯与恐惧来使这种情感得到陶冶。①

在这里亚理斯多德强调悲剧是严肃的、完整的、有一定长度的行动的摹仿,通过这些以引起怜悯与恐惧并使观众在情感上得到陶冶。关于喜剧叙事问题在西方戏剧发展史上也有论述,公元10世纪流散在欧洲民间的手抄本《喜剧论纲》中对喜剧有这样的定义:

> 喜剧是对于一个可笑的、有缺点的、有相当长度的行动的摹仿,(用美化的语言,)各种(美化)分别见于(剧的各)部分;借人物的动作(来直接表达),而不采用叙述(来传达);借引起快感与笑来宣泄这些情感。喜剧来自笑。②

在这里喜剧的论述可以看出带有套用和摹仿亚理斯多德对悲剧的论述,即使这样我们也可以从文中得到一些信息,即喜剧的内容是对可笑的、有缺点的、有一定长度的行动的摹仿,通过引起快感和笑以达到情感的宣泄。悲剧和喜剧在古希腊分别属于不同的美学范畴,加上社会等级的差异以及对两种戏剧内容的不同审美认知,悲剧和喜剧自产生之日起就泾渭分明,两者的审美价值取向也不容混淆。

欧洲悲剧和喜剧的界限被打破是从文艺复兴时期开始,但那时人们对悲喜剧这样一个艺术形式还没有一个清晰的概念。南希·克莱因·玛格莉在《悲喜剧》一文中说:

> 什么是悲喜剧?这篇论文不能明确回答这个问题。悲喜剧是一个大的领域的全称,它的形式很不稳定,以至于批评家担心如果大胆地界定它就会永远失去它,因此几乎没人能够勇敢地抓住这个难以琢磨并引

① 亚理斯多德:《诗学》,罗念生译,上海世纪出版集团,2006年,第30页。
② 转引自余秋雨:《戏剧理论史稿》,上海文艺出版社,1983年,第31页。

起争论的、能够有固定范围的戏剧形式。①

如何界定悲喜剧这一概念在 17 世纪有较大的难度,因为这种戏剧的叙事形态还处在萌芽阶段,罗伯特·霍华德承认悲喜剧"与悲剧和喜剧相比不同,相差甚远。因此无法对其意思进行限定,只能欣赏。"②早期的悲喜剧不能将这两种叙事要素完全水乳交融地结合在一起,悲喜两种叙事要素简单地聚集在一起完全是剧作家编排戏剧的结果。正如著名戏剧理论家乔治·贝克在自己的《戏剧技巧》中说:"读者也许会问:究竟什么是悲喜剧呢？伊丽莎白时代的剧作家经常提供一条严肃的情节线索和一条喜剧的情节线索,两条线索平行发展,直到戏剧的最后一场两者才合并在一起。"③上述情况只是戏剧理论家从戏剧的外部在理论上评述悲喜剧的发展,而真正在创作上进行探索的是莎士比亚,他成为突破这种悲喜剧的先驱。在悲剧《哈姆雷特》中我们可以看到戏剧的悲喜场面交替出现,如:戏剧第一幕结束前鬼魂的出现使得戏剧场面阴森恐惧,而紧接着第二幕开始波洛涅斯送儿子雷欧提斯去法国读书,父子之间充满喜剧性世俗谈话的场面;第四幕结束时奥菲莉娅发疯后淹死在河水里的悲剧场面,到第五幕开始时掘墓人同哈姆雷特插科打诨的喜剧性对话,悲喜场面相融统一,结合得非常完美。正如 18 世纪英国著名评论家约翰逊在《莎士比亚戏剧集》序言中写道:

> 莎士比亚的剧本,按照严格的意义和文学批评的范畴来说,既不是悲剧,也不是喜剧,而是一种特殊类型的创作;它表现普通人性的真实状态,既有善也有恶,亦喜亦悲,而且错综复杂、变化无穷,它也表现出世事常规,一个人的损失便是另一个人的得利。④
>
> 莎士比亚不仅本人兼有引起读者发笑和悲伤的本领,而且能在同一作品里达到这样的效果。几乎在他的全部剧作里都是严肃的和可笑的人物平分秋色,而且在情节的先后发展过程中,时而引起严肃和悲伤的感情,时而令人心情轻快,大笑不止。⑤

① Deborah Payen Fisk, *The Cambridge Companion to English Restoration Theatre*, Cambridge: Cambridge University Press, 2000, p.87.
② Ibid.
③ George Pierce Baker, *Dramatic Technique*, Boston: Houghton Mifflin, 1919, p.112.
④ 杨周翰编选:《莎士比亚评论汇编》(上),中国社会科学出版社,1979 年,第 42 页。
⑤ 同上书,第 43 页。

在文艺复兴时期悲剧与喜剧相结合的例子除莎士比亚的《哈姆雷特》以外,还有《威尼斯商人》(1596—1597),以及后来高乃依的《熙德》(1636)等。在悲喜剧发展进程中,人们对它的认识还不是很清晰和完整,还仅仅停留在悲喜剧应具有悲剧因素和喜剧因素的认识上,譬如南希·克莱因·玛格莉在《悲喜剧》中描写道:"'悲喜剧'意味着悲剧有一个幸福的结尾。""尼古拉斯·格里马尔将'悲喜剧'描述成一个从悲伤到欢乐的过程:第一幕产生悲剧的悲伤,而第五幕和最后却要适应欢乐和高兴的氛围,同样的各种各样的变化也按着顺序向着对方转变,在其他中间的幕次中悲伤和欢乐的事件依次被穿插进去。"①"在悲喜剧中,两种不同的现实观在为争夺支配地位而斗争着,一系列充满现实思想的喜剧伴随着悲剧在第五幕中形成'快乐结尾'的观念。悲喜剧作为更为普通的形式在英格兰,尤其是(英国)王政复辟的英格兰在每一个戏剧场次中混杂着悲剧和喜剧的成分,交替变换着相反的观念。"②

18世纪的狄德罗在戏剧实践和戏剧理论上也进行了积极的探索,并将这种悲剧因素与喜剧因素相融合的戏剧称为"正剧",然而他对这种悲喜剧的叙事范式持有一种矛盾的态度。一方面,狄德罗认为:

> 一切精神事物都有中间和两极之分,一切戏剧活动都是精神事物,因此似乎也应该有中间类型和两个极端类型。两极我们有了,就是喜剧和悲剧。但是人不至于永远不是痛苦便是快乐的。因此喜剧和悲剧之间一定有个中间地带。③

狄德罗将悲剧与喜剧的中间地带称为"正剧",也就是悲喜相结合的第三类戏剧。但是,从另一方面狄德罗对悲喜相融合的戏剧又是否定的,他说:"悲喜剧只能是个很坏的剧种,因为在这种戏剧里,人们把相互距离很远而且本质截然不同的两种戏剧混在一起了。"④对悲喜剧抱有矛盾和否定态度的还不止狄德罗一人,南希·克莱因·玛格莉在《悲喜剧》中说:"李斯德厄斯对悲喜剧是厌倦的,'在这个世界上没有一种戏剧比英国悲喜剧更加荒诞'。"⑤人们对悲喜剧这样一个新兴的戏剧品种曾经褒贬不一,一些戏剧家和理论家也担

① Deborah Payen Fisk, *The Cambridge Companion to English Restoration Theatre*, Cambridge: Cambridge University Press, 2000, p. 89.
② Ibid., p. 95.
③ 李醒生:《西方美学史教程》,北京大学出版社,1994年,第233页。
④ 同上书,第232页。
⑤ Deborah Payen Fisk, *The Cambridge Companion to English Restoration Theatre*, Cambridge: Cambridge University Press, 2000, p. 89.

心在实际操作中无法驾驭悲喜剧:"剧作家清楚地知道悲喜剧在理论上有麻烦,在实际操作中有问题,虽然新的剧作家知道悲喜剧的传统,并在这一流行学派的文化氛围中成长起来,他们在创作这类戏剧时没有经验。乔纳抱怨说,比起一般戏剧艺术家来讲,'没有比这更困难的了,悲喜剧需要更高的才智、更丰富的想象力,或更加敏锐的判断力'。另一个刚刚踏进戏剧界的作家爱德华·霍华德抱怨说,悲喜剧是创作起来最困难的戏剧种类,'因为它不能非常自然地将幽默、欢乐与雄伟庄严非常一致地表现出来……它是把两种戏剧放在一个戏剧之中'。"①尽管从17世纪文艺复兴末期到18世纪启蒙运动时期,一些西方的戏剧评论家对于欧洲悲喜剧持有一种保守的看法,但这并没有影响悲喜剧的向前发展。应该说西方传统戏剧在悲喜剧理论方面曾经进行过卓有成效的探索,在戏剧创作和舞台实践方面也进行过大胆的结合,这使得西方人看到了在悲剧和喜剧之外还有一种能使观众感情发生微妙的复杂变化和由多元成分组合的悲喜剧。应该说19世纪之前悲喜剧的叙事形态还处于悲剧与喜剧要素、悲剧性情节与喜剧性情节相混合的叙事模式阶段,艺术化程度还有待进一步提高。

19世纪法国戏剧家雨果在浪漫主义反对古典主义的斗争中对悲喜剧进行了积极的探索,提出了自己的艺术主张。针对古典主义悲剧和喜剧在体裁、人物、表现手法等方面存在的差异和对立,雨果在《〈克伦威尔〉序》中提出了"美丑对照"原则,对法国古典主义的一系列戏剧美学主张进行了批驳。雨果说:"基督教把诗引到真理。近代的诗神也如同基督教一样,以高瞻远瞩的目光来看事物。她会感到,万物中的一切并非都是合乎人情的美,她会发觉,丑就在美的旁边,畸形靠近着优美,丑怪藏在崇高的背后,美与丑并存,光明与黑暗相共。""这是古代未曾有过的原则。"②雨果从美学的角度批评了将美与丑、善与恶、悲剧与喜剧、崇高与卑贱进行分离的现象,因为现实生活是多元的、复杂的,而不是人为的那样一分为二、一清二白。在创作实践上雨果在《欧那尼》中大胆地将悲剧与喜剧进行融合,使戏剧的叙事情节错综复杂、曲折离奇。在这部戏剧中有悲剧性的人物,也有喜剧性的场面,时间、地点随意变换,打破了"三一律"原则的限制。虽然《欧那尼》不算是一部真正的悲喜剧,有许多人为的痕迹,但是雨果的创作实践无意中正在接近这样一种戏剧的叙事模式和形态。

① Deborah Payen Fisk, *The Cambridge Companion to English Restoration Theatre*, Cambridge: Cambridge University Press, 2000, p. 95.
② 雨果:《〈克伦威尔〉序》,见伍蠡甫、胡经之主编:《西方文艺理论名著选编》,北京大学出版社,1986年,第126—127页。

二

悲喜剧发展到20世纪之后逐渐走向成熟,其代表作家是契诃夫以及后来的荒诞派戏剧。悲喜剧从产生的社会基础来讲应该是社会的平民化,以及剧作家的平民化。从传统到现代,欧洲戏剧一直在向平民化转变,这种平民化倾向经历了一种渐进的过程。从古希腊时期戏剧表现的是神,文艺复兴时期降为王公贵族,到了18世纪启蒙运动时期戏剧倡导一种平民化精神,戏剧关注的视角从高高在上、遥不可及的神的世界转向了国王的宫廷和贵族的府邸,最终投射到社会的市民阶层。尽管18—19世纪欧洲戏剧的贵族化倾向比较浓重,但是平民化的脚步已接近戏剧,这种审美变化的成果集中体现在席勒的《阴谋与爱情》、博马舍《费加罗的婚礼》以及后来的易卜生戏剧。易卜生对欧洲戏剧做过许多有益的贡献,其中最大的贡献是完成了西方戏剧人物由神降到了人,由英雄降到了普通人的戏剧使命,使戏剧回归到了现实,而不是悬在空中。悲喜剧就是在这种大的氛围中逐渐形成的。

悲喜剧的叙事技巧在西方现代戏剧发展过程中日臻完善,正如乔治·贝克所说:"从技巧上说,悲喜剧是一种形式,虽然在这种形式中包含着悲剧元素,但是在整个戏剧中却强调着喜剧的东西,直到收场。当一部戏剧不是悲剧就是喜剧时,或者有一场或一幕明显对立时,我们不可能有一个好的悲喜剧。悲喜剧不仅仅要动作整一,而且艺术上要整一,风格也要整一。"[①]现代悲喜剧的杰出代表作家首先应该是契诃夫。人们称契诃夫的戏剧属于"悲喜剧",这应该同他主张的"戏剧生活化"有着密切的关系,这是悲喜剧形成的基础。"戏剧生活化"打破了人工雕琢生活的痕迹,避免了生活被人为分化的可能性。戏剧来源于生活,它集各个阶层的生活感受和情感体验于一体,它包含着人们的喜怒哀乐、爱恨情仇,应该说这是悲喜剧产生的基础和条件。悲与喜从戏剧的角度来讲属于两种不同的美学范畴,但是其素材则是从现实生活中来,悲喜剧是剧作家主观感受现实的结果。契诃夫从1887年创作多幕剧《伊凡诺夫》(1887)开始为观众塑造了一系列灰色的、软弱无力的悲剧式人物,在他的戏剧中常常流露出一种淡淡的感伤情绪,但同时剧作家也让我们感受到一种历史发展趋势的乐观基调。

契诃夫的悲喜剧首先是一种情结,它蕴涵着剧作家和戏剧人物对正在失去的东西一种眷恋情感,同时也表现出对正在来临的东西的渴望,这种复杂的精神和思想通过剧作家的戏剧创作像血液一样慢慢地流入到戏剧的方方

① George Pierce Baker, *Dramatic Technique*, Boston: Houghton Mifflin, 1919, p.112.

面面。契诃夫在《三姊妹》和《樱桃园》中无论是环境的呈现、人物的精神面貌,还是事件的发展趋势都有一种伤感情调和难以排解的抑郁情绪。《三姊妹》中奥尔加、玛莎、伊里娜三姊妹对美好的未来是向往的,但却被鄙俗的环境和意外的事故所困扰,最终陷入生活的泥潭。《樱桃园》中郎涅夫斯卡雅常常缅怀昔日的难以重温的荣华富贵,却感受不到时代的历史车轮已将她远远地抛到了后面。无论在《三姊妹》中还是在《樱桃园》中悲喜剧因素都是同时并存,融合在一起。《樱桃园》整部戏剧都在叙述贵族世家樱桃园被拍卖的过程,贵族衰落的悲剧命运孕育在整个喜剧情节之中。樱桃园的买卖是暗暗地进行着,它关乎着这个家族的命运,但是观众在戏剧中看到的是狂热的家庭舞会、打扑克、变戏法等轻松甜蜜的场面;郎涅夫斯卡雅虽然对樱桃园怀着深情厚谊,"我的樱桃园啊,你经历了凄迷的秋雨,经历严寒的冬霜,现在你又年轻起来了,又充满幸福了……啊!"①但是她阻挡不住樱桃园的被拍卖。随着戏剧情节的发展,郎涅夫斯卡雅感受到一种不幸的临近:"我时时都觉得好像要发生什么变故似的,就好像这座房子要从头顶上塌下来似的。"②在郎涅夫斯卡雅的心头始终像悬着一把剑,就在她最高兴的时候厄运也在进行之中。樱桃园终于被拍卖了,这个在全省数一数二的贵族庄园,曾记述着郎涅夫斯卡雅美好记忆的樱桃园轰然倒塌了,正如戏剧结束时,"仿佛从天上传来了一种琴弦绷断似的声音,忧郁而缥缈地消逝了,又是一片寂静,打破这种寂静的,只有园子的远处,斧头在砍伐树木的声音"③。这种忧郁的、缥缈的似琴弦绷断一样的声音寄托着郎涅夫斯卡雅对樱桃园感伤的情怀以及对往日眷恋怀旧的心理,同时也为我们预示着一个新的世界的来临。在整个戏剧中,悲与喜、欢乐与忧愁等各种复杂情绪融合在一起,对樱桃园的拍卖每个人都站在不同的角度发出不同的声音,表现出不同的情感,有欢乐的,有感伤的。剧作家总是在悲剧的情节上投上一丝亮光,在忧伤的情绪上抹上一层彩虹。契诃夫的戏剧"构成肯定或否定这种两极的情绪,并不绝对互相排斥。客观事物是复杂的,一件事物对人的意义也可以是多方面的,因此,处于两极的对立情绪可以在同一事件中同时或相继出现"④。两种相互排斥而又统一在一个统一体中的悲喜剧情绪在契诃夫的戏剧中形成一种张力,这两种相反的感受力量随着故事情节的发展不断地影响着观众,同时又在戏剧情节的进行中完美地融合在一起,使观众的审美心理在喜剧与悲剧中自如转换。

① 契诃夫:《樱桃园》,见《契诃夫戏剧集》,焦菊隐译,上海译文出版社,1980年,第358页。
② 同上书,第372页。
③ 同上书,第416页。
④ 曹日昌主编:《普通心理学》(下册),人民教育出版社,1979年,第48页。

悲喜剧打破了古希腊亚理斯多德对悲剧主人公设定的叙事美学界限,同时也打破了对欧洲传统喜剧人物设定的叙事界限,契诃夫的戏剧给人的感觉是喜剧不喜、悲剧不悲的审美感受。郎涅夫斯卡雅在戏剧中"含泪"的字眼比较多,但作家契诃夫却一直坚持《樱桃园》是一部喜剧,并把它称为四幕喜剧。契诃夫要求戏剧演出要用一种欢乐的、轻松的基调,并要求剧院要由专演喜剧角色的演员来扮演郎涅夫斯卡雅这一角色。那么《樱桃园》是一部喜剧还是一部悲剧呢,从整个戏剧发展来看,我们无法按照传统悲剧和喜剧的标准来衡量这部戏剧。譬如:在《樱桃园》中郎涅夫斯卡雅穷困潦倒、拮据度日,但还是时时表现出一种慷慨大方、乐善好施、挥霍无度的生活习性。尽管郎涅夫斯卡雅奢侈的生活习性和她自身所拥有的财富存在着巨大的差异性,为这部戏剧蒙上了一层悲剧的色彩,然而这种差异性却不时为观众带来许多喜剧性的笑声,因为这笑声源于戏剧形成的历史错位:贵族虽然高贵,理应成为生活的主人。但其生活困窘借债度日,根本不配做社会的主人,因此贵族的庄严性往往被戏剧中郎涅夫斯卡雅可笑的动作和场面所冲淡,每当观众看完这部戏剧后总有一种苦涩的味道。

　　《樱桃园》既不是喜剧,也不是悲剧,是悲喜剧。戏剧中樱桃园的被拍卖是郎涅夫斯卡雅一人造成的,很难形成古希腊悲剧的戏剧效果;同时这部戏剧也无法构成喜剧效果,因为整部戏剧是一部拍卖樱桃园的戏剧,除罗巴辛以外在这部戏剧中谁都没有得到更好的命运,因此观众在戏剧中既没有得到感情的宣泄,也没有像悲剧那样使情感得到净化,这是悲喜剧的艺术特性决定的。

　　在契诃夫的戏剧中往往物质和社会环境的力量非常强大,人物无法超越沉闷的环境,人物的主体性被挤压得所剩无几,最终被环境所异化和吞没。尽管契诃夫的《三姊妹》戏剧氛围沉闷得像一部悲剧,戏剧的内容有一种悲凉的东西,但契诃夫却坚持认为这是一部"快乐的喜剧"。那么快乐在什么地方呢？契诃夫在《三姊妹》一开始确实为观众设定了一个美好的氛围,譬如:有教养的三姊妹、和谐的家庭和友好的社会关系、对童年故乡莫斯科的向往,整部戏剧弥漫着一种浪漫、温馨、和谐的气氛。三姊妹在戏剧开始时对自己童年时代充满着眷恋、感伤和美好的记忆,戏剧场面的叙事基调是明朗的、抒情的。但是随着这部戏剧情节的进展,戏剧人物越来越感到生活的窒息和烦闷,尤其是嫂子娜达莎的出现,戏剧的气氛更加郁闷。自娜达莎嫁给三姊妹的哥哥安德烈后,她千方百计要将三姊妹挤出属于她们的生活空间,到戏剧结束时三姊妹在她们的家里已经没有属于自己的生存空间了。《三姊妹》第三幕的一场大火极具象征意义,虽然大火没有烧着三姊妹的家,实际上在娜

达莎嫁给她们的哥哥之后这把火已经将三姊妹所拥有的一切烧得精光。叶尔米洛夫在《论契诃夫的戏剧创作》中写道:

> 三姊妹的一切,在第三幕里全都烧光了:她们对莫斯科的幻想,她们对幸福的希望,她们的一切全失去了,她们也失去了自己的家——它现在已经正式转移到娜达莎的手里。这座实际存在的,娜达莎的房子没有着火,它牢牢地站在那里,失火的是三姊妹的家,她们变得无家可归了。是的,这是她们的悲惨的变故。①

悲剧气氛弥漫着她们生活的每一个角落,但是失去生存空间的三姊妹对生活的希望并没有泯灭,她们紧紧地相互依偎着,异口同声重复着"应当活下去","要去工作","我们要活下去!"她们的环境是恶劣的,但是活下去、去工作使戏剧存有一丝希望和信心。正如剧中人物屠森巴赫说:

> 冰山上的大块积雪向着我们崩溃下来的时代到了,一场强有力的、扫清一切的暴风雨,已经降临了;它正来着,它已经逼近了,不久,它就要把我们社会里的懒惰、冷漠、厌恶工作和腐臭了的烦闷,一齐都给扫光的。我要去工作,再过二十五年或者三十年,每个人就都要非工作不可了。每一个人!②

契诃夫的戏剧给观众和读者的感受往往是复杂的、矛盾的、悲喜交错的。"正确阅读《三姊妹》是非常困难的,表面上它好像用一种忧郁的基调不断讲述着人们的错误和绝望,这种表面的阅读不能实现一个人希望从戏剧文学中获得的愉悦。不像其他戏剧,这部戏剧不可能简单地理解表面现象,在三姊妹和她们朋友之间真正相互作用所发生的一切都在表面之下,在首席导演康斯坦丁·斯坦尼斯拉夫斯基的心理世界,即'潜台词'。"③这种"潜台词"就是戏剧孕育的一种悲喜剧情结,这种感受观众只能意会而无法言传,它不可能通过净化和宣泄来实现,只能默默地去感受。

尽管剧作家契诃夫将《樱桃园》《三姊妹》等认定为喜剧,可是我们却很难找到像传统喜剧的表达方式和戏剧基调,戏剧在叙事中往往将欢乐与痛苦相

① 〔俄〕叶尔米洛夫:《论契诃夫的戏剧创作》,作家出版社,1958年,第318页。
② 契诃夫:《三姊妹》,见《契诃夫戏剧集》,焦菊隐译,上海译文出版社,1980年,第251页。
③ Robert Cohen ed. & introduc., *Eight Plays for Theatre*, Mayfield Publishing Company, 1988, p. 203.

结合,乐观与忧郁相并存,这就构成了契诃夫独特的悲喜剧叙事特色。契诃夫悲喜剧叙事特色的形成是建立在俄国社会不断向前发展的基础之上的,虽然剧作家契诃夫对贵族的衰落表现出一种积极乐观的看法,认为这是一种不可阻挡的历史发展趋势,但从字里行间观众都能感受到剧作家对其笔下的人物有一种哀其不幸、怒其不争的情感。

<center>三</center>

　　荒诞派戏剧同样不属于悲剧,也不属于喜剧,而是属于悲喜剧美学范畴。荒诞派戏剧是一种严肃的戏剧,它试图揭示人的存在和努力都是毫无意义的这样一种哲学思想。荒诞派戏剧内容的荒诞性具有深刻的悲剧性,艺术形式的荒诞性则具有强烈的喜剧性,这种喜剧性被剧作家夸张后推到极端却具有深刻的悲剧性,荒诞派戏剧造成的喜剧性荒诞的直观效果比传统悲剧更加悲惨。荒诞派戏剧的叙事形式主要通过喜剧或者闹剧的方法表现出来,剧情荒诞而不荒唐。

　　荒诞派戏剧不同于传统戏剧的突出特点之一就是对"物"的重新定位。"物"包括物化的环境和物化的道具,这些原来在戏剧中处于从属地位的戏剧要素被剧作家上升为主要要素,它替代了传统戏剧人与人之间的冲突,形成了人与物的对峙和冲突,这种情况在尤奈斯库的戏剧中尤为明显。尤奈斯库的《椅子》《新房客》《阿麦迪或脱身术》等戏剧,物化的力量始终充斥着戏剧的每一个角落,挤压着人们的生存空间,改变着做人的尊严,使悲剧情节中有喜剧的因素,也使喜剧情节中孕育着一种悲凉的气氛。物质世界的强大压力改变了剧中人的精神世界,使原来传统戏剧中的理性的、顶天立地的人物形象不见了,舞台上呈现给我们的都是一些不悲不喜、不醉不醒、不死不活、没有激情、没有灵魂的人。譬如:在《阿麦迪或脱身术》中阿麦迪和玛德琳在这个封闭的空间中终日忙忙碌碌,没有明确的生活目的、没有理想、没有爱与恨、没有任何浪漫的色彩,并且时悲时喜。有时两人为了一些微不足道的小事心满意足、得意忘形;有时却表现出惊而不怪、怪而不惊、怪而不怪、莫名其妙的精神状态。《阿麦迪或脱身术》带有浓厚的悲剧色彩,但是这种悲剧色彩严格区别于传统悲剧,虽然在这部戏剧中审美的艺术享受被怜悯和恐惧之情所代替,但是观众产生的怜悯和恐惧之感绝非等同于亚理斯多德关于悲剧"借引起怜悯与恐惧来使这种感情得到陶冶"的审美感受。这种怜悯与恐惧之情并非源于道德感与切身感,更多的是我们作为旁观者看到同类在物质的异化下失去了尊严和人格,降低到动物的地位时所产生的一种情感。虽然阿麦迪和玛德琳蜗居在方寸之间,但却自鸣得意、心满意足、玩世不恭,这种苟延残喘、

虽生犹死的生活状态令我们不寒而栗、如坐针毡。尤奈斯库常常把日常生活中个别的、零星的、偶然的"物化"现象加以放大处理,使其夸大到难以置信的荒诞程度,成为舞台的中心形象,并将其作为戏剧主要内容和表演手段融汇在戏剧中。

《阿麦迪或脱身术》就是通过这样的方式把世界的生存环境与人的存在方式荒诞化、喜剧化、闹剧化,把痛苦的人生、严肃的思想赋予荒诞的形式之中。戏剧中反理性的人物形象、硕大而又刺激感官的尸体道具、不可思议的荒诞情节、失去逻辑思维的人物对话等等从形式上都烘托了整个戏剧的荒诞气氛;另外,面对房中迅速生长的蘑菇和膨胀的尸体,阿麦迪时时表现出不可思议的矫情;他为15年来只写两行台词而洋洋得意,反复揣摸玩味;玛德琳在她这座与世隔绝的房间中通过电话交换机荒诞地、莫名其妙地帮助他人接通共和国总统的办公室,还不厌其烦地通过电话为他人宣读交通法规,以及在闲暇时到卧室里照料尸体,等等。经过剧作家尤奈斯库荒诞的变形和错位的处理,这部戏剧以哈哈镜的形式将人类的命运与生存的环境呈现在我们面前,使我们在品味这类作品时犹如倒了五味瓶一样各种痛苦的滋味俱全,你要想辨别其中一味是非常困难的。悲喜剧之所以能形成一种强大的张力,并冲击着观众的审美感受,还在于它能将两种戏剧的力量同时传达给观众,使观众能够从多角度的戏剧叙事中体味到艺术的无穷魅力,品味到生活的酸甜苦辣。

在西方现代戏剧中,用喜的形式表现悲的内容也是迪伦马特(1921—1990)的戏剧特色。从迪伦马特的戏剧形式来看,其主要代表作品都是喜剧性的,如非历史的四幕历史喜剧《罗慕路斯大帝》(1949)、片断性三幕喜剧《天使来到巴比伦》(1954)、悲喜剧《老妇还乡》(1956)、两幕喜剧《物理学家》(1962)、两幕喜剧《流星》(1966)等。迪伦马特的多部戏剧不是对现实的客观反映,而是在一种虚构状态下的艺术想象,这种想象是怪诞的、超乎常人想象能力的,然而剧作家正是借助这种构思来表达自己的"良心"以及对痛苦现实的思索。《物理学家》中的科学家默比乌斯想把精神病院当成自己躲避灾难的避风港,但最终却成为囚禁自己的终身监牢;物理学家通过杀人等怪诞情节试图制造假象来掩饰自己的科研成果以拯救人类,但这一切最终都是徒劳的,怪诞的故事情节被悲剧氛围所笼罩,在滑稽的故事中却笼罩着一种浓浓的悲剧味道,正像迪伦马特所说的那样:"我们可以从喜剧中获得悲剧因素。"[①]作家正是从怪诞的情节、滑稽的行为、喜剧性的人物性格、扭曲的事件

① 〔瑞士〕弗里德里希·迪伦马特:《戏剧的问题》,刘安义译,见《外国现代剧作家论剧作》,中国社会科学出版社,1982年,第157页。

中一点点显露出一种令人悲凉的感受。

迪伦马特的戏剧被人称为"怪诞"的戏剧,这种怪诞显露出内容与形式的不协调性;事件的夸大扭曲、出人意料的漫画式人物,作家将令人恐惧的悲剧内容与滑稽可笑的戏剧场景发挥到极致。悲喜剧《老妇还乡》的主人公克莱尔·察哈纳西安是一个"用象牙装配起来"的女人,利用自己的金钱和势力来到居伦城实施报复,最终以10个亿的代价杀死旧情人伊尔。这部戏剧给人一种撕裂和错位的感觉,时常出现事与愿违的情况:欢迎仪式上各种人物装模作样的行为与察哈纳西安提前到来时整个欢迎仪式乱作一团形成极大的反差;察哈纳西安认为这个世界使她沦为妓女,她也要将这个世界沦为妓院,她要用10亿买回正义,这就是将旧情人伊尔处决。再譬如用金钱换伊尔生命的事情却受到全场人的热烈欢迎,随后市长和市民们齐声呼喊这一切都不是为了金钱,而是为了正义;他们把对伊尔的处决看成是不能容忍罪恶,是为了良心。在这种场面里悲剧的崇高感被消解了,道德的尊严被解构了,变得可笑;正与反、悲与喜、严肃与滑稽两种情感交织在一起,使人感到不寒而栗。

悲喜剧同悲剧和喜剧一样是一种情感的传递媒体,它承载着丰富的情感信息,但是这种情感信息是通过大量的人物语言来传递的。戏剧语言是表达情感的重要叙事载体,是人物情感和理性思维的自然流露,但是在荒诞派戏剧中语言承载情感的功能逐渐退化,语言有时显示出多余和累赘,并且障碍重重,使观众感受不到戏剧人物话语中的悲与喜,并出现情感的真空。在荒诞派戏剧中,由于人与人之间在语言和感情上的沟通存在困难,这使得人们在沟通的过程中最终走向失败,出现交流上的无效性,使人物在表达自己的意图时出现真空,出现不能得到回应的现象。

在荒诞派戏剧中语言不再是必不可少的交流工具,语言变得可有可无,人物动作所表达的意图任观众去自由联想。譬如:美国剧作家阿尔比的《美国梦》,其戏剧语言令人感到多余和无聊,在这部戏剧中人物的语言犹如无头的苍蝇一样到处乱窜、随处漂流。戏剧中姥姥与家人之间虽然存有多处语言的沟通,但是其效果却呈现出明显的无效性。人们不知道为什么而来,也不明白以后所要发生的事情。人物的对话呈碎片式,谈论的话题无中心、无主题,更谈不上有什么意义。戏剧中妈妈和姥姥有矛盾,年老体衰的姥姥马上就要被送到收养所去,戏剧情节的发展给观众一丝悲凉的感受,但是在姥姥的谈话中却充满着逗乐和搞笑,表现出几分机智和黑色幽默。从这里我们可以看到荒诞派戏剧不再表现一种单一的严肃话题,而更像一场游戏;戏剧不再是传达真实情感的实体,而是将人物的情感变得可有可无。在戏剧结束时姥姥从戏剧情节中走出来对观众说道:"唔,我估计这差不多正好结束了。我

的意思是说,好歹这是个喜剧;我觉得我们最好不要再往下演了。对,我确实觉得不必。那么我们就到此为止吧……趁着现在人们都很开心……人人都得到了自己想要的东西……或者说人人都得到了自以为想要的东西。再见吧,诸位。"①戏剧并不表现什么,但是戏剧为我们提供一切,生活中的悲喜剧就发生在我们身边,只有我们自己才能赋予它叙事的意义。《美国梦》打破了传统的悲剧必须有主人公的死亡,亲仇相残以及喜剧一定要有滑稽丑怪、丑陋百出的审美理念,因为《美国梦》不但为我们演绎得那么平淡、琐碎,而且又是那么荒诞、不可思议。在这里没有大起大落、大悲大喜的戏剧情节,也没有峰回路转、曲径通幽的人物命运,但它却表现了人们在日常生活的重压之下深感无能为力来改变现状的情结,剧中人物的命运就在我们身边,并以各种变形的形式呈现在我们的眼前。

在西方现代戏剧中萨缪尔·贝克特的荒诞派戏剧也是一种特殊的悲喜剧现象。戏剧的叙事环境往往远离社会现实,人物的叙事语言与动作同现实生活严重脱节,仿佛生活在失去理性的真空之中。贝克特的戏剧情节有强烈的喜剧效果,但剧中人物的生存和精神状态却具有浓浓的悲剧效果,这样形式的喜剧性与内容的悲剧性同时并存。尽管贝克特的戏剧不具有悲剧的净化功能,也不具有喜剧的宣泄功能,但是它却具有五味俱全的悲喜剧的叙事功能,产生这种悲喜剧效果来源于贝克特戏剧人物所处的境遇以及观众对人物受环境异化的情感反映。

悲喜剧的形成同现实生活和社会政治有着千丝万缕的联系,戏剧的内容表现出剧作家对社会的鲜明态度和价值取向。悲喜剧的产生同戏剧接近现实生活,回归现实有着密切的关系,只有戏剧贴近现实才使得悲喜剧具有震撼人心的艺术效果。

第五节 叙事体戏剧

叙事体戏剧,也可称为叙述体戏剧或者叙述性戏剧。叙事体戏剧与西方传统的戏剧性戏剧的最大区别在于叙事体戏剧强调叙事性,而戏剧性戏剧突显戏剧性。西方的叙事性戏剧源自于古希腊,古希腊人每年春天祭祀酒神的活动和秋天的民间祭神歌舞与滑稽剧为叙事性戏剧提供了形成的基础。每年春天祭祀酒神的仪式开始了,一个队长带领着50人的歌队以庞大阵势来

① 阿尔比:《美国梦》,赵少伟译,见汪义群主编:《西方现代戏剧流派作品选·荒诞派戏剧及其他》第5卷,中国戏剧出版社,2005年,第657页。

迎接酒神,队长讲述着酒神的故事,而歌队则跟随着队长歌唱着酒神的功德,这种最早讲故事的表现形式具有鲜明的叙事性,为古希腊早期戏剧打上深深的叙事性痕迹。

　　古希腊戏剧产生之初,特别强调故事的完整和情节的整一,亚理斯多德在《诗学》中强调戏剧应有头、有身、有尾,故事情节要锤炼成一个完整的行动。早期的古希腊戏剧在内部时间上比较模糊,故事情节相对较长,为完整地叙述一个故事往往以首尾相连的三联剧的形式来叙述故事。如埃斯库罗斯的《奥瑞斯提亚》等都是由三个既相对独立又彼此关联的故事所组成。这种戏剧形式实际上蕴含着浓郁的叙事性因素,每一个戏剧故事都有一个中心事件,而整个三联剧又不集中在一个事件上,叙事性成分比较浓厚。但是从索福克勒斯的《俄狄浦斯王》开始,古希腊戏剧在形式上发生了根本的改变,增强了戏剧性,弱化了叙事性,尤其是这部戏剧采用的锁闭式结构,使戏剧在叙事时间、空间和故事的简洁度等方面发生了质的变化,从而人为地加快了戏剧的叙事节奏,使《俄狄浦斯王》这部涉及前后几十年的故事高度凝练集中,从此三联剧的戏剧形式渐渐消失了,代之出现的是单行本的叙事形态,这种高度灵活机动的戏剧形式比较符合观众的观剧心理和生理要求,从此它将人与命运的冲突以及戏剧性要素提高到了前所未有的程度,受到了亚理斯多德的积极肯定。《俄狄浦斯王》的锁闭式戏剧结构开启了西方戏剧未来的新面貌,使许多剧作家,如莎士比亚、高乃依、莫里哀、拉辛、雨果等紧随其后,戏剧性戏剧的艺术形式在 20 世纪达到了炉火纯青的地步,成为西方戏剧特有的叙事模式。

　　但是随着社会的发展,这种戏剧性戏剧越来越不适应形势的发展,锁闭式戏剧结构在展示宏大的时代背景、发挥寓教于乐的教育功能上逐渐显现出它的局限性。20 世纪是一个风起云涌的变革时代,但是西方传统戏剧具有的戏剧性、舞台幻觉等特点,使得观众在观看戏剧时的注意力常常被剧情所控制,观众的观剧心理和情绪受舞台幻觉的艺术效果所左右,从而严重制约和限制了观众的理性思维活动,使观众在舞台面前失去了思考的能力和机会。戏剧在 20 世纪被认为是一个教育人民最有效的艺术形式,但是规模宏大的群众运动和风起云涌的社会变革很难在戏剧性戏剧中得以充分展示,那种仅仅依靠戏剧以潜移默化的方法来教育人民已经远远不能满足政治形势的需要,正是在这样的形势下布莱希特的叙事体戏剧开始孕育而生。布莱希特的叙事体戏剧不是简单地恢复古希腊戏剧的叙事模式,而是有着更加深刻的内涵和时代特点,它是一种理论完备、叙事模式成熟的戏剧形式。

　　布莱希特的叙事体戏剧强调观众的理性思考在观剧中的积极作用,极力

要求戏剧要打破舞台幻觉和感情共鸣的艺术效果,在理论上提出了"间离效果"(或者"陌生化效果")等概念,这种理论的提出实际上是对剧作家的编剧、演员的演剧技巧以及观众在观剧时的情感调节提出了更高的要求。在编剧方面,布莱希特强调剧作家在编剧时不要集中围绕着一个故事来写作,而是应该围绕着一个人物的几个故事和事件来编排,以避免观众的注意力跟着剧中人物的命运走。在演剧方面,布莱希特强调演员与角色在情感上的间离,因为正是这种间离效果才能够使观众与角色之间保持一定的情感距离,正像布莱希特所说如果一个演员在演李尔王,而他自认为自己就是李尔王,这对一个演员来讲是致命的。在观剧方面,戏剧应该打破第四堵墙,打破舞台幻觉,给观众更多的理性思考空间,不应该使观众仅仅沉浸在故事情节之中,应促使观众去思考戏剧为什么会是这样,促使他们面对现状努力去改变它,去行动,真正发挥戏剧教育人民、寓教于乐的作用。布莱希特的叙事体戏剧大多属于宏大叙事,戏剧内容不再仅仅局限在个人的命运上,而是努力去表现一个时代,因此剧情时间跨度大、故事线索长、场面恢弘成为布莱希特叙事体戏剧的重要风格。

一

布莱希特在编剧时有明显的叙事意识,这就是力图避免观众沉浸在一个故事情节之中,力图给观众更多的理性思考空间。为此他常常使用多个故事去分散观众的注意力,在戏剧情节的排列组合上运用开放式的戏剧结构,打破传统戏剧仅仅依靠主人公个人命运来吸引观众注意力的做法。

布莱希特的重要戏剧大多具有编年史的性质,将人物命运融入大的时代背景之中,使其戏剧的重点不再局限在个人的命运之上,而是通过个人的命运反映一个时代的变迁以及社会面貌,在叙事上具有史诗性的叙事特点,因此他的戏剧也被称为史诗剧。布莱希特的戏剧不同于西方传统戏剧,因为西方传统戏剧大都集中围绕着一个故事展开,戏剧矛盾的发展一环紧扣一环、密丝合缝,不拖泥带水。为了加强戏剧性,传统戏剧尽力压缩叙事时间,使戏剧情节能够在极短的时间内迅速发展,人为加快生活节奏,使戏剧一气呵成。比较典型的是法国古典主义戏剧的"三一律"原则,主张戏剧应在24小时之内完成,这种处理戏剧的原则直接影响着戏剧的各个要素。西方传统戏剧为了节省时间,故事情节往往从事件的中间或者后部开始,使戏剧一开始矛盾就变得一触即发,戏剧立刻就陷入激烈的冲突之中,而戏剧人物则面临着重大的人生选择。然而布莱希特的戏剧与西方传统戏剧在戏剧的编排上完全不同,如《大胆妈妈与她的孩子们》。这部戏剧再现了欧洲16世纪的宗教战

争,有明确的时间顺序,几乎像编年史一样逐年记录了这场战争:如第1场:"一六二四年春天,渥克森斯契拿将军为了进攻波兰,在达拉尔纳地方募集士兵。出名的'大胆妈妈'——随军作小买卖的女商贩安娜·菲尔琳丢了一个儿子。"①第2场:"一六二五年至一六二六年,大胆妈妈随着瑞典军队经过波兰。"②第3场:"三年后,大胆妈妈和一部分芬兰军一起被俘。她的女儿和篷车被救了出来,可是她那老实的儿子却死了。"③第5场:"两年过去了。战争在愈来愈广的地区蔓延着。大胆妈妈的小篷车一刻不停地随着战争经过了波兰、梅仑、巴燕、意大利,然后又回到巴燕。一六三一年,梯利在玛格德堡获胜,使大胆妈妈损失了四件军官穿的衬衫。"④第6场:"随军牧师感慨他的才能无处发挥,哑巴卡特琳得到了那双红靴子。这事发生在一六三二年。"⑤第9场:"一六三四年秋天,我们遇见大胆妈妈在德国菲希特尔山地的一条大路旁,瑞典军队正在这条路上行军。"⑥第10场:"一六三五年整整一年中,大胆妈妈和她的女儿卡特琳一直跟随着愈来愈破烂的军队,拉着车子在德国中部的大路上。"⑦第11场:"一六三六年一月。皇家军队威胁着新教城市哈勒。石头开始讲话啦。大胆妈妈失去了她的女儿,一个人独自继续拉车。战争还是长久不能结束。"⑧布莱希特的叙事体戏剧大多有时代的历史背景来作为戏剧情节发展的基础,这使得布莱希特这类戏剧无论在时间上还是在地点上都远远突破了传统戏剧的叙事方法和编剧方法。故事是沿着时间的顺序线性向前发展,故事的长度能够持续几年或者几十年,能够展示一个人物的一生或者一个时期,反映一个历史时代的变迁。

布莱希特在戏剧结构上有意识地避免使用锁闭式戏剧结构,而是以片断式的戏剧场面来组成戏剧情节,或者用多个相对独立的生活片断和故事来构成戏剧,以此拉长时间的跨度,使故事情节呈现出多线索、多生活状态的发展趋势。譬如《伽利略传》这部戏剧是从1609年伽利略利用荷兰人发明的望远镜观测天体变化开始,一直到1637年伽利略将自己写的《对话录》通过学生

① 布莱希特:《大胆妈妈和她的孩子们》,孙凤城译,见《布莱希特戏剧选》(上),人民文学出版社,1980年,第283页。
② 同上书,第296页。
③ 布莱希特:《高加索灰阑记》,张黎译,见《布莱希特戏剧选》(下),人民文学出版社,1980年,第305页。
④ 同上书,第337页。
⑤ 同上书,第340页。
⑥ 同上书,第366页。
⑦ 同上书,第374页。
⑧ 同上书,第375页。

安德雷亚带出意大利边境结束,伽利略的故事整整经历了 28 个年头。在这 28 年的人生经历中,戏剧是由伽利略的一些小的生活片断所组成,如伽利略 1609 年发现地球围绕着太阳运转的现象,1616 年梵蒂冈研究院罗马研究院 承认伽利略的发现,但因遭到教会的反对伽利略停止了长达 8 年的科学研究。在这其后的 10 年中伽利略证实的哥白尼"日心说"在民间广为流传,深入人心。1633 年宗教法庭下令召伽利略前往罗马问罪,在宗教裁判所的威逼下伽利略宣布放弃他的学说,在这之后宗教法庭将其软禁在佛罗伦萨城郊的一所农舍直至去世;1637 年伽利略的学生安德雷亚将《对话录》带出意大利边境,从此这部著作开始流传海外。上述几个事件拉出了 28 年来伽利略几乎大半生的生活经历线索,但是在这条漫长的发展线索上除了从事天体研究之外,实际上还悬挂着许多游离主题的情节。譬如生活拮据的伽利略拖欠他人的牛奶钱,为了获取更多的薪金他利用荷兰人发明的望远镜欺骗学监和参议院的高官显爵们,令人恐惧的鼠疫到处蔓延流行,伽利略为了生存与大小红衣主教和教皇周旋,由于"日心说"的发现和宗教裁判所的迫害使得自己女儿的婚事被毁,最终在宗教裁判所的威逼下屈服,等等。《伽利略传》这部戏剧只有运用开放式戏剧结构才能够更好地妥善处理这一切,很难想象运用锁闭式戏剧结构来处理这些生活细节能够达到怎样的叙事效果。

在布莱希特的戏剧中《第三帝国的恐惧和苦难》是一部与众不同的戏剧,这部戏剧不仅没有一个中心式的戏剧主人公,也没有统一的故事情节,在戏剧题材的处理上独具特点、与众不同。首先这部戏剧是按照编年史的方式来创作的,戏剧有 24 场,故事从 1933 年 1 月 30 日开始写起,一直写到 1938 年 3 月 13 日,但故事的地点不断更换,可以讲 24 场短戏中有 24 个故事地点,有 24 个生活片断,如第一场 1933 年 1 月 30 日"在大街上",第二场"布雷斯劳,1933 年。一座小市民住宅。"第三场是"柏林,1933 年。一个有钱的人家的厨房。"戏剧不仅没有一个统一的地点,也没有统一的角色,没有戏剧主人公。整个戏剧有 24 场,由 24 组人物所组成,在这些场次中没有中心人物,每个人物都像匆匆的过客,然而他们都生活在希特勒纳粹德国统治之下,布莱希特在戏剧的后记"解说"中曾经这样评论这部戏剧的创作特点:"《第三帝国的恐惧和苦难》是根据目击者的报告和报纸的报道写成的。"[1]这部戏剧的题材来源是由报纸上的新闻报道内容所组成,没有统一的整体故事,只有一些片断,它打破了情节整一的原则,颠覆了一贯到底的人物塑造方法,因此这部戏剧

[1] 布莱希特:《第三帝国的恐惧和苦难》,高年生译,见《布莱希特戏剧集》,人民文学出版社,1980 年,第 233 页。

的戏剧性在这种片断的、相对独立的戏剧情节中渐渐被消解,最终只剩下一个个被叙述的故事和在希特勒统治下普通人的生活状态。

<center>二</center>

自报家门源自中国戏曲中人物出场时的自我介绍,这其中包括人物的姓名、籍贯、年龄、身份、职业、家庭等,但由于剧种不同自报家门的形式也大不相同。布莱希特在接触中国戏曲的过程中深受其影响,他的有些戏剧素材不仅取自于中国,而且也将中国戏曲中的表现方法平移到自己的叙事体戏剧之中,如自报家门就是其中之一。在布莱希特戏剧中运用自报家门的表现方法多种多样、形式不同,但无论怎样表现归根结底都是为他的叙事体戏剧服务的,自报家门是布莱希特戏剧的一大创新,也为其叙事体戏剧增添了一道独特的风景线。

在自报家门的运用上,《四川一好人》这部戏剧比较接近中国的戏曲,这部戏剧是以中国四川为背景,如戏剧序幕一开始卖水人老王就向观众作自我介绍,说道:

> 我是四川省城的卖水人。干我这行真够呛!缺水的时候,我得跑到老远老远去担,不缺水的时候,我一个子儿也挣不着。况且我们这"天府之国"实在太穷太苦了。人人都说,除非神仙下凡,谁也救不了我们。不过,我现在可有说不出的高兴,听一个走南闯北的牲口贩子说,有几位至尊的神仙已经下凡,四川也应该等候他们光临。这样多人求天告地,老天爷总不会不开眼吧。这几天,特别是傍晚,我总是在城门口等候,想头一个欢迎他们。①

这段自我介绍是戏剧的角色老王的自报家门,这种自报家门在戏剧中起着奠定戏剧基调的作用,就像中国戏剧开始时主角没有出场,锣声已经响起来了。老王的话在戏剧开始时就给观众传递了几个信息,为观众观看戏剧提供了戏剧发展的预期,首先戏剧就告诉观众老王是四川省城的卖水人,为了养家糊口几经辛苦,而当地的百姓生活苦不堪言、民怨沸腾,引起了天老爷的不安,派神明下凡解决问题。其次老王的这段话为整个故事的发展设置了悬念,同时也指明了方向,为三位神明的到来以及沈黛为救济穷人所引起的一系列变故铺平了道路,在戏剧中起着推动故事情节发展的作用。

布莱希特戏剧的自报家门各种各样,有的戏剧自报家门不是用戏剧人物

① 布莱希特:《四川一好人》,黄永凡译,中国戏剧出版社,1985年,第3页。

来自我介绍,而是以开场白的形式来进行,对整个剧情的主导思想进行阐释,实际上这也起着自报家门的作用。《潘第拉先生和他的男仆马狄》为我们塑造了一个不可一世的地主潘第拉的形象,如这部戏剧的开场白(由饰饲牛姑娘的演员朗诵):

> 敬爱的观众,斗争是艰苦的,
> 但现在已经透出了光明。
> 谁还没有欢笑,就还未渡过难关,
> 因此我们把这个喜剧编成。
> 敬爱的在座人,对待这些笑话
> 我们不用药剂师的戥子来称,
> 却要象马铃薯似的用百磅计算,
> 有些地方还得稍微运用斧头来砍。
> 今晚这里对大家表演一个前代的畜生
> Estatium possessor,德语话叫做大地主,
> 这畜生以饕餮和无用而闻名,
> 什么地方它还顽强地存在,
> 那里就出现严重的灾情。①

布莱希特《潘第拉先生和他的男仆马狄》的自报家门为我们认识即将出场的主人公潘第拉提供了一个视角,有一种不见其人先闻其声的感觉。这可以看成是一种剧情介绍。

在布莱希特戏剧中的自报家门实际上存在不同的形式,其中比较多的是每场或者每幕戏剧开始时作者都对戏剧情节进行介绍,这种艺术方法已经不再是仅仅起到推动戏剧情节的发展,而是主要起到打消观众观剧时所形成的舞台幻觉,以起到消解戏剧性的作用。譬如《伽利略传》,这部戏剧共15场,每一场开始都有一个内容简介,如第1场内容简介是:

> 帕多瓦的数学教师伽利莱奥·伽利略要证明哥白尼的新宇宙说。
> 一千六百零九年
> 在帕多瓦一幢小屋里

① 布莱希特:《潘第拉先生和他的男仆马狄》,杨公庶译,见《布莱希特戏剧选》(下),人民文学出版社,1980年,第137页。

>知识之光明亮地升起。
>伽利莱奥·伽利略推算出:
>地球在运动,太阳却静止不动。①

戏剧在这样的介绍中开始了伽利略的宇宙探索。布莱希特的《伽利略传》共15场,每一场都是在介绍完毕后才开始戏剧,几乎成为一种戏剧的模式,它就像一个故事简介或者梗概,仅仅这一点就足以为观众提供观剧的心理准备,这种心理准备不是某一场,而是每一场。传统戏剧往往在表现故事情节的时候总是出人意料,但又在情理之中,情节在向特定方向发展的基础上,使人物的命运一点点地显露出来,然而布莱希特不是这样,他事先把将要发生的一切告诉观众,以引起观众的思考。再譬如《伽利略传》的第14场,伽利略被宗教裁判所判决以后的生活境况是用舞台指示来说明的:

>一六三三——一六四二年。伽利略作为宗教法庭的囚犯被软禁在佛罗伦萨城郊的一所农舍直至去世。伽利略的著作《对话录》
>一六三三至一六四二年,
>伽利莱奥·伽利略
>沦为教会的囚犯
>直至他离开人间。②

布莱希特的戏剧对剧情做自我介绍或者自报家门,这使得观众事先就对本场次的剧情心中有数、一目了然,更有利于去思考戏剧中所发生的一切,而不是沉湎在因表演所带来的舞台幻觉和感情共鸣之中,能够为观众留下独立思考的空间。

三

布莱希特戏剧中的歌曲是其"间离效果"的重要方法之一。歌曲最早在戏剧中使用应该追溯到古希腊,古希腊戏剧中的歌曲和歌队的存在是由悲剧产生之初祭祀酒神仪式遗留下来的艺术形式。歌队从最早的50人减到12人,最终增至15人。歌队随着戏剧的发展成为其附属的一部分,客观上讲歌队在古希腊戏剧中为推动情节的发展立下了汗马功劳,歌队通过歌曲的功能

① 布莱希特:《伽利略传》,潘子立译,见《布莱希特戏剧选》(下),人民文学出版社,1980年,第5页。
② 同上书,第118页。

对戏剧中所发生的事件进行评论,譬如埃斯库罗斯早期的《普罗米修斯被囚》中歌队由俄刻阿诺斯的女儿们组成,她们看到了普罗米修斯被钉在悬崖峭壁上,白天忍受着饿鹰来啄食心脏的痛苦,晚上要忍受着恶劣天气的折磨,歌队对宙斯的行为进行了谴责,唱到:"悲哉宙斯秉政蛮,立法重如山,对前朝诸神遗老,专横傲慢!"①歌曲在这里不仅仅肩负着道德评判,而且还起着推动戏剧情节向前发展以及衔接场与场之间的戏剧任务。

西方戏剧发展到文艺复兴时期,尤其是在莎士比亚戏剧中歌队和歌曲的部分已经消失,这同莎士比亚的戏剧作为性格戏剧有着重要的关系。写实性的风格、个性化的语言、强烈的戏剧动作,这是戏剧产生戏剧性和舞台幻觉的基础,而歌曲所具有的抒情效果和叙事功能显然不适应戏剧性戏剧的要求,往往使沉浸在舞台幻觉中的观众容易游离出戏剧情节之外,但是这种戏剧特性和状况一直到布莱希特才真正被打破。

布莱希特的戏剧有大量的歌曲,从戏剧的效果来看这些戏剧要素具有强烈的叙事与抒情的功能,这种抒情因素更加重了戏剧叙事的分量。譬如《伽利略传》第10场,几乎整个戏剧场次都是在演唱,演唱成为戏剧的主体。在这场戏剧中,歌曲是以狂欢节的节目出现在舞台上的,这种戏剧场面一方面说明伽利略的学说历经磨难在社会上开始被认同、被传颂,但同时也预示着教会因为惧怕这种思想的传播会对伽利略采取断然措施。歌曲在这里带有极大的抒情色彩,向观众表明了一种态度和情绪,正像戏剧中的民谣歌手所说:

(敲鼓)尊敬的居民们,女士们、先生们!在同业公会的狂欢节游行开始以前,我们演唱一首最新的佛罗伦萨歌谣,这首歌谣在整个北意大利到处传唱,我们花了很大代价把它带到这里。歌谣的题目是:官廷物理学家伽利莱奥·伽利略的惊人学说和见解,又名未来的预感。(唱)

全能的上帝创造伟大的宇宙,
叫太阳遵循他的命令这样做:
象一个小婢女,掌着一盏灯,
规规矩矩围绕地球走。
因为他希望,从今以后,
人人围绕比自己强的人旋转着。②

① 〔古希腊〕埃斯库罗斯:《普罗米修斯被囚》,灵珠译,见《奥瑞斯提亚》,上海译文出版社,1983年,第300页。
② 布莱希特:《伽利略传》,潘子立译,见《布莱希特戏剧选》(下),人民文学出版社,1980年,第96页。

(唱)

伽利略博士站起来

(扔掉《圣经》,抽出望远镜,望一眼青天)

他对太阳说:站住!

宇宙间万物旋转,

如今得要变一变。

现在该叫女主人,嗨!

围着她的婢女转。①

从整个歌曲的内容来看,歌词与戏剧情节的发展有着密切的关系,歌曲紧扣主题,抒发了伽利略的天文发现对普通百姓内心世界的影响和兴奋心情,狂欢的歌曲使这种振奋的主题达到了高潮。西方传统戏剧讲究的是戏剧冲突和情节的跌宕起伏,但是歌曲却具有一种浓郁的抒情色彩,更多的时候剧作家在这里是一种情绪的表达。从叙事功能来看,歌曲在这里所展示的功能犹如"旁白"一样,能够对已经形成"舞台幻觉"的戏剧给予极大的破坏,使观众原本进入戏剧情节的注意力和情感再次游离出来。

布莱希特的戏剧有向中国戏曲靠近的现象,使西方话剧与中国戏曲相结合,或者说将话剧戏曲化,这种现象在《高加索灰阑记》中比较典型,剧中人物随着戏剧的发展以及演唱来代替戏剧动作。这部戏剧通过歌手的演唱以楔子引出格鲁雪的故事和阿兹达克的故事,最后将两个故事合二为一在法庭判案中合并在一起。格鲁雪的故事与阿兹达克的故事都是以歌手的演唱开场的,在戏剧的第一场《贵子》,歌手(在乐队面前席地而坐,肩披一件黑色羊皮斗篷,翻着夹了书签的旧唱本)唱道:

古时候,在一个流血的时代

这座号称"天怒"的名城,

有一位总督,名叫焦尔吉·阿巴什维利。

他非常富有,简直是个活财神。他有个美丽的夫人,

他有个白胖的娃娃。

……②

① 布莱希特:《伽利略传》,潘子立译,见《布莱希特戏剧选》(下),人民文学出版社,1980年,第97页。

② 布莱希特:《高加索灰阑记》,张黎译,见《布莱希特戏剧选》(下),人民文学出版社,1980年,第258页。

戏剧就是在这样的场景中开始讲述中世纪格鲁吉亚一个古老的格鲁雪的故事。而阿兹达克的故事开始于第四场《法官的故事》,歌手在这场戏剧开始的时候首先出场,唱道:

> 现在请听法官的故事:
> 他怎样当上了法官,他怎样审官司,他是个怎样的法官。
> 就在大叛乱的复活节那一天,大公被推翻,他的总督阿巴什维利,我们这个孩子的父亲,脑袋被砍,村文书阿兹达克在树林里发现了一个逃亡人,把他在家里掩藏了一阵。①

阿兹达克在动乱中释放了大公,并在动乱中当上了法官,这引出了在阿兹达克的法庭上审判格鲁雪的案子。戏剧中有大量的演唱,这使得以台词为主的戏剧改变了叙事形式。在戏剧的进程中除了歌手在戏剧中演唱,其他人物也在非常时刻以演唱的形式交代剧情,抒发情感。譬如格鲁雪的未婚夫西蒙当兵时,格鲁雪唱道:

> 西蒙·哈哈瓦,我会等候你。
> 放放心心去打仗吧,兵士,去打血腥的仗,
> 尽管不止一个人从此回不了家,
> 你回来的时候,我会在这里。
> 我要在青春的榆树底下等候你,
> 我要在光光的榆树底下等候你,我要直等到末一个兵士都回了家,
> 甚至于等得还要久。②

另外在格鲁雪背着孩子逃亡的过程中,她感到了自己的责任和对孩子的感情,唱道:

> 因为谁也不要你,
> 还得我把你收留。
> 年头儿不好,日子苦,
> 你没有别的办法,

① 布莱希特:《高加索灰阑记》,张黎译,见《布莱希特戏剧选》(下),人民文学出版社,1980年,第318页。
② 同上书,第269页。

将就着跟我过活。①

角色的演唱或者是歌曲对于布莱希特叙事体戏剧极为重要,它不仅仅推动戏剧向前发展,而且也起到陌生化效果的作用,布莱希特的戏剧在于通过讲述一个故事来显示其道理,使观众更多地去思考戏剧中所发生的事情,而不是通过戏剧情节用潜移默化的方法去感染观众。

四

布莱希特在塑造人物时也是按照自己提出的间离效果(或者陌生化效果)的方法进行的,并非人为地塑造一个高大全的人物形象。譬如布莱希特在《伽利略传》中并没有人为拔高伽利略这一人物形象,而是将其陌生化,将两种截然相反、互不关联的人生品格和生活态度完美地统一在伽利略一人身上,使其在性格上孕育着巨大的张力。在这部戏剧中,伽利略一方面在天文学方面作出了杰出的贡献,他颠覆了欧洲基督教自产生以来安身立命的基础,显示出科学家的严谨、务实、执着的性格。在戏剧中布莱希特以极大的热情表现了伽利略思想高远、气度不凡,是一位能够改写历史而载入史册的人,如同伽利略所说:"今天是一六一〇年一月十日。人类会在史册上写下:天,被废除了。"②伽利略有一种改天换地的决心和战胜一切的信心,尤其是当他的思想遭遇到阻力时,他自信地说:

真理是时代的产儿,不是权威的产儿。我们的愚昧浩大无边,让我们铲掉一立方厘米吧!如果我们终于能够减少一点点愚蠢,为什么我们还要自以为聪明呢!③

他在追求自己的理想时不惧瘟疫,不惧恐吓,甚至为了自己的真理对失掉女儿的婚姻幸福都在所不惜。但是伽利略并不是一个高大全的人物,布莱希特在塑造人物时还原了一位伟人真实的一面,将一个普通人的真实一面展现给观众。伽利略具有常人人性中的一切弱点:贪图安逸、畏惧胆怯、贪生怕死、媚俗权贵。譬如:他为喝牛奶而拖欠他人账目,他假冒发明望远镜来向学

① 布莱希特:《高加索灰阑记》,张黎译,见《布莱希特戏剧选》(下),人民文学出版社,1980年,第293页。
② 同上书,第28页。
③ 布莱希特:《伽利略传》,潘子立译,见《布莱希特戏剧选》(下),人民文学出版社,1980年,第48页。

监索取更多的物质待遇,将荷兰人发明的望远镜作为自己向威尼斯共和国申请专利和待遇的条件,在招收学生时重富轻贫,将自己对天体运行规律的发现作为一块接近权贵的敲门砖,在宗教裁判所的威逼下屈服投降,忏悔自己所做过的一切科学研究。正是伽利略身上聚集着这两种截然相反的性格,即勇于探索与贪生怕死、执着真理与媚俗权贵等,使得观众在面对伽利略的形象时不断产生一种耳目一新的感觉,使其在人格内涵与外延方面形成了一个巨大的张力,这同布莱希特用间离效果来塑造人物形象是分不开的。

在《四川一好人》中,剧作家将心地善良的沈德与无恶不作的崔达融为一体。在沈德的身上存在着善与恶两种截然相反的性格,在艺术形式上以面具和脸谱化的形式分别代表着两种不同的思想和类型的人。善良是沈德性格中的主导方面,也是她的真实面目,但是当善受到威胁之后,善就会以生存本能的方式隐藏起来,躲在恶的背后。恶以面具的形式出现来呵护着脆弱的善,同纷繁的外部世界中的恶相抗衡。

剧中人物的崔达在戏剧中时时显露出狰狞的面具注视着这个社会,他犹如一个物化的面具扮演着保护层的作用。一般情况下,戏剧中的面具集中代表着一个人物的精神世界,或一种类型的人物,它像中国京剧中的脸谱一样,以一种不变的外表来应对万变的外部世界,把人物的内在精神世界通过面具表现出来。在戏剧演出中,有时面具的作用也像化装舞会上那样仅仅是舞者遮掩自己真实面目的保护层,把真实的东西隐藏起来。布莱希特的《四川一好人》大致属于这样,崔达以物化的形象出现,代表着恶的面具把沈德代表的善一面隐藏起来,以适者生存的方式生活在这个恶劣的世界上。

布莱希特的《四川一好人》从整个戏剧来看沈德处在社会的最底层,是一个受侮辱受损害的人,但她出污泥而不染,善良是沈德性格中的本质特点。在现实生活中,沈德表现出无私仁慈的精神,然而这种仁慈与善良在弱肉强食的环境中是行不通的。如果她屈服于环境就会像她过去一样堕入娼门,重新过着出卖肉体的生活,这同她的善良是背离的。正是这样崔达的每一次出现都是沈德处在危难之中需要拯救的关键时刻,譬如:在第一次崔达出现之时,沈德的小烟店住满了流浪的人群,木工逼着沈德偿还货架的工钱,女房东逼着沈德预交半年的房租。这沉重的压力足以使沈德难以生存下来,她感到迷惑不解,同时也感到自己面临着命运的抉择。第二次崔达的出现是沈德救了杨逊的性命,但是杨逊并不感恩图报,而是假借寻找工作之名来敲诈沈德的钱财,沈德在楔子一场戏中穿上崔达的衣服,用他的姿势走路,她戴上崔达的

面具,用他的声音唱道:"在我们国家,好人做不长。"①"没有铁石狠心肠,不能开国打江山,为了吃顿中午饭,也要有铁石狠心肠;若不踩死一打人,谁也救不了个穷光蛋。"②崔达第三次出现也是杨逊为了能够得到沈德变卖小烟店的全部金钱,他以结婚为诱饵想把钱骗到后再将沈德抛弃。由于沈德装扮成崔达机智应对,才使杨逊的这种阴谋没有得逞。第四次崔达的出现也是沈德面临生存的危机,在崔达出场之前沈德的心情是复杂的,在小烟店面临破产,她想到自己和腹中的孩子,她说道:"至少,至少,要救我儿子,不救出,我谁也不怜惜。我上过风尘学校,耍拳弄脚,尔虞我诈,无不通晓。为了儿子,总算没有白学这一套,对我心肝儿,我心一片好。对待别人,必要时我是毒蛇加猛兽。眼下之时正必要。"③沈德说完再次化装成表哥崔达,去管理自己开设的烟厂。在沈德开设烟厂后对企业的管理却是由崔达来执行的,在管理烟厂的过程中崔达和杨逊同样能够沉瀣一气,相互勾结,共同以残酷剥削的方式来对付工人,压榨工人。

从整个戏剧来看,沈德与崔达的交替出现也是人性中善与恶以戏剧面具的艺术形式交替出现。恶或者说生存本能在善遇到生存危机时,不时冒出来显露出自己的本来面目,在客观上起到了保护善的作用。布莱希特打破了欧洲传统剧作家在描写人的善恶时决然分成两类人,剧作家这样做更符合人物本能与本性,更真实地反映人的本质和内心世界。布莱希特的《四川一好人》从人性的角度为我们展示了人潜意识的内心世界。

布莱希特是一个现实主义作家,但在他的戏剧中也存在以漫画式的方法来塑造人物,用夸张性的语言和动作来表现人物,通过这些使戏剧主人公出现一种反差的戏剧效果,起到一种间离效果或者陌生化效果,如《三角钱歌剧》《潘第拉先生与他的男仆马狄》。《三角钱歌剧》在序幕开始时描述"尖刀麦基凶杀案"时唱道:

> 鲨鱼露出利齿,大家瞧得分明,麦基怀揣尖刀,众人哪能看清。
> 鲨鱼若是吃人,鱼鳍被染红,尖刀麦基带着手套,谁知他在行凶。
> 泰晤士河碧波旁,有人突然身亡,非因鼠疫,非因霍乱,只道是麦基在游逛。
> 一个美好晴朗的星期天,海滨横着一具尸体,有人悄然离去,他名

① 布莱希特:《四川一好人》,黄永凡译,中国戏剧出版社,1985年,第65页。
② 同上书,第66页。
③ 同上书,第108页。

叫尖刀麦基。①

戏剧《三角钱歌剧》以漫画的形式、叙事性的语言、夸张性的描述,突显出一名杀人劫货、罪恶满盈,又官匪一家、黑白通吃的匪徒尖刀麦基的形象。布莱希特的戏剧《潘第拉先生与他的男仆马狄》也同样用这种浮雕般、漫画式的方法来塑造潘第拉这一人物形象,譬如戏剧中潘第拉与众多女子订婚、女儿的婚事等,再现了潘第拉不可一世、傲慢自大,同时荒诞可笑、丑态百出的人物形象。

第六节　独白型戏剧

内心独白作为表现内心世界的一种方法在西方戏剧中常常被使用,它是演员在创造角色的过程中,根据剧作家给戏剧人物提供的规定生活情境,以及在舞台上受到意外事物的刺激而引起的思维情感活动,为观众呈现了在特定环境下戏剧人物内心世界的真实一面。就内心独白而言,西方传统戏剧与现代戏剧由于受不同文化背景的影响在运用内心独白方面存在着较大的差异,形成不同的表现形态和叙事特点。

一

西方传统戏剧中的内心独白基本上是一种充满理性思考的自白,往往是戏剧人物经过深思熟虑将内心活动表现出来,在西方传统戏剧中大量使用内心独白的表现方法最早可以追溯到埃斯库罗斯的戏剧中。在戏剧《奥瑞斯提亚》中有大量的内心独白,以此来表现人物在特定的环境中的内心世界,这对于戏剧动作比较少的古希腊戏剧起到了传递思想、推动情节发展的作用。文艺复兴时期的莎士比亚,其戏剧同样充满着大量的内心独白,就《哈姆雷特》来看就有六处,最为著名的是《哈姆雷特》中第三幕第一场的"生存还是毁灭"以及第三幕第三场中哈姆雷特遇到正在祈祷的克劳狄斯时的内心独白。在这部戏剧中哈姆雷特的思想经历了一个不断变化的过程,即一个快乐的王子、忧郁的王子、延宕的王子和行动的王子的过程。父死母嫁、叔叔篡位、情人和同学都成了奸王克劳狄斯的工具和帮凶,世道残酷混乱、王法被践踏,哈姆雷特深感生的艰辛、死的痛苦,最终道出了一个长长的内心独白:"谁愿意忍受人世的鞭挞和讥嘲,压迫者的凌辱,傲慢者的冷眼,被轻蔑的爱情的惨

① 布莱希特:《三角钱歌剧》,高士彦译,见《布莱希特戏剧选》,人民文学出版社,1980年,第3页。

痛,法律的迁延,官吏的横暴和费尽辛勤所换来的小人的鄙视。"①这个内心独白道出了哈姆雷特对现实的感受,也是一种真实的内心写照。在莎士比亚的其他戏剧中,如《李尔王》中李尔王在荒野的暴风雨中长的内心独白以及《麦克白》中麦克白弑君时的内心搏斗都是通过内心独白来表现出来的。在莎士比亚之后,莫里哀、席勒、哥尔多尼、雨果等剧作家都在自己的戏剧中多次使用过内心独白的方法,对此雨果曾高度评价内心独白在戏剧中的重要作用,他说戏剧"向观众展示出两个意境,同时照亮了人物的外部和内心,通过言行表现他们的外部形貌,通过独白和旁白刻划内在的心理,总之一句话,就是生活的戏和内心的戏交织在同一幅图景中"。②

 内心独白在戏剧中的作用一直到19世纪才受到戏剧理论家的质疑和批评,其主要原因是传统戏剧讲究戏剧性和矛盾冲突,戏剧性是推动情节、刻画人物的动力,然而内心独白在戏剧中对于推动戏剧情节发展所起的作用微乎其微。在批评家看来内心独白在整个戏剧中基本上属于故事情节的分支,并非戏剧的主干,是一种静态的东西,缺少戏剧性。对此阿契尔提出了自己的看法:"由于独白越来越给人以累赘,拖沓的感觉,因而加强了那些促使独白被排斥于舞台上的物质条件。人们发现,即使最细致的心理分析也不必借助于独白。"③在这里阿契尔强调了人物的内心独白会使原本快速进展的故事情节立刻陷入停顿的状况,使整个戏剧情节的进展显得拖沓和缓慢,这样不仅使整个戏剧的节奏显得不协调,同时也会破坏观众的观剧心理和舞台幻觉,使原本进入剧情的注意力游离出来。对内心独白所进行的改革应该是从易卜生和契诃夫开始,易卜生尽量在戏剧中将独白部分压缩到最小,使用人物的外部动作和对话来替代内心独白,使独白部分在戏剧中显得更加自然,避免出现大段大段的台词以影响戏剧性。而俄国剧作家契诃夫也同样在戏剧中避免使用内心独白,用一种新的方法来替代内心独白在戏剧中的作用,这种方法就是"停顿"。契诃夫在他的戏剧中尽量用"停顿"代替内心独白以表现人物的内心世界,"停顿"的形式在契诃夫的戏剧中被广泛使用,如《伊凡诺夫》《海鸥》《凡尼亚舅舅》《三姊妹》和《樱桃园》。用"停顿"代替内心独白是契诃夫在戏剧艺术上的一大发现,使戏剧更能接近现实生活的真正形态。

 虽然弃用和反对在戏剧中使用内心独白的声音不绝于耳,但20世纪西方现代戏剧家却完全不加理睬,尤其是从表现主义戏剧开始,内心独白以各种不同的形式和规模不断在戏剧中使用,并且达到了一种极致的程度。内心

① 〔英〕莎士比亚:《莎士比亚全集·九》,朱生豪译,人民文学出版社,1978年,第63页。
② 伍蠡甫主编:《西方文论选》下卷,上海译文出版社,1979年,第191页。
③ 〔英〕威廉·阿契尔:《剧作法》,吴钧燮、聂文杞译,中国戏剧出版社,1964年,第314页。

独白在传统戏剧中仅仅是局部现象或者起枝节的作用,但到了西方现代戏剧里却扩展到戏剧的主干部分和全部,这种表现形式在表述人物内心活动时达到了登峰造极的地步,并使内心独白的内容充满着非理性色彩。表现主义戏剧是现代戏剧首先开始大规模采用内心独白表现手法的戏剧,这种戏剧将表现人的内心世界作为戏剧的重要内容,表现人在物质世界的挤压下的无意识冲动、痛苦的意念和转瞬即逝的思绪,并把这些充满非理性色彩的思绪全部外露出来,使内心独白变成一种可见的、可视的戏剧场面。表现主义戏剧的内心独白往往篇幅较大,是人物此时此景内心世界的真实反映,譬如奥尼尔的戏剧《琼斯皇》,这部戏剧共八场,其中除了第一场琼斯逃亡之前和逃亡的最后被打死的第八场之外,中间六场都是琼斯的内心独白,这六场中没有其他人物,只有琼斯逃亡时的内心记录。在这部戏剧中奥尼尔将内心独白与琼斯逃亡时出现的幻象相结合,使人物的内心独白具有一种动感。第三场中琼斯跌跌撞撞穿过深林,疲劳之时眼前出现幻觉,他仿佛看到了当年的工友:"谁在那里?你是谁?杰夫,是你吗?(向对方走去,一时忘记自己的处境,真地相信他看见的是个活人——高兴、宽慰地叫)杰夫,见了你,我高兴极啦!别人告诉我,我给了你一刀,你就真的死了。"①从第三场到第五场琼斯在精神状态方面已经发生了逆转,从原来害怕逐渐发展到恐惧,从傲慢最终到绝望的状态,喊出了:"救主耶稣,听我祷告!我是个可怜的罪人,一个可怜的罪人!我知道犯了罪,我知罪!杰夫用灌了铅的骰子欺骗我,我知道后,一时火性发作就杀了他!上帝啊,我有罪,狱卒用鞭子抽我,我一时火性发作就铲死了他。"②当琼斯走投无路陷入绝望之地时,精神陷入虚幻的状态之中,他的眼前出现了奴隶拍卖场,面对那些品头论足的买主:琼斯说道:"白种人,你们都在干啥?怎么啦?你们为啥都在看着我!你们在动什么脑筋,嗯?(突然又恨又怕,气得发抖)这是拍卖场吗?你们要象战前卖我们的先辈一样地把我卖掉吗?"③在戏剧中琼斯虽然是对着幻象讲话,实际上这些话语是琼斯的一种内心独白,在这里琼斯的内心独白不像凯泽的《从清晨到午夜》出纳员的内心独白,因为出纳员的内心独白是一种具有很浓厚的、非理性的内心世界的外露。而琼斯尽管其精神处在错乱、迷离、恍惚的状态之中,而内心独白却具有理性色彩并构成了发展中的故事情节。

① 尤金·奥尼尔:《琼斯皇》,刘宪之译,见周红兴主编:《外国戏剧名篇选读》,作家出版社,1986年,第689页。
② 同上书,第694页。
③ 同上书,第696页。

二

内心独白作为一种展示内心世界的方法在20世纪后半叶发展到了极致的程度,内心独白的内容不再成为戏剧的一部分而是全部,意大利戏剧家达里奥·福与妻子弗兰卡·拉梅于1981年共同创作了独白型戏剧《只有一个女人》,戏剧的内容完全是一个家庭妇女在百无聊赖、无法排解内心空虚的状态下的内心独白,也可以说是一种自白,这个戏剧是用写实的方法来表现戏中女子所经历的事情。戏剧一开始她仿佛在与自己的邻居聊天,家长里短、天南海北地聊着各种事物,聊女儿、儿子、冰箱、厨房、音乐、女仆等,对人述说着女仆们因为遭到残废的小叔子的骚扰都一一离开了,只能自己来伺候他。她说:"那是我小叔子……唔,他对她们动手动脚!老是摸摸碰碰的!什么女人都碰!他是个好色鬼!……他不正常……精神错乱?嗯,我也不知道他是不是精神错乱……我只知道他喜欢对女孩动手动脚的……她们也说不上十分漂亮——但都很正常。你可没瞧见那情形:你在那儿忙着自己的事,干着家务活,突然,哎哟!一只手伸到了你的……叫你浑身起鸡皮疙瘩!你可不知道我小叔子的那只手!感谢上帝他,只有一只手!怎么回事?那是个事故……车祸……你想想,这么年轻,只有三十岁,就浑身的骨头散了架!"①正在控诉她好色的小叔子时,她又被骚扰的色情电话所恼怒,随后挂上电话又对对面楼上经常拿着望远镜的家伙挥舞着拳头。由于对面楼上拿望远镜的家伙常常拿着长筒望远镜在那里晃来晃去,窥视她的生活,她不得不用各种东西来遮挡她的身体,"就在上面,你看不见,你上面的那扇窗户……今天什么都让我碰到了——窥淫癖!他站在那儿偷看我。可怜的女人,想要在自己的屋里自由自在地烫点衣服都办不到……还能干什么呢?难道烫衣服时还要套上一件风衣?"②最后主人公无奈之下取下墙上的猎枪对准对方才算罢休。她感到丈夫并不关心她,仅仅关注性生活这样的事情,丈夫稍微不如意就是打骂,"……他所谓的照看我就是揍我!他把我打得死去活来,然后再要和我上床,一点不顾我的意愿……不管我是否想要……我得一直伺候着他!时刻准备着!像个少先队员!速效性交!就像雀巢速溶咖啡一样!富有热情,干干净净,心甘情愿,还要耐心等候……和他性交!只要我还是个活人他就关心这件事……哼,我还得呻吟几下,好让他觉得我也很来劲……老实说,

① 达里奥·福、弗兰卡·拉梅:《只有一个女人》,吴洪译,《外国文艺》,1998年第1期,第8页。
② 同上书,第10页。

我一点劲也提不起来……事实上没有一丁点的感觉……"①

在这个戏剧中整个语言都是这个女子的内心独白,譬如她用独白的方法讲述自己与一位青年发生了情感纠葛的故事。由于整天闷在家中,精神空虚、深感无聊,她要求丈夫给自己找个语言教师,她自言道:"'听着,家庭主妇我干腻了。我想做点对脑子有好处的事。学门语言。意大利语怎么样?要是去意大利就能派上用场了,因为在那儿他们只说意大利语!'他说'行啊!'于是他把这个正在大学里念书的年轻人带回了家。他大约二十五六岁,能讲一口漂亮的意大利语。于是我们交往了三星期,突然我意识到这个小伙子发疯似的爱上了我!……我怎样知道?嗯,背单词时,我挥着手臂在想词,偶然擦碰到他的手,他顿时浑身打颤!……说话也结结巴巴的,叫人一个字也听不懂!嗯,我对'情欲'一无所知。我知道我那位小叔子常常撩我的裙子,还有电话里的那头猪和夜夜要到我身上来折腾得老家伙……我开始感受到爱的小火花……'扑哧……扑哧……在我心口一闪一闪……像是胃在痉挛!"②达里奥·福的《只有一个女人》在艺术形式上对传统戏剧进行了突破,除了那个隐形的邻居作为对话的对象之外,整个戏剧就是这位女子自己在述说着自己的经历和生活的感受。独白作为戏剧要素被无限放大了,戏剧打破了传统,使得戏剧可以没有人物之间的交流和对话,单凭一个人就能够继续进行下去。

三

20世纪后半期剧作家越来越将话语权交给人物自己,放大独白的作用,任剧中人物自由宣泄自己的情感,用一种非理性的故事情节打破原有的思维定式和逻辑定式,将戏剧引向一种迷茫的境地,德国剧作家海纳·米勒(1929—1995)的《哈姆雷特机器》(1977)通过内心独白的方式使戏剧进入了后现代戏剧的行列中。这部戏剧共分5个场景,第一个场景是"家庭相册",第二个场景是"女儿的欧罗巴",第三个场景"谐谑曲",第四个场景是"瘟疫在不达战役中为格陵兰而战",第五场景"狂野耗尽/令人畏惧的装甲内/千秋万代"。海纳·米勒的《哈姆雷特机器》只有两个人物哈姆雷特和奥菲利娅,但这部戏剧已经完全颠覆和篡改了莎士比亚的《哈姆雷特》核心内容和意义,哈姆雷特已非原来的哈姆雷特,奥菲利娅也不是原来的奥菲利娅,他们的言谈举止已经完全脱离了莎士比亚的人文主义思想,而是具有悲观的、迷茫的色

① 达里奥·福、弗兰卡·拉梅:《只有一个女人》,吴洪译,《外国文艺》,1998年第1期,第12页。
② 同上书,第14页。

彩,正像译者前言中所说:"奥菲利娅代表一切受压迫者,哈姆雷特则是拒绝复仇的、走向虚无和幻灭的个人主义者。"①整个戏剧大部分是剧中人物的内心独白,整个戏剧共五个单元,第一场景和第四场景是哈姆雷特的独白,而第二场景和第五场景是奥菲利娅的内心独白,譬如第一场景开始:"我曾是哈姆雷特。我站在岸边对着浪花说话哗啦哗啦,背向一片荒墟中的欧罗巴。国葬丧钟当当响,凶手寡妇结成双,前头走着伟人的标本,后面跟着摇头晃脑的议员,冲几个小钱,发几声哀嚎。……那寡妇爬上空棺,那凶手爬上寡妇。叔叔我扶你上去,妈妈把腿打开。我就地躺下,听这世道一步一个脚印被败坏。"②哈姆雷特的内心独白失去了往日的风采和思辨,变成了一个凡夫俗子的哀怨之词。戏剧中已经没有像莎士比亚《哈姆雷特》中那样思想深邃、志向远大、哲理思辨的哈姆雷特了,而是一个思维混乱、阴暗抑郁的现代人物,整个戏剧都是他对世界的怨恨之词。这部戏剧虽然有五个场景,但是除第三场景之外,其他四个场景都是人物的内心独白,而第三场景也仅仅一句台词对白,"奥菲利娅:你想吃我的心吗？哈姆雷特。(笑)哈姆雷特:(用手挡住脸)我想做个女人。"③台词内容充满着非理性色彩。戏剧的第二场景"女人的欧罗巴"是整个奥菲利娅的独白:"我是奥菲利娅,河流留不住的女人。脖子勒紧、两脚悬空的女人。动脉割开的女人。红唇雪白,服药过量的女人。一头扎进打开煤气炉的女人。从昨天起我不再自杀。我与我的胸我的大腿我的下体独处。我砸烂了监禁我的椅子桌子床铺。我毁掉了过去称为'家'的战场。我拆了大门让风进来,让世界的哭嚎进来。我打碎了窗户。我用血淋淋的手撕掉我爱过的人的相片——那个把我当成物件在床上、桌上、椅上、地上干过的男人。我烧了监禁我的地方。我脱下衣服扔进火海。我从胸膛挖出一个时钟,它是我的心脏。我身穿鲜血,走上大街。"④《哈姆雷特机器》作为一部戏剧仅仅借用了《哈姆雷特》剧中的名字,或者零星的故事情节,但是整个戏剧的人文精神、价值观念、语言表达、戏剧结构、叙事方式等都已经不是原来的了。内心独白是海纳·米勒戏剧的一种风格和戏剧创作方法,这种方法表述了作者对欧洲和历史的思考,因此他在叙述时已经不再考虑戏剧的艺术规律,而是尽力发挥作者的想象力,尤其是挖掘和叙述戏剧人物非理性的思维活动。

《哈姆雷特机器》是一个"经过了缩水过程"的剧本,原本剧作家想将这个

① 〔德〕海纳·米勒:《哈姆雷特机器》,张晴滟译,《戏剧》,2010年第2期,第146页。
② 同上书,第147页。
③ 同上书,第149页。
④ 同上。

剧本写成 200 页的长篇戏剧,写成要容纳一系列尖锐复杂的历史与现实问题的戏剧,但是最终压缩成一个几千字的剧本,也许戏剧艺术不同于历史书籍,剧作家要遵循艺术的规律,正像海纳·米勒在《没有战役的战争:生活在两种专制体制下》里曾经这样说道:这样的题材不可能进行对话……不再有对话,我反复想插入对话,但总是不行,只剩下断断续续的独白,全部内容被收缩成这个剧本。这个剧本的翻译者张晴艳也在注释中说:"海纳·米勒(Heiner Müller)在《不同的莎士比亚》(1988 年 4 月 23 日在魏玛的莎士比亚戏剧节上的演讲稿)中提到《哈姆雷特》时,说到机器的概念:时空的断裂进入戏剧文本变成神话——一部组合连接而成的机器,可与其他机器继续联结,能量循环输送,不断加速递增,以引爆文化领域而告终。"①的确,这部戏剧确实像一部冰冷而没有情感的机器,哀怨而阴郁,独白内容不连贯而独立成场景,时间互不相连,这也为戏剧之间和戏剧之后能够无限联结其他场景提供了条件。海纳·米勒的戏剧在创作中已经突破了戏剧台词对白的范畴,他的有些戏剧在台词的对白中往往游离于对白与独白之间,比较少的话语交锋,仅仅是一些独白或者自言自语,人物的台词非常长、容量非常大。譬如他的重要戏剧《任务——一次革命的回忆》(1979)等,也体现出其人物极力表白和抒发内心世界的倾向。

四

《阴道独白》是伊娃·恩斯勒自编自演的杰出戏剧作品,她以独白的形式喊出了亿万妇女的心声。这部戏剧的人物不再是艺术上虚构的形象,而是真正生活在这个社会上的人,她讲出了众多妇女的痛苦经历和所思所想。《阴道独白》创作于 1996 年,1997 年在美国获得奥比奖,1998 年出版,并在世界多个地方上演,引起极大的轰动和反响,2011 年 6 月该剧获得托尼奖特别奖,颁奖辞高度赞扬了伊娃·恩斯勒的人道主义精神,称其戏剧为西方戏剧做出了巨大的贡献。《阴道独白》的演出形成了后来国际性的"妇女战胜暴力"(Victory over Violence)运动和女性主义运动的一面旗帜。

《阴道独白》的戏剧素材来自于伊娃·恩斯勒对二百多名妇女的调查,正像她说的那样:"我采访了超过 200 名妇女。我采访了年轻的、已婚的、同性恋的、单身的。我采访了教授、公司专业人员、演员、性工作者。我采访了黑人、亚裔妇女、西班牙裔妇女、土著妇女、高加索妇女、犹太妇女。"②她以无所

① 〔德〕海纳·米勒:《哈姆雷特机器》,张晴滟译,《戏剧》,2010 年第 2 期,第 146 页。
② 〔美〕伊娃·恩斯勒:《阴道独白》,源自 http://www.bilibili.com/video/av845761,2016 年 6 月 30 日。

畏惧的演剧态度对几千年以来一直被世人极力回避的问题,即性器官和性问题进行了大胆的剖析。戏剧的内容从阴道的生理问题开始,逐渐将这一问题提升到社会的、道德的、人性的角度来认识。伊娃·恩斯勒在每一次的戏剧演出中都要重复和喊出128次"阴道"这个词汇,但是每一次重复对观众而言都已经不是生理上一个简单的问题,因为与其相关的问题已经涉及人类社会的道德伦理规范和人权问题,涉及家庭暴力和战争犯罪等重大问题。

戏剧最初上演是剧作家伊娃·恩斯勒用独白的形式表现出来的,除了个别片断是作者采访当事人和受害者的对话之外,绝大部分是伊娃·恩斯勒一个人的独白,讲述了剧作家在采访中当事人的性生活所带来的痛苦和烦恼:性的问题引起的婚姻变化、性生活带来的人生悲剧、幼女遭到强奸、诱奸和性骚扰等,以及与性有关联的社会与个人在生活中的种种变化。尤其是在"愤怒的阴道"一场独白中涉及许多的社会问题:如今的世界上有八千万到一亿的女孩和年轻的女人受过割礼,尤其是在非洲每年有两百万的女孩被剃刀、刮刀或是锋利的玻璃切去她们的阴蒂,甚至整个地都割掉。这种割礼来自于习俗、宗教等各种原因,但毫无疑问已经严重影响到众多妇女的身心健康和人权问题,在演出中伊娃·恩斯勒大声疾呼:我的阴道生气了,是的,它很愤怒,不,它是在狂怒,它需要诉说。剧作家伊娃·恩斯勒为阴道鸣不平,她站在舞台上向这种陋习挑战。

阴道不仅仅在日常生活中遭受到蹂躏,在战争中同样受到摧残。在"我的阴道曾是我的村庄"一场独白中讲道:"1993年,我看到了这张令人难以置信的画,在 NEWSDAY 的封面上,是一幅有六个波斯尼亚年轻女子的画,她们刚从一个强奸集中营出来。在前南斯拉夫这幅画非常令人震惊,因为从一个层面上看,她们是美丽的女孩,将近20岁。但从另一个角度看非常明显,一些事情发生在了她们身上,永远地改变了她们。在这份报纸里有另一张图片,有30个女孩从强奸集中营出来,她们站成一个半圆形照相,然而没有一个看镜头,这些照片萦绕在我的心头,让我不得不去一趟南斯拉夫。几个月后,在战争中我用了数月的时间采访了集中营中的波斯尼亚妇女难民,而且在心中她们的故事非常可怕。当我回到美国时我都快疯掉了,我不理解为什么我们没有揭露事实,在1993年的欧洲中部从20岁到70岁,数以千计的女人被强奸,作为一个战争的系统性策略。我的一个朋友最后说:'你们为什么这么惊讶?在这个国家里,一年我毫不夸张地说这是被记录在案的事实,在这个国家里,一年有70万女人被强奸。'理论上,我们不是在战争,为了那些

勇敢美丽的波斯尼亚和科索沃女人,我写下了这些'My Vagina Was My Village'。"①妇女在战争中从来都没有独善其身,在舞台上伊娃·恩斯勒讲到这幕戏就是来自一些真实故事,像许多被采访的妇女一样,在战争之前,强奸从来不是她们生活的一部分,可是突然之间一切都不一样了。

《阴道独白》虽然从戏剧的形式来讲是伊娃·恩斯勒自己的独白,但实际上这种独白已经不是她自己的,而是众多妇女的内心独白,所以英文题目是 *The Vagina Monologues*,这种独白是以复数形式出现,代表着众多妇女的心声,从这一点上戏剧突破了西方传统戏剧意义上的独白形式,形成了新的艺术叙事模式。

第七节　文献戏剧

文献戏剧是世纪之交逐渐兴起的一种新的戏剧形式,它将现实中真实的人物作为戏剧角色,采用第一人称来叙事,运用纪实文学的方法,通过口述历史的形式将人物的亲身经历和重要的历史事件展现在戏剧舞台上,以达到纪录片的艺术效果,尤其是在戏剧舞台上角色与观众面对面的交流更使观众有一种切身感。剧作家在编剧时往往将自己采访的录音、第一手资料经过剪辑原封不动地搬上舞台,使戏剧具有史料的价值和文献的意义。文献戏剧主要源自美国,如美国剧作家杰西卡·布兰克和爱立克·詹森的《被平反的死刑犯》、莫依斯伊斯·考夫曼的《莱勒米尔项目》、安妮·内尔森的《伙计们》和伊娃·恩斯勒的《阴道独白》等戏剧一起共同构成美国文献戏剧的大厦。

一

美国文献戏剧的素材来自社会的各个方面,其特点是记录性、真实性,它是一种历史的记录,往往以口述历史的形式存在。安妮·内尔森的《伙计们》用口述的、多角度的形式再现了美国 2001 年 9·11 事件。伊娃·恩斯勒的《阴道独白》通过两年多对 200 多名世界各地的妇女采访,对被采访者所遭遇的性困惑、性骚扰、性虐待以及战争中的性犯罪进行了自述。而剧作家杰西卡·布兰克和爱立克·詹森的《被平反的死刑犯》在美国戏剧发展史上具有重要的意义,两位剧作家通过长时间对冤假错案的大量采访,将六位被平反的死刑犯人的事件搬上舞台。

① 伊娃·恩斯勒:《阴道独白》,源自 http://www.bilibili.com/video/av845761,2016 年 6 月 30 日。

《被平反的死刑犯》真实记录了受冤屈而被判处死刑的六位囚犯的案件及痛苦的人生经历,这些人物并非虚构的艺术形象,而是真正生活在这个社会中并经历了生离死别的亲历者。杰西卡·布兰克和爱立克·詹森的《被平反的死刑犯》作为文献戏剧最突出的特点是它的历史真实。文献戏剧,英文翻译是 Documentary Drama,事实上也可以翻译为记录性戏剧。《被平反的死刑犯》不是虚构的艺术品,它不存在虚构,而是发生在我们身边的真实事情。它以事实为依据,以呈现历史本来面目为目的,用口述历史的形式讲述发生在自己身上的真实事情,以还原历史事件的真相。

　　以第一人称的口气讲述自己的亲身经历,使文献戏剧具有纪录片的艺术效果。《被平反的死刑犯》中的六个死刑犯在舞台上都是站在自己的视角,开始讲述自己亲身经历的故事,仿佛在同你聊天。"加利· 高杰尔。这是我的妻子苏。(停顿。苏向观众招手致意。)说说我的案子吧——事情发生的前一天,我到这儿来干活,你们看见那幢小房子就是我的工作间。"[1]"戴维·基顿。当他们把我扯进这个案子的时候,我正在上高中。"[2]"森妮· 雅各布。(停顿)一九七六年,我被打入了关押死囚的排式牢房,对于我来说,这不能算是排式牢房,因为我是当时这个国家中唯一一个被判处死刑的女人。"[3]"大多数情况下第一人称叙述带有某种过来人对以前经历的反思评论的味道。"[4]舞台角色的叙述使一切都显得那样真切,这种谈话方式使观众仿佛感到事情就发生在眼前。由于戏剧本身叙述的就是事实,这使叙述的事件具有时效性和永恒的价值,任何力量都无法改变和影响它的存在,让剧场的观众能够深深地感受到有一种强大的震撼人心的冲击力。

　　以第一人称近距离口述自己的经历,为整个戏剧舞台营造了一种历史氛围是文献戏剧的特点。无论是安妮·内尔森的《伙计们》,还是伊娃·恩斯勒的《阴道独白》、杰西卡·布兰克和爱立克·詹森的《被平反的死刑犯》,都是以第一人称叙述自己的故事,这使得观众仿佛感到剧中的故事就发生在眼前。在《被平反的死刑犯》中戏剧融进了许多亲历者的经历和个人感受,你能够从他们讲述的故事中清晰地感受到生命脉搏的跳动。在这部戏剧中黑人的故事占有比较大的比例,第二个死刑犯罗伯特和第六个死刑犯戴尔伯特被判死刑具有强烈的种族歧视性质。罗伯特是一名在赛马场工作的黑人,生活

[1] 〔美〕杰西卡·布兰克、爱立克·詹森:《被平反的死刑犯》,范益松译,《戏剧艺术》,2006 年第 5 期,第 78 页。
[2] 同上书,第 81 页。
[3] 同上书,第 82 页。
[4] 申丹、韩加明、王丽亚:《英美小说叙事理论研究》,北京大学出版社,2005 年,第 61 页。

之余认识了一个白人女孩,由于女孩后来被杀,警方怀疑是罗伯特所为。在美国黑人始终被认为是犯罪的制造者,正像罗伯特在戏剧中所说:"也许我也应该挂上一个招牌,上面写着'逮捕我吧,我是个黑人'。"①种族歧视是美国的一个社会问题,虽然南北战争早已废除了南方蓄奴制度,但是歧视黑人的事情100多年来仍然没有从根本上杜绝,正像乔治娅所说:"在我看来,你永远摆脱不了。我的父亲告诉我,事情是一代一代地传下来的,如果老一代把一些事情教给了年轻的一代,那么情况就永远不会改变。"②根深蒂固的种族歧视使罗伯特最终被错判一级谋杀罪,罗伯特在谈自己在监狱中的感受时说:"电椅在楼下,我在楼上,每个星期三的早晨,他们给电椅通上电,你可以听到它嗡嗡嗡的声音。当他们给你送早饭的时候,你必须竖起耳朵,仔细听着前门打开的声音,因为,如果你睡过头了,蟑螂和老鼠就会跑来吃掉你的早饭。"③随着光阴的流逝,虽然罗伯特的案件有了新的转机,杀害女孩的凶手找到了,并为罗伯特洗去了冤屈,但此事对罗伯特的影响远远没有结束。第六位犯人戴尔伯特也是被指控犯杀人罪,戴尔伯特说凶手和自己唯一相像的就是黑人,"那么,不管你怎么描绘他的样子,他的特征跟我完全不同——除了我们的种族。那是我们唯一相像的地方:我们都是黑人。"④文献戏剧《被平反的死刑犯》不仅具有历史的真实性,而且具有艺术的感染力,它所讲述的事实以及事件的真实细节为我们还原了历史,并蕴含着强烈的真情实感。

 文献戏剧的素材来源于现实,而非虚构,它使作品的史料价值、历史价值和参阅价值得到保存和保护。无论是伊娃·恩斯勒对战争中受害妇女的采访,还是杰西卡·布兰克和爱立克·詹森对被平反的死囚犯事件的整理都是来源于现实的。杰西卡·布兰克和爱立克·詹森第一次将错判的死刑犯的故事搬上舞台,具有极其重要的史料意义和历史价值。这两位剧作家在创作《被平反的死刑犯》这部戏剧的过程中克服了重重困难,采访了大量第一手访谈资料,"在那次旅行采访以后,他们用了两年多的时间把采访中的对话、被采访者的叙述的纲要、法庭审讯过程中的陈述、证词和法庭的相关文件整理出来,经过认真的选择和多次向司法界的朋友咨询请教,他们从中选出了六

 ① 杰西卡·布兰克、爱立克·詹森:《被平反的死刑犯》,范益松译,《戏剧艺术》,2006 年第 5 期,第 84 页。
 ② 同上书,第 85 页。
 ③ 同上书,第 92 页。
 ④ 同上书,第 84 页。

个被判处了死刑,被关押多达二十二年的前死刑囚犯的故事。"①因此,这部戏剧在创作上没有像现实主义戏剧那样对所描写的事件进行典型化处理,而是将采访的录音原封不动地搬上舞台,但正是这种方法使戏剧极具典型性和独特性。这部文献戏剧以写实的方法、确凿的证据、亲身的感受记载了每一个死刑犯的曲折经历,监狱中那种沉闷死亡的环境、犯人过着非人的生活待遇使戏剧有一种压抑的感觉,但就是在这样的戏剧氛围中我们仍然能够感受到有一种不屈的精神和基调。戴尔伯特是六个死刑犯中文化水平最高的人,他读过大学,做过空军地勤,他的经历和教养为其思想提供了基础,他认为监狱不是一个思想存在的地方,应该逃离这个地方。他在戏剧开始时形象地表达了自己的思想:"这里不是容纳思想的地方,思想不会终止于有形。"②在他看来现实是残酷的、令人窒息的,但是人的思想是不会停止的。他不屈地说:"在这里想要成为一个诗人并不容易。然而,我还是要歌唱。我要歌唱。"③身陷牢狱的森妮也说:"我想成为一个活的纪念碑。当我死了以后,我希望他们在我的身上种上西红柿,种上苹果树,或者是其它什么东西,这样我可以仍然是世间万物的一部分。当我仍然活着的时候,我走到什么地方,就在那里撒下种子,这样,人们就会说,'我曾经听说过这个女人,她没有让那些人阻挡住,她没有被压服,如果说,这个小女人能够做到这一点,那么,我也能做到这一点。'这就是我的复仇。这就是我的遗产,我的纪念碑。"④虽然整个戏剧氛围令人压抑,死刑犯的精神不堪重负,但戴尔伯特和森妮的话在严酷的现实面前多多少少使人们看到了一丝希望的曙光。

文献戏剧以写实性的讲述方式陈述事件的发展过程,这种形式既具有历史性,又融进了戏剧艺术的特点。《被平反的死刑犯》的文献性表现在事件的亲历者以写实性的叙述方法讲述着事情的经过,这与口述历史在效果上是一样的。汤普逊在评价口述历史时认为:"就最一般的意义而言,一旦各种各样的人的生活经验能够作为原材料来利用,那么历史就会被赋予崭新的维度。"⑤"在某些领域,口述史不仅能够导致历史重心的转移,而且还会开辟出很重要的、新的探索领域。"⑥《被平反的死刑犯》开辟了西方现代戏剧新的创

① 范益松:《〈被平反的死刑犯〉和文献戏剧》,《戏剧艺术》,2006年第5期,第104页。
② 杰西卡·布兰克、爱立克·詹森:《被平反的死刑犯》,范益松译,《戏剧艺术》,2006年第5期,第78页。
③ 同上书,第102页。
④ 同上。
⑤ 〔英〕保尔·汤普逊:《过去的声音——口述史》,覃方明、渠东、张旅平译,辽宁教育出版社、牛津大学出版社,2000年,第5页。
⑥ 同上书,第7页。

作领域,其最大特点就是将戏剧艺术与死刑犯口述自己亲身的经历相结合,这种将史料立体化、形象化的艺术方法形象地记载了他们的音容笑貌和喜怒哀乐,使观众能够感受到一种真实亲切、易于接受的史实形式。正是戏剧主人公的话语具有很强的说服力和感染力,使他们在叙述时能够触动观众的神经,触摸到人心灵中最柔软的地方。在戏剧中第四位犯人戴维最后被无罪释放,但监狱的经历和残酷的生活已经深深地融入他的心灵之中,正如他对出狱后的生活是这样评说的:"因为从监狱出来以后,我要去上班,我要回家,我要关门,我要锁门。就像在监狱里一样。去上班,去商店,回家,锁门,咔嚓。然后,有一天,我看到了。'你在干什么,锁门?'我对自己说。'难道你不明白自己现在已经自由了吗?你再也不是被锁起来的人了,伙计——你自由了!'监狱从我的身上夺走了——生命的火花,是的,因为从我在高中时拍的一张照片上,我可以从我的脸上看到——我在微笑,你知道。可是现在,周围的人们再也不能在我的脸上看到更多的微笑。"①监狱对戴维的影响是深远的,这种影响在无形之中已经深入到了人的骨髓,戏剧中这种触动人心灵的细节描写和感受只有那些亲历者才能够真正体验到。六位死刑犯来自社会的中下阶层,处于不同的社会地位,但却以相似的视角叙述了自己的感受,这与口述历史一样达到了异曲同工的效果。文献戏剧在这里不仅具有历史价值,也具有文献价值,因为文献戏剧将历史一瞬间的事情以戏剧的形式保留下来供后人评说和审阅,所以它的参阅性使其具有教育性、公众性、永恒性,并不断地警示着后人。

二

文献戏剧在叙述故事时分别采用不同的方式来讲述。《被平反的死刑犯》是采用轮流讲述的形式,每一个人都在发表自己的看法,讲述自己的故事;而《阴道独白》中剧作家伊娃·恩斯勒以独白的方式来讲述众多妇女的故事。《被平反的死刑犯》以第一人称来叙事,用纪录片式的叙事方法将六位死刑犯的生死经历轮流呈现在戏剧舞台上,每个死刑犯都将自己的亲身经历和痛苦遭遇讲给观众来听,而每一个人所叙述的故事仅仅是整个故事的一部分。这部戏剧有六位主要叙事者,第一位死刑犯是加力·高杰尔,美国中西部人、农场经营者,他讲述了因父母被人杀害,后被警方诬陷为杀人犯的经过。第二个死刑犯人是罗伯特·厄尔·海斯,他原是一名在赛马场工作的黑

① 杰西卡·布兰克、爱立克·詹森:《被平反的死刑犯》,范益松译,《戏剧艺术》,2006年第5期,第98页。

人,生活之余认识一个白人女孩,由于女孩后来被杀,警方怀疑是罗伯特所为,罗伯特在法庭上被判一级谋杀罪。第三个犯人是凯利·马克斯·库克,由于他认识的一个女孩被杀,后被诬告和认定为杀人者。第四位死刑犯人是戴维·基顿,他在毫不知情的情况下在大街上被警察作为抢劫杀人犯带到警局,随后经过恐吓、威逼、诱审等方法使戴维承认自己犯有死罪。第五位死刑犯是森妮·雅各布,她被别人诬陷为袭警、杀警罪抓进监狱判处死刑;尤其是她的丈夫杰西与她一起含冤入狱,后被执行了电椅死刑。第六位是黑人戴尔伯特,曾经在美国空军服役,他是作为杀害白人、强奸白人妇女抓进监狱的,并被判处死刑。

在《被平反的死刑犯》中每个死刑犯都有自己的叙事视角,虽然戏剧情节互不联系,但他们同时又都是在讲述着同一性质的故事,即冤假错案。"叙事视角是一部作品,或者一个文本,看世界的特殊眼光和角度。"①也可以说"视角指叙述者或人物与叙事文中的事件相对应的位置或状态,或者说,叙述者或人物从什么角度观察故事。"②在舞台上,戏剧在叙事方式上采用的是以投射、追射的灯光效果来划分舞台区域,将戏剧舞台划分为六个区域,分别代表着六个叙事时空,六个叙事视角,并以舞台上的灯光亮起和熄灭来作为时空转换的标志,以此处理众多人物在叙事中的转换和衔接问题。剧作家在处理不同视角的转换和衔接时,正像戏剧的舞台指示所说的那样,"戏的进展要一气呵成,没有暗转,没有中场休息。除了在特别说明的情况下,所有被平反的死刑犯都是直接向观众说自己的独白。"③"在人们讲故事的过程中,我们可以看到很多场景被同时表演出来,一般情况下,这些表演都是在讲述者的身后或旁边进行。"④戏剧中没有布景,只有几把椅子,"空荡荡的舞台,放置着十把简单、没有扶手的椅子。这些椅子可以用来构筑不同的场景。整个戏可以仅仅使用这些椅子来进行演出。不需要运用其它的布景,当然也可以用一些桌子和其它的道具。"⑤虽然戏剧没有精美的舞美设计,但简单的道具却使得观众更能够集中精力去倾听戏剧中每一个死刑犯的故事,感受每一个死刑犯复杂的内心世界。不同的叙事视角给人创造着不同的叙事视域,正如杨义先生在谈到视角的作用时说道:"实在不应该把视角看成细枝末节,它的

① 杨义:《中国叙事学》,人民出版社,2009年,第197页。
② 胡亚敏:《叙事学》,华中师范大学出版社,1994年,第19页。
③ 杰西卡·布兰克、爱立克·詹森:《被平反的死刑犯》,范益松译,《戏剧艺术》,2006年第5期,第78页。
④ 同上。
⑤ 同上。

功能在于可以展开一种独特的视境,包括展示新的人生层面,新的对世界的感觉,以及新的审美趣味、描写色彩和文体形态。也就是说,成功的视角革新,可能引起叙事文体的革新。"①

文献戏剧往往以多线索、多中心、多视角来叙述一个故事,这种戏剧的叙事模式也是文献戏剧的独到之处。《莱勒米尔项目》以每个目击者自己的视角讲述在小镇中所看到的一切,而《被平反的死刑犯》中六条线索中的六个主人公都有自己的故事视角。《被平反的死刑犯》的六个叙事主人公都处于一种相对独立、互不干扰的状态之中,但随着戏剧情节的发展,戏剧仿佛将六个三维空间中的叙事渐渐地转变为舞台上一个二维时空的叙事,犹如交响乐队从不同的角度发出自己的声音,最终汇聚成一部激昂有力的合音。在六个冤案中最震撼人心的是第五位死刑犯森妮·雅各布,她在谈到死刑对自己的影响以及丈夫杰西的遭遇时非常痛苦地说:"当我在那里的时候,我的父母死了,我的孩子是在没有家庭的环境下长大的,我的丈夫被执行了死刑——非常,非常残酷。全世界的人都知道了他被执行死刑时发生的事情。电椅发生了故障,把整个死刑的执行弄得一团糟。他们——(停顿)他们不得不三次拧动开关。他没有死。整个死刑持续了十三分半钟的时间才把杰西弄死。三次通电,每次都持续了五十五秒钟。几乎是一分钟。每一次。直到最后,火焰从他的头上冲出来,黑烟从他的耳朵里冒出来。在这个事情过去了十年以后,那些代表媒体来观看死刑的人们,至今还在不断地写文章回忆这件事。"②正是每一个死刑犯站在不同的视角讲述着自己与他人相似的冤屈,戏剧将原本互不相连的故事情节融合在一起,汇聚成一个共同的话题,"使每一个视点人物与其它相关人物及事件之间形成了一个有机的整体"③,最终形成一股强大的冲击波不断撞击着观众的心灵,使他们仿佛听到了这些被平反的死刑犯痛苦的冤屈和呐喊。

在这部戏剧中六个死刑犯的叙事采用的是一种交替的叙事态势,没有西方传统戏剧那种起承转合、跌宕起伏的情节,整个剧情仅仅是六位死刑犯个人的经历,如果从戏剧理论来看,这种叙事性的戏剧是很难形成戏剧悬念的,然而这部戏剧的实际情况并非如此。虽然片断式的叙事方式对戏剧悬念的形成比较困难,但是由于剧作家在编排这六位死刑犯的故事时并非将整个事件和盘托出,而是让人物的经历作为故事片断交替轮流出现,这无形中为每

① 杨义:《中国叙事学·杨义文存》(第一卷),人民出版社,1997年,第195页。
② 杰西卡·布兰克、爱立克·詹森:《被平反的死刑犯》,范益松译,《戏剧艺术》,2006年第5期,第101页。
③ 申丹、韩加明、王丽亚:《英美小说叙事理论研究》,北京大学出版社,2005年,第122页。

一位死刑犯的后续戏剧埋下了伏笔,或者为观众预知后事如何留下了悬念,再加上其感人的故事和震撼人心的细节使观众常常怀着好奇的心情等待着后续故事的来临。譬如第一个死刑犯是加力·高杰尔,在戏剧中他总共出现过四个叙述片段,戏剧的第一个片段加力·高杰尔讲述了父母被杀的经过,但谁是凶手,剧作家为观众留下了第一个悬念。第二个片段是被关进监狱的加力·高杰尔忍受着警察长时间的、洗脑式的审讯,最终加力·高杰尔被迫按照警察的意愿给出了令他们满意的陈述和解释。第三片段是叙述已经被判处死刑的加力·高杰尔其案子出现了转机,他说:"大约是我在死囚牢房里呆到一半的时候,有一个叫拉里的律师接过了我的案子。他来自西北部,和一群法律系的学生在调查冤案和错案。"[①]第四片段是描写加力·高杰尔出狱之后仍然被人误解,表现出一种无奈、冤屈、愤怒、无辜的心情。如果单从每一个片段来看它不具有完全的戏剧悬念,但是当人物在戏剧中承上启下穿插着叙述自己故事的时候,戏剧的内容却为后来的戏剧发展指引了方向,这样叙事方法能够使观众跟随着戏剧的发展慢慢地融入事件中来,引导观众去关注人物的命运以及他的生活。整个戏剧的叙事模式基本上是相似的,但不同故事却拥有不同的戏剧悬念,而这种戏剧悬念在戏剧的最后形成了一个总的悬念,促使观众融入戏剧里,融入剧中人物的命运进程之中,使他们去深思舞台上发生的一切。

三

文献戏剧有别于传统戏剧,具有一种去中心人物的思想。这种戏剧往往不是叙述一个人物的故事,而是围绕着一个事件展现多个人物的看法,所以给人一种"散"的感觉。譬如说《阴道独白》为观众讲述了众多妇女的遭遇,如我与丈夫,我与安迪,我与雷纳德·伯特,我与鲍伯,从我开始一直讲到南斯拉夫战争中有2万到7万波斯尼亚妇女遭受强暴,戏剧最后剧作家伊娃·恩斯勒也讲到了自己的孙女诞生的整个过程。从戏剧叙事的角度来讲,西方传统戏剧要求戏剧的整一性,无论戏剧的场面多么壮观,人物的心灵多么复杂,都要将其锤炼成一个完整的行动,"行动的整一是古人第一戏剧原则"。[②] 然而文献戏剧大多都打破了这种传统叙事模式。

《被平反的死刑犯》突破了西方传统戏剧的叙事原则,即一部戏剧要始终围绕着一个故事讲到底,要集中围绕着一个主人公的命运来写的叙事模式。

[①] 杰西卡·布兰克、爱立克·詹森:《被平反的死刑犯》,范益松译,《戏剧艺术》,2006年第5期,第97页。

[②] George Pierce Baker, *Dramatic Technique*, Boston: Houghton Mifflin, 1919, p.121.

《被平反的死刑犯》为观众展示了六个死刑犯的经历,他们的被捕、审讯、坐牢、死刑判决、释放之后等情节,这里没有核心式人物,没有哪一位是戏剧的中心,虽然叙事者叙述有先后,但并没有主次之分。文献戏剧是一种具有先锋性质的戏剧,正是这种先锋戏剧的实验性和探索性,"为戏剧艺术设立规则是不可能的,这就是现代"①。《被平反的死刑犯》挑战了西方传统的戏剧性,突显戏剧的叙事性,用叙事性来代替戏剧性,用多个戏剧主人公代替传统戏剧中以一个主人公叙事的模式,用真情实感、朴实无华的叙述来代替跌宕起伏的故事情节,将叙事性贯穿在整部戏剧之中,这体现了美国实验戏剧的新动向。

《被平反的死刑犯》戏剧帷幕拉开,戴尔伯特首先出现在舞台上,他的开场白成为戏剧的开始,然而他仅仅是故事的叙事者之一,是一个时隐时现的人物,正像戏剧舞台指示在开始时所介绍的那样:"戴尔伯特可以看到其他的角色。一般情况下,被平反的死刑犯相互看不见,也看不见戴尔伯特。""戴尔伯特在剧中隐入,隐出,作用相当于歌队。他是一个近六十岁的黑人。他的整个形象就像一首古老的灵魂的歌:平缓,醇厚,然而带有一种潜在的不屈不挠的节奏。"②戴尔伯特在戏剧中起着穿针引线的作用,戏剧打破了主角和配角之别,在戴尔伯特的引导下六位死刑犯的叙事内容具有平等性,这也给戏剧奠定了一个多中心、多主题的戏剧基调。戏剧中六个案例六个中心,六种不同的角度,六种不同的人生境遇,但他们的人生遭遇却有一个共同的指向,这就是谁是凶手,是死刑犯加利·高杰尔、罗伯特·厄尔·海斯、凯利·马克斯·库克,还是戴维·基顿、森妮·雅各布、戴尔伯特·蒂伯斯,从整个戏剧的发展来看真正制造冤案的是警察机关和司法机构。这种多主题的发展态势使戏剧具有巨大的社会容量,在戏剧风格上有一种复调的、多声部的效果,戏剧包含着各种思想和声音,这种叙事方法能够使观众联想到社会的方方面面,而不是仅仅局限在一个人的命运。

文献戏剧淡化戏剧性,强化叙事性,强调历史进程中发生的事实,因此在戏剧编排和结构上,《被平反的死刑犯》并不考虑去如何营造戏剧性,而是注重这些亲历者人生经历的叙事,注重事件本身对人的影响。这种淡化戏剧冲突、淡化戏剧情节、淡化戏剧性的创作风格给观众留下足够的时间和空间,使观众能够时时从戏剧情节中游离出来去反思舞台上所发生的事情。戏剧以

① Frederick J. Marker and Lise-Lone Marker, *A History of Scandinavian Theatre*, New York: Cambridge University Press, 2006, p.193.
② 杰西卡·布兰克、爱立克·詹森:《被平反的死刑犯》,范益松译,《戏剧艺术》,2006年第5期,第101页。

叙事为主,整部戏剧是六位死刑犯对往事的回忆,剧作家希望通过死刑犯的讲述以达到对问题的反思。正如布莱希特在说明叙事体戏剧时说:"叙事剧最基本之点也许是它不要求激动观众的感情,而是激动观众的理智。"①客观上来讲,这部戏剧没有矛盾冲突,这是因为剧中的这些死刑犯属于社会中的弱势群体,他们每一个人在被审讯的过程中一直都是处于被动的、无助的、受迫害的地位,在强大的专政机器面前是一些受侮辱、受损害的人,面对冤案只能被动地接受,根本没有申诉的可能。从戏剧矛盾的构成角度来看他们根本无法与强大的专政机关构成对立的一方,这是整个戏剧缺少戏剧性冲突,缺少激烈对抗的客观原因,所以从总体来看戏剧的冲突和情节的走向呈现出一种淡化的趋势。譬如戴维·基顿是第四位死刑犯,他在案发的时候仅仅是个过路者,被警察无辜地抓进监狱。抓进监狱的原因是:"治安官当时正忙于谋求在选举中获得连任,而这个案子恰恰是当时没有侦破的一个大案,所以他急于为此找到一个替罪羊。"②被关押在监狱中的戴维·基顿深感自己在现实中的无助和渺小,他在谈到自己的感受时悲观地说:"我的意思是,如果他们手里掌握着生杀大权,而你什么权力也没有,那么你就完蛋了。作为一个小人物,你就像是靠在参天的巨大橡树旁的一株小树苗一样。"③戴维·基顿只能被动地接受现实,根本无力抗争,这种人生感受和遭遇代表了其他5位死刑犯对现实的真切感受,正像戴尔伯特说的那样:"如果人们把你关起来,这肯定会对你产生影响:首先,它向你表明,他们有权力这么做,然后他们告诉你,他们要把你给杀了,而你呢,你会渐渐地相信他们的话。"④

文献戏剧将亲历者的现实叙述与历史事件,戏剧的内部时间与大跨度的历史的发展进程融合在一起,舞台的地点与历史事件发生的地点随着戏剧的发展慢慢相融合。《被平反的死刑犯》在戏剧时空的叙事比较松散、多元。由于这部戏剧讲述的是六位死刑犯的故事,在时间和地点上没有一个统一的开始和结束,时空转换上既有序,又随意,戏剧中象征性的时空多于写实性的时空,这使得这部文献戏剧在时空方面具有双重性,既有历史的真实性,又有戏剧的艺术性。在地点上,《被平反的死刑犯》通过灯光的投射和追光作用将舞台区域划分为六个空间地点,每一个死刑犯都是在自己的空间中讲述自己的故事,彼此之间互不沟通,没有一个统一的戏剧场景,没有统一的戏剧空间,

① John Willett, *The Theatre of Bertolt Brecht*, New York: New Directions, 1975, p.168.
② 杰西卡·布兰克、爱立克·詹森:《被平反的死刑犯》,范益松译,《戏剧艺术》,2006年第5期,第82页。
③ 同上书,第99页。
④ 同上书,第87页。

舞台只有一些笼统的故事地点,所以一些案件的发生地点观众只能通过戏剧中显露出的信息来推测,从死刑犯的乡音、人物自我介绍以及其他信息特征来判定。譬如戏剧舞台指示介绍道:"加利是个中西部地区的嬉皮士,四十多岁。"①"罗伯特是一个三十多岁的黑人,神情冷漠,但不乏幽默感,带有浓重的密西西比州的乡村口音。"②"凯利虽然是个四十四岁的男子,却有着十九岁的渴望。白人,带着德克萨斯口音。"③但是这种非常具体的信息并非所有死刑犯都有,其余三个死刑犯戴维·基顿、森妮·雅各布、戴尔伯特·蒂伯斯并没有任何地域特征。所以舞台空间在这部戏剧中仅仅意味着是一个讲故事的地方,并非事件的发生地,舞台上的叙事地点和戏剧故事发生的环境并没有太大的关系,地点只具有象征性。

文献戏剧在时间上具有历史性,同时也具有象征性,这是文献戏剧与历史史料的区别,原因在于文献戏剧重口头叙述,而非时间考证。《被平反的死刑犯》时间的象征性多于写实性,时间对大多数死刑犯来讲只是一个概念,这就使得故事内容更显得抽象化,具有普遍性。譬如释放后的戴尔伯特在谈到自己出狱之后的感受时时间并不是太清晰:"刚刚从监狱里出来的时候,我几乎不能说话了。头三天我根本无法入睡。我睡不着。可是在死囚牢房的时候,我每天都熟睡得像个婴孩。回到家的第一天,他们在我哥哥的家里举行了一个聚会。那天夜里,我的哥哥把他的床让给了我,你要知道,那是个盖着丝绒被子的床,一切都应有尽有。来自我的辩护委员会的一个修女——她一整夜陪在我的身边——这很好,你知道。可是,我他妈的就是睡不着,伙计,大约是到了第三天夜里,我开始产生幻觉,我的一个朋友对我说,让我给自己的牧师打电话,请求他为我祈祷。"④这些亲历者的经历在时空概念上具有一种象征性,正是这种时空的象征性为整个戏剧提供了一种浓浓的象征性氛围和普遍的意义。但是这部文献戏剧中的时间并不都是这样,有的就显得比较具体,能反映出时代的痕迹,这无形中增加了文献戏剧的真实性以及事件发生、发展进程的清晰度,在这方面凯利和森妮的事件就比较清晰完整,正像凯利所说:"直到一九七七年八月,她被谋杀了三个月以后,我被逮捕了。"⑤"在我被关进死囚牢房二十二年之后,他们发现了这个以 DNA 作为

① 杰西卡·布兰克、爱立克·詹森:《被平反的死刑犯》,范益松译,《戏剧艺术》,2006 年第 5 期,第 78 页。
② 同上书,第 79 页。
③ 同上书,第 80 页。
④ 同上书,第 98 页。
⑤ 同上书,第 80 页。

证据的方法,于是那个检察官说,这将是凯利·马克斯·库克的棺材上的最后一颗钉子:'我们将再一次而且是最后一次向全世界表明,是他实施了谋杀。'然后,结果出来了,和检察官所说的完全相反,它反而拔掉了我棺材上的钉子,它告诉了全世界事实的真相——是怀特菲尔德教授谋杀了这个女孩。而他仍然逍遥法外。他们根本没有去抓他。二十二年来,作为一个自由的人,他在到处游荡,嘲笑着这个司法制度。二十二年。"①在时间叙事上森妮也是比较清晰,死刑犯森妮·雅各布在叙述中说:"一九七六年,我被打入了关押死囚的排式牢房,对于我来说,这不能算是排式牢房,因为我是当时这个国家中唯一一个被判处死刑的女人。"②森妮在释放后说:"请记住,一直到1992年我才获得自由。我给你们一个参照:1976年到1992年,从你们的生命中抽去这么一段时间,你们就会明白在我的身上发生了什么。"③尽管这种标志性时间在整个戏剧中不是太多,但作为文献戏剧来讲这些时间显得非常宝贵,它时时在提醒观众这绝不是纯粹的艺术品,不是虚构的典型人物,而是真正生活在我们身边的人和发生在我们身边的事情。

詹姆斯·罗斯-埃文斯的《从斯坦尼斯拉夫斯基到彼得·布鲁克的实验戏剧》开篇在评价20世纪西方现代戏剧时说道:"实验是对未知的一种突袭,也是在这种实验之后对事情进行规划。先锋真正的出路在前面,这本书中每一个关键人物都开辟了戏剧艺术的可能性,对于他们每一个人的实验都蕴涵着不同的意义。"④杰西卡·布兰克和爱立克·詹森的《被平反的死刑犯》以及其他剧作家如莫依斯伊斯·考夫曼的《莱勒米尔项目》、安妮·内尔森的《伙计们》和伊娃·恩斯勒的《阴道独白》为美国文献戏剧作出了新的尝试,它改变了西方传统戏剧的叙事原则、叙事观念、叙事方法和叙事形态,为世纪之交美国实验戏剧向前迈出了重要的一步。

① 杰西卡·布兰克、爱立克·詹森:《被平反的死刑犯》,范益松译,《戏剧艺术》,2006年第5期,第97页。
② 同上书,第82页。
③ 同上书,第98页。
④ James Roose-Evans, *Experimental Theatre from Stanislavsky to Peter Brook*, New York: Universe Brooks, 1984, p.1.

参考书目

英文参考书目

Allen, John Piers. *Theatre in Europe*, Eastbourne, East Sussex: J. Offord, 1981.

Archer, William. *Play-Making*, Boston: Small, Maynard and Company, 1912.

Aronson, Arnold. *American Avant-Garde Theatre: a History*, London: Routledge, 2000.

Baker, George Pierce. *Dramatic Technique*, Boston: Houghton Mifflin, 1919.

Bassanese, Fiora A. *Understanding Luigo Pirandello*. Columbia: S. C. University of South Carolina Press, 1997.

Benson, Renate. *German Expressionist Drama: Ernst Toiler and Georg Kaiser*, London: The Macmillan Press, 1984.

Behan, Tom. *Dario Fo: Revolutionary Theatre*, London: Pluto Press, 2000.

Bentley, Eric. *The Theatre of Bertolt Brecht*, New York: New Directions, 1975, 1968.

Bentley, Eric ed. *Pirandello Naked Masks Five Plays*, New York: E. P. Dutton & Co. Inc., 1952.

Benjamin, Walter & Bostock, Anna. *Understanding Brecht*, London: Verso, 1983.

Bigsby, C. W. E., ed., *Contemporary English Drama*, London: E. Arnold, 1981.

Birringer, Johannes. *Theatre, Theory, Postmodernism*, Bloomington: Indiana University Press, 1991.

Bloom, Harold ed. *Tennessee Williams*, New york: Chelsea House, 1987.

Bradby, D. *Modern French Drama 1940-1990*, New york: Cambridge university press, 1991.

Brown, John Russel ed. *Modern British Dramatists, New Perspectives*, Englewood Cliffs, N. J,: Prentic-Hall, 1984.

Caputi, Anthony Francis. *Pirandello and the Crisis of Modern Consciousness*, Urbana: University of Illinois Press, 1988.

Clark, Barrett Harper. *European Theories of the Drama*, New York: Crown Publishers, 1965.

Cole, Toby. *Playwrights on Playwriting: the Meaning and Making of Modern Drama from Ibsen to Ionesco*, New York: Hill & Wang Inc., 1960.

Cook, Bruce. *Brecht in Exile*, New York: Holt, Rinehart and Winston, 1983.

Corrigan, Robert W. ed. *Theatre in the Twentieth Century*, New York: Grove Press, 1963.

Coste, Didier. *Narrative as Communication*, Minneapolis: University of Minnesota

Press, 1989.

Cottrell, Tony. *Evolving Stages: a Layman's Guide to 20th Century Theatre*, New York: ST. Martin's press, 1991.

DiGangi, Mario. *The Homoerotics of Early Modern Drama*, New York: Cambridge university Press, 1997.

Dutton, Richard. *Modern Tragicomedy and the British Tradition*, Norman: University of Oklahoma Press, 1986.

Durbach, Errol. *Ibsen and the Theatre: the Dramatist in Production*, New York: New York University press, 1980.

Dukore, Bernard Frank. *Dramatic Theory and Criticism: Greeks to Grotowski*, New York: Holt, Rinehart and Winston, 1974.

Essif, Les. *Empty Figure on an Empty Stage: the Theatre of Samuel Beckett and His Generation*, Bloomington: Indiana University Press, 2001.

Esslin, Martin. *Brecht: The Man and His Work*, New York: Doubleday & Company, Inc., 1960.

Esslin, Martin. *The Theater of the Absurd*, New York: Doubleday, 1961.

Esslin, Martin. *The Theater of the Absurd*, New York: Overlook Press, 1973.

Farrell, Joseph. *Dario Fo: Stage, Text and Tradition*, Carbondale: Southern Illinois University Press, 2000.

Fisk, Deborah Payen. *The Cambridge Companion to English Restoration Theatre*, Cambridge: Cambridge University Press, 2000.

Fo, Darlo. *Darlo Fo Play 2*, London: Methuen Drama, 1997.

Freud, Sigmund. *A General Introduction to Psychoanalysis*, New york: Boni and Livelight, 1920.

Fuegi, John. *Bertolt Brecht, Chaos, According to Plan*, Cambridge University Press, 1986.

Furness, R. S. *Expressionism*, London: Methuen, 1973.

Gaskell, R. *Drama and Reality: the European Theatre since Ibsen*, London: Routledge and K. Paul, 1972.

Gordon, Lois G. *Reading Godot*, New Haven: Yale University Press, 2002.

Hammermeister, Kai. *The German Aesthetic Tradition*, Cambridge, New York: Cambridge University Press, 2002.

Hamilton, Clayton. *The Theory of the Theatre*, New York: Henry Holt and Company, 1910.

Hayman, R. *Theatre and Anti-Theatre*, London: Secker & Warburg, 1979.

Hemmings, F. W. J. *Theatre and Stage in France 1760-1905*, New York: Cambridge University Press, 1994.

Isser, Edward R. *Stages of Annihilation: Theatrical Representations of the Holocaust*, London: Associated University Press, 1997.

Kaufmann, Walter trans. and ed. *Basic Writings of Nietzsche*, New York: Modern

Library, 1992.

Kane, Leslie. *The Language of Silence: On the Unspoken and the Unspeakable in Modern Drama*, London: Associated University Press, 1984.

Kastan, David Scott & Stallybrass, Peter. *Staging the Renaissance: Reinterpretations of Elizabethan and Jacabean drama*, New York and London: Routledge, 1991.

Kauffmann, Stanley. *Theatre Criticisms*, New York: Performing Arts Journal Publications, 1983.

Keller, Max. *Light Fantastic: The Art and Design of Stage Lighting*. New York: Prestel, 2006.

King, Kimball. *Modern Dramatists: a Casebook of Major British, Irish and American Playwrights*. New York: Routledge, 2001.

Kirby, Michael & Kirby, Victoria Nes. *Futurist Performance: Includes Manifestos, Playscripts, and Illustrations*, New York: PAJ Publications, 1986.

Klages, Mary. *Literary Theory: A Guide for the Perplexed*, London, New York: Continuum, 2006.

Krasner, David. *American Drama 1945-2000: An Introduction*, Oxford: Blackwell Publishing Ltd., 2006.

Langer, Susanne K. *Feeling and Form*, New York: Chales Scrihner's Sons, 1953.

Leggatt, Alexander. *English Stage Comedy 1490-1990: Five Centuries of a Genre*, London and New York: Routledge, 1998.

Lucas, F. L. *The Drama of Isben and Strindberg*, New York: Macmillan, 1962.

Luckhurst M. ed. *A Companion to Modern British and Irish Drama 1880-2005*, Malden, MA; Oxford: Blackwell Publishing, 2006.

Luckhurst, Mary. *Dramaturgy: A Revolution in Theatre*, New York: Cambridge University Press, 2006.

Macgowan, Kenneth. *Introduction to Famous American Plays of the 1920s*, New York: Dell Publishing Co., 1959.

Marker, Frederick J. & Marker, Lise-Lone. *A History of Scandinavian Theatre*, New York: Cambridge University Press, 2006.

Mathew, J. H. *Theatre in Dada and Surrealism*, New York: Syracuse University Press, 1974.

Michael, B. *Theatre Experiment*, New York: Doubleday, 1967.

Mikhail Shatrov. *Dramas of the Revolution*, trans. from the Russian by Carlile, Cynthia & Mckee, Sharon, Moscow: Progress Publishers, 1990.

Mousley, Andy. *Renaissance Drama and Contemporary Literary Theory*, New York: St. Martin's Press, 2000.

Neu, Jerome ed. *The Cambridge Companion to Freud*, Cambridge: Cambridge University Press, 1991.

Orr, John. *Tragic Drama and Modern Society*, London: Macmillan, 1981.
Ragusa, Olga. *Luigi Pirandello*, New York: Columbia University Press, 1968.
Ritchie, J. M. *German Expressionist Drama*, Boston: Twayne Publishers, 1976.
Richtarik, Marilynn J. *Acting Between the Lines: the Field Day Theatre Company and Irish Cultural Politics, 1980-1984*, Oxford: Clarendon Press, 1994.
Roose-Evans, James. *Experimental Theatre from Stanislavsky to Peter Brook*, New York: Universe Books, 1984.
Salgado, Gamini. *English Drama: A Critical Introduction*, New York: ST. MARTIN's Press, 1980.
Sethare, William A. *Rhythm and Transforms*, Berlin; London: Springer-Verlay London Limited, 2007.
Shepherd, Simon & Womack, Peter. *English Drama: A Cultural History*, Oxford: Blackwell Publishers, 1996.
Shipley, Joseph T. *Guide to Great Plays*, Washington: Public Affairs Press, 1956.
Simon, Bennett. *Tragic Drama and the Family: Psychoanalytic Studies From Aeschylus to Beckett*, New Haven: Yale University Press, 1988.
Solomon, Alisa. *Re-dressing the Canon: Essays on Theatre and Gender*, London and New York: Routledge, 1997.
Speirs, Robald. *Bertolt Brecht*, Houndmills, Basingstoke, Hampshire: Macmillan, 1987.
Sprigge, Elizabeth trans. *Six Plays of Strindberg*, New York: A Doubleday Anchor Book, 1955.
Strindberg, August. *Character a Role?*, in *Strindberg's Selected Essays*, Robinson, Michael, ed. & trans., Cambridge: Cambridge University Press, 1996.
Styan, J. L. *Modern Drama in Theory and Practice*, London: Cambridge University Press, 1981.
Tatlow, Antony & Wong, Tak-Wai ed. *Brecht and East Asian Theatre*, Hong Kong: Hong Kong University Press, 1982.
Wilmeth, Don B. *The Cambridge History of American Theatre · Volume one*, Cambridge: Cambridge University Press, 1998-2000.
Wilmeth, Don B. & Bigsby, Christopher. *The Cambridge History of American Theatre · Volume Two 1870-1945*, Cambridge: Cambridge University Press. 2006.
Wiles, Timothy J. *The Theatre Event: Modern Theories of Performance*, Chicago: The University of Chicago Press, 1980.
Willett, John. *The Theatre of Bertolt Brecht*, New York: New Directions, 1975.

中文参考书目

阿·尼柯尔:《西欧戏剧理论》,徐士瑚译,中国戏剧出版社,1985年。

参考书目

阿诺德·欣奇利夫:《荒诞论——从存在主义到荒诞派》,刘国彬译,中国戏剧出版社,1992年。
安托南·阿尔托:《残酷戏剧——戏剧及其重影》,桂裕芳译,中国戏剧出版社,2006年。
彼得·斯丛狄:《现代戏剧理论(1880—1950)》,王建译,北京大学出版社,2006年。
布伦退尔:《戏剧的规律》,选自罗晓风选编的《编剧艺术》,文化艺术出版社,1986年。
布莱希特:《布莱希特论戏剧》,丁扬忠等译,中国戏剧出版社,1990年。
布罗凯特:《世界戏剧艺术欣赏——世界戏剧史》,中国戏剧出版社,1987年。
保尔·汤普逊:《过去的声音——口述史》,覃方明、渠东、张旅平译,辽宁教育出版社、牛津大学出版社,2000年。
曹其敏:《戏剧美学》,人民出版社,1991年。
陈瘦竹:《戏剧理论文集》,中国戏剧出版社,1988年。
陈瘦竹、沈蔚德:《论悲剧与喜剧》,上海文艺出版社,1983年
陈世雄:《导演者:从梅宁根到巴尔巴》,厦门大学出版社,2006年。
程孟辉:《西方悲剧学说史》,中国人民大学出版社,1994年。
程孟辉:《西方悲喜剧艺术的美学历程》,东北师范大学出版社,1997年。
狄德罗:《狄德罗美学论文选》,张冠尧等译,人民文学出版社,1984年。
狄德罗:《狄德罗文集》,王雨等编译,中国社会出版社,1997年。
杜定宇编:《西方名导演论导演与表演》,中国戏剧出版社,1992年。
弗莱等:《喜剧:春天的神话》,傅正明等译,中国戏剧出版社,1992年。
格·托夫斯托诺戈夫:《论导演艺术》,杨敏译,文化艺术出版社,1992年。
龚翰熊:《20世纪西方文学思潮》,河北人民出版社,1999年。
宫宝荣:《法国戏剧百年(1880—1980)》,生活·读书·新知三联书店,2001年。
古斯塔夫·弗莱塔克:《论戏剧情节》,张玉书译,上海译文出版社,1981年。
顾仲彝:《编剧理论与技巧》,中国戏剧出版社,1981年。
何望贤选编:《西方现代派文学问题论争集》,人民文学出版社,1984年。
黑格尔:《美学》,朱光潜译,商务印书馆,1981年。
胡亚敏:《叙事学》,华中师范大学出版社,1994年。
霍洛道夫:《戏剧结构》,李明琨、高士彦译,华东师范大学出版社,1981年。
黄晋凯主编:《荒诞派戏剧》,中国人民大学出版社,1996年。
黄晋凯等主编:《象征主义·意象派》,中国人民大学出版社,1998年。
加缪:《西西弗的神话》,杜小真译,生活·读书·新知三联书店,1998年。
建钢、宋喜、金一伟编译:《诺贝尔文学奖颁奖获奖演说全集》,中国广播电视出版社,1995年。
焦菊隐:《北京人艺演剧派创始人——焦菊隐论导演艺术》,中国戏剧出版社,2005年。
今道友信等:《存在主义美学》,崔相录、王生平译,辽宁人民出版社,1987年。
凯瑟琳·乔治:《戏剧节奏》,张全全译,中国戏剧出版社,1992年。
L.埃格里:《编剧艺术》,中国戏剧出版社,1987年。

莱辛:《汉堡剧评》,张黎译,上海译文出版社,2002年。
李道增:《西方戏剧·剧场史》(上),清华大学出版社,1999年。
李道增、傅英杰:《西方戏剧·剧场史》(下),清华大学出版社,1999年。
李万钧、陈雷:《欧美名剧探魅》,海峡文艺出版社,1986年。
李醒尘:《西方美学史教程》,北京大学出版社,1994年。
廖可兑等:《美国戏剧论辑》,中国戏剧出版社,1985年。
廖可兑:《西欧戏剧史》,中国戏剧出版社,1985年。
柳鸣九编选:《萨特研究》,中国社会科学出版社,1987年。
柳鸣九主编:《"存在"文学与文学中的"存在"》,社会科学文献出版社,1997年。
罗念生:《论古希腊戏剧》,中国戏剧出版社,1985年。
马丁·艾思林:《戏剧剖析》,罗婉华译,中国戏剧出版社,1981年。
玛·阿·弗烈齐阿诺娃编:《斯坦尼斯拉夫斯基体系精华》,中国电影出版社,1990年。
米·巴赫金:《巴赫金文论选》,佟景韩译,中国社会科学出版社,1996年。
尼采:《悲剧的诞生》,周国平译,生活·读书·新知三联书店,1986年。
尼尔·格兰特:《演艺的历史》,黄跃华等译,希望出版社,2005年。
冉国选:《俄国戏剧史》,河南大学出版社,1992年。
冉国选主编:《二十世纪国外戏剧概观》,河南人民出版社,1991年。
任生名:《西方现代悲剧论稿》,上海外语教育出版社,1998年。
萨特:《萨特论艺术》,韦德·巴斯金编,冯黎明、阳友权译,上海人民美术出版社,1989年。
斯坦尼斯拉夫斯:《我的艺术生涯》,瞿白音译,上海译文出版社,1984年。
石璞:《西方文论史纲》,四川大学出版社,1992年。
施旭升:《戏剧艺术原理》,中国传媒大学出版社,2006年。
申丹、韩加明、王丽亚:《英美小说叙事理论研究》,北京大学出版社,2005年。
孙惠柱:《第四堵墙——戏剧的结构与解构》,上海书店出版社,2006年。
索伦·克尔凯郭尔等:《悲剧:秋天的神话》,中国戏剧出版社,1992年。
T.苏丽娜:《斯坦尼斯拉夫斯基与布莱希特》,中平译,北京大学出版社,1986年。
谭霈生:《论戏剧性》,北京大学出版社,1984年。
谭霈生:《戏剧艺术的特性》,上海文艺出版社,1985年。
谭霈生:《世界名剧欣赏》,湖南人民出版社,1983年。
童道明:《戏剧笔记》,中国戏剧出版社,1993年。
瓦尔特·赫斯:《欧洲现代画派画论》,宗白华译,广西师范大学出版社,2001年。
汪义群:《当代美国戏剧》,上海外语教育出版社,1997年。
王爱民、任何:《俄国戏剧史概要》,中国戏剧出版社,1984年。
伍蠡甫、胡经之主编:《西方文艺理论名著选读》,北京大学出版社,1985年。
吴光耀:《西方演剧史论稿》(上、下册),中国戏剧出版社,2002年。
西蒙·特拉斯勒:《剑桥插图英国戏剧史》,刘振前、李毅、康健主译,山东画报出版社,2006年。
徐祖武、冉国选主编:《契诃夫研究》,河南大学出版社,1987年。

亚理斯多德:《诗学》,罗念生译,上海世纪出版集团,2006年。
杨正润:《人性的足迹》,江苏人民出版社,1992年。
杨周翰编选:《莎士比亚评论汇编》,中国社会科学出版社,1979年。
杨义:《中国叙事学》,人民出版社,2009年。
耶日·格洛托夫斯基:《迈向质朴戏剧》,尤金尼奥·巴尔巴编,魏时译,中国戏剧出版社,1984年。
于贝斯菲尔德:《戏剧符号学》,宫宝荣译,中国戏剧出版社,2004年。
余秋雨:《戏剧理论史稿》,上海文艺出版社,1983年。
詹姆斯·L.史密斯:《情节剧》,武文译,中国戏剧出版社,2006年。
张黎编选:《布莱希特研究》,中国社会科学出版社,1984年。
张黎编选:《表现主义论争》,华东师范大学出版社,1992年。
赵乐甡、车成安、王林主编:《西方现代派文学与艺术》,时代文艺出版社,1986年。
中国社科院外文所:《外国现代剧作家论剧作》,中国社会科学出版社,1982年。
周维培:《现代美国戏剧史》,江苏文艺出版社,1997年。
周维培:《当代美国戏剧史》,南京大学出版社,1999年。
周靖波主编:《西方剧论选》(上、下卷),北京广播学院出版社,2003年。
朱狄:《当代西方美学》,人民出版社,1996年。
朱光潜:《西方美学史》,人民文学出版社,1979年。
佐临等:《论布莱希特戏剧艺术》,中国戏剧出版社,1984年。